沉浸

歡樂與悲愴交響的氛圍

樂迷賞樂

——歐洲古典到近代音樂

張筱雲 著

三民書局

許 序

　　置身於現代社會，音樂已經成為人們生活中不可缺少的一部分。常常是在一天的紅塵翻滾後，回到家中，卸下武裝的自己，泡一壺茶，在樂聲中慢慢沉澱、歸零，獨處的滋味其實是最簡單也是最高級的享受；而儘管每個人喜歡的音樂類型不同，卻都能從中得到滿足，這正是音樂的魅力所在，它不僅能夠釋放一個人的性情，更具有平衡心靈的力量。

　　欣賞音樂每人可以各有領會，研究音樂卻不容易，特別古典音樂更是一門學問；筱雲女士平日工作忙碌，基於對音樂的喜好與認識，寫成這本書，書中對古典音樂的理論、創作、曲風、樂器，乃至於重要作品、音樂家、樂團、學校、音樂節及比賽等均有論述，內容實而饒富意味，在她的用心帶領下，我們得以一窺音樂殿堂之奧妙，而徜徉於音樂這無限寬廣的天地。

財團法人海峽交流基金會
副董事長暨秘書長

許惠祐

目 次

樂迷賞樂——歐洲古典到近代音樂

前言：「音樂欣賞」，欣賞「什麼」？「如何」欣賞？

無副作用的「癮品」

有人說，音樂是一種會令人上癮，具有麻醉效果的東西，不過請放心，它和嗑藥不同。這是最溫和、最無副作用的「癮品」，儘可大膽享用，毋須擔憂。某種程度來說，的確如此，音樂可以忘憂解勞，心靈隨著美妙的音符，彷彿脫離凡塵，進入另一個世界。至少，我們稱它為「心靈安慰劑」，是一點也不誇大。尤其，古典音樂歷久彌新，特別禁得起時代的考驗。當然，也有人認為古典音樂乏味，沒有重金屬音樂來得刺激有味。每個人偏好不同，一旦牽涉到口味問題，就很難論斷。不過，換個角度來想，一般流行歌曲通常只有幾個月，了不起幾年壽命，既然古典音樂能流傳上百年，應該有它的道理存在，恐怕不全是附庸風雅。所以，本書將針對歷代古典音樂保存下來的經典之作逐一介紹。希望平日較少接觸古典音樂的讀者因了解而心生喜愛，原來就傾向古典音樂者，更加親近它。

古典音樂──曲高和寡？

麻煩的是，古典既然和人類文化、文明、藝術扯上關係，背後就有許多複雜的歷史淵源，造成愛樂者心理的負擔，以為這不單純是感官聽覺的享受，因而心生排斥。由於文化的隔閡，大家認為西洋古典音樂「只可遠觀，而不可褻玩焉」，古典音樂是那種必須買票入場，穿戴整齊，正襟危坐在演奏會大廳恭敬聆賞的「高級舶來品」。

實際上，並不見得如此。古典音樂同時也可以是雅俗共賞的大眾音

樂，許多電影的主題曲及配樂便是採用古典音樂的片段或全曲。例如電影《魂斷藍橋》便是取自蕭邦〈第三號練習曲〉。

「口味」與「偏好」可以訓練培養

除了先天的「口味」與「偏好」，其實興趣可以經由訓練來培養。例如我們小時候聽的兒歌，可以維持到長大以後，依然念念不忘，成為記憶中的一部分。同樣的道理，如果經常接觸古典音樂，時間久了以後，也會因熟悉、習慣而接納。所以，先不採取排斥態度，多聽、多接觸，時間久了，也可以聽出感覺與興趣來。

不可否認，對音樂接受與領會的程度和生長的環境非常有關係，西洋古典音樂的發源地是歐洲，與我們生長的環境有所隔閡，欣賞起來多少會有「隔靴搔癢」之感。就像我們的國劇對歐洲人而言，只是嘈雜的敲鑼打鼓，他們聽來一樣是不知所云。因此，在欣賞西洋古典音樂之前，必須對文化背景先有認識，以便拉近距離。

「耳熟能詳」

再下來，是「耳熟能詳」的訓練。多聽、多接觸，親切感就自然而然產生，大大提高接受的能力。一般我們欣賞音樂，多半是「純感情式」的，全憑個人喜好直覺來作判斷。例如，前面提過的兒歌，它們不見得有很高的音樂價值，但因常聽的關係，便產生「耳熟能詳」的親切感，而勝過任何「偉大」的音樂。因此，經由接觸而熟悉，是培養對古典音樂喜好的第一步。古典音樂新鮮人可以先選擇「入口即化」，馬上能夠品嚐的曲子，一般說來，聽眾較能接受的大眾化口味屬於古典及浪漫時期作品。

當下賦予音樂生命的詮釋者

音樂的流程通常是——「作曲家—詮釋者（演奏家）—愛樂者（聽眾）」。三者缺一不可，彼此之間的溝通互動更是非常重要。尤其作曲者本人大半作古，無法現身說法，因此，居中傳達的演奏者，經常是音樂成功的關鍵。所以，選擇好的演奏家是欣賞音樂時必須列入考慮的因素。

為什麼會是無聊＋呵欠？

有人在古典音樂演奏會現場，呵欠連連，甚至呼呼大睡。這時候，別忙著歸咎聽眾水準太差，音樂素養不夠，這經常和演奏者的功力有關，不見得一定是聽眾程度不好。身為演奏者，音樂是一種憑感覺的東西，而感覺，又非常抽象，是一種非理性的直接反應，無法用長篇大道理來說服，「喜歡就是喜歡，不喜歡就是不喜歡」。如果演奏者不能喚起聽眾興趣，便非一場上乘的演奏會。

別迷信大牌

所以，不要隨便拿來一張CD或唱片就聽，不夠水準的演奏恐怕會破壞胃口，得不償失，好的CD可能貴些，但值回票價。同一首曲子，由不同的演奏者或樂團來詮釋，可能給聽眾迥然不同的感覺。這種情形，即使在著名演奏家或樂團身上都會發生，更何況是一般泛泛之輩。例如卡拉揚還在世時，他所指揮、世界數一數二的柏林交響樂團，便是以演奏貝多芬的交響樂曲見長，對於其他作曲家的作品，雖也不差，但功力表現就不見得是一流，味道可能差了一點。

為什麼同一首曲子演奏出來，差別會那麼大？理論上，既然能夠出唱片、開演奏會，就屬專業人士，他們視譜能力一流，該強、該弱的地方；輕、重、快、慢，絕對一點不馬虎，但為什麼表現出來的「味道」或「神韻」就是有差別。這其中奧妙，全憑感覺，很可能就在換氣、連接、呼吸

地方不夠順暢，就在百分之一秒的瞬間，感覺、效果就完全不一樣。

好、壞的評斷標準

「好、壞」，這話該怎麼說呢？很簡單，不能引發興趣、抓住感覺，讓你凝神傾聽，就是功力、水準不夠的音樂。畢竟，欣賞音樂不是服「中藥」，必須忍受「良藥苦口」的痛楚。小提琴大師史坦（Isaac Stern）曾說：「『天才』與『非天才』的差別在，前者是霸道的，他不容許你大聲呼吸，他『命令』你全神貫注，豎起耳朵去聽。」做不到這一點，便顯然不夠好。

雖然一般聽眾不見得是音樂評論家，好、壞，也說不出個道理，但只要你克服迷信權威或崇拜西洋古典音樂的心理障礙，「感覺」會告訴你什麼是好，什麼是壞；換句話說，能感動你，就是好的。所以，書中介紹樂曲的同時也會順便推薦CD，原因即在此。（當今之世，對演奏家而言，進唱片公司錄音室幾乎和登臺演奏一樣重要，再加上剪輯技術發達，錄不好的地方可以多次重來，調整到滿意為止，因此完美的程度可能要勝於現場，但現場則是硬碰硬的真功夫。）唯有如此，才能帶來真正的樂趣。

莫讓「伯牙碎琴」

無論如何，音樂世界蘊藏無限寶藏，有待大家慢慢挖掘，這只是一個進階性的入門手冊，儘可能以淺顯易懂的文字，先引發讀者興趣，才有機會進入音樂的殿堂。總之，欣賞的訓練應當從小開始培養，並且可以終生學習，不只是「學琴的孩子不會變壞」，「會欣賞音樂的孩子也不會變壞」。最重要的是，音樂必須要有人欣賞，它的存在才有意義。聽眾的重要性不亞於演奏者，在此呼籲大家一起來「共樂樂」，讓伯牙不再有知音難尋之憾。

第Ⅰ篇 從何處著手

一聽「古典音樂」四個字，許多人就一個頭變成兩個大，遑論再繼續深入了。這是陌生＋距離所造成的先入為主觀念，其實沒有那麼可怕，這裡教你幾招，讓你得其門而入，日後便可樂在其中，進而加入「古典樂迷」行列。至少，希望下回聽人提起古典音樂時，就用不著逃之夭夭了。

需要看很多理論書嗎？

　　一名門外漢偶然聽到一場好的音樂會，受到感召之餘，想要進一步了解音樂。於是買來許多有關音樂理論書籍，例如和聲、對位等，但是下回再到音樂會現場，這些知識似乎並沒有發揮太大實際效用，感受依然和原先差不多，摸不著什麼邊際。欣賞音樂，需要用到什麼知識？

　　其實，只要對樂曲、作曲家的背景及來龍去脈稍有了解，再加上樂器的音質、音色及特性和樂式的基本認識就夠了。打個比方，如果你問：「觀光客有必要去了解建築的原理和技術嗎？」理論上雖無此必要，但是如果對建築原理、建築史、建築風格、建築藝術有一個基本認識，欣賞起來，樂趣會更大。

　　結論：可購買坊間一些入門導聆的出版品，有書、CD、中文解說，通常從名曲、小品安排入門，經濟實惠，聆聽時也較無壓力。

獨樂樂，不如眾樂樂

　　一旦對古典音樂發生興趣，這時候，尋找有志一同的友伴，對剛入門的愛樂新鮮人相形重要。由朋友推薦、介紹，和同好切磋，一起分享、討論心得，可以減少聆聽上的盲點和孤獨感。

快速、直接取得資訊途徑

　　對許多人而言，多方閱讀有關古典音樂書籍固然是個方法，但除此之外，還有更快速、直接的取得資訊途徑，例如，參加講座，國家音樂廳、各地社教館、文化中心皆不時提供藝術講座，只要稍加留意，便不難發現。聽專家講解可獲得較正確、較有系統的知識及鑑賞法門。

工欲善其事，必先利其器

弄一臺稍微好一點的音響，照「三餐」放。因為對一個鑑賞力尚不足的古典愛樂新鮮人來說，要她（他）坐在音響前二、三十分鐘是不容易的事，隨時讓音樂流洩在生活環境中，慢慢培養聆聽的興趣和習慣，而不至於被絆倒在偉大的音樂殿堂門檻上。當然，在收聽的同時，還有幾個注意事項：

● 買音響的時候最好帶一張自己平日十分熟悉的CD、唱片或卡帶，才能比較出品質好壞。

● 調整到適當的音量。古典音樂音量的變化遠多於流行音樂，太小聲會遺漏很多精華（除非你的音響是發燒級的）；而太大聲更是扼殺古典音樂的元兇，還會吵到鄰居。必要時，買一副品質較好的耳機，亦不失為良策。

● 偶爾要強迫自己專心聽完一整張唱片、一整齣歌劇或一整首交響曲，因為培養耐性也是必要的，往往乏味是來自陌生，而真正的興趣也難免要經過一番掙扎。

● 一張唱片最熟悉的往往是前三首，而最陌生的就是倒數三首，所以在聽一段時間後，不妨從後半部聽起。至於歌劇則可從其他幕聽起，會有意想不到的收穫。

古典音樂電臺

臺灣目前只有臺北愛樂（FM99.7）是古典、爵士音樂的專業電臺，主持人通常具音樂素養，他們選的唱片、卡帶或CD一般不會太差，節目內容亦在水準之上，不妨常聽。

現場音樂會

已故的前慕尼黑愛樂指揮傑利畢達克曾說：「錄音好比失去了原味的

青豆罐頭。」只有現場音樂會才是真正的音樂，但對一位愛樂新鮮人來說，他可能寧願花錢去買青豆罐頭（唱片），而不願花錢到音樂廳去打呵欠，以及承受那音樂稍縱即逝的空虛感，對此，有下列建議：

● 聆聽現場可使樂迷真正體驗音響效果、各樂器的配置，及各樂器的特色（至少可以知道什麼樂器會發出什麼聲音），而這些都不是在家聽唱片可以學到的。

● 對於愛樂新鮮人來說，音樂會現場不能倒回來聽是最大問題所在，所以不妨選擇自己熟悉的曲目，或在音樂會之前把要聽的曲目聽熟，就不會呵欠連連了。

● 目前國家交響樂團已成立，也固定有年度節目演出，索價不高，有空不妨常去欣賞，順便印證書本上得來的知識。

第II篇　音樂欣賞的基本概念

目前市面上有許多教人如何欣賞西洋古典音樂的書，目的是讓人不要害怕、拒古典音樂於千里之外，實際上，古典音樂的確結構嚴謹，作曲家創作時有一定規則必須遵守，整體顯現的是一種秩序的美，所以，不要說對東方人而言消化有困難，即使西方人也不見得真能聽出名堂。因此，最好能掌握一些簡單重要規則，將會更方便「上路」。

第一章　音樂的要素

　　音樂最簡單的定義除了是「音與音的連結和組合」，再仔細探討，發現它還有屬於「時間的配置」，稱為「旋律」，有「空間的配置」，稱為「和聲」，音樂進行時，持續而有規律的運動，就是「節奏」，音樂便是由這三種要素組成。

旋律

　　利用兩種以上不同高度的音，製造出音的高低起伏、抑揚頓挫，就產生旋律（或曲調）。理論上如此，但要將它們組合得優美動聽，卻不是一件容易的事。旋律是音樂的靈魂，好聽的曲調，感人至深，所以，作曲家莫不絞盡腦汁，希望能一鳴驚人，獲得聽眾讚賞，然而歷史上像莫札特般的天才畢竟還是少數，後來，作曲家和學者們研發出一套方法——「作曲學」，按照這個規則，有時候也可以作出一些動聽的曲子。基本上，愈大的曲子仰賴的技術層次愈高，這時候，僅憑靈感創作恐怕就不太夠。

和聲

　　使兩個以上的音同時發出聲響，就產生「和絃」。和絃有「協和」與「不協和」，研究兩者差別，使音樂優美之道，稱「和聲學」。但後來，大家對於「協和」與「不協和」的定義有所不同，而發展出不同的「和聲法」。而和聲的譜法，則牽涉到作曲家的品味與風格，有人喜歡平淡、樸素，有人著重色彩，力求富麗堂皇，各家各派，有其特色。

節奏

　　節奏無所不在，當上帝創造世界時，便將節奏設計進去，一年三百六十五天、四季、潮水漲落、心跳、脈搏、日出日落……盡是一再重複的固定週期。音樂也是宇宙循環的一部分，因此，節奏是構成音樂不可缺少的要素。

　　如果拿金屬物體敲玻璃，只敲一下，並不能引發注意力；倘若反覆地敲打一定的樣式，便可以激起聽覺的興趣，感受到某種美感，如果再加上強、弱、快、慢、輕、重，便具抑揚頓挫的效果，進而有鼓動力量，使人興奮喜悅，的確十分神奇。這就是所謂的節奏感。許多未開化民族便依此來舞蹈，而產生一種原始的野性美，人類最初的音樂，應該是節奏無疑。

　　音樂中的節奏花樣百出，最常用、最原始的是二拍子（例如進行曲形式）和三拍子（例如圓舞或華爾滋曲形式），再依此衍生出四拍子（二拍子的兩倍）、六拍子（三拍子的兩倍）、八拍子、九拍子等。

第二章　樂音的成因

　　這個世界充滿了聲音，所有經過聲波振動原理能夠傳達到我們耳朵裡的，都叫做聲音。在浩瀚「音海」中，人的耳朵能感覺的音，雖然無限，但在音樂上使用的音，卻是有選擇性的。風聲、濤聲、鳥叫蟲鳴等自然音樂，不能直接入樂。在音樂上使用的音，必須有一定的高度，具有這種特性的連續音，就叫做「樂音」。樂器，就是為了能夠發出各種「樂音」而製造。而音樂，正是從這個最簡單的原理發展衍生出來的藝術文化菁華。

　　人的聽覺器官所能接收到的聲響，以物理學觀點來說，都是一種物體振動透過空氣傳達所產生的現象。其中，又分為規則和不規則的擺盪，不規則的只能稱「聲響」，例如，自然界的風聲、瀑布、水流等，在一定時間內產生規則擺盪的，才叫「樂音」。這些音樂上所使用的「樂音」，可以透過「絃」、金屬（鐘）、金屬簧管、木頭（例如管樂器）等來產生。

　　而各種樂器所製造出的「樂音」又可因強度、音高、音色而有所不同。

強度

　　一個音的強度是由振幅來決定，外界施予的力道強度則左右振幅的大小，因而有強、弱音的區別。

音高

　　音量高低的關鍵在於一秒鐘之內振動的頻率的多寡。頻率愈高，聲音愈高。例如以小提琴、中提琴、大提琴、低音大提琴來作比較；絃愈長

者，振動頻率愈小，所發出的聲音也就愈低，反之，亦然。今天，音樂命名都採用「萬國標準音高」，即取「一點a音」(a'，中央c上的a音)，定為440。

音色

　　各種樂器所發出的音響各有不同，這是由於音色的不同。例如有熟人在背後喊你，或父母親友在房間聊天，你不必看人就知道是誰，這是因為他們說話的聲音各有不同的音色。由於每種樂器的音色不同，經過訓練後，僅憑聽音，便不難知道是何種樂器。另外，音色還有美醜、明晦之分。而決定音色的主要因素是：

　　●彈奏樂器的方法，例如撫觸、打擊或吹奏等。

　　●樂器的材質。

　　●振動的基本振式，其中又可分曲線式與直線形式。

　　●主音與泛音：主音是同一樂器中所能發出最強的音，泛音是所有與主音產生共振的音。

　　●主音與泛音之間的比例。

第三章　人們如何感受音樂

　　根據科學研究報告顯示，聲波其實是一種「能」，優美的音樂會透過聽覺器官或其他組織的作用，使細胞產生良性的同步共振，達到調節生物節律、激發人體潛能、使各組織器官的生理機能處於和諧狀態等功能。甚至使中樞神經、內分泌系統分泌出有益健康的激素，並促進體內新陳代謝。所以，武俠小說或布袋戲中描述的「魔音傳腦」，甚至屬害到可以當對付敵人的武器，倒不見得是虛構。

　　姑且不論它的科學根據，就一般所知，音樂是人類表達感情最直接、有效的方式。因此，音樂也一路伴隨人類歷史而發展。很難想像，倘若世界上沒有音樂，少了這項平衡、發洩感情的管道，必然更增加周遭暴戾之氣。尤其，工商社會生活緊張忙碌，更需要音樂來調劑、放鬆緊繃的神經。

　　音樂的重要性和作用，並不僅是純理論式的，實際上，今天已可以用精密的科學儀器測出音樂在人身上所發生的反應與效果。例如：

　　●生理反應：在全身上下測得出反應的部位，發現心臟、血液循環、脈搏跳動、血壓、呼吸、汗腺、肌肉等都有明顯改變。

　　●心理反應：例如放鬆、平衡情緒，減低緊張害怕。

　　●臨床實驗中發現，被測試者眉毛、嘴角、額頭逐漸舒張平和，並隨著音樂起伏有不同變化，甚至，用頭或腳忘情地搖擺，打起拍子來，遇有節奏感強的地方，聞之起舞，也是常有之事。

　　這僅是表面上看得見的現象，實際上，音樂對人們還有更深遠的影響與意義，因此，已經正式成為一門醫療科學。根據研究調查發現，聽覺是

非常敏感的器官，精確度要超過視覺，所以失聰者所感受到的隔離痛苦更大，根據觀察，失聰者往往比失明者更具攻擊性，容易心理不平衡、焦躁易怒，原因即在此。

　　人類聽覺敏感的程度經常超乎大家所能想像的地步。例如有「樂器之王」之稱的鋼琴，內部共有85－90根絃，它的音域在所有樂器中已經算是最廣的，而我們的耳神經所能接收到的訊息至少有鋼琴的兩百倍之多。也就是說，每一個人耳朵裡都有一個迷你「超大型的神奇豎琴」的接收器，上面琴絃數目足有90 × 200，有了如此精密的「利器」，無怪乎聽覺對音的感受性會這麼強烈。例如，音樂會中我們聽到Do（C）、Mi（E）、So（G）三個音，耳朵甚是受用，覺得和諧順耳。但只要稍微改變其中一個音，感覺就不一樣。或門前傳來達達的馬蹄聲讓我們不必回頭便知道有一匹馬走過，而馬蹄聲卻是無法用音符記載下來的音，已超出它的功能範圍。我們的「超大型豎琴」是一部神奇的機器，耳朵感受到空氣中的振動、但說不出所以然的聲響，沒聽過的聲音，也可以複製存檔備用，下次再聽時，便立刻有印象。聽覺器官，真是大自然的奇蹟！

第四章　記譜

　　利用各種符號，將音樂紀錄下來，就成為「樂譜」。對於不懂樂譜的門外漢，滿紙「豆芽菜」是非常不可親近的東西，很可能會澆熄好不容易培養出來的興趣。但在沒有發明錄音機之前，若無記譜方法的發明，音樂根本無法流傳下來，作曲家創作也要大受限制，因此，還是要感謝這項偉大的發明。而在譜表上，一般會出現以下一些記號（附上樂譜實例說明）。

五線譜

　　為了把許多高度不同的音表示出來，於是先人畫出五條平行線，這些線稱為「五線譜」，也就是當今全世界所共同使用的音樂語言。五條線上的「線」和「間」，都用來記音符，總共可以記下十一個音；如果在譜表上要記下十二個音以上，就必須在五線的上下，加一些臨時的短線。例如，在上下方各加上三條線時，就能記下二十三個音，而愈到上面，音愈高，反之，亦然。

　　如果只有五線，仍無法知道音的位置，但只要把一個音的位置固定下來，別的音自然就確定了。這時，有以G音決定、F音決定和C音決定，三種不同情況。

　　G音譜表（高音譜表）：又名小提琴譜表，之所以稱為G音譜表，是取字母G的變形，在五線譜上正確的記法是，先從第二線的G音起頭，開始轉一圈，在往上運筆，在第四線交叉後拉下來。G大調因為大半適用於歌曲、小提琴、曼陀林和長笛等高音樂器，故又稱「高音譜表」。

F音譜表（低音譜表）：在紀錄高音時，G音譜表當然很方便，如果遇到低音，G音譜表就不適用，這時候，我們在第四線上，寫下代表F音的F音譜表。由於它多半適用於男低音、大提琴、伸縮喇叭、低音大提琴等，所以又稱「低音譜表」。

　　大譜表：有些時候，光是單獨的G音譜表或F音譜表並不夠用，例如鋼琴或風琴，如果使用許多加線，也不容易看，因此，必須將高音和低音兩種譜表聯合起來，叫做「大譜表」。上面的高音，大都由右手彈奏，下面的則由左手彈奏。連結高、低音譜表時，開頭必須畫上大括號。

　　中央C：介於兩種譜表之間的加線就是C音，特稱為「中央C」，這是一個重要的音。

　　C音譜表：除了G音譜表、F音譜表，還有以中央C來決定的，所以，又稱為「中音譜表」，以便和高音及低音譜表有所區別。同時，它並不像G音和F音譜表那樣，有固定位置，而是視實際需要而定，可以改變位置。主要用於中提琴、大提琴、中音長喇叭等樂器。

音

　　我們平日所熟知的西洋音樂，包羅萬象，洋洋大觀，有時甚至因不得其「聽」而入，而覺得深奧難解。其實，這些複雜難懂的曲子，無論是大塊文章如交響樂曲、或簡單如兒歌，都是由Do, Re, Mi, Fa, So, La, Si七個全音加五個半音所組成。話雖如此，這七個全音、五個半音的學問可大了。若再加上六、七個高低不同重複的八度音，變化便無窮，可以變出千種萬種的花樣。況且，又還有快慢節拍、旋律來助勢，那就更令人嘆為觀止了。經過作曲家的巧妙運用，譜成各式各樣不同風格的美妙音符，令聽眾產生共鳴。

　　首先，為了方便區別，音樂家們就為每一個音加上「音名」，即大家

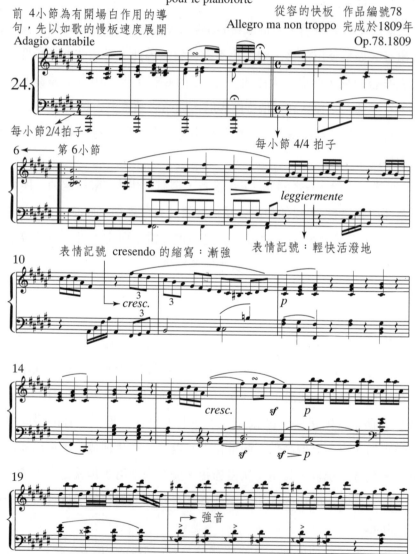

献給女伯爵泰勒莎
Der Grafin Theresevon Brunsvik gewidmet
奏鳴曲
Sonate
為鋼琴而寫
pour le pianoforte

前 4小節為有開場白作用的導
句，先以如歌的慢板速度展開
Adagio cantabile

從容的快板　作品編號78
Allegro ma non troppo　完成於1809年
Op.78.1809

24.

每小節2/4拍子

6 ← 第6小節

每小節 4/4 拍子

leggiermente

表情記號 cresendo 的縮寫：漸強

表情記號：輕快活潑地

10

cresc.

3

3

3

p

14

cresc.

sf

p

sf

sf > p

19

→ 強音

所熟知的C（Do）、D（Re）、E（Mi）、F（Fa）、G（So）、A（La）、B（S），而這七個音，上下反覆，造成許多音列。但八度音反覆幾次後，就會出現許多同樣的音名，例如光說"C"，便讓人搞不清楚到底是哪一個位置的C，這時候，必須有明確的說明，所以訂出「絕對音名」。以鋼琴中的c音為例，從最低音的c到最高音的c分別為：大字二點与C（記作：C"）、大字一點与C（記作：C'）、大字与C（記作：C）、小字与（記作：c）、小字一點与c（記作：c'）、小字二點与c（記作：c"）、小字三點与c（記作：c'"）。

半音階：前面提到Do、Re、Mi 、Fa、 So、 La 、Si、Do，其實樂音並不只有八度，在鋼琴上，若在白鍵部分加上升降記號，就要使用黑鍵，這樣就可以產生十二個半音。

音的長度

樂譜上，除了音符、音高之外，還有音的長度，一般以四分音符為單位，全音符為四拍；二分音符為二拍；四分音符以下還有八分音符（二分之一拍）、十六分音符（四分之一拍）、三十二分音符（八分之一拍）和六十四分音符（十六分之一拍）。另外，還有相對同等值的休止符記號，在音符的接替之間，有效地（刻意）使音間斷，以便產生更美好動人的效果。

拍子

拍子是音樂的起源，也是表示音符長短的一個度量單位，拍子與節奏息息相關，有時候甚至界限很難區分。它的基本單位是兩拍子（最單純的普通拍子）和三拍子（不等拍子），由此衍生為四拍子（兩個二拍子）、五拍子（一個二拍子和一個三拍子的混合）、六拍子（兩個三拍子）、九拍子

（複合的三拍子）、十二拍子（複合的四拍子）等。

拍子在樂譜中通常以分數形式來表示，例如，4/4（有時也記成C）是以1/4音符當一拍，每小節有四拍；2/2是以二分音符當一拍，每小節有二拍；6/8是以八分音符當一拍，每小節有六拍。有時候，拍子可能在中途改變，例如，4/8變成3/8或6/8拍。

對學音樂的人來說，最先必須掌握的便是正確的音感和精準的拍子，但樂曲中的拍子有時候較複雜，這時候，可以借助節拍器的幫助，來數拍子。或就地以腳在地上打拍子。即使最優秀的演奏家，也很難從頭到尾保持正確精準的拍子。樂團裡的指揮，則必須負責所有樂器的拍子，說來並不容易。

速度與表情術語

欣賞古典音樂時，經常會出現一些全世界統一的義大利文術語，它們與拍子結合，構成快慢速度，是樂曲中不可或缺的重要指示，例如，三拍子，若不標示速度，如何知道每分鐘該演奏多少拍？同樣一首曲子，快、慢之間，差異極大，甚至影響樂曲的氣氛與味道。至於快、慢的界定，以節拍器（由奧地利人梅澤(Maelzel)，也是音樂家，並精通機械，曾替貝多芬製作助聽器）撥上發條，每分鐘來回擺動的次數計算：

最緩板（*Largo*）　　　每分鐘40拍—69拍

甚緩板（*Largetto*）　　每分鐘72拍—96拍

慢板（*Adagio*）　　　每分鐘100拍—120拍

行板（*Andante*）　　　每分鐘126拍—152拍

快板（*Allegro*）　　　每分鐘160拍—176拍

急板（*Presto*）　　　每分鐘184拍—208拍

再細分下去，一般常見的音樂術語尚有：

Grave、*Larghissimo*、*Lentissimo*、*Adagissimo*、*Larghetto*，都是極緩板（幅度寬廣而悠揚地），*Lento*亦屬緩板，在程度上則稍輕微一些。*Adagietto*—稍慢板（幽靜而緩慢地）；*Andantino*—小行板（普通步伐的速度，但稍快些）；*Moderato*—中板（適當的速度）；*Allegretto*—稍快板；*Vivace*—甚快板；*Presto*—急板；*Allegrissimo*、*Prestissimo*、*Vivacissimo*都是最急板。

另外，屬於形容詞的指示速度術語：

Con brio—精神抖擻的；*Con moto*—速度加快；*Non troppo*—勿太過；*Espressivo*—富有表情的；*Capriccioso*—奇想的；*Cantabile*—如歌的；*Grazioso*—優美的；*Scherzando*—詼諧的；*Serioso*—莊嚴地；*Semplice*—單純的；*Sempre*—一直；*Tenuto*—持久；*Tranquillo*—平靜的；*Pastoral*—田園風的；*Maestoso*—莊嚴肅穆的樣子；*Misterioso*—神秘莫測的。

為避免長期聽過快或過慢的速度影響情緒（造成焦躁不安或沉悶無聊），作曲家會設法快慢速度交互穿插運用，以求變化。

小節

為了使拍子的單位清楚，間隔譜表的縱線就稱為「小節」。每小節中，含有拍子記號所指示的拍數。樂曲終止時，外側則加上較粗的縱線，以示區別。同時，除不完全小節外（起頭時拍數與指示不符，短缺部分由最後一小節補全），一般以第一拍為強音。

力度術語

有關力度的記號，主要以強、弱為主，強的原文為義大利文，*Forte*，簡寫為*f*；弱的原文*Piano*，簡寫為*p*，分別以弱至強漸進方式標示如下：

最弱 —*ppp*，甚弱 —*pp*，弱 —*p*，次弱 —*mp*，

次強—*mf*，強—*f*，最強—*ff*，極強—*fff*

另外還有：

漸強—*cres.* 或 ‾‾‾‾‾‾‾‾‾‾‾‾‾‾

漸弱—*decres.* 或 ‾‾‾‾‾‾‾‾‾‾‾‾‾‾

第五章　音程、音階、調式與調性

音程

　　音程就是兩個音的高度關係。為了表示音的間隔，就用「度」這個單位，同高度的兩個音，例如C—C，就叫做一度音程，C—D，就叫做二度音程，C—E，就叫做三度音程，C—F，就叫做四度音程，C—G，就叫做五度音程，C—A，就叫做六度音程，C—B，就叫做七度音程，C—鄰近下一個C，就叫做八度音程。

音階

　　顧名思義，音階就是音的梯子，西洋音樂是按高低順序排成八個等級（八度）的音列。音階是由七個全音、五個半音（共十二個半音）所組成。你可以想像成一棟高樓大廈，每層樓之間有十二個階梯，每爬完十二個階梯，第十三個，便抵達另一層樓，如此不斷重複。

調式與調性

　　在播報曲目時，我們經常聽到大調或小調，例如A大調與a小調，究竟這兩者有何區別？

　　1. 各種不同的大、小調：

　　我們知道音階有C, D, E, F, G, A, B（C），在任何音之上，都可以成為音階的第一音，因為這是決定調式的主音，因此，調式以此來命名。所以有：

　　大：C大調、D大調、E大調等。

同理，相對於大調，還有：

小：c小調、d小調、e小調等。

升、降：再加上升降記號，又有升F大調、升C大調、降B大調、降E大調、降A大調等。小調方面，也有降b小調、降e小調、降a小調、升f小調、升c小調、升g小調等。因此，只要一提C大調，我們立刻就明白，這是以C音為主音的大音階調子，若是a小調，就知道這是以a音為主音的小音階調子。作曲家可以運用各種調性的不同，避免樂章單調乏味，增加變化。另外，一首曲子不必從一而終保持同一調式，中間也可移調或轉調。但轉調時必須注意，不能太「招搖」，要「若有似無」，「神不知，鬼不覺」，否則便屬敗筆。

2. 大調：

以無升降記號的C大調作基礎，向上面接連四個音，例如，C加四個音即為G，製造新調的方法，稱為上五度移調法。依此法，可造出有一個、二個……七個升記號的G大調、D大調、A大調、E大調、B大調、升F大調、升C大調等七種大音階。又因這些音階使用升記號，又稱為升記號大音階。相對於上移五度法，再以C大調為基礎，下移五度，就能產生分別有一個、二個……七個降記號的F大調、降B大調、降E大調、降A大調、降D大調、降F大調、降C大調等七個新的大音階。基本上，大調的曲子聽來較明朗、宏偉。

圖為大調、小調所包含升降記號的數目：

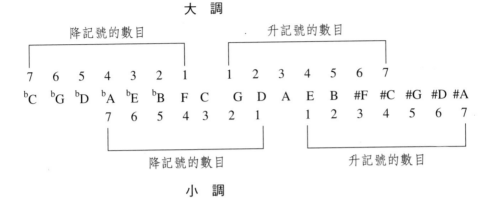

大　調

降記號的數目　　　　　　　　　升記號的數目

7　6　5　4　3　2　1　　　1　2　3　4　5　6　7

ᵇC　ᵇG　ᵇD　ᵇA　ᵇE　ᵇB　F　C　　G　D　A　E　B　#F　#C　#G　#D　#A

7　6　5　4　3　2　1　　　1　2　3　4　5　6　7

降記號的數目　　　　　　　　升記號的數目

小　調

3．小調：

小調與大調的調號是共用的，事實上，小音階並不是另創一式的，而是大音階的部分轉化。只不過小調的主音，在大調主音的小三度下。例如C大調和a小調的調號是共同的。但實際作曲時，很少使用自然小音階。從和聲的結構上來說，第七音（倒數第二個音）經常要提高半音，和主音形成半音的間隔，稱為和聲小音階。以a小調為例，a-h-c-d-e-f-g-a為自然小音階，另，a-h-c-d-e-f-gis（即g升半音）-a為和聲小音階。小音階的調性有較沉鬱、悲涼的特質。

4．各大、小調的特性：

有關大、小調的差別，大調聽在耳裡，屬於「硬性」（陽剛），但較和諧，而小調給人的感覺則屬於「軟性」（陰柔）。如果在鍵盤上看來，則差別更顯而易見，下面雖然是以C大調為例作解說，但基本上每一個大調皆建立在這個「音程」原則上。基本上，一個白鍵加上一個黑鍵為全音，單一的白鍵或黑鍵皆屬半音。每一調式音階總共由七個白鍵和五個黑鍵組成。大、小調的不同，就在於「音程」的結構不同，以大C為例，分別是全音、全音、半音、全音、全音、全音、半音：

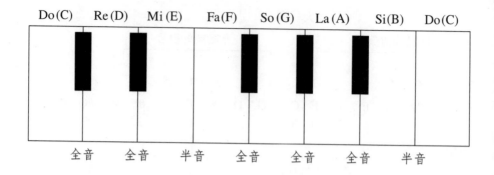

而小調結構則稍有不同，以a小調為例：

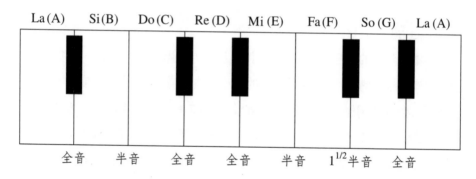

　　a小調中，藉由倒數第二音梭（G）加上臨時升記號，升半音成為 "Gis"，使音程結構變成全音、半音、全音、全音、半音、1(附上)半音、半音。因此，可以看出兩者之間確實有差異存在：

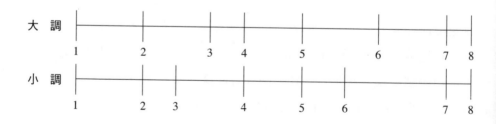

各種大、小調的特性，其實很難用文字來形容，不管怎麼解釋，都嫌抽象，最好的方法是，同一首曲子或旋律，用不同的大、小調來彈奏，聽者立刻能具體感受到其中差別何在，有時候，也可能因人而異，無論如何，讀者至少了解，曲目上所標示的c小調、E大調等皆有其作用與目的，甚至，背後還隱含了作曲者想要傳達的心情和意境，而不是毫無意義的名詞。

第六章　曲式介紹

　　任何複雜、冗長的樂曲，只要經過拆開分析，就會發覺，其實都是短小、簡單的旋律，經過多種方式處理的結果，一一分門別類後，最常見的有：

　　一段式：這是最小規模的旋律曲式，由一個樂段（前樂句A+後樂句B）所構成，或是結束在主和絃上面的完全終止形式（即回到主音，例如C大調則在C音終止，D大調則在D音終止），所以稱一段曲式。下面以巴哈《布蘭登堡協奏曲》第三段，第一樂章解釋前樂句A和後樂句B的不同：

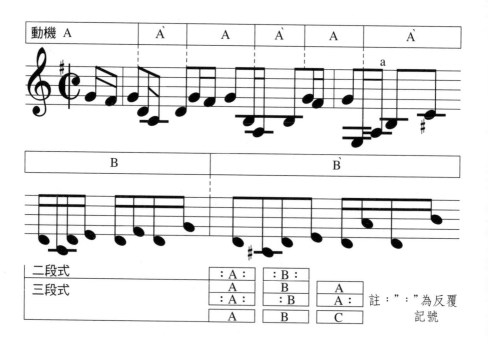

註：" : "為反覆記號

二段式：包含兩個完全終止的樂式（通常會各重複一次），即由兩個樂段所構成。例如《荒城之月》、《快樂的鐵匠》。

三段式、小三段曲式：由A─B─A或A─B─C三個樂段構成的曲子，中段（B）大都轉調，並結束於完全終止式，另外，三段曲式中，也有簡化的中段，稱小三段曲式，例如莫札特的《小星星》變奏曲、貝多芬《鋼琴奏鳴曲》作品49之1的輪旋曲。

歌謠式：前面所提的一、二、三段曲式，因為在創作歌曲時最常出現，所以統稱歌謠曲式。

變奏曲：簡單短小的主題，可以在拍子、節奏、和聲與調子上面變花招，而顯得變化萬千，變奏時沒有特定原則，因此可以充分發揮作曲技巧與想像力，深受作曲家喜愛，例如貝多芬曾譜了三十三段變奏曲。

輪旋曲：主題以同調反覆出現，中間以插句式的副主題串聯，即A─B─A─B─A或A─B─A─C─A，例如莫札特的《土耳其進行曲》、貝多芬的《給愛麗絲》。

奏鳴曲、小奏鳴曲：由於組織龐大，經常是三個以上樂章組成，因此，輪旋曲、三段曲式、小步舞曲等所有的曲式都可能在奏鳴曲中出現。下一篇將詳細介紹。

卡農曲：卡農中首先出現的叫做「導句」，隨後模仿唱出的稱「伴句」，通常導句開始，幾拍後，伴句以同樣旋律和導句形成對位，用複音形式進行。創作卡農曲時，有嚴格的作曲規則，但另一方面，它也提供多樣可能性，例如以其出現方式的不同，可分同聲、五度、八度卡農，把主題用兩倍的時值呈現（例如四分音符變為二分音符），稱增值卡農；縮短成二分之一（例如四分音符變為八分音符），稱減值卡農，還有二聲部、四聲部到五聲部卡農。

賦格曲：「賦格」是拉丁文，為逃跑之意，是由卡農曲式發展而來。

除了模仿導句，更進一步，加上主題的發展，同時，模仿導句有時候音程稍加變化。和卡農一樣，賦格曲也有二聲部、三聲部、四聲部到六聲部等形式。另外，還有規模較小的「小賦格曲」，例如被稱為鋼琴音樂「舊約聖經」（「新約聖經」為貝多芬的三十二首鋼琴奏鳴曲）的巴哈兩卷「鋼琴平均律」（含十二個大小調，每曲附上一首前奏曲，共四十八首），同時，為此類音樂練習，巴哈還寫了著名的「創意曲」（以二聲部與三聲部譜成的簡易組曲，與賦格曲相似）。

舞曲：古典舞曲中，有4/4拍子、德國風味濃厚的阿勒曼達；法國式優雅古典、2/2拍子的嘉禾舞曲、4/4拍子的布雷舞曲和輕快的3/4拍子庫朗舞曲；西班牙式3/4拍子的薩拉邦達舞曲；英式3/8或6/8拍子的吉格舞曲；3/8或6/8拍子、熱情活潑的義大利塔朗泰拉舞曲、3/4拍子的波蘭舞曲與馬祖卡舞曲；另外，有大家所熟悉的圓舞曲、小步舞曲、波麗露舞曲、波卡舞曲、艾科賽舞曲、鄉村舞曲。

其他常見的還有，小夜曲、敘事曲、即興曲、幻想曲、催眠曲、夜曲、狂想曲、船歌、浪漫曲、練習曲等，大半都是曲式自由的鋼琴曲，因篇幅有限，不在這裡一一詳細說明。

第Ⅲ篇 音樂類別形式介紹

　　有人說，建築是凝固的音樂，反過來，我們也可以這樣來定義：音樂是拆開的建築。同時，每一個拆開的部分，都有一定形式，有必須遵守的遊戲規則，它展現的是一種秩序之美。或許就因如此，音樂才成為一門永恆的藝術。現在，我們分門別類來細看，音樂在各種不同形式的包裝下（例如交響樂、協奏曲、室內樂、二重奏、三重奏、輕歌劇、神劇……），葫蘆裡到底賣的是什麼膏藥？

　　固然，所有與音樂有關的要素，諸如節拍、韻律、和聲、調式等都是按照一定規律與美學結構來組合編排。隨著時代演進，也有一些作曲家，為了尋求改革突破，嘗試一些創新的改變，雖然，音樂必須反映時代，或許目前這個世界的確就是如此，每一個時代有每一個時代特殊環境背景下所產生的音樂，例如莫札特時代的音樂，便和我們存有某種距離。今天既然是屬於搖滾、爵士樂，聽眾也不應太過排拒，或存偏見，認定它們就是「離經叛道」，可以試著接受這些符合時代精神與意義的新風格。

第一章　聲樂

聲樂的素材是歌喉，也是與生俱來、最方便、可以隨身攜帶的樂器，依其性質及音域高低可分為男聲、女聲和童聲（變聲前的男聲，音域類似女聲）。

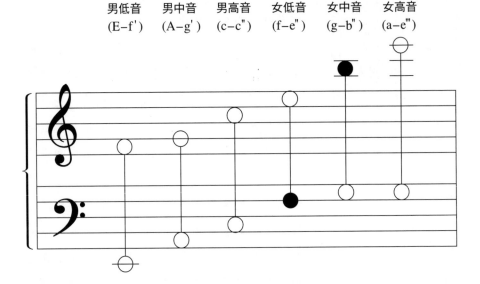

職業聲樂家音域表

男低音 (E–f')	男中音 (A–g')	男高音 (c–c")	女低音 (f–e")	女中音 (g–b")	女高音 (a–e''')

男聲

男高音：音域從低音La（B，頻率約122Hz）到高音Re（d"，約488.3Hz），共跨兩個八度。同時，男高音當中，若以聲音的性格來區別，還可以分堅定的英雄型、輕快的小生型和甜美的抒情男高音。

男中音：音域從低音Fa（F，約96Hz）到高音Si（b'，約387.5Hz）

男低音：音域從低音Re（D，約81.5Hz）到高音So（g'，約325.9Hz），男低音當中，若以聲音的性格來區別，還可以分雄厚的莊嚴型、英雄型和優美的抒情男低音。

女聲

女高音：音域從中央C前的Si（B，頻率約244.1Hz）到高音Mi（e'''，約976.5Hz），同時，若以聲音的性格來區別，還可以分音質華麗、珠玉般的花腔女高音、適合表現戲劇性的戲劇女高音和內向、含蓄的抒情女高音。

女中音：音域從次低音So（g，約193.8Hz）到高音Do（c'''，約775.1Hz）。

女低音：音域從次低音Mi（e，約162.9Hz）到高音Mi（e'''，約651.8Hz）。

就形式而言，聲樂又分獨唱、重唱、齊唱、合唱（同聲、混聲）；而合唱當中，又可再分為女聲三部合唱、混聲四部、六部和八部合唱，就其樣式，又有下列幾種：

一、民謠

世界各國、各民族，都有民間歌謠。民謠的產生，與日常生活大有關係，例如從出生開始，嬰兒所聽的搖籃曲、求愛時的情歌，到葬禮哀悼歌全都派得上用場，另外，還有儀式禱告、祭祀、婚喪、喜慶、集會等。相對地，這些音樂也豐富了人們的生活，促使文化繁榮、興盛。民歌和民謠雖極類似，最大差別是，民歌屬自發，未經音樂家創作而產生，因此具有原始、淳樸、鄉土味、真情流露、通俗流暢、旋律和聲簡單、容易上口等特色。另外，由於大都用口傳，所以唱法、歌詞和曲調可能並不統一。

近代較著名的民謠作曲家有，義大利的托斯第（Tosti）、美國的佛斯特（S. C. Foster）、法國的康特魯伯（J. Canteloube），康氏收集法國南部亞維儂民謠編成《亞維儂之歌》。

二、藝術歌曲

聽藝術歌曲，通常有一個大問題，由於歌詞中使用的文字，較不俚俗口語化，經常取材自著名詩人的作品，所以不容易了解歌詞內容，但這並不影響歌曲本身的藝術價值。我們可以將演唱者的歌喉當作一項樂器來欣賞，再加上伴奏部分（一般以鋼琴為主）經常是音樂家精心搭配，頗具相得益彰的效果，從這個角度來看，便更能領略歌曲的情趣。大家所熟知的舒伯特便是著名的藝術歌曲之王，例如他的不朽專輯《絃樂四重奏》、《美麗的磨坊少女》、《冬之旅》、《天鵝之歌》；此外，還有舒曼的《詩人之戀》、《女人的愛與生命》；布拉姆斯的《搖籃曲》、《愛之歌》、《十五首馬格隆浪漫曲》；馬勒的《大地之歌》、《亡兒之歌》、《少年的神奇號角》；理查‧史特勞斯的《明天》、《小夜曲》、《奉獻》；貝多芬的《致遠方的愛人》等等。

三、合唱

最早樂器不發達的時候，唯有人類的歌喉不受科技限制；可是一個人唱久了，又嫌單調無聊，變化太少，聲勢也不夠大，於是，就有了合唱團。齊聲同唱雖音量夠，但唱久了，又覺得沒意思，於是開始在上面變花招，多聲部、卡農、賦格等，摻雜混合，如此一來不就熱鬧多了?!同時，非常令女性主義者不平的是，起初只有教堂、修道院裡的教士，女聲根本不在考慮之列。（據說，當時衛道人士認為女人的聲音具挑逗、誘惑性，有妨礙風化之嫌。）

聖歌

　　西方音樂發源於宗教音樂，除教堂的宗教儀式外，當今已很少在音樂會的場合出現，但仍然不能抹殺其重要性。最早的聖歌是葛利果聖歌（Gregorian Chant），專門用來祈禱讚美神，它沒有任何伴奏，僅是一個單一曲調或旋律，但內涵純淨聖潔，充滿宗教情操，莊嚴無比，有洗滌心靈的作用。

　　除此之外，還有多聲部的經文歌（Motet），它先取一個固定旋律為基礎，再用對位法衍生出多種曲調，然後一起演唱，即，葛利果聖歌以「單線」方式進行，而經文歌卻有好幾條「線」，各有其特色。

彌撒曲

　　「彌撒」（Mass）是天主教的大典，以祈禱、讀經、歌唱的方式進行。其中，歌唱部分所唱的曲子，便稱為「彌撒曲」。可謂集葛利果聖歌、管絃樂、獨唱、重唱、大合唱之大成，是宗教音樂的精華，歷史上許多音樂大師，例如巴哈、海頓、韋伯、韓德爾、德弗札克、布魯克納，等都曾留下不朽的「彌撒曲」鉅作，流傳百世。

　　彌撒曲的歌詞一般大同小異，以拉丁文形式寫成，共分五段，1.垂憐經，2.光榮經，3.信經，4.歡頌經，5.羔羊經。

四、歌劇、輕歌劇、喜歌劇、神劇、清唱劇及受難曲

歌劇

　　西洋歌劇由於其編制龐大、演出耗時費事，一般在臺灣，欣賞的機會並不多。實際上，歌劇的成立，源遠流長，可謂歐洲藝術的精華，集歌唱、音樂、文學、戲劇於一身。

起初，歌劇院的成立，是僅供王公貴族等上流社會欣賞兼社交應酬的地方，因此建築裝修特別講究，不僅外觀宏偉同時內部也富麗堂皇，從舞臺、牆面、階梯到觀眾席，處處精雕細琢，美輪美奐。他們不但前去欣賞歌劇，也被人「看」，大家慎重其事地穿上最好的衣服行頭，婦女們更是爭奇鬥豔，互相暗中較勁、評頭論足。後來，雖然聆賞歌劇已逐漸平民化，到今天，走卒販夫，只要買得起入場券，都可以前往。但是這個隆重盛裝（例如晚禮服之類）的習慣仍然保留下來，因此，上歌劇院，我們最好也尊重傳統，穿上較正式服裝，以免失禮。另一方面，也表示對演奏者及音樂藝術的崇敬。

　　歌劇發源於義大利。它的前身是節慶、婚禮、生日或歡迎貴賓時，為了增加熱鬧氣氛，同時娛樂賓客，所上演的音樂話劇。一般都配有音樂及唱詞。後來逐漸發展，規模愈來愈大。1607年，蒙特威爾第的《歐菲爾》，是第一齣正式在舞臺上演的歌劇。從此，被接受成為重要樂式，並迅速推展到國外，風行全歐，成為時尚。

　　歌劇的主要意義是，主唱者藉由不同的佈景、情節，將感情以強烈的方式表現出來。不過，歌劇的故事或情節，並非重點，和電視、電影比起來，那是遜色多多，既不曲折又不複雜，完全是靠音樂的力量無限制地擴展它的張力與戲劇性，簡單地說，純粹是「誇張」的藝術。每一首曲子，都強烈地表達出歌者的內心感情，諸如喜、怒、哀、樂。

　　作曲家在歌劇中的任務是，將清唱部分配上音樂、節拍、氣氛和管絃樂伴奏。獨唱曲分「抒情調」和「宣敘調」，要唱出曲調時，取旋律式的抒情調樣式。遇到問答或引句的情況時，則使用宣敘調。還有，非常重要的一點是，歌劇不同於電視、電影，故事中的俊男美女（例如《阿依達》中的公主、女奴、大將軍），搬到歌劇舞臺上，卻發現男、女主角的身材、容貌很可能不合乎想像（別因為他們經常既不年輕又胖，而大失所

望），但歌藝絕佳。這是因為訴求重點的不同，一般，如花似玉的細腰美女或年輕英俊的小生，音量不足、質感不夠，無法勝任大型歌劇的要求。

通常，在歌劇開始、布幕未拉開前，或換幕、轉幕時，都會來一段純管絃樂團演奏的音樂，稱為「序曲」，夾在戲劇各幕間的小曲（也可以單獨演奏），叫做「間奏曲」，再加上獨唱、二重唱、三重唱、五重唱、輪唱、合唱，還有聲、光、佈景、服裝、道具，可謂變化多端，令人目不暇給。

輕歌劇

輕歌劇這一種小型的歌劇，源自19世紀後期，由於大半取材自喜劇，內容幽默風趣，可唱可說（口語對白），音樂輕鬆活潑還加上舞蹈，雖然和「大塊文章」如正式歌劇之流比起來，只能算是「家常小菜」，在音樂史上並不佔重要地位，但卻老少皆宜，非常受到大眾歡迎。

法國最有名的輕歌劇作曲家是奧芬巴哈，他譜寫了上百齣的輕歌劇，其中最有名的如《霍夫曼的故事》。奧地利的輕歌劇名家是史特勞斯家族，約翰・史特勞斯不僅是箇中翹楚，他的配樂穿插不少圓舞曲（例如《蝙蝠》即箇中上品），流傳廣遠，深受全世界喜愛。除此，還有匈牙利的卡曼（Emmerich Kalman）和雷哈爾（Franz Lehár）的《風流寡婦》、義大利的寇斯塔（Mario Costa）和朗查托（Virgilio Ranzato）、美國伯恩斯坦的《西城故事》和勒韋（Frederick Loewe）的《窈窕淑女》（還拍成電影，由奧黛麗赫本主演）等都是著名輕歌劇音樂家。

喜歌劇

這是一種含有大量音響，主題輕鬆或感傷的歌劇，通常以喜劇結束，劇中含有笑料成分。佈景與人物主要取材自日常生活，如果有幻想部分，

則以感傷或娛樂的手法處理。對人物的處理往往有諷刺的態度，影射流行的話題。由於其通俗性，更能投合一般觀眾。例如莫札特的《費加洛婚禮》、《後宮誘逃》、奧芬巴哈的《快樂的巴黎人》、史麥塔納的《被賣新娘》、華格納的《紐倫堡名歌手》、理查・史特勞斯的《玫瑰騎士》等。

除一般歌劇，尚有一些有關宗教的音樂戲劇或儀式。例如神劇、清唱劇、受難曲、彌撒曲。由於文化與距離的隔閡，我們感受不到它們的真實性，實際上，這些都曾屬於歐洲人生活中重要的一環，經常在特定宗教節日演出，至今歷久不衰。

神劇

這是取用宗教題材的戲劇，含有序曲、朗誦、獨唱、重唱與合唱等，除此，間或穿插由敘述者以旁白方式，介紹或聯繫劇中角色，後世作曲家如華格納在他晚期歌劇中也沿用這種特殊方式，只是更長、地位更明顯，例如《尼布龍的指環》。由於風格特殊，這時候，人們將它歸類為「樂劇」，以有別於一般歌劇。

神劇使用管絃樂伴奏，有時只用風琴或管風琴，結構非常龐大，雖然和歌劇有類似之處，但不像歌劇那樣，必須粉墨登場，毋須豪華的舞臺、佈景、服裝，同時歌唱者沒有動作，也毋須走動，而是以音樂會的形式，在固定的席位上唱出，十分符合宗教——樸素，不「誇張」、「浮華」的特性。

神劇一開始，和歌劇一樣，通常都會先來段管絃樂序曲，序曲結構多半為奏鳴曲形式，更早的時候甚至是賦格曲式。嚴格說來，神劇是難度相當高的音樂及戲劇藝術，但因較嫌沉悶，長久以往，觀眾渴求娛樂價值較高的變化，為了因應此一需要，日後便有歌劇出現，因此，神劇可以說是歌劇的前身。音樂史上著名的神劇，例如韓德爾的《彌賽亞》、海頓的《創世記》及《四季》、孟德爾頌的《伊利亞》等，都是名家經典之作。

清唱劇

　　這是小型的神劇，一種聲樂集錦曲，通常由數個樂章組成，如抒情調、朗誦調、二重唱、合唱。但不一定是以宗教故事為背景。這種音樂形式在巴洛克時代非常盛行，例如巴哈就曾寫了二、三百首的清唱劇。後世作曲家也不斷有作品問世，但已過黃金時期，重要性大減。

受難曲

　　敘述基督受難的清唱劇鉅作，內容是根據《聖經·新約福音》四個作者之一，以耶穌受難記為主題的曲調。通常以朗誦調或短短的合唱曲作為受難曲的開始，從14-18世紀創作受難曲的音樂家難以計數，最後真正名留青史的大概就只有巴哈，他共譜寫了五首受難曲，其中最著名的有《約翰受難曲》、《馬太受難曲》等。

第二章　器樂

器樂可分為合奏（室內樂或管絃樂）與獨奏（鋼琴、管風琴、小提琴、大提琴等）兩大部分。

一、合奏

交響樂

交響樂是管絃樂團的主要表現形式，欣賞交響樂時，聽眾除了沉醉於來自樂曲旋律、和聲和形式之美，也有人戲謔地定義交響樂——「是請不起大牌器樂獨奏演奏家時的折衷辦法」。當然，事實不見得如此，不過，整個樂團必須在指揮的帶領下通力完成一首曲子，卻是無庸置疑的。如果對樂團編制有一定了解，更能增添聆賞的樂趣。

起先，管絃樂團並不以單獨的方式出現，充其量只是神劇、清唱劇、歌劇或芭蕾舞劇的導樂、前奏和間奏曲。一開始，管絃樂團的編制僅有絃樂和木管樂器部分，後來才慢慢擴充。現代交響樂團的規模甚至可以大到上百人（如果你以為可以「混水摸魚」，那就錯了，厲害的指揮一樣會把你揪出來「個別指導」）。並以絃樂作為整個樂團的基石。絃樂經常是多位同時合奏，而其他樂器則大半進行獨奏。大致上，整個管絃樂團可分為絃樂器、木管樂、銅管樂和打擊樂四大類：

1. 絃樂器：

絃樂器可以說是樂團中最重要的靈魂主導，其中，第一小提琴的地位僅次於指揮。它的成員分別為，第一小提琴、第二小提琴、中提琴、大提

琴和低音大提琴。以音域而言,第一小提琴、第二小提琴就像合唱團中的高音部,中提琴類似男高音,大提琴屬男低音,低音大提琴則比低音部還要更低八度。絃樂器的表情變化豐富,可大、可小,可強、可弱,可快、可慢,可跳奏、挑奏、滑奏,甚至木質的琴身也能拿來敲擊。

2. 木管樂:

木管樂主要包括長笛、雙簧管、單簧管、低音管。雖然稱之為「木」管樂器,但實際上,並不全是木造,有些製作材料屬於金屬,例如長笛(取其吹奏姿態,又稱橫笛)。樂團中,一般有兩位長笛手,其中一位還備有高音短笛,必要時,可以兼任一下。乍看之下,雙簧管和單簧管十分類似,頗難區分。實際上它們無論在結構或音色方面都不太一樣。倒是外形相去甚遠的雙簧管和低音管在結構上反較接近,都屬「雙簧樂器」。雙簧管音色明亮、透徹、優雅,單簧管卻相反,它較趨渾厚,透過活塞的開、合,可以有非常豐富的變化。作曲家經常利用兩者間的差異,製造他們所希望達到的效果。

另外,還有英國管。這個名稱經常誤導聽眾,以為顧名思義,即英國有關的法國號之類樂器。其實,這是從早期雙簧管變過來的樂器,外形也與雙簧管相似,只是較長一些,同時,與嘴直接接觸的吹奏管口稍有弧度彎曲,音域比雙簧管更低些。

3. 銅管樂:

銅管樂包括法國號、小喇叭、伸縮喇叭、低音號(土巴管)。其中,法國號的身分定位模糊,從類別上它固然歸屬銅管樂,偶爾也會「撈過界」,給木管樂助勢。小喇叭的聲音在樂團中也十分突出,是銅管樂器中音域最高的。

4. 打擊樂:

在打擊樂器中扮演最重要角色的是定音鼓。管絃樂團座次的安排一般

由指揮來決定，按習慣依序扇形排開，第一、第二小提琴手坐最前面（共約三十四位，在指揮的左手邊，人數最多，在樂團中具有平衡穩定作用），斜對面是中提琴（因經常不特別被重視，有「灰姑娘」之稱）、大提琴（位於指揮右手邊）和低音大提琴（擔任整個樂團中最低音部分），正對指揮，多半是木管、銅管樂器，音響較大的打擊樂器則放最後一排。

起先，交響樂作用僅是充當歌劇的序曲，管絃樂團的規模也不像今天這麼宏偉，1754年，第一個管絃樂團出現在柏林。當初，只由十二支小提琴、四支橫笛、三支雙簧管、四支低音笛、兩支法國號、一具豎琴和兩架大鍵琴所組成。然後逐漸擴充。到了海頓時期，交響樂曲的形式，才算真正確立。因此，海頓可說是「交響樂之父」。在技巧方面，海頓、莫札特的交響曲已趨成熟，到了貝多芬時期，他在1804年所發表的《英雄交響曲》，曲子的長度足有當時一般交響樂的兩倍。從此以後，音樂家基本上便按照這個規模來創作交響樂曲。

另外，交響樂共有四個樂章，第一樂章多半以奏鳴曲快板的方式表現，第二樂章則以如歌的行板形式出現，第三樂章（這部分有時被作曲家省略）轉換成小步舞曲或詼諧曲，最後，第四樂章，以快板、極快板終結。

交響詩

交響詩是由李斯特所開創的音樂形式，屬於標題音樂的一般範疇，與交響曲最大不同處是，它屬於單樂音的交響曲。李斯特的革新受到許多作曲家的熱烈回響，從此，文字、繪畫及其他各種概念都能夠拿來入樂。這種情況下，甚至提供聽眾想像空間，可以沉醉其中，自由發揮。而特別受人喜愛的類別有描述民族生活（如史麥塔納的六首交響詩《我的祖國》）與景色的作品（如西貝流士的《芬蘭頌》）。另外，還有柴可夫斯基的《羅密歐與茱麗葉》、理查·史特勞斯的音樂性自傳——《家庭交響曲》、穆索

斯基的《荒山之夜》、德布西的《牧神的午後前奏曲》。

前奏曲、組曲、序曲、間奏曲

1. 前奏曲：

是一種當作序曲演奏所設計的樂曲，例如《巴哈前奏曲》便是最為大家所熟悉的一種，19世紀的前奏曲主要以蕭邦等人作品為代表。若出現在歌劇中，則為全劇開始或每幕之前的一小段。雖然和序曲有相似的意義，但也有像德布西《牧神的午後前奏曲》之類的獨立樂曲。

2. 組曲：

把若干舞曲串聯起來的，就叫組曲。例如巴哈的六組《英國組曲》、六首《法國組曲》、六首無伴奏的《小提琴組曲》和六首無伴奏的《大提琴組曲》。拉威爾四手聯彈的《鵝媽媽組曲》，即為由五個樂段串成一段童話故事。近代組曲，都是芭蕾舞曲，例如柴可夫斯基的《天鵝湖》、《胡桃鉗》和《彼得羅希卡》等。此外還有管絃樂組曲，是從樂劇中選出幾段編曲而成，其中最為大家熟悉的名作有比才的《卡門組曲》和葛利格的《皮爾金組曲》。

3. 序曲：

顧名思義，就是音樂會開始的一段音樂，事實上大多是指歌劇的序曲（但有些歌劇只有用一小段前奏就直接開始），有時候，由於音樂特別動聽，雅俗共賞，序曲也被單獨拿來演奏，例如羅西尼的《塞爾維亞的理髮師》、《威廉泰爾序曲》、比才的《卡門序曲》，都為大家所耳熟能詳，是音樂會上的常客，許多人不知道它們原來是歌劇中的序曲。歌劇中的序曲有下列功用：

●暖場：序曲可以使觀眾剛進場浮躁的心沉靜下來，製造氣氛，馬上帶領觀眾進入劇情之中。

●前情提要，雖然沒有人讀口白，只用序曲來表示故事發生之前的種種，配合節目單、字幕來告訴觀眾。

●有些序曲採用了全劇中各個重要的主題旋律組合而成，除了上述二項的功用外，更有旋律提示的作用，常出現在輕歌劇的序曲中。

4．間奏曲：

經常出現在歌劇幕與幕之間，通常是上、下半段間或劇情有重大轉折之時，不一定每齣都有，有時只有一小段的間奏。早期長達四、五小時的電影，也都仿效歌劇採用間奏曲方式，好讓觀眾上廁所、休息。最好聽且最能配合劇情連貫的是馬斯康尼的《鄉村騎士》間奏曲，普契尼《蝴蝶夫人》的間奏曲也製造出很好的氣氛。

協奏曲

由一種獨奏樂器和管絃樂團共同協調合奏的曲子，兩者通力合作演出一首「奏鳴曲」，主要目的是以管絃樂曲襯托獨奏樂器，使其活躍鮮明。

協奏曲基本上有三個樂章，採快—慢—快速度。此時，獨奏樂器的部分，會特別被強調，在整首曲子中，地位突出，作曲家一般賦予它主導功能。協奏曲可搭配任何獨奏樂器，其中，以鋼琴協奏曲數量佔大多數，小提琴次之，其他還有大提琴、長笛、雙簧管、豎笛、法國號、小喇叭等，但數量不多，因此暫時不作詳細介紹。

1．鋼琴協奏曲：

協奏曲名作不少，茲就一般經常被演奏的分別介紹，保證一聽上癮，百聽不厭。由於第Ⅴ篇有關「作曲家及其作品」部分，大半還會再提到以下的鋼琴協奏曲，在此，就不佔用篇幅。

莫札特是鋼琴協奏曲的真正創始人，所以佳作特多，例如d小調鋼琴協奏曲（作品466）、C大調鋼琴協奏曲（作品467），貝多芬共寫了五首鋼

琴協奏曲，即B大調、C大調、c小調、G大調、降E大調，最後兩首G大調（作品58）和降E大調（作品73，又稱《皇帝協奏曲》）尤其膾炙人口；另外還有孟德爾頌的作品25和40、蕭邦的作品11和21、舒曼的a小調（作品54）、李斯特的降E大調和A大調、布拉姆斯的d小調（作品15）和降B大調（作品83）等。

聽膩了典型西歐式的，還有特重八度彈奏，同時速度極快、風格別樹一幟的俄國派鋼琴協奏曲，例如：柴可夫斯基的降b小調（作品23）、降e小調（作品75）和G大調（作品44）、林姆斯基·高沙可夫的升c小調、普羅高菲夫的降D大調（作品10）、g小調（作品16）、C大調（作品26）、B大調（作品53）和G大調（作品55）等。

2. 小提琴協奏曲：

小提琴協奏曲作品不像鋼琴那麼多，但在眾樂器當中，遭作曲家青睞、眷顧的比例次數還算不小，算是居「一人之下，萬人之上」地位。例如巴哈有三首小提琴協奏曲：a小調（作品編碼BWV1041）、E大調（作品編碼BWV1042）和d小調；韋瓦第的小提琴協奏曲最不可錯過的當然是《四季》；莫札特最著名的五首小提琴協奏曲分別為B大調（作品編號KV207）、D大調（作品編號KV211）、G大調（作品編號KV216）、D大調（作品編號KV218）和A大調（作品編號KV219）；貝多芬最著名、也是唯一的小提琴協奏曲，D大調（作品61號）；小提琴鬼才帕格尼尼的協奏曲如D大調（作品6號）和b小調（作品7號）。

重奏

即室內樂演出的類型，講究均衡、和諧、一致。一般我們所熟知的室內樂始於海頓和莫札特時期的「四重奏」，樂曲通常為四個樂章的「奏鳴曲」形式，基本上，室內樂作曲家有一個共同現象，他們比其他曲式的作

曲家更尊重傳統，這大概是因為室內樂資源有限，也比較固定，在求新、求變方面多少便受限制。總結起來，室內樂共有下列幾種：

1．二重奏：

一般有幾種可能：1)鋼琴二重奏，即兩臺鋼琴同時共用。2)小提琴二重奏，即使用兩支小提琴。3)小提琴與鋼琴二重奏。4)使用兩支管樂器。當中最普遍的是小提琴與鋼琴二重奏，例如莫札特著名的G大調（KV301）、降E大調（KV302）、C大調（KV303）、e小調（KV304）小提琴與鋼琴二重奏，而貝多芬也譜出五首小提琴、五首大提琴與鋼琴二重奏。

2．三重奏：

最常見的是鋼琴三重奏，即鋼琴、小提琴、大提琴，但也有絃樂三重奏。例如「室內樂之王」海頓，就寫了三十一首鋼琴三重奏，一百多首其他各類三重奏。

3．四重奏：

一般所提的四重奏，指的是絃樂四重奏，即第一小提琴、第二小提琴、中提琴、大提琴，除此之外，還有管樂四重奏。四重奏也是演奏會現場常客之一，透過四重奏的形式，各項不同的樂器並不因混合，而削減其重要性，反而可以相輔相成，各有發揮餘地，達到彰顯特色的目的。絃樂四重奏一直到古典樂派晚期正式發展成熟，到了浪漫樂派時期才真正受到重視，有關作品大量出籠，在樂式中佔有一席之地。例如莫札特獻給海頓的六首《海頓四重奏》（K387、K421、K428、K458、K464、K465）。

4．五重奏：

最常見的五重奏是鋼琴五重奏，即鋼琴加上絃樂四部，此外還有長笛五重奏、豎笛五重奏和只有管樂器合奏的五重奏。例如，大家所熟悉，舒伯特的鋼琴五重奏《鱒魚》。

另外，還有六重奏和七重奏，不過較不常見。

二、獨奏

顧名思義，所謂獨奏即由一位演奏者所奏的曲子，理論上，每一種樂器都可以獨奏，但受音域、音量及音色限制，實際上能夠單槍匹馬、大展身手的樂器並不多。從音樂歷史看，經常被作曲家青睞的獨奏樂器主要有鋼琴、管風琴、小提琴、大提琴等。

鋼琴

拜寬廣音域之賜，「樂器之王」－鋼琴，是音樂家的「最愛」，幾乎所有作曲家都為它創作，其中最常見的是奏鳴曲（如貝多芬的〈月光奏鳴曲〉）、輪旋曲（如孟德爾頌的〈E大調輪旋曲〉作品14）、詼諧曲（如舒伯特的〈詼諧曲〉作品593）、小步舞曲（如莫札特的八首小步舞曲集，作品315a）；此外，還有許多曲式自由的敘事曲、波蘭舞曲、即興曲、幻想曲、塔朗泰拉舞曲、夜曲、狂想曲、船歌、小夜曲、浪漫曲、練習曲和無言歌，這些經常出現在蕭邦、孟德爾頌、舒曼、李斯特、布拉姆斯等人鋼作品中。

管風琴

如果連它的前身風琴一起算，管風琴至今已有二千年歷史，是目前所有獨奏樂器中資格最古老的樂器，它最常見於教堂，因此，管風琴獨奏曲的興盛衰亡和教會有很大關聯。音樂史上，巴哈的作品代表管風琴獨奏音樂的巔峰，其成就可謂前無古人後無來者，最為一般熟悉的管風琴曲有，賦格曲、觸技曲、前奏曲、聖詠幻想曲和組曲。

小提琴

小提琴曲和鋼琴曲在形式類別方面，基本上大同小異，古典舞曲中，最常見的有4/4拍子具濃厚德國風味的阿勒曼舞曲、2/2拍子法國風味的嘉禾舞曲、3/4拍子的庫朗舞曲、源自西班牙3/4拍子的薩拉邦舞曲、源自英國3/8拍子與6/8拍子的吉格舞曲、義大利3/4拍子與6/8拍子的塔朗泰拉舞曲、3/4拍子的波蘭舞曲與馬祖卡舞曲、源自法國4/4拍子的布雷舞曲，除外，最典型的是奏鳴曲、小步舞曲、圓舞曲、波卡舞曲等。小提琴獨奏機會不若鋼琴頻繁，這類作品主要完成於17、18世紀，例如巴哈的六首無伴奏小提琴奏鳴曲最為大家耳熟能詳。

大提琴

和小提琴獨奏曲比較起來，大提琴獨當一面的機會更少，它主要拿來作為合奏或伴奏之用，17世紀的加布里埃利（Domenico Gabrielli, 1659-1690）是第一個為它譜寫獨奏曲的音樂家，這些曲子和巴哈的六首無伴奏大提琴組曲屬於同類，近代作曲家，例如雷格、高大宜、威勒斯、興德密特等，也有大提琴獨奏曲發表。

第Ⅳ篇　樂器介紹

　　樂器是演奏音樂時所使用的器具，除了聲樂之外，所有能發出聲音的各種工具，種類、數量繁多，分類法也互異。在這裡，我們挑選一些較常見的來介紹，並將它簡單分為四大類：絃樂器、管樂器、電鳴樂器與打擊樂器。

第一章　絃樂器

由於演奏方式的不同，絃樂器又分撥（挑）彈、弓奏樂器兩種。

一、撥（挑）彈樂器

撥彈樂器是指以手指或指甲撥奏的樂器，其中又分有柄者和無柄者。有柄者例如魯特琴、曼陀林、吉他等。無柄者例如豎琴、手琴。手琴目前已不多見，而豎琴卻是管絃樂團中經常出現的樂器。

仙樂飄飄──豎琴

豎琴，人稱「女性樂器」，它外形優雅，極富詩情畫意，幾乎都由女性來演奏，更顯脫俗、飄逸。它起源於西元前1200年，有三千多年歷史，是最古老的樂器之一，例如在古代名畫上，長翅膀的天使們演奏的多半是豎琴，憑添無限仙境詩意。實際上，的確如此，豎琴的音色清澈、明亮，如大珠小珠落玉盤，滑奏之後深具餘音繞梁的效果，不僅動聽，同時賞心悅目。

豎琴共有四十七條絃，七個踏板，每一個踏板可控制七個音，即音階中的Do、Re、Mi、Fa、So、La、Si，並分別用紅藍兩種顏色來作間隔，以便演奏者容易辨認。豎琴的體積不小，重量超過一百公斤，必須裝上滑輪才能移動，同時，非常敏感嬌貴，對溫度、溼度有一定的要求，如果伺候不好，便有變形、走音之虞，有一次，筆者就親眼見到在音樂會現場，突然在毫無預警的情況下，「蹦」地一聲斷裂。所幸擔任第一豎琴手的劉航安女士（慕尼黑交響樂團首席豎琴手，任教於科隆音樂學院）反應機

靈，立刻與隔壁的第二豎琴手替換，只見她整場音樂會上來回奔跑易位，終於度過險關，令人捏了一把冷汗。

豎琴出現在古典時期交響樂作品的機會並不多，大半在浪漫樂派以後才派得上用場。豎琴可以奏出八十二個音，幾乎和鋼琴差不多。豎琴是以撥（挑）奏方式來演奏，有時候很難避免餘音不立刻消散，而出現雜音干擾的現象，豎琴調音需時較長（半小時左右），因此可以現場看到豎琴家第一個上場先做調音工作。

二、弓奏樂器

以拉奏方式演奏的樂器，依音域不同，分別有小提琴、中提琴、大提琴和低音大提琴。弓奏樂器大半是附有側板的箱形琴身，如小提琴、中提琴、大提琴和低音大提琴。提琴雖然只有四根絃，但演奏起來卻是一門大學問，同時提琴不像鋼琴，只要手按下去，每一個音都是固定的，它每隔幾個小時（甚至一曲完畢）就必須調音一次，才能準確。由於提琴基本上是單音樂器，長久下來，會覺得缺乏變化，因此，許多音樂家經常自我挑戰，嘗試二、三個音的和絃，但這畢竟有違提琴本身結構（例如降e和升d，在鍵盤上是同一個音，而在提琴卻是有些許差別的兩個音），即使再好的演奏家也很難讓它自然和諧。

抒情高手——小提琴

小提琴是抒情高手，那如泣如訴的琴音不知陶醉多少人，同時體型不大，特別方便愛流浪的吉普賽人攜帶，出了不少名家、名作（非學院派，大半以民謠風味呈現），小提琴有四根絃，空絃（不用手指按絃）時可演奏 g、d'、a'、e" 四個音。它在提琴族中，音域最高，其音色之美、變化之豐，無與倫比，演奏技巧之多，直令人瞠目，其中奧妙之處，就在運弓的

方式，這也是決定琴音的最大因素。同時，由於上好的琴是獨一無二、手工製造的上等藝術品，因此，經常價值連城。甚至連小提琴製琴師，也可以正式列入音樂史料。

夾心餅乾，有志難伸——中提琴

中提琴介於小提琴（比它低五度）和大提琴之間，從外表看來，與小提琴類似（比它體積大七分之一倍，所使用的琴弓相對也重些），有時候很難區分（惟音色較陰暗）。實際上，中提琴的誕生還在小提琴之前，只可惜剛好夾在中間，有志難伸，不如小提琴和大提琴風光，幾乎是被作曲家和聽眾遺忘的一種樂器。而儘管它在提琴族中屬中音，實際上中提琴的音域頗高，不亞於長笛、豎笛等高音樂器。

難以抗拒的誘惑——大提琴

大提琴「出頭、發跡」的日子較晚，直到19世紀以後才逐漸受重視，成為一項受矚目的獨奏樂器，它的音域寬廣，可達四個八度，同時音色渾厚、優美，比小提琴更具抒情效果，不過，礙於體型，搬動稍嫌費事，同時，向下運弓的動作靈活度多少受限，無法達到小提琴的拉奏速度，否則，可能學大提琴的人數會超過小提琴。事實上，的確有不少人學了小提琴之後，受不了它音色的誘惑，又改行學大提琴。

大提琴的三個音區各有特色，從高音區的凜然正氣；中音區的明朗流暢、瀟灑不羈到低音區的寬闊深邃，充分表達出它如詩般的情意。

出不了頭天的「大象」——低音大提琴

所有提琴中音域最低的樂器，便屬於低音大提琴了，它的體積更為龐大，幾近二公尺長，因此必須站著演奏。低音大提琴的產生完全是為了配

合樂團中低音的需要（例如製造磅礴氣勢），基本上不屬於獨奏樂器。低音大提琴的音色十分厚實低沉，演奏技巧與大提琴類似，只是在琴絃的操作上更遲緩笨重些。不過，顧及先天條件限制，在樂曲中也很少需要它快速演奏。

三、鍵盤樂器

鍵盤樂器有大鍵琴、鋼琴等。此外，由於大鍵琴、翼琴、管風琴和風琴音質和上述幾種樂器差別太大，因此另外歸類為「鍵盤樂器」。

樂器之王——鋼琴

鋼琴——這個名稱源於16世紀，當時最原始的出發點是希望製造一個音量可大、可小的樂器。到了1725年，這個願望終於在克里斯特弗里（Bartolommeo Cristofori, 1655—1732）手中初步實現，當時的音樂家例如巴哈、克萊曼悌（Muzio Clementi）和後來的莫札特都趨之若鶩，立刻為它寫了不少曲子。直到今天，鋼琴曲仍保持其重要性，可說是最普遍的音樂形式。

鋼琴共有八十八個琴鍵，橫跨七個八度音程，在所有樂器中所佔音域最廣，它音量大、音色美、和聲豐富、入門容易（卻難精通），幾乎可以是全能，因此有「樂器之王」美譽。它最大的弱點是，琴絃經琴鍵一擊之後，立刻發出聲音，但也隨即減弱消逝，所以持續力不夠，為保持樂曲流暢，作曲家儘可能以大量音群，維持音樂進行的活力。

從外形上來看，鋼琴還分供演奏會使用的平臺鋼琴與一般家庭使用的立式鋼琴。最大的平臺鋼琴（帝王型），長可達二‧七五公尺，重五百公斤。

鋼琴的前身是大鍵琴，一直到19世紀中期才漸漸發展改良成今天我們

所熟知的鋼琴。因此，基本上巴洛克時期，例如巴哈、韓德爾、史卡拉第的作品，都是為大鍵琴而寫，只是人們已習慣以鋼琴演奏。

拜「樂器之王」之賜，鋼琴家的重要性也相形提高，在所有器樂當中居領先地位，競爭自然激烈。一個成名鋼琴家腦海中至少要熟記二十首最具盛名的鋼琴協奏曲，協奏曲也是衡量鋼琴家成功程度的基準，因此，爭取和著名樂團、指揮同臺合作演出協奏曲的機會，便成為鋼琴家展開演奏事業時努力的目標。而演奏會的真正的老板其實是聽眾，音樂會商品化以後，經紀人當然希望儘量迎合大眾口味，因此，鋼琴家彈來彈去大半是蕭邦、李斯特、莫札特、貝多芬等人的作品。可以想像，他們也希望彈些別的，但在大環境下，通常必須遷就現實。

另外，偶爾聽眾也會覺得奇怪，為什麼同一首曲子由不同鋼琴家來演奏，差別居然不小。這是因為許多成名鋼琴家通常憑自己的感覺來詮釋樂曲，甚至連作曲家標示上去的強、弱、快、慢、踏板記號也經常視而不見，所以具強烈個人風格，這點經常遭樂評家詬病。但是音樂、藝術本來就屬於感性的東西，基本上無絕對是非，只要感覺對了，目的便已達到。

莊嚴神聖凜然不可犯——管風琴

管風琴是一項歐洲傳統的樂器，由於造價昂貴，需佔用極大空間，普及情況自然不及鋼琴。通常只有在教堂或大型音樂廳裡才看得見，演奏時必須手腳、四肢並用。其音色宏偉莊嚴，音量不亞於整個交響樂團，具空靈的效果，最適合在教堂演奏。

第二章　管樂器

　　管樂器基本上是一種氣鳴樂器，即利用氣流產生振動。可分為木管樂器和銅管樂器。

一、木管樂器

　　木管樂器原本在樂團中並不受重視，到了18世紀中，木管樂器的結構與音質獲得很大改善。1741年，歐洲第一個管絃樂團在德國曼汗市成立，這時候，才將木管樂器列入正式編制。

　　木管樂器的音域相當廣，從高音短笛到倍低音管。大大小小，種類非常齊全。在現代管絃樂團中主要有長笛、雙簧管、豎笛和低音管四種。有時候，為了擴充音域，也會使用同一系列的類似樂器，例如長笛之外還有高音短笛，雙簧管之外還有英國管，即低音雙簧管，豎笛之外還有低音豎笛，低音管之外還有音域更低的倍低音管。

　　每一種通常由兩位樂者來吹奏，必要時也可增加到四位。木管樂器組在管絃樂團、絃樂器組之後的中間位置，直接面對指揮。與絃樂器組最大的不同的是，他們並不集體吹奏同樣音符，有自己「不同的聲音」，具有「獨奏」的性質。

小心！別「漏氣」──長笛

　　長笛音色嘹亮，相當具穿透力，所以吹的時候要特別小心，否則救都來不及。因採橫吹方式演奏，又稱橫笛，上面有許多洞口，演奏者藉由手指的移位改變音階高低，音域從中央c'，跨越兩個半八度，到高音a'''

（La）。其音色嫵媚、敏捷，有清澄、透明純淨之感，幾乎每個音都可以吹出顫音。

　　長笛是在17世紀末才被一位住在紐倫堡的顛恩樂（Denner）發明，比其他樂器要晚一些加入。但是，它一出現，馬上就被音樂家廣為使用。莫札特認為，它的音質與人聲最接近。從前的長笛是以木頭製造，現今則大半改成金屬，例如銀、黃金或白金，以便使聲音更趨完美。雖然如此，還是將它列於木管樂器類。傑出的長笛作品有，巴哈的《A大調無伴奏奏鳴曲》和六首有伴奏奏鳴曲，韓德爾也為長笛寫了一些，當然，我們最熟悉的莫過於莫札特的《長笛協奏曲》（作品285號）和德布西的《牧神》。

尖嗓門的潑婦 —— 短笛

　　短笛是橫吹型笛子中最短的一種，是管絃樂團中音域最高的木管樂器（比長笛高八度）。短笛的構造和發展歷史與長笛相似，其指法也相通。短笛的特色是輕快、活潑、明朗、清澈、尖銳，甚至刺耳，具極強的穿透力，這使它在管絃樂團中頗為明顯亮麗，可以突出於其他樂器之上。但就因為如此，限制了它成為獨奏樂器的可能，從美學觀點來說，它的音域似乎太高了些。

有容乃大，音域最寬 —— 低音管

　　低音管與雙簧管在結構上有點類似，都是具有雙簧的樂器。低音管是一些長約二‧五公尺木製（一般採用楓樹為材）的長管，由於掌握不方便，經摺疊後以利樂者吹奏，所以，外形看起來是兩個一長、一短並排的管口，同時，有一個細管連接，是與嘴直接接觸的吹奏處。

　　低音管的音域是所有木管樂器中最寬廣的，共跨三個半音階。演奏時，也是唯一需要動用到大拇指的。低音管在整個管絃樂團中，聲音獨樹

一幟，有「小丑」之稱。但它同時也可以「和而不群」，例如在莫札特的歌劇《費加洛婚禮》中，有一段低音管的獨奏，演奏技巧非常艱深，因擔任低音管的部分與整個「大環境」——即絃樂器有不同的「主題」，可以說幾乎「背道而馳」。

憂鬱小生——英式法國號

另有一種介於雙簧管和笛子之間的木管樂器，叫英式法國號，和笛子不同的是，它的音色溫和略帶憂鬱，音域比短笛和長笛低。一般笛子是放在嘴下橫吹，而這種雙簧管的吹奏方式卻採橫行方向，它的開口並不怎麼大，呈梨形（又有點像鐘形）。同時，上面有一個略為彎曲的金屬管，平常看起來就像大一號的雙簧管。羅西尼在歌劇《威廉泰爾》中就重用過它。

十項全能——雙簧管

雙簧管的構造為，一支木製的圓錐形管，共分三節：頂節、下節和最底部的鐘形口，上面裝有雙簧。從外形上看來，雙簧管和長笛有點類似，其中最大的區別是，雙簧管在與嘴唇接觸的地方有一根較細的管，而長笛則是一根通到底的粗管。雙簧管吹口部分用兩個蘆竹片合成，這也是它名稱的由來。

由於吹奏時氣用得不多，演奏者經常處於憋氣狀態，所以，雙簧管的最高音很難掌握，一般吹到這個音域時，音量會變得稀薄而不穩定，但中音部位則能非常富於表情。它的音域大約從b（Si）跨越兩個八度到d'''（Re）或 e'''（Mi）。

雙簧管也可以發出鳥鳴般的效果。雙簧管有一種非常淳厚、動人心弦的音色與特質，它的低（略微粗獷）、中（明亮、高昂、輕巧）、高（鶯聲

燕語）音各有不同特色，例如用它來吹奏牧歌，表現田園風味，或悵惘的詩意，是再適合不過了。它屬所有木管樂器中音量最單薄的，但由於富於變化，幾乎無所不能，是優秀的獨奏樂器。

充實柔軟，愛恨分明——單簧管

單簧管聽來似乎和雙簧管有親戚關係，其實並不相干，它屬於另一個家族。單簧管大半為木製（黑檀木），呈圓管形，一端為喇叭口，另一端是削尖斜面的吹口，由於採豎奏方式，又名豎笛，同時，因其黝黑的外形，又稱黑管；是管樂器中音域最廣的——跨三個八度，從低音e（Mi）到高音 e'''（Mi），它的音色甜美，富於變化，無論快、慢、跳躍、斷奏、圓滑、琶音等，都有非常優異的表現，能稱職地扮演不同的角色。剛好和長笛和雙簧管相反，它的長處在於高音部，聽來有點像在遠處響起的小喇叭聲，其音色華麗，予人一種瀟灑不羈的感覺。

單簧管的低音部，寬闊豐滿，聽起來有一種類似大提琴的奇特陰鬱，在電影裡面，如果聽到這種聲音出現，一般都象徵有什麼事情要發生了。因此，非常適合製造緊張氣氛。 有時候，在樂團裡，必要時擔任低音的演奏家可以接替薩克斯風的位子。

另外，還有低音單簧管，它的絕活是，可以吹出令人迴腸蕩氣，輕柔低沉的樂音。單簧管的種類繁多，因應不同需要，音域可以從高音排到低音，自成一家，通常最普通的是降B調和A調單簧管。

內斂、深沉的謙謙君子——低音管

低音管和雙簧管屬同一家族，外形奇特，是以U形摺疊起來的木管。全管總長約二·五公尺，要是不加摺疊，拿在手裡恐怕太長，不便吹奏。經過回摺之後，也還是不短，約有一·四公尺，重量也可觀，因此演奏時

必須用一條套在脖子上或壓在腿下的特製皮帶來支持它。

低音管在管樂器家族中的作用是專門負責低音部分，音色略帶粗獷、寬厚、悠閒、深沉、冷漠、莊重、嚴肅，和法國號合用的效果很好。低音管所吹出來的音量與音質，在整體的感覺上，由於其內斂、深沉的風格，非常協調入耳，猶如長者的聲音，雖然如此，必要時，它也可以勝任快速、跳躍或複雜的音群，要它跨越很廣的音程，也不是難事。比較起來，同樣屬低音部門的大喇叭，就稍嫌突兀。低音管在許多樂曲中，直到19世紀中期以後才開始出現。基本上，低音管的獨奏曲不多，但在交響樂曲中經常有吃重的獨奏片段。

二、銅管樂器

銅管樂器類由於音量宏偉，傳聲悠遠，過去經常用在戰場上、列隊行進、迎賓或打獵的場合中，基本上是適合戶外吹奏的樂器。因此，在演奏會現場，喇叭手和伸縮號手必須特別小心，以免「一鳴驚人」：它們的音量幾乎可抵十六支小提琴的合奏。小喇叭的特色是高音的時候音色明亮高亢，低音時可以有朦朧神秘的效果，譬如爵士樂。而另一個銅管樂器家族成員──號角，如果不是在打獵的場合吹奏的話，聽起來甚至有羅曼蒂克的味道，這些銅管樂器們外觀上最大的特點是，看起來都有些像捲曲起來的金屬蝸牛。一般在管絃樂團中，銅管樂器的編制有四位法國號、兩位到三位樂手吹喇叭、三位長號和一位低音管。

獵人的行頭──法國號

法國號原來是獵人的號角，由其特殊捲曲的外形（拉直的話，足足有四公尺長），法國號在樂團中並不難辨認，它時而如獅吼、時而如鴿子咕咕有聲。

法國號在銅管樂器中屬中音，由於法國作曲家首先將它引進歌劇，並廣泛運用於法國樂團，因此稱為「法國號」。法國號的音質有三種不同的特色：在低音部分低沉穩重，中音部分則明亮雄壯，高音部分音色飽滿宏亮。同時，可依快慢強弱演奏方式，產生不同效果。例如，以中速弱奏時，令人感到優雅、縹遠，強奏時，則豪邁、凜然。

　　法國號的演奏技巧困難，吹奏法國號的樂手，必須有十足中氣，才能一口氣連續吹下來。如果長時間沒有休息片刻的話，仍是非常吃力，因此，失誤機率頗大。曾為法國號寫獨奏及室內樂的名作曲家有：海頓（兩首協奏曲）、莫札特（四首協奏曲及一首五重奏）、貝多芬（法國號、鋼琴奏鳴曲，法國號六重奏）、舒曼（四首法國號協奏曲）、布拉姆斯（法國號三重奏）、理查·史特勞斯（法國號協奏曲）、興德密特（奏鳴曲及協奏曲）。

製造羅曼蒂克氣氛的高手——小喇叭

　　喇叭有許多不同的大小，音域從高到低一應俱全。巴洛克時期，管絃樂團裡非常流行加入一段喇叭獨奏。當時，喇叭的地位不亞於小提琴。18世紀以後，才漸漸失去其重要性。後來，小喇叭結構獲得改良，才又在19世紀中被廣泛使用。

　　小喇叭在銅管樂器中屬高音，由於其亮麗、激昂、雄壯、堂皇、帶有戰鬥色彩的特質，和軍隊及皇宮有很深的淵源，象徵權威與莊嚴；另一方面，它也可以表現溫柔抒情或加強悲涼、痛苦的心境，無疑是製造羅曼蒂克氣氛的高手。顯然是一種熱情、技法廣闊、具多方潛能的樂器，尤其在沉悶的氣氛中，能發揮激勵作用，產生驚心動魄、排山倒海的氣勢，掀起壯闊波瀾與高潮，帶動整個樂團，所以，被列為優秀的獨奏樂器，甚至管絃樂也有許多小喇叭協奏曲及奏鳴曲（例如巴哈、海頓等人作品）。

大丈夫能伸能屈——伸縮號

伸縮號有許多大小不同尺碼，在樂團裡面，屬中低音；一般常出現的有兩種，高音和低音伸縮號。它和小提琴一樣，並沒有改變音調的活門，演奏技巧極為困難，右手握拉管，必須在極短暫的瞬間，以手臂的「伸」或「縮」，改變內部空氣壓縮狀況，憑感覺經驗判斷音的高低位置。伸縮號的音域，始於低音E（Mi），跨越兩個八度到b'（Si），低音伸縮號則四個音，從B'（Si）開始。

以緩慢方式演奏，具有高貴、莊嚴、陰沉、憂鬱的音色，大半在教堂音樂中會被用到。強奏時，則能表現豪氣萬千的特色，快奏時，予人靈敏活潑之感，間或也可以製造浪漫、俏皮、滑稽的效果，其演奏方式和變化多端的風貌，恰似「能伸能屈」的大丈夫。貝多芬是第一個在交響樂曲中使用伸縮號的作曲家（之前有莫札特將長號列入歌劇《魔笛》和《唐·喬凡尼》中編制）。伸縮號齊奏時，會產生「驚天動地」的效果。如果坐得太近的話，甚至有「震耳欲聾」的危險。

笨重如河馬——低音號

低音號是銅管樂器中體型最大、聲音最低沉的樂器，漏斗般大大的開口向上，大半用在軍樂隊和管樂隊中。由於體積龐大，外形笨重，受到先天條件限制，因而演奏快節奏的複雜樂句時，在速度和旋律上會受到一些局限，由於在樂團中極少有獨奏機會，因此，我們認識它的機會不多。基本上，它的音色厚實豐滿，強奏時，可以顯示類似雷鳴的效果。

另外，又依音域的不同，再細分成五、六種低音管。從結構上來說，與法國號相類似。但需花更大力氣來吹奏。低音號的演奏者必須利用特殊呼吸技巧來控制音量，例如吸氣與吹奏動作同時進行，並把氣存在嘴裡。

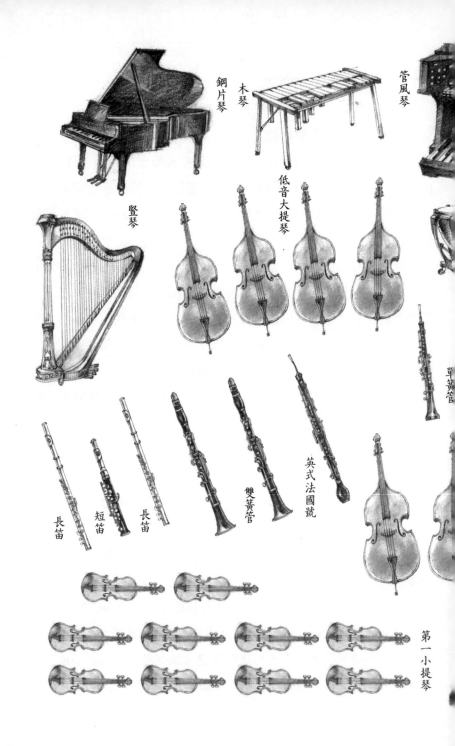

鋼片琴　木琴　管風琴

低音大提琴

豎琴

單簧管

長笛　短笛　長笛　雙簧管　英式法國號

第一小提琴

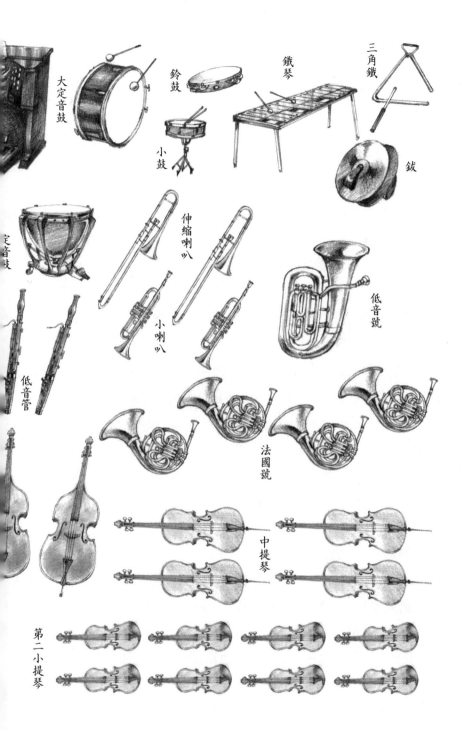

大定音鼓

鈴鼓

小鼓

鐵琴

三角鐵

鈸

定音鼓

伸縮喇叭

低音管

小喇叭

低音號

法國號

中提琴

第二小提琴

第三章　打擊樂器

　　樂器的日新月異與管絃樂團的發展史有著密不可分的關係。例如20世紀的樂風講求節奏強烈、明顯，在這種情況下，打擊樂器的地位便顯著升高。基本上，打擊樂器大半發源於南美或亞洲地區，並不屬於傳統西方樂器，但由於實際需要，已經成為管絃樂團中不可或缺的一部分。

　　打擊樂器，顧名思義，演奏方式以敲擊振動為主。它們最特別的地方是，以節奏強弱快慢取勝，在樂團中是專門製造高潮、緊張懸疑氣氛的能手。雖然打擊樂器相當遲才受到重視，其實它們應該算是人類最原始的樂器。由於各類打擊樂器演奏技巧幾乎大同小異，差別不大，因此，一個打擊樂手有時候必須迅速移位，同時身兼多項打擊樂器演奏者。

　　身為打擊樂手的要件是，必須有強烈的節奏韻律感。在樂團中，表現的機會雖不是很多，卻一點也疏忽不得，必須從頭到尾全神貫注，注意樂曲的進行，在最適當時機，全力一擊。這時候，如果有了任何差錯，將造成無可挽救的局面。

看起來像銅鍋——定音鼓

　　打擊樂器組一般是安排在管絃樂團的最外圍。其中體積最大、看起來像銅鍋的就是定音鼓，通常有兩個以上（由一名樂者演奏），它固定出席，幾乎所有交響樂團都少不了它。鼓面是由小牛皮製成，鼓槌覆以皮革或布料，鼓聲的高低可調節，全視鼓面的鬆緊而定。作曲者讓定音鼓表現的機會，多半選擇在第一度和第五度，以收協調和諧之效。定音鼓的聲音並不像其它打擊樂器那麼引人側目，甚至在樂團中經常不容易被聽出來。

鼓身側面有可以調節音量高低的裝置，共有五種高低不同的音可供設定。過去由於沒有踏板調音裝置，對音量的控制非常不便，必須用手來拴緊或放鬆螺絲。這個問題直到19世紀以後，發明了踏板調音，才算解決。

　　定音鼓最早出現在海頓的交響曲中，當時可謂驚人之舉，現在看來卻是再稀鬆平常不過。

恐怖片的常客 —— 小鼓

　　小鼓出現的場合非常多，是最普遍的打擊樂器，它起源於軍中樂團，一般以斜背的方式繫在身側。上面一層是普通皮鼓面，以木棍敲擊發聲，下面一層則為共鳴部分，多加了動物的腸、金屬或尼龍所製成的多條長線橫向固定在底部鼓面上，繃緊的時候可使小鼓發出略帶金屬振動高亢的鼓聲，放鬆時則失去共鳴作用。

　　小鼓的聲音高脆短促，是一種不定音樂器，純以節奏取勝。連續單調的小鼓聲，有時會製造出一種驚心動魄或恐怖緊張的氣氛，在電影的戰爭片或恐怖片中經常會出現這種聲音；有時候又可振奮激昂情緒，它所產生的效果非一般樂器所能比擬。

雷聲咚咚 —— 大鼓

　　大鼓的音色較低沉，體積非常大，在樂團中十分醒目，一般用鐵架固定起來，構造和小鼓相當類似，鼓槌部分以絨毛質料的布塊包裹，音色深沉厚實，輕聲敲打時，可以發出如雷鳴般的效果，用來加強節奏、氣氛和色彩。莫札特的歌劇《後宮誘逃》和貝多芬《第九交響曲》最後一個樂章中都曾出現。

高音鼓

高音鼓看來與小鼓非常類似，只是尺寸大些，同時下面沒有固定共鳴絃線裝置。

彭哥鼓

來自拉丁美洲的小鼓，一般是成對出現，體積比小鼓更小。演奏時置於兩膝之間，以手掌拍擊。如在管絃樂團中出現，則加以固定，此時也可使用鼓槌演奏。

康加鼓

也是來自拉丁美洲的樂器，但發聲較低，在近代管絃樂團中經常被使用，它的演奏方式與彭哥鼓類似，主要以手掌拍擊。

鈴鼓

這是一種小型（直徑二十五公分）、低淺的單面皮鼓，用木作框，可以拿在手上的迷你型小鼓，同時，木框中插入鬆懸著的圓形金屬鈴片，通常鈴片都是成對的。拍打或振動時，可使鈴片發出顫音。

鑼

鑼有各種不同尺寸，一面寬厚、微凸的金屬圓盤，邊緣下彎，外表近似邊緣垂直低矮的淺盤。垂直懸掛，用一支軟頭鼓棒敲擊中央部分。由於製造時取整塊銅片錘擊而成，品質不易控制，音色好壞差異極大。

鑼其實是道地的中國樂器，過年時用來製造歡欣熱鬧氣氛時用得上敲鑼打鼓，發生事情，也可以此示警，有些西方作曲家便經常以它來表現東方的神秘氣質。有時候，它也用來表現絕望、悲傷與痛苦，例如柴可夫斯基的《悲愴交響曲》。

鈸

外觀像大型黃銅圓盤，也稱鐃鈸，它中央微凸，使得兩片合擊時，只有邊緣相碰。每片銅鈸中央是一個圓碟狀的深凹，有一個洞可繫皮帶以供演奏者握持。好的鈸，音色明亮、燦爛，同時持續良久而不墜，適於表現瞬間高潮。唯獨練習時，由於聲響太大，又稍嫌單調，可能會成問題。演奏方式除兩鈸互擦，還可將鈸懸空掛好，用兩支小鼓槌輪流快速敲擊。這種演奏方式經常見於現代爵士樂隊。

三角鐵

一種用圓柱形鐵條彎成等邊三角形，一端開口，用短金屬棒敲擊的樂器。使用三角鐵，有時可以造成一種土耳其的異國氣氛。例如莫札特的歌劇《後宮誘逃》、貝多芬《第九交響曲》中的「土耳其變奏」。李斯特的《降E大調鋼琴協奏曲》也用上它。

鋼片琴

類似一架直立的小鋼琴，因為它的結構原理與鋼琴類似，最大的不同是，鋼片琴的琴槌並不像鋼琴以敲擊鋼線發聲，而是直接敲打琴座底下的鋼片，因此，音響微弱鏗鏘，猶如鈴鐺，可以把它當作鍵盤鐵琴。這項樂器最適合輕柔而高雅的效果，例如柴可夫斯基在他的《胡桃鉗組曲》中的「仙女之舞」便是使用鋼片琴來表現仙女輕靈活潑的舞姿。

鐵琴

這是一種包含一列不同長度、同時具有音高的鋼板樂器，有些有共鳴器，有的沒有。排成兩行，一列為普通音階（類似鋼琴的白鍵），一列為半音（類似鋼琴的黑鍵），大致上像鋼琴鍵盤，用二到四根由橡皮、玻璃

或銅製頭的木槌敲打。它的種類繁多，主要為豎式、平式兩種。

它的音色明亮透徹，具有銀鈴般的效果，華格納在他的歌劇《紐倫堡名歌手》中「學徒之舞」一幕也使用鐵琴演奏。另外，還有柴可夫斯基作品《胡桃鉗組曲》中「中國舞蹈」一幕。

木琴

木琴是一種非常古老的樂器，除了板子是木製的之外，基本構造與鐵琴相似。最大的有三又二分之一的八度音程，演奏方式是以二到四根槌棒輪流敲擊。它的音質獨樹一幟，很難與其他樂器融合，且無法回聲持久。為了改良音色，每一根木條下附有一支金屬共鳴管，以延長聲音。

木琴通常被用來表現異國情調（例如非洲音樂），聖桑曾在他的名曲《骷髏之舞》用它描述骨骼嘎嘎作響的效果，十分傳神。

管鐘

外表看來是一組金屬管，垂直懸在架子上，長長短短共有十八根，音調從C1到F2，皆為半音，用一至兩根軟木槌敲擊，並有控制振動時間的踏板裝置。

這項樂器用在管絃樂中以產生教堂鐘聲的效果，一般鐘只有一個固定音，而管鐘卻沒有這限制，同時，比鐘聲更為清澈、純淨，有淨化心靈作用，因此深受作曲家喜愛。例如柴可夫斯基的《一八一二序曲》中最後一個樂章、馬勒的《第二交響樂》、西貝流士的《第四交響樂》便出現這項樂器。

第四章　電鳴樂器

　　電鳴樂器的發展是20世紀以後的事，最早的電風琴是1904年由卡希爾發明製造，但真正成熟，接近目前我們所知道的電鳴樂器，則要在1920年以後。

　　電鳴樂器分兩種，一是傳統的，二是純粹的電鳴樂器。

一、傳統的電鳴樂器

　　這是最常見的一種電子樂器，例如電子長笛和電子薩克斯風，是把小小的麥克風裝在樂器上，接通電流的麥克風不僅擴大音量（可隨意調節），也可以藉此控制、改變樂器本身的音質，聲音的持續力也能大為增加，甚至改變音色（依撥絃方式的不同，可產生弓拉絃或吹奏樂器的亮度和效果）。同時，由於電磁與靜電揀波器系統不需要靠傳統音響板的振動，電子樂器的製作成本就要比傳統樂器（如鋼琴、小提琴）省錢得多。例如，電子絃樂器（小提琴、中提琴、大提琴、低音大提琴）通常只要一個架子（琴的外形）和揀波器就夠了。電子鋼琴則用簧片代替琴絃。

　　有些絃樂器，如電吉他，絃的振動是由兩種形式的揀波器變為電訊符號的；在電磁系統中，把線圈裝在絃的附近，距離以在絃振動時不致碰撞接觸為原則，以便撥絃時，絃的振動成為線圈中的交流電。此時，絃的本身充電，當它振動時，與導體產生交流電。這兩種系統都是由揀波器產生信號，透過麥克風擴大，再送入揚聲器。

二、純粹的電鳴樂器

電子琴是主要的純粹的電鳴樂器,這類樂器可分為兩種:一種是有多數發振器(這是一種電路,可產生規定頻率的交流電),能演奏複音音樂,另一種只有一個發振器,但頻率可以改變,發出不同音高的音。以上兩者都附有鍵盤,外形看來像古鋼琴,有上下兩層鍵盤和一個腳鍵盤,並附和聲控制器,提供許多各式各樣不同的音色,其中有些是用電腦預先設計好的。

表面看來,電鳴樂器雖然有種種好處,卻不被真正的職業或傳統演奏家青睞,他們大半認為,加入人工添加物的電子合成樂器,令樂曲原味全失,同時,觸鍵與演奏手法也大異其趣。到目前為止,終究無法納入器樂主流。

第 V 篇　音樂史上重要作曲家及其作品

在欣賞作品的時候，基本上可以有不同的分類法，例如可依作品類型、風格來區別，這裡則選擇在音樂史上具一定影響力，大家最熟悉的音樂家，大致上依年代先後來分類，介紹過作曲家本人後，即進入音樂欣賞主題。

第一章　巴洛克時期

　　18世紀是歐洲音樂的黃金時代，藉高度的形式美，保持純粹的美感和平衡，洋溢聖潔的芳香，上起巴哈、韓德爾，下至海頓、莫札特和貝多芬。這時代的初期，即巴哈、韓德爾時期，稱為「巴洛克時代」。當時的歐洲音樂，在他們手中，達到完美的境界。

巴哈（Johann Sebastian Bach, 1685－1750，德國音樂家）

　　巴哈的音樂，今天風行全世界，歷久不衰，被譽為「音樂之父」。但是，他在世的時候，卻只是在家鄉小有名氣的管風琴演奏家和管風琴方面的專家。因此，他的作品雖多，在當時並未十分受到重視，有不少已經流失。甚至，曾有人在一家小店正準備拿來包奶油的紙堆中找到巴哈六首小提琴奏鳴曲的手稿。

　　1685年3月21日生於德國東部埃森艾赫的巴哈，在家裡四個男孩中排行老么。他出身音樂世家，其先祖，幾乎世代都是音樂家。十歲那年，父母雙亡，由長兄代為撫養。

　　巴哈精通多項樂器，例如小提琴、大鍵琴和管風琴。十八歲那年，他的第一份工作便是為貴族擔任小提

琴手。幾年後，在慕爾豪森獲得管風琴師的職位。之後換了幾個城市和工作（之後擔任宮廷樂師），大致說來，終其一生都不離家鄉所在的城邦，因此他的樂風也具有濃厚地方色彩。

巴哈一生致力於對神的讚美崇拜，這可以在他作品的風格中明顯看出。他在音樂方面最大的貢獻與特色是，將多聲部做了完美和諧的結合，例如受難曲、清唱劇、數以百計的教堂合唱曲、管風琴曲、聖誕清唱劇、《約翰受難曲》和《馬太受難曲》。巴哈的作品為理性思維與宗教情操做了最好的詮釋，其結構完美，深具內涵，因此禁得起時間考驗，歷久不衰，甚至是無盡寶藏，不斷被後世音樂家、作曲家發掘題材更新再生。他晚年視力嚴重衰退，作品產量銳減，不久因中風不治而亡，享年六十五歲。

作品欣賞

《布蘭登堡協奏曲》（1718—1721年，完成於科登）

1721年，巴哈特別為布蘭登堡侯爵寫了一組由各種不同樂器演奏的《布蘭登堡協奏曲》，全曲共分六個段落。除了第一首在後面加了一首小步舞曲和一首波蘭舞曲外，從形式來說，每一首基本上分為「快—慢—快」三個樂章。同時，幾乎沒有獨奏的段落，用意並不在突顯單項樂器在樂團中的地位。

這首曲子結合了宮廷樂、室內樂和巴哈個人對音樂創作的認真態度，具有崇高藝術價值。當時，動用了二十四位樂師來演奏，幾乎具備了現代管弦樂團的雛形。

列舉最精彩、也是大家最耳熟能詳的第五段，D大調為例，這規則性單音的重複使曲調充滿韻律與生機。在這段，最特別的是，巴哈把大鍵琴的地位以獨奏方式突顯出來，例如在全體奏部分，主要以大鍵琴來擔任主導地位，有點類似後來的鋼琴協奏曲，因此，這一段，被視為鋼琴協奏曲

的始祖或前身。

【CD建議】：1979年DGG公司出品，皮諾克指揮英國交響樂團。

《b小調長笛與管絃樂組曲》（約1717—1723年，完成於科登）

　　共有七個樂章，本質上屬管絃樂組曲，奇怪的是，巴哈卻將它歸類為序曲。無論如何，它是當時社交應酬中不可或缺的音樂，屬巴洛克時期流行舞曲中的上乘佳作。

　　管絃樂組曲在悠揚的樂聲中展開，協調平靜的和聲洗滌人們的心靈，當下令人不禁產生宗教情懷，彷彿置身天堂。值得注意的是，雖名為《長笛與管絃樂組曲》，但是曲子開始後許久一直未見「主角」—— 長笛現身露面，令人差點懷疑，是否作曲者把它給忘了。

　　別急！樂曲進行下去，我們發現，巴哈把法國式序曲的精華幾乎全部濃縮在這首曲子裡了。在悠閒的氣氛中等待也是另一種享受，終於，長笛獨奏優雅地登場了。它毫不突兀地立刻融入四聲部賦格曲中，很快進入情況，彷彿從未遲到、也不曾離開過，正如巴哈其他音樂所展示天人合一的美與和諧。

　　序曲（相較於其他部分的3-40小節，這是最長的一段，足有200多小節）提示部之後的展開部速度稍微加快些。接下來，輪旋曲，在這裡，曲子只能一直繞著同一主題轉，毫無展開發揮的餘地，一圈又一圈，轉出令人愉悅、五彩繽紛的世界。再下去，是西班牙式的舞曲，巴哈在此套用卡農的曲式，同時也讓長笛多所發揮。第四段為輕快的法式波雷舞曲。第五段，波蘭舞曲，這是旋律優美、當時最流行的南斯拉夫、匈牙利鄉下三步舞曲，但與蕭邦或浪漫樂派時期的波蘭舞曲有所差別，並不是同一回事。第六段，小步舞曲，採保守含蓄方式，緩慢展開三步為節奏單位的舞曲。最後一段，詼諧曲，也是大家最熟悉、最受歡迎的一段法式舞曲，它輕

快、活潑、細膩的節奏和旋律，令人百聽不厭。

【CD建議】：1994年Poly Gram公司出品，阿姆斯特丹交響樂團。

《馬太受難曲》（作品244號，1727年，完成於萊比錫）

受難曲是根據《聖經‧新約福音》的記載，以耶穌基督受難記為主題的曲調，在不同的特定時間演出。這首《馬太受難曲》是根據《約翰福音》，在星期五唱出。巴哈在世時，這首曲子在1727年首演後，便沒有機會再上演，甚至被人們遺忘。直到一百年後，孟德爾頌才讓它重新復活，並受到肯定，從此以後，所有德國城市便不斷定期演出此曲。

本曲中共動用了兩隊合唱團、兩組室內管絃樂和兩架管風琴，編制相當龐大。合唱團以令人震懾的聲勢（e小調）唱出：「來吧！女兒們，讓我們一起控訴，……」另一組合唱團則以不安的聲調：「是誰？是什麼？怎麼做？在哪裡？」來呼應，使聽眾感受到一種節節高升的痛苦與劇情張力。在《馬太受難曲》中，與巴哈另一部《約翰受難曲》最大的不同是，劇情發展並沒有一下進入耶穌被捕的那一幕，而是先從「最後的晚餐」之前開始。因此，有較大空間發揮抒情式的詠嘆調，諸如：痛苦、懷疑、懊悔、贖罪、良心不安、傷心和安慰等。巴哈在這一部分配上優美而哀傷感人的旋律，令聽眾為之動容，最後以輕柔憂鬱的聲音唱出：「我的靈魂悲痛欲絕」。

第二段描述耶穌被捕的情景。合唱團以短促有力的聲調，加強劇情的緊張懸疑效果。這點與《約翰受難曲》的鋪陳式表達唱法，又有所不同。全劇中非常特別的是，即使在耶穌最痛苦的受難期間，卻又讓人可以感受到一種寬容、原諒的柔和氣氛，這也是《馬太受難曲》的精神所在。最後，全劇在「我的耶穌，晚安」輕柔的合唱曲中，伴隨著送葬行列結束。

【CD建議】：1. 1979年DGG公司出品，李希特指揮慕尼黑巴哈合唱及管絃

樂團。2. 1984年法國Harmonia Mundi France公司出品，海勒威格指揮巴黎皇家室內樂團。

《b小調彌撒曲》（1748年，完成於萊比錫）

這首彌撒曲以拉丁文唱出，當初是為了波蘭國王奧古斯三世登基大典而作。音樂方面最大的成就是，集多聲部唱法於一身，從四聲部、五聲部到八聲部不等，再加上賦格式的唱法，技巧相當艱深，同時，還有男、女高低音二重唱，配上巴洛克時代的管絃樂團。

【CD建議】：1. 1961年DGG公司出品，李希特指揮慕尼黑巴哈合唱及管絃樂團。2. 1984年EMI公司出品，帕洛特指揮Taverner Consort and Players。3. 1989年Philips公司出品，荷蘭十八世紀室內合唱團和清唱劇演出。

韋瓦第（Antonio Vivaldi, 1678－1741，義大利作曲家）

韋瓦第出生於義大利威尼斯，據說出世當天該市發生大地震，房屋建築倒塌不少，為這位巴洛克時期最重要音樂家之一的他，增添不少神奇色彩。而他的作品，可謂巴洛克時代登峰造極的一時之選。

韋瓦第和歷史上許多傑出作曲家一般，也出身於音樂世家，父親是聖馬可大教堂的風琴演奏家。早年時，他跟隨父親學習音樂課程，後來又跟教堂管絃樂團指揮雷格齊（G. Legrenzi）學作曲。後來進修道院成為神父，有「紅髮神父」（因其髮色之故）之稱。日後因為傳聞與女人有染，韋瓦第一氣之下，乾脆全心全意從事作曲，不再為教廷工作。

韋瓦第經常旅行作曲演奏，他的許多作品完成於旅行途中。六十三歲那年，赴奧地利求職不順，病故於維也納。

韋瓦第是一位多產的作曲家，以歌劇、神劇和奏鳴曲聞名。死後，經常被演奏的作品，以器樂為主。韋瓦第一生共寫了四百五十首協奏曲，其中最著名的是《四季》。他一直想成為歌劇作家，有生之年共譜寫了四十五齣歌劇，可惜在這方面，他並沒有太大的成就與收穫。

作品欣賞

《四季》（約 1725年，完成於威尼斯）

這是韋瓦第最著名的小提琴協奏曲，共分為春、夏、秋、冬四段。他以非常傳統的快板—慢板—快板，作為各段樂章的安排，並用各種絃樂器來表現風聲、鳥鳴、落葉、狗吠、滑冰，各類不同大自然景致，栩栩如生，令人有身歷其境之感，也可以說是日後「標題音樂」*的開山始祖。

第一段春季——E大調，演奏時間約10分鐘。

第一樂章，快板，採先獨奏後全體奏方式。主題宣告春天來了，聽眾便可以感受到春到人間，樹梢枝頭的鳥鳴、山泉潺潺和輕柔的春風，甚至樹葉的顫動。不一會兒，天空突然烏雲密佈，接著，雷聲大作。所幸，很快雨過天青，又聽見小鳥的枝頭叫聲，第五次獨奏後，春天的第一樂章告一段落。

第二樂章，慢板，c小調，3/4拍，簡單的歌曲式。韋瓦第用一小段小提琴獨奏來表現沉睡中的羊群，第一、二小提琴以快速的十六分音符代表樹葉顫動的沙沙聲，另外，還有盡忠職守的狗兒們見陌生人走近所發出警告的吠聲。

「標題音樂」——Programm Musik，相對於一般「絕對音樂」，「標題音樂」在藉由「標題」，「表現一些事物」或「敘述一個故事」，例如貝多芬的《田園交響曲》揭開19世紀的序幕，白遼士自傳式的《幻想交響曲》也是非常典型的「標題音樂」。

第三樂章：D大調，快板，12/8拍，標題「牧羊人之舞」，獨奏和全體奏混合形式。主題（1-12小節）表現出在蘆笛輕鬆活潑的樂聲中，牧羊人和仙女們為慶祝春天的來到，而欣然翩翩起舞。隨後，有三次獨奏和全體奏。

第二段夏季——g小調，春天過去之後，韋瓦第以慢板形式來表現夏天的悶

熱，陷入情網的牧羊人、蜜蜂昆蟲的嗡嗡鳴叫聲，貼切地描寫夏天即景，而一段結束之前的雷陣雨，更是神來之筆。

演奏時間：約10分鐘

第一樂章：g小調，從容的快板，3/8拍，獨奏和全體奏混合形式。主題（第1-30小節）主要表現燥熱之後的昏沉氣氛。第一次獨奏中出現布穀鳥的叫聲，接著，全體奏；第二次獨奏中出現斑鳩和金絲雀的歌聲，接著，全體奏描寫菩提樹被風吹動和北風增強的情景；第三次獨奏表現村民和牧羊人因害怕即將來臨的暴風雨會帶來傷害而紛紛抱怨，一段全體奏之後，第一樂章結束。

第二樂章：g小調，慢板，4/4拍，簡單的歌謠形式。主題（第1-9小節）表現人們畏懼閃電雷鳴，到處飛舞的牛蠅和蒼蠅更製造不安的氣氛，一小段間奏後，以主題再現作為第二樂章的結束。

第三樂章：g小調，急板，3/4拍，獨奏和全體奏混合形式。主題（第1-40小節）「夏天午後的雷陣雨」。人們所害怕的終成事實，現在，雷電交加。主題之後，是五次獨奏和全體奏，再進一步描繪發揮。

第三段秋季——F大調，秋天是豐收的季節，也是打獵最合適的時機，為了慶祝豐盛的收穫，免不了舉行聚會吃喝唱跳一番，因此，在這一部分，特別表現得和諧溫暖，有趣的是，其中似乎還傳達出一股「微醺」的朦朧氣氛，令人會心一笑。演奏這一段約需10分鐘。

第一樂章：F大調，快板，4/4拍，獨奏和全體奏混合形式，標題「村人的歌唱和舞蹈」。描述村人慶豐收而引吭高歌和聞樂起舞的歡樂情景。第二次獨奏，形容村民喝得醉醺醺的模樣。第四次獨奏，眾人則紛紛入睡，結束了當天的豐年慶。

第二樂章：慢板，是全曲中最短的一部分，僅45小節，描述酒醉後的村民呼呼入睡景況。

第三樂章：快板，F大調，獨奏和全體奏混合形式，標題「狩獵」。主題形容一大清早，獵人們背上號角、獵槍和獵狗出發上路打獵去。第三次獨奏——森林裡的野生動物被獵人的槍聲和獵狗咆哮嚇得驚惶失措，獵人們分頭尋求獵物的蹤跡。第五次獨奏——經過大半天的逃亡與驚恐，動物們逐漸精力耗盡而不支，最後終於成為獵人們的戰利品。

　　第四段冬季——f小調，這是最精彩的一段。秋去冬來，現在進行到全曲中最深刻有力的部分，冷洌的寒風令人發抖，甚至忍不住牙齒上下打顫，還有溜冰鞋滑過結冰湖面的聲音……，在這段，韋瓦第加入一段標題為「雨」的樂章，但從它輕柔的小提琴撥奏部分，我們可以想像成「雪花緩緩飄落」的情景。

【CD建議】：1. 1987年Philips公司出品，慕洛娃擔任小提琴獨奏，阿巴多指揮歐洲室內樂團。2. 1955年EMI公司出品，菲若擔任小提琴獨奏，法沙諾指揮羅馬室內樂團。

韓德爾（Georg Friedrich Händel, 1685－1759，德國作曲家）

與其他音樂家不同，韓德爾並非出身音樂世家。他來自醫生家庭，家境富裕，一生可以說非常幸運，未曾遭遇什麼貧窮坎坷。他出生時，父親已經六十三歲，因此倍受寵愛。韓德爾很小便展現對音樂的濃厚興趣與天分，但韓德爾的父親認為從事法律方面的職業不僅使生活有所保障，同時將使事業更具前景，因此，並不鼓勵兒子走上音樂創作這條路，甚至禁止他接近樂器。直到當地侯爵無意中聽到他彈奏，立刻驚為天才，並說服韓德爾的父親，韓德爾才開始正式接受音樂教育，跟隨當代名家學習，打下紮實基礎。

韓德爾父親過世後不久，他便放棄才唸了一年的法律系學業，前往當時工商繁榮、不受諸侯管轄的自由城市漢堡發展。先在漢堡歌劇院謀得第二小提琴手和大鍵琴手的職位，並私下收些學生。當時，最大的收穫和樂趣是，結交了許多志同道合的音樂界朋友。

二十歲那年，韓德爾在漢堡完成他的第一齣歌劇。推出之後，大受歡迎。當時樂評家給他的評語是：「韓德爾作品的特色，長於和聲和對位，但是缺乏歌劇的特色與韻味。」為了進一步深造，在北義大利諸侯之子的遊說下，他前往歌劇的發源地——義大利學習見識。這段期間，韓德爾不僅闖出名聲，同時也領悟到歌劇的精華：如何將天然的嗓音與藝術結合，同時，又要避免在伴奏方面太過曲高和寡，讓一般聽眾能容易接受。

在這段期間，他結交許多義大利上流社會的王公貴族，得到專任樂師職位，同時發表了他的第一部神劇《羅多利哥》（以《聖經》故事為腳本的歌劇），上演後非常成功，知名度大漲。總之，韓德爾的義大利之行成果豐碩，不僅學得歌劇精華，開拓事業新里程碑，結交權貴，名利雙收。

停留義大利期間，韓德爾間接認識了英國王儲的弟弟和英國駐義大利大使。他們都鼓勵韓德爾赴英發展。二十五歲那年，果真成行。韓德爾一到倫敦，立刻受到王室接待歡迎。隔年，他的歌劇作品《林那多》在倫敦第一次推出，大受觀眾歡迎。尤其，他還親自在上演時彈奏大鍵琴，琴藝精湛，令聽眾大為讚嘆。歌劇季結束後，返回德國故鄉。與家人共度了一段時光。一年多後，再度赴倫敦。雖然漢諾威市的侯爵一再招手，邀請他留在德國。但這段期間，他學會英語，同時，倫敦大都會活潑自由的開放風氣深深吸引他，心中已決定，在當地定居發展。果然此後五十年大半輩子就在倫敦度過。因此造成有些人以為韓德爾是英國人的錯覺。

在倫敦時期，韓德爾創作了不少歌劇，但效果和反應都不是很好。於是開始轉換方向，改寫神劇，由於中產階級為多，不習慣上流王公貴族、義大利式的激情與非理性，反而是以《聖經》故事為腳本的劇情與內容較合他們的胃口。特別是韓德爾擅長運用管風琴的特色製造出一種適合情境的莊嚴、隆重的感人氣氛，推出後，果然大受歡迎。從此，致力於神劇創作。

無獨有偶，巴哈和韓德爾同年、幾乎同月（相差一個月左右）出生在相距一百公里的城市，而且都畢生致力於宗教音樂。雖然兩人都列屬巴洛克時代，但是韓德爾的作曲風格，融合了德國的嚴肅、法國的嬌柔和義大利的堂皇壯闊，聽起來較輕鬆活潑，對當時而言，確是別具一格。

韓德爾共完成了三十六部歌劇。他的作品，同時兼具義大利與德國風格，可以說超越他所生長的年代——巴洛克時代的格局，在這方面，他的

作品顯得非常具有前瞻性。

　　韓德爾一生在音樂方面重大的成就是神劇，另外，著名的還有絃樂三重奏、管風琴作品和十二首主要為小提琴大提琴所作的協奏曲。

作品欣賞

《水上音樂》（編號HWV348—350）

　　這首管絃樂作品是大家所最熟悉的韓德爾作品，結合了英、法、義等國風格，十分討喜。此曲基本上並不屬於「絕對」音樂，而是一種具有「實際效用」的「助興」音樂，原來是為英國王室在戶外舉行的節日慶典所譜寫。

　　1717年，英國國王乘船出遊（這種習俗源自法國），隨行帶了一支由五十多人組成的管絃樂團，在船上便演奏這首曲子助興。由於節奏輕快活潑，甚受王公貴族喜愛，其實並不限於在水上演出，在宮廷舞會的場合也非常適合。

　　另外，曲子經歷代輾轉流傳，已找不到原稿，依目前所有的琴譜，全曲共有二十二個樂章，分成三個大段落。

　　由於《水上音樂》是為戶外演奏而寫，因此在樂器編制方面，除絃樂器外特別加重銅管樂器的數量，以強化效果。同時，在第三組曲中，或許是因為他本人長期滯留英國的緣故，對當地民謠有特別偏愛，韓德爾安排了許多英國鄉村音樂。

【CD建議】：1978年Teledec公司出品，哈諾庫特（Nikolaus Harnocourt）指揮維也納樂團。

《皇家煙火音樂》（編號HWV351，1749年，完成於倫敦）

　　《皇家煙火音樂》是為了1749年慶祝英、法簽訂和平協議，韓德爾受

英皇喬治二世委託，所譜下的節慶應景管絃樂曲。第一次公開發表演奏會，是在倫敦格林公園完工，首次啟用大典的場合。當天夜晚施放煙火，雖然入場券票價非常昂貴，倫敦大橋還是人山人海，吸引了一萬兩千民慕名而來的聽眾。整首曲子的結構非常明朗，充滿了民間節慶的歡樂氣氛。

全曲共有六個樂章，管絃樂團的編制，光是銅管樂器就佔了五十多位，其中包括二十四位雙簧管、十二位低音管、九位小喇叭和號角及四位打擊樂。

演奏時間：約18分鐘

曲式：序曲（4/4拍）、布雷舞曲（d小調）、慢板（4/4拍）、快板（4/4拍）、小步舞曲I（4/4拍）、小步舞曲II（4/4拍）

【CD建議】：1983年Philips公司出品，賈第納指揮英國巴洛克獨奏者樂團。

《彌賽亞》（編號HWV56，1742年，完成於都柏林）

這是韓德爾最有名的神劇作品，從1742年在都柏林首演後至今，歷久不衰，一直不斷被上演。從巴洛克時期至今，就純音樂的角度來說，神劇和歌劇的界限一直就很模糊。韓德爾在這方面一直很下功夫，有時候，同樣的題材，他不斷以歌劇和神劇交換來表現，後來發現古老的故事題材似乎以後者來處理較討好，於是，專心致力於不需太多佈景、戲服的小成本神劇，並獲得輝煌成效，可說是當代最好的神劇作曲家。韓德爾與巴哈雖同為傑出神劇作曲家，但其中最大差別是，韓德爾的神劇主要是為「音樂而音樂」，適合在音樂會演出，而巴哈卻大半純粹為教堂而寫。

海頓在訪英期間，親自聆賞了這齣鉅作，大為感動：「令人有天驚石動的震撼」。後來，他也按照這種模式，譜寫了《創世記》和《四季》。

《彌賽亞》是《聖經》上的故事，取材自《舊約》，據說當時韓德爾有

如神助，只花了三個多禮拜，便完成這部偉大的作品。在倫敦上演時，當劇中唱到「哈利路亞」時，國王及觀眾感動得紛紛自動從位子上站起來，從此，沿襲至今，成為慣例。除了動聽的管絃樂（主要由絃樂和大鍵琴擔任，其他樂器如雙簧管、低音管、小喇叭和定音鼓僅偶爾出現）外，聽眾並可以欣賞到優美和諧的合聲。《彌賽亞》全劇共分三部：

第一部為「報佳音」（即聖誕節故事）。內容主要是對神的讚美、得救的消息和救世主聖嬰的誕生。第二部是「耶穌受難和復活」。第一段的歡欣與喜悅消失，這時樂風轉變，陷入令人難以理解的黑暗與哀傷中，在合唱團的歌聲中表露無遺：〈看啊！這是上帝的羔羊。〉第三部，《彌賽亞》的精神所在——「人類的救贖」。最後，終能超脫死亡，為永生而歡頌。這部分，較少戲劇性高潮起伏，主要以讚頌為主。經過前面激昂澎湃的「哈利路亞」之後，一開始，女高音以平靜的聲調唱出：〈我知道，救世主活著〉，在此更有前後呼應、感恩、慶幸的效果。結尾部分，合唱團：〈尊貴的羔羊〉，男聲部以千軍萬馬之勢唱出：〈所有的權力與讚頌〉，並以多聲賦格齊頌：〈阿們〉，再次表達韓德爾創作這齣神劇的中心思想：「慈悲的上帝將為靈魂得自由的人加冕」。音樂部分由絃樂器和大鍵琴所組成，間或穿插雙簧管、低音管、喇叭和定音鼓，但也正符合神劇簡樸、虔誠、不花俏的精神。

【CD建議】：1982年Philips公司出品，賈第納指揮英國巴洛克獨奏者樂團。

第二章　古典時期

　　所謂古典樂派，並非「古老的音樂」之意，而是指至今仍具有藝術生命的作品。從藝術觀點而言，已經達到真正的完成度，但屬於比較古老的形式與風格，這個時期的代表人物，例如海頓、莫札特、貝多芬都是大家所熟悉的音樂家。

海頓（Franz Joseph Haydn, 1732－1809，奧地利作曲家）

　　出生於奧匈邊境的海頓，父母並非真正樂界人士。父親是車匠，平日喜歡哼唱一些民謠，年幼的海頓雖然聽一遍就能跟著唱和，但他的音樂才華並未受到家人重視。直到一位在樂界小有名氣同時當校長的親戚——法朗克，發現了他的天分，說服其家人，才開始正式接受音樂啟蒙教育。這段期間，雖然學到不少東西，但是生性嚴厲的親戚以斯巴達方式管教，帶給海頓不太愉快的青少年時光。

　　離開學校後，十七歲的海頓在維也納也有一段落魄潦倒的日子。生命中的轉機來自於結識任職於王公貴族府上的義大利作曲家尼可拉。海頓不僅從他那裡學到作曲技巧，同時透過他而有機會結交權貴。這是當時

音樂家最好的出路。果然，二十三歲那年，發表他第一首絃樂四重奏，從此聲名大噪，被推薦擔任貴族的專職樂師。

第一位雇主因經濟困難解散樂團，海頓的下一位雇主是奧匈帝國中位高權大的艾斯特侯爵。在這三十年中，也是海頓作品的盛產期。

五十八歲那年，海頓第一次漂洋過海遠赴英倫。這是全新的經驗，海頓見識到許多新奇事物。他的演奏會非常成功，令倫敦聽眾為之傾倒。王室也希望他留下來，但海頓年事已高，希望落葉歸根。

或許英國之行，增廣了見聞，返回維也納後，為海頓創作生涯又帶來一次高峰，也可說是成熟期。他的重要代表作之一神劇《創世記》和交響樂曲《四季》便是在此時完成。

綜觀海頓的一生，發現他的成功並非偶然，除了家庭中充滿音樂氣氛，生活在古典風格濃厚的奧地利、地理上接近文化藝術昌盛的義大利，再加上有史以來第一個管絃樂團 —— 曼汗管絃樂團成立，以及他及早成名，受到眾人肯定，促使他勤奮不斷地創作等，都是造就他在音樂方面非凡成就的原因。

由於工作時，認真投注、一絲不苟，同時，又是發展「先進」管絃樂、奏鳴曲的第一人，因此，當時人們給了他「海頓爸爸」的暱稱。比起音樂家的多半英年早逝，海頓算是少數「長壽」（活了七十七歲）者之一。終其一生，海頓共寫了一百多首交響樂曲、八十首左右的絃樂四重奏和其他許多三重奏、奏鳴曲以及非常著名的教堂音樂和聖樂。特別是交響樂和室內樂，到海頓手裡才算發展成熟，因而有「交響樂之父」的美稱。

作品欣賞

《絃樂四重奏》，作品20號（又稱《太陽（或賦格）四重奏》，1772年，完成於艾斯特赫茲）

共有六首，海頓四十歲左右完成。這首作品最特殊的地方是，海頓刻意復古，以巴洛克時代的賦格曲式來譜寫。另一方面，他又嘗試減低慢板及小步舞曲在樂曲中的分量，甚至在某些地方有類似貝多芬先驅的風格。在這首曲子裡，海頓賦予大提琴在表現主題方面的重要地位，而不僅只是點綴低音。所以，表面看來，整首曲子像是復古之作，實際上，已超越了巴洛克時代的原始精神與意義。

【CD建議】：1993年Naxos公司出品，高大宜四重奏演出

《絃樂四重奏》，作品76號（1797－1799年，完成於維也納）

這是海頓絃樂四重奏作品中的代表作，共有六段。從完成年代來說，正好處於古典樂派與浪漫樂派之交，因此多少已摻雜浪漫樂派的雛形。

第一段，G大調，有精神的快板，大提琴揭開主題序幕，中提琴承接前項稍加變化，第一、二小提琴重複前面的主題。在這裡，海頓特意將每項樂器的分量平均分配，不再有主、副之分，而是先後輪流扮演重要角色。產生一種交錯進行的複音音樂，然後又加以變奏。從單一主題演變發展成含有複音、變奏、對位式絢麗燦爛的樂曲，不僅演奏起來需要高度技巧，對作曲者而言，也是一項挑戰。接著，在極快板的小步舞曲中，卻出乎意料地，以看似完全相反的樂句，用意是突顯前面出現過的主題，運用這種戲劇性迂迴的方法，使曲子更具張力。最後，突然樂風一變，轉成晦暗、三連音伴奏手法的g小調。但海頓也顧及到應避免悲劇的結尾，因此他設法將樂句引回主題的旋律，藉此扭轉小調的沉鬱為大調的明朗。

第二段，d小調，快板。在這部分，海頓繼續加強複音手法。雖然使用古典的對位法形式，在八度和絃與二聲卡農式的結合，不但不顯沉悶，反而有種如歌般的流暢感。

第三段，C大調，快板。海頓所使用的新式複音法技巧，在第三段

中，可謂達到「登峰造極」的純熟境界。這部分，從一個主題共發展出四種不同變奏。樂曲是由多聲部音符所組成，主題的旋律，由最高音引導進行。以一種嚴格的和絃——「主調音樂」*形式譜成，但再仔細看，發覺實際上主題並不只一個，而是多重的，以交錯方式先後出現。在如歌般

> 主調音樂——Homophony，即一個聲部為主要曲調，和絃聲部或其它具有裝飾形式的聲部來伴奏。主調音樂和複音音樂剛好相反，在複音音樂中，每個聲部對音樂結構均有貢獻。

的慢板部分，主題「神賜法蘭西皇位」以四聲部歌謠形式出現。接著開始變奏，一方面主題旋律清晰可聞，另一個聲部則進行較嚴肅的對位法。

【CD建議】：2001年Rpo公司出品，倫敦皇家愛樂管絃樂團演出。

《D大調大提琴協奏曲》（1783年，完成於艾斯特赫茲）

海頓一共寫了六首大提琴協奏曲，這首是其中最著名的。曲風平易近人，充滿鄉村民謠的情趣，但另一方面，大提琴獨奏部分由於音域較高，技巧不容易掌握，屬高難度作品。

1890年比利時作曲家介維（F. A. Gevaert, 1828 –1908），將兩支長笛、兩支單簧管、兩支低音管等樂器補充上去，擴大編制，從此，一直廣為大家接受，或許，因它更現代化吧!?

原始編制：大提琴、兩支雙簧管、兩支法國號和絃樂

演奏時間：約19 –21分鐘

第一樂章：D大調，中庸的快板，奏鳴曲形式，4/4拍。這是氣勢非常堂皇的一段。雖然有兩個不同的主題，但是兩者之間仍可找到聯繫。音樂開始，先來一段全體奏作為開場白，接著，第一主題中的主角——大提琴獨奏部分登場，第一小提琴以低三個音的方式平行伴隨，第二主題的大提琴獨奏部分，第一小提琴則以高六個音的方式隨侍在側，藉此達到獨奏樂

器與整體的水乳交融。展開部轉成e小調和b小調。

　　第二樂章：A大調，慢板，三段曲式，2/4拍。充滿如歌般的旋律，第一段的主題出現在前面開始的八小節當中，後面便一路朝這個方向發揮。

　　第三樂章：D大調，輪旋曲，快板，6/8拍。主要段落的主題出現在前面的八小節當中；接下來有兩次間奏和兩次主題再現。

【CD建議】：1975年EMI公司出品，羅斯托波維奇大提琴獨奏，馬利納指揮聖馬丁音樂學院樂團。

《巴黎交響樂曲》，作品82—87號（約1785年/1786年）

　　五十歲左右的海頓在國際樂壇早已成名，人們爭相傳誦他的作品，這年，海頓來到浪漫的花都——巴黎，他馬上察覺此地與歐洲其他城市有所差別，為適應當地風格，他必須在作品上注入一種柔性、寬廣和開放的特質，所以，這組《巴黎交響樂曲》在風格方面的確有別於海頓的其他作品。海頓的交響樂有其固定曲式風格，大半分四段；第一樂章快板，第二樂章慢板，第三樂章小步舞曲，第四樂章快板。

　　這組《巴黎交響樂曲》，共約有二十首。其中較著名的有《狩獵》、《皇后》、《G大調交響曲》、《牛津交響曲》。

【CD建議】：1992年Sony公司出品，伯恩斯坦指揮紐約愛樂交響樂團。

《倫敦交響樂曲系列》（1791—1795年）

　　這是海頓在至交好友莫札特過世後所完成的作品，共十二首交響曲。這時候，他已經六十歲，在交響樂的創作方面達到巔峰，在所有音樂家當中穩坐第一把交椅，無人能出其右。同時，莫札特的英年早逝，給他一個警惕：必須及早努力追求作品的永恆性。他也的確做到了。例如最著名、也是大家最熟悉的《驚愕交響樂曲》（作品94號），便足以流芳百世。其中

最特別的是，海頓別出心裁的幽默，他在慢板進行中，出其不意地加入定音鼓聲，將聽眾從席中驚醒，今天我們覺得有趣，當時在倫敦演奏時卻引起很大爭議，許多王公貴族，認為此舉戲謔成分太大，顯然造成相當大的不敬與失禮。

《驚愕交響樂曲》──

第一樂章：慢板，6/8拍的節奏使樂曲以輕快活潑的方式進行。一開始，輕柔跳躍的小提琴合奏，刻意不使氣氛明朗，帶有朦朧美，像害羞沉默少女的輕移蓮步，又顯得有些晦暗不明、彆彆扭扭，中場時，管絃樂團逐漸「加溫」，掀起高潮，才正式解除桎梏，各式樂器加入齊奏，把場面帶動起來。

第二樂章：行板，2/4拍。這是我們所耳熟能詳、十足戲劇性的部分，也是曲名《驚愕》的由來。曲子一開始，以頓音的方式進入主題，基本旋律雖簡單，看似平凡無奇，加上各種不同的變奏後，便顯得變化萬千，但奇特的地方是，不管怎麼變（即使在小調的變奏部分），都能夠令人明顯聽出主題。並在平穩和諧的過程中，出奇不意加入定音鼓聲，使得這一段特別精彩。最值得一提的是，由於行板部分豐富的節奏及曲調變化，特別是絃樂及法國號的和聲表現，對當時的聽眾而言，似乎較陌生，已有逐漸脫離古典樂派的趨勢，具有浪漫樂派的雛形。

第三樂章：小步舞曲，3/4拍。照慣例，以三拍、活潑輕快的節奏進行。

最後，第四樂章，以快板、2/4拍子結束樂章，延續了上個樂章的活力，「精力旺盛」地再次讓主題登場，似乎並沒有要結束的趨勢，同時在感覺上有點莫札特式敏感細膩的風格，與海頓平日以諧謔曲作為樂曲的樂章稍有不同。

【CD建議】：1971年Decca公司出品，朵拉悌指揮匈牙利交響樂團。

《創世記》（1798年，完成於維也納）

這齣神劇是海頓的晚期（他已六十多歲）作品，取材自《舊約聖經·創世紀》（原文為英文，但因海頓對德文的使用較有把握，而翻成德文），不僅是海頓作品中的精華之一，也可以說是神劇中的經典之作，堪與前輩作曲家韓德爾的神劇比擬，同樣充滿宗教情操。

在內容上，更忠於《聖經》原意，又能將作曲者個人在音樂方面的創意（他避開《聖經》中強調原罪部分，將重點放在崇拜宇宙、上帝的無名神秘力量以及和諧安詳的樂園境界）表現得淋漓盡致，所使用的管絃樂團編制，在當時可謂空前。除管絃樂外，還有合唱、獨唱穿插其間，故事內容情節主要由三位天使——加百列（女高音，Gabriel）、烏利爾（男高音，Uriel）和拉菲爾（男低音，Raphael）以獨唱方式從旁擔任說明。

第一段：「混沌初開」，如果以敘述情境的「標題音樂」來處理這一部分情節，應該有相當大的發揮及想像空間，由於當時「標題音樂」尚未發展成熟，海頓試著讓交響樂以緩慢、柔和的方式，醞釀一種模糊隱約、卻又亂中有序的和諧。第一次人聲由天使拉菲爾以沉穩的男低音唱出，接著，合唱團以非常微弱的聲音加入，在宣告「將有光」時，突然以石破天驚之勢，整個交響樂團轉奏具震撼性效果的極強拍子。再加上合唱團適時唱出當時情境的歌詞。海頓想用這種方式，表達《聖經》上所描寫，因應上帝話語，六天之內所締造的世界。之後，合唱團又以歡天喜地的歌聲宣告：〈混沌狀態已經結束〉。這中間，前後充滿了戲劇性的舞臺效果。最後，在第一段結束之前，合唱團以豐沛的音量唱出：〈天上的光榮歸屬上帝〉。

第二段：敘述各種動物的被造完成。女高音詠嘆：〈鳥兒們喜愛在天

空飛翔〉。接著，並以花腔和顫音模仿鳥鳴聲。關於獅子、老虎、鹿、馬、昆蟲……則由男低音演唱。最後，男高音唱出這段的高潮部分，即上帝創造人類。到目前為止，天地萬物的創造事工算是告一段落，這時，合唱團歡聲齊唱：〈偉大的事工完成了！〉

第三段：描繪上帝所創造的亞當和夏娃在天堂快樂幸福的生活情景。交響樂以和諧、喜樂溫暖的樂聲，顯示兩人在伊甸園裡的滿足與愜意。亞當、夏娃和合唱團一起讚頌造物者的美意與慈悲。海頓特別想藉這段二重唱表達第一個人類與上帝之間密切的交流與聯繫。最後，全劇在合唱曲：〈齊聲頌揚主〉歌聲中結束。

【CD建議】：1982年Accenta公司出品，庫以肯指揮培第特樂團。

莫札特（Wolfgang Amadeus Mozart, 1756－1791，奧地利作曲家）

莫札特從小就被視為音樂神童；從四歲開始，便可以在鋼琴上即興作曲。六歲時，寫下第一首曲子，展露出他不凡的音樂天分。從此，馬不停蹄，風塵僕僕展開歐洲各地的旅行演奏生涯。所到之處無不受到王室、貴族及主教（甚至教宗）的驚訝和讚賞。

在歐洲各地的旅行演奏途中，1764年，八歲的莫札特完成他第一首交響樂曲。1777年，成年後的莫札特因與不懂音樂、冥頑不靈、處處限制他的薩爾斯堡主教不和，請求離職，獲得恩准，但莫札特的父親仍留任原職。父親深知兒子孩子氣重、不成熟的個性，不放心他一人出門。於是，莫札特便在母親陪同下，一起離開家鄉，找尋新的雇主。「音樂神童」時代已經過去，現在，莫札特以年輕的音樂家身分出場，但求職並不如想像中順利，王室貴族們雖然十分欣賞他的才華，卻為了種種原因（莫札特太年輕，在位已久的老宮廷樂師趕不走）不得不拒絕他。後來莫札特與主教大起衝突而被解雇，他決定隻身前往維也納發展。

到了維也納，先在韋伯（Carl Maria von Weber，也是著名音樂家）的親戚家裡租屋，同時與房東的女兒康斯坦茨（韋伯的堂姊）戀愛，在莫札特父親的堅持反對下仍然結為連理。著名歌劇《後宮誘逃》就是在熱戀時完成，大獲成功，受到維也納人的讚賞。一年後，兒子出世，他們帶著

初生的小嬰兒和剛完成的小調彌撒曲，一同前往薩爾斯堡，請求父親原諒，卻只得到父親和姊姊冷淡的招呼。回程途中經過林茲，此時突然靈感大發，立刻寫下一首優美的《林茲交響曲》。

1783 –1786年的「維也納時期」，是莫札特重要的創作期。這段期間，他鑽研巴哈和韓德爾的音樂。他特別讚賞巴哈的「對位法」，甚至將巴哈「鋼琴平均律」中的賦格曲改編成絃樂協奏曲。除此之外，最大的收穫便是與海頓之間深厚的友誼。兩人同行，卻不相忌，彼此信任欣賞，莫札特並寫了六首絃樂四重奏獻給海頓，即著名的《海頓四重奏》。

當時的維也納，是全歐文化藝術重鎮，由於君主開明，人才輩出，可謂歐洲文化的黃金時期。這段期間莫札特完成了無數佳作，例如《費加洛婚禮》、《c小調彌撒曲》、《B大調鋼琴協奏曲》（作品450號），但也因此樹大招風，引起同儕嫉妒。

《費加洛婚禮》上演後，莫札特的才華正式受到維也納人的肯定，也為他帶來較固定收入。但也從這個時候開始，莫札特健康逐漸惡化；他經常噁心、頭暈、發燒。他卻不加注意，照樣授課、參加宴會、作曲。

1787年底，《唐‧喬凡尼》在布拉格首演，這次甚至要比上一齣歌劇《費加洛婚禮》更轟動。此時，莫札特聲名如日中天，可惜，他的父親已無法分享兒子的成功，同年，莫札特的父親病逝於家鄉薩爾斯堡。

雖然莫札特紅極一時，但奧皇對他並不是十分禮遇。1787年，當時的名音樂家葛路克（Gluck）過世，宮廷樂師出缺，莫札特被延聘遞補這個職位，一年只付他八百古登（Gulden，當時貨幣單位），而先前葛路克在世時，他們卻付他一年二千古登。莫札特經常感到入不敷出，況且，皇室交給他的任務，大半只是為宮廷舞會譜寫的小步舞曲、華爾滋等通俗舞曲。莫札特頗有不被重用的感覺。於是，1789年，在朋友的資助下，赴柏林另謀發展。

在柏林和波茨坦莫札特受到身為愛樂者、同時也是大提琴演奏者的君主——威廉二世，熱忱的歡迎與接待，他立刻向莫札特訂了六首絃樂協奏曲和六首鋼琴奏鳴曲，但是，對於莫札特所期待的大型歌劇或一份宮廷樂師的職位卻隻字不提。逗留一段時間以後，莫札特無功而返，又回到維也納。

這時候，《費加洛婚禮》終於重新在維也納上演。這次，奧皇才總算懂得正視莫札特的才華，交給他一件譜寫新歌劇的任務——1789年莫札特完成新作《女人皆如此》。

1790年，奧皇約瑟夫二世離開人間，由弟弟理奧波德二世繼任，這位新皇帝顯然並不欣賞莫札特的音樂，因為登基大典時，所有維也納遠近的音樂家都被邀請，唯獨莫札特並未在被邀之列。因不被皇室賞識，沒有固定收入來源，生計頓時成問題。為了賺外快，莫札特到處在私人家庭聚會中演奏，並收學生。

在經濟困窘之際，一家歌劇院的老闆請他譜新歌劇，《魔笛》就是在此時完成。不久，捷克方面傳來消息，委託他為波希米亞國王登基寫歌劇。這時候，莫札特在幼子誕生後不久，家裡突然來了一位神秘訪客，並交給他一封信，請他為一位不知名的雇主寫安魂曲。病弱的莫札特被這份突如其來的委託所驚嚇，突然產生幻覺，認為是上帝派遣的使者，來召喚他回天國。這時候，他自己也感到油盡燈枯，經常昏睡，醒著的時候，便拼盡最後一絲力氣，埋頭作曲。但終於不敵命運，同年底，貧病交迫，死於維也納家中，以三十五歲的英年辭世。草草被葬在貧民墓區中，事後連墓碑都找不到。相對於海頓、貝多芬、舒伯特、約翰‧史特勞斯等音樂家所受的待遇，莫札特在維也納顯然運氣較差。

莫札特在世僅三十五年時間，卻譜寫下六百件作品。其中，有五十二首交響樂曲、四十首協奏曲、三十多首小夜曲。他的作品，經音樂學權威

柯爾荷（Koechel, 1800 −1877）爵士整理後，分別加以編號，從此，以爵士的姓氏為名，冠上縮寫柯爾荷編號K. V.（Koechel Verzeichnis），有別於一般作曲家的Opus記號。

　　莫札特作品的特色是，忠於古典樂派的工整格式——條理分明，對演奏者而言，在難度方面雖然沒有太大問題，但要將莫札特式特有的活潑生動風格恰如其分表現出來，而不流於單調無聊，則非易事，以詮釋莫札特著稱的鋼琴大師布倫德爾（Alfred Brendel, 1931 −）曾說：「莫札特的作品對小孩來說簡單容易上手，對大人來說卻是高難度挑戰。」

作品欣賞

《布拉格交響曲》，作品504號（又名《D大調交響曲》，1786年，完成於布拉格）

　　這首交響曲共分三個樂章，譜寫於1786年歌劇《費加洛婚禮》完成後，演奏時間約30分鐘。是莫札特成熟期的作品，其中，他駕輕就熟地在大、小調間變換、游走。看似複雜，卻又能萬流歸宗，回到同一個主題。例如，第一樂章的慢板、第二樂章具田園風味的行板和第三樂章活潑振奮的急板，看似完全迥異，卻異中求同，毫無矛盾地巧妙連結在一起。

　　與莫札特其他交響曲的輕快明亮相比，這首曲子的風格顯得較沉重嚴肅。曲子以和緩的慢板開始，進入主題後，雖然速度轉成快板，隱隱約約仍透露著不安，一股沉鬱的壓力令聽眾無法放鬆情緒，甚至直到曲終，莫札特刻意放棄一般以輕快的小步舞曲作結尾，而以中速的行板，結束這首充滿戲劇性起伏的交響曲。

【CD建議】：1988年Philips公司出品，布律根指揮十八世紀管絃樂團。

《降E大調法國號協奏曲》，作品447號（1788年，完成於維也納）

在莫札特所有法國號協奏曲中，這三首是最受歡迎的，尤其與另外的兩項管樂器搭配，相得益彰，在音色上特別融洽合適。它的主題十分生動活潑，中間並帶有大量半音階。充滿情調的浪漫曲部分，特別優美和諧。響亮如獵隊出行的輪旋曲中，大、中、小提琴扮演著相對的重要角色。

【CD建議】：1973年Teldec公司出品，包曼法國號獨奏，維也納室內樂團。

《降E大調鋼琴協奏曲》，作品9號，KV271 （1777年，完成於薩爾斯堡）

這是莫札特二十七首鋼琴協奏曲當中，唯一不是為自己而作。當年，法國傑出女鋼琴家珍儂客居薩爾斯堡，二十一歲的莫札特特別寫來獻給她，因此，也以她的芳名來命名，又稱《珍儂協奏曲》。這首曲子，對莫札特而言，在技巧上是相當大的突破，尤其是獨奏（因指法較複雜並不順手，從技巧上而言，屬於高難度樂曲之一）和全體奏之間的轉換，純熟自如，全場自然流暢，幾乎提升到交響樂曲的境界。

第一樂章：提示部現身的方式有點出人意料，它並不是照往例，在整個樂團的和聲中出現，而是尾隨突兀的鋼琴獨奏（但旋律輕俏可愛，或許正如美麗優雅的年輕女鋼琴家珍儂），進入主題。在這裡，鋼琴獨奏也並未以先聲奪人的聲勢居主角地位，而是謙恭地退居第二位，僅以伴隨、對話方式出現。

第二樂章：行板部分是純莫札特式的小調──「溫柔、卻略帶憂傷」，小提琴（後來並與小提琴交替擔任獨奏，以小提琴的柔性，更令人陷入不可自拔的哀愁）領頭奏出一段卡農，隨後鋼琴獨奏才出現，隱約透露著至深的多愁善感（或許當中也隱藏著正值「少年維特煩惱期」的莫札特心中的愛慕，從他們倆當時書信的往來，顯示有一段若有似無的感情），是一

種典型「狂飆時期」式如詩如幻般的憂鬱，由於這段寧靜平和所帶來的沉澱，在優美旋律中更能洗滌人們的心靈。

　　第三樂章：急板，是最精彩的一部分。鋼琴的獨奏又急又快，帶來蓬勃的朝氣與生機，彷彿超脫男女感情的莫札特，又恢復到他活潑調皮的天性。中段第二次間奏，意外地，竟轉換到鮮明的小步舞曲加上豐富的變奏形式，速度也跟著慢下來（惋惜短期客居的珍儂畢業必須回去，中間這段轉換或許表達莫札特心中依依不捨之情）。

【CD建議】：1992年Philips公司出品，傑弗利泰德指揮英國管絃樂團，鋼琴部分由內田光子擔任。

《B大調鋼琴協奏曲》，作品450號（1784年，完成於維也納）

　　這首鋼琴協奏曲非常特別，從管樂器開始，優雅地將曲子引入主題。接著，鋼琴獨奏部分登場，銜接先前管樂器所作的「開場白」旋律之餘，同時一邊進行與整個管絃樂團低柔、恰到好處的對話。並以節奏優美的旋律，漸漸將聽眾心靈帶到一種令人渾然忘我的天堂境界。最後，照慣例，以快板作為整首曲子的終結，獨奏部分與樂團互相呼應，拍子愈來愈快，似乎在曲子結束前，又進入另一個高潮，鋼琴家「揮汗如雨」，聽眾如醉如痴，大呼過癮。

　　這首《B大調鋼琴協奏曲》，當時曾在世界著名指揮家兼作曲、鋼琴家——伯恩斯坦與維也納交響樂團合作下，達到淋漓盡致，極其完美的地步，誠乃箇中上品之作。演奏時間約29分鐘。

【CD建議】：1989年EMI公司出品，查哈理亞斯擔任獨奏，沁曼指揮英國管絃樂團。

　　此外《c小調幻想曲》、《c小調鋼琴奏鳴曲》（作品457號，1784年，完成於維也納）和《c小調鋼琴協奏曲》（KV491，1786年，完成於維也

納），都非常值得一聽。

【CD建議】：1988年DGG公司出品，畢爾頌（Bilson）擔任獨奏，賈第納指揮英國巴洛克獨奏者樂團。

《G大調夜曲》，作品525號（1787年，完成於維也納）

　　這是莫札特夜曲中最著名的一首，令樂評家大為嘆服，覺得是：「極品中的極品，純正天籟之音，沒有一個音符是多餘或太少，堪稱無懈可擊。」曲子所使用的樂器不多，以四聲部室內樂形式寫成，但旋律優美流暢，深為大眾喜愛。樂隊編制有，二支小提琴、中提琴和低音大提琴，曲長約17分鐘。

　　第一樂章：快板；4/4拍，G大調。以一陣清新活潑的調子，開門見山走入主題，展開部未多作發揮，一筆便帶過，顯然重點並不在此。

　　第二樂章：行板；2/2拍，浪漫曲形式，C大調，中間轉c小調。這一部分風格轉含蓄內斂，第一小提琴和低音大提琴及其他兩項樂器發展成一段卡農式對話。

　　第三樂章：稍快板；3/4拍，G大調，小步舞曲形式。這一樂章非常短，但輕快活潑，中段轉成D大調。

　　第四樂章：快板；2/2拍，G大調，結束樂章雖為輪旋曲形式，卻具有奏鳴曲特質。曲子一開始便旋風似地進入主題，節奏分明的旋律令人忍不住要跟著起舞。D大調之後出乎意料地竟轉入降E大調。

【CD建議】：1965年DGG公司出品，貝姆指揮維也納交響樂團。

《C大調交響曲》，作品551號（又稱《太陽神交響曲》）

　　這首交響曲的格調正如同太陽神一般偉大、富麗堂皇，後人因此冠上這個名副其實的稱號。

第一樂章：C大調，極快板，4/4拍，奏鳴曲形式。音樂一開始，馬上便以橫掃千軍、進行曲式的氣勢（十六分音符的三連音式，同一小節連續重複，加強印象）進入主題。此後，這個強勢的主題不斷出現，每次都帶來戲劇性的效果，也一再提醒聽眾對它的記憶。但也由於過多的重複，令人像走迷宮似的，轉了老半天，仍不知何處才是真正的終點。在此，莫札特處理技巧採一緊、一鬆（溫柔），再以充滿節日的歡慶進行曲方式製造高潮，這也是此樂章中，最精彩的部分。接下來的再現部相當長，並轉入c小調，曲風稍變，但仍然維持先前的活力與自信，只不過氣勢有點震懾人心，戲劇性張力增強，似乎一個轉折（換調）都帶來意想不到的驚喜（驚嘆），再現部延續到第305小節，最後才依依不捨進入尾奏。

第二樂章：F大調，行板，3/4拍，奏鳴曲形式。前面的提示部中，由絃樂器刻意壓低音量，輕柔地揭開序幕，接著，一段很短的過渡性展開部，再現部中，主題經變奏，轉c小調後略帶憂愁地再度登場，尾奏也不長，再回到F大調，進行9個小節後即告終了。

第三樂章：C大調，稍快板，3/4拍，小步舞曲。這一樂章相當短，約6分鐘即演奏完畢。主題取材自第一樂章，一開始，乍聽之下，似乎屬稀鬆平常的「維也納式小步舞曲」，變奏之後，改頭換面，活潑輕快地出現在開始的59個小節中，終於顯現出它的不凡之處。隨後，是a小調，由小提琴主導的中段部分。

第四樂章：C大調，中快板，2/2拍，奏鳴曲形式。此處，莫札特將賦格（五聲部合唱，他幾乎將最難的賦格技巧都用上了）與奏鳴曲形式作了一次最完美的結合。最難的地方是，如何將四、五個同時或先後出現的主題「安置妥當」，這一點，他辦到了。各個主題在他的掌握下，有條不紊，井然有序。提示部佔的篇幅相當長，展開部則暫時與賦格形式無關，又拾回交響樂曲原有的本色──簡潔明瞭、壯觀、宏偉。

【CD建議】：1969年DGG公司出品，貝姆指揮柏林交響樂團。

《後宮誘逃》（1782年，完成於維也納）

　　這齣歌劇是巴洛克時代以來，最重要的德文歌劇，在音樂部分，由於土耳其音樂十分盛行，因此當中也摻有一些「土耳其」味。

全劇共分三幕。

時間／地點：16世紀中葉的土耳其，巴薩賽林的農莊

人物：康斯坦茨（Konstanze，女高音）

　　　侍女菠蘿多亨（Blondchen，女高音）

　　　巴薩賽林（Bassa Selim，旁白）

　　　白孟特（Belmote，男高音）

　　　侍者派德立妻（Pedrillo，男高音）

　　　看管農莊的工人歐斯明（Osmin，男低音）

　　　喀拉斯（Klass，旁白）

　　第一幕：白孟特，一位西班牙紳士，正在尋找他的未婚妻康斯坦茨，不久前，她、侍女菠蘿多亨和侍者派德立妻被拐到巴薩賽林的農莊。現在，巴薩賽林又見色起意，想橫刀奪愛，看管農莊的工人歐斯明也看上了侍女菠蘿多亨。白孟特到了巴薩賽林的農莊，首先碰到不友善的歐斯明，然後遇到被派為園丁的派德立妻。好心的派德立妻將白孟特帶到巴薩賽林處，並捏造他為建築商人的身分。

　　第二幕：歐斯明用盡辦法取得菠蘿多亨的芳心，可是，卻毫無效果。派德立妻和菠蘿多亨計畫逃亡，菠蘿多亨將整個計畫告訴康斯坦茨，他們想用計把歐斯明灌醉。

　　第三幕：事情東窗事發，歐斯明怒不可遏，決定報復。經過這些事，巴薩賽林此時反而想開了，願意成全他們，讓他們自由返家。

《費加洛婚禮》（1786年，完成於維也納）

　　這齣歌劇因涉及政治題材，有鼓吹人民反動嫌疑；一開始，曾被禁演。但這個故事的情節十分吸引莫札特，為求順利上演，於是允諾刪除所有「危險」的對白，1785年，莫札特開始著手譜寫這齣歌劇。而此時，一向嫉妒他的同僚也到處散佈不利他的謠言。《費加洛婚禮》原著的劇作家——達‧彭特（Lorenzo da Ponte）為了幫莫札特闢謠，親自向皇帝解釋澄清，並保證將會是舉世無雙的鉅作。剛安撫完奧皇，他的音樂界同業競爭對手又暗中分化離間，策動歌手們反抗莫札特。所幸一切難關度過，1786年，《費加洛婚禮》終於如期在維也納上演，觀眾們如痴如狂，毫不吝惜地給予最崇高敬意。

全劇共分四幕。

時間／地點：18世紀中期，西班牙賽維拉附近的城堡

人物：伯爵阿瑪威瓦（Almaviva，男中音）

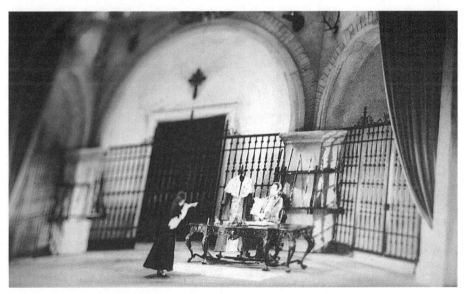

圖1：莫札特歌劇《費加洛婚禮》中第三幕場景。

伯爵夫人（Rosina，蘿希娜女高音）

女侍、同時也是費加洛的新娘蘇珊娜（Susanna，女高音）

伯爵的男侍費加洛（Figaro，男低音）

侍者雀魯賓諾（Cherubino，男高音）

女管家（Marcellina，女低音）

醫生巴托羅（Bartolo，男低音）

樂師巴西里歐（Basilio，男高音）

法官（Don Curzio，男高音）

園丁（Antonio，男低音）

園丁的女兒（Barbarina，女高音）

第一幕：費加洛正忙著丈量房間尺寸，而費加洛的新娘——蘇珊娜卻陷於驚悸之中，因為，按中世紀時的慣例，平民百姓的初夜權必須獻給領地內的伯爵。費加洛當然不願意，可是，他的處境又很為難，因為，他曾經迫於經濟方面的難關，允諾娶女管家為妻，現在，女管家要求賠償，醫生巴托羅也決定全力支持她討回公道。另一位如潘安再世，令女人著迷、男人嫉妒的侍者——雀魯賓諾，聽說伯爵將有不利於他的舉動。無計可施之下，趕緊求助於蘇珊娜。這時候，伯爵突然造訪蘇珊娜，雀魯賓諾不得不找了個地方躲起來。可是非常湊巧，伯爵也躲在那裡。因為，此時樂師巴西理歐正想告訴蘇珊娜，她不該理會年輕的雀魯賓諾，而應該答應伯爵的請求，因為雀魯賓諾愛上的是伯爵夫人，而不是她。當伯爵聽到這裡，非常氣憤地從躲藏處走出來，然後，又發現跨縮在沙發，以蘇珊娜的衣服掩蓋著的雀魯賓諾。伯爵立刻差人請費加洛過來，親眼看看自己的新娘與雀魯賓諾有染。但蘇珊娜提醒他，這麼一來，費加洛也會知道伯爵對她有所企圖。費加洛得知此事後，捉住伯爵的把柄，威迫他放棄新娘的初夜權。伯爵仍不完全死心，為了懲罰報復，他把雀魯賓諾發配邊疆。

第二幕：費加洛、蘇珊娜和伯爵夫人串通密謀：蘇珊娜將伯爵阿瑪威瓦誘騙到花園會面，然而等在那裡的不是蘇珊娜本人，卻是男扮女裝的雀魯賓諾。在換裝時，差點被伯爵撞見。還好雀魯賓諾及時跳窗躲開。事後伯爵百思不解，但費加洛和蘇珊娜卻以為詭計得逞。這時候，樂師巴西里歐、醫生巴托羅和女管家卻闖進計畫之中……。

第三幕：女管家和醫生巴托羅不能加害於費加洛，原來費加洛竟是他們的兒子。現在，也該給伯爵一點教訓。這回，又故計重施，讓他到花園與蘇珊娜約會。同時，再由雀魯賓諾喬裝伯爵夫人。

第四幕：經過前後這些事件，現在，費加洛也不太相信他的新娘的清白。在夜晚的花園裡，大家先後不期而遇。首先，伯爵從旁邊跳出來，試圖親吻喬裝成伯爵夫人、而伯爵卻以為是蘇珊娜的雀魯賓諾，裝扮成伯爵夫人的雀魯賓諾不客氣地給他一個耳光，震怒之下，伯爵也還以顏色回送雀魯賓諾一記。卻偏不巧打到在一旁竊聽的費加洛。當伯爵向假蘇珊娜（雀魯賓諾）求愛時，忍不住妒火中燒的費加洛現身，這時才看清原來是雀魯賓諾，而伯爵仍一無所知，一步步掉進別人設計好的圈套。當他看到自己的太太與僕人打情罵俏時，氣得立刻喚蘇珊娜過來，要她親眼目睹這一幕。如此一來，事情當然就揭穿了，伯爵只好表示道歉，並允諾放棄費加洛新娘的初夜權。

《唐喬凡尼》（1787年，完成於布拉格）

這齣歌劇原始的情節取材於西班牙劇本《賽維拉的愛情騙徒 —— 鐵石心腸的客人》，故事流傳了一百五十年，一再被改編上演。在莫札特看來，這並不是粗俗的愛情騙子故事，而是揭露人性弱點，並頗能代表「文化復興」精神，它是超越善惡、把社會公認的道德責任踢到一邊、忠實自我的表徵。他的老搭檔 —— 劇作家達‧彭特馬上被鼓舞，立刻拋開雜務專

心寫這齣戲的劇本。1787年底，《唐喬凡尼》在布拉格首演，這次甚至要比上一齣歌劇《費加洛婚禮》更轟動。

音樂部分最震撼人心的是，當地獄使者前來索命時，管絃樂團所演奏的d小調所營造，充滿死亡的威脅與恐懼的一幕，意氣風發、不可一世的英雄終於自食惡果。樂曲最後，終止在「中性」的C大調上，聲勢漸微漸弱，英雄末路的淒慘，令人一凜。

全劇共分兩幕。

時間／地點：17世紀的西班牙賽維拉

人物：唐‧喬凡尼（Don Giovanni，男中音）

　　　騎士（Komtur，男低音）

　　　騎士的女兒多娜安娜（Donna Anna，女高音）

　　　安娜的未婚夫唐‧歐塔威歐（Don Ottavio，男高音）

　　　唐‧喬凡尼的棄婦之一，多娜艾維拉（Donna Elvira，女高音）

　　　唐‧喬凡尼的僕人烈坡艾羅（Leporello，男低音）

　　　農村少女潔玲娜（Zerlina，女高音）

　　　農夫馬賽托（Masetto，男低音）

第一幕：唐‧喬凡尼，一個玩世不恭的花花公子，又找到新目標。這次是一位騎士的女兒──多娜安娜。半蒙著臉，他才走到房門口，多娜安娜便呼喊救命。女孩的騎士父親即時趕到，見此情形，要求決鬥，拼個你死我活。唐‧喬凡尼一看情勢不妙，便和僕人烈坡艾羅匆匆逃跑。下一個目標是一位蒙面女子，當唐‧喬凡尼發現，原來這是不久前才拋棄的女人多娜艾維拉，又一溜煙跑得不見人影。多娜艾維拉不甘就此受騙，於是和多娜安娜及她的未婚夫唐‧歐塔威歐聯合起來計畫報復行動。現在，唐‧喬凡尼又看上了一位已經訂婚、正準備籌辦婚禮的農村少女潔玲娜，為了行事方便，他把所有被邀賓客請到他自己家的城堡中，安娜、艾維拉和

姓名：

出生年月日：西元　　　年　　　月　　　日

性別：□男　□女

地址：

電話：（宅）　　　　（公）

E-mail：

三民書局股份有限公司收

１０４

臺北市復興北路三八六號

感謝您購買本公司出版之書籍,請您填寫此張回函後,以傳真或郵寄回覆,本公司將不定期寄贈各項新書資訊,謝謝!

職業:_____ 教育程度:_____

購買書名:_____

購買地點:□書店:_____ □網路書店:_____
　　　　　□郵購(劃撥、傳真)　□其他:_____

您從何處得知本書?□書店　□報章雜誌　□網路
　　　　　　　　　□廣播電視　□親友介紹　□其他

您對本書的評價:

	極佳	佳	普通	差	極差
封面設計	□	□	□	□	□
版面安排	□	□	□	□	□
文章內容	□	□	□	□	□
印刷品質	□	□	□	□	□
價格訂定	□	□	□	□	□

您的閱讀喜好:□法政外交　□商管財經　□哲學宗教
　　　　　　　□電腦理工　□文學語文　□社會心理
　　　　　　　□休閒娛樂　□傳播藝術　□史地傳記
　　　　　　　□其他

有話要說:_____

(若有缺頁、破損、裝訂錯誤,請寄回更換)

唐·歐塔威歐戴上面具，混在人群中。安娜的未婚夫唐·歐塔威歐故意挑釁了唐·喬凡尼一下，可惜劍術不精，沒佔到什麼便宜。

第二幕：唐·喬凡尼繼續進行他的獵豔計畫：他和僕人交換外套，烈坡艾羅喬裝成文雅的貴族。當艾維拉正在宴會上唱情歌時，烈坡艾羅打了一個散步的手勢，扮成侍者的唐·喬凡尼正在向艾維拉帶來的年輕侍女大獻殷勤。這時候，覺得受騙的農夫馬賽托領了一群人過來，準備教訓唐·喬凡尼。當他在艾維拉的屋前遇到烈坡艾羅時，以為就是唐·喬凡尼。唐·喬凡尼用計將其他農夫先遣開，然後趁機將馬賽托痛打一頓。這時候，被引開的農夫逮到烈坡艾羅，盛怒之下，他們正想好好修理他。烈坡艾羅一看情勢危急，只好將事實和盤托出。

村人、騎士聚集在教堂廣場前商議對策，唐·喬凡尼嗤之以鼻，還故意邀一些已過世的人的雕像共進晚餐。到了晚上，這些化石雕像當真來敲門，唐·喬凡尼也擺設刀叉餐具招待。

「懺悔吧！」騎士們齊聲要求唐·喬凡尼認罪。這時，唐·喬凡尼開始感到害怕，但太遲了，地獄的使者已經來到。在一陣驚天動地的雷聲閃電中，玩世不恭的愛情騙子終於罪有應得，被魔鬼擄去，消匿在無邊的黑暗中。

【CD建議】：2001年DG公司出品，費雪·迪斯考主唱唐·喬凡尼。

《魔笛》（1791年，完成於維也納）

這是莫札特的最後一齣歌劇，在音樂方面最特殊的是，幾乎脫離義大利歌劇模式的陰影，充分展現德文歌劇的特色，不過還不能視為盛行於19世紀德文歌劇的濫觴，應該說是維也納時期獨樹一幟的歌唱藝術。在內容上寓意深遠，富含哲理。

劇中，扮演帕帕皆諾的戲服由無數羽毛綴成，扮相尤其引人注目，他

和夜后（其扮相及出場時的氣派驚人）都是非常突出的角色。

全劇共分兩幕。

時間／地點：神話時期的東方

人物：夜后（女高音）

　　　夜后的女兒帕米娜（Pamina，女高音）

　　　夜后的三位侍女（女高音、女中音、女低音）

　　　三位男童（分別為高、中、低音）

　　　帕帕皆娜（Papagena，女高音）

　　　沙那斯托諾（Sarastro，男低音）

　　　塔米諾（Tamino，男高音）

　　　低音旁白、牧師（男高音和男低音）

　　　帕帕皆諾（Papageno，男中音）

圖2：莫札特歌劇《魔笛》中，夜后現身時的氣派場面。

孟諾斯塔托（Monostatos，男低音）

穿盔甲裝的男人（男高音和男低音）

　　第一幕：塔米諾，一個年輕、英俊瀟灑的王子，在一片岩石密佈的森林迷了路，並遭遇毒蛇攻擊。正在千鈞一髮之際，夜后的貼身侍女救了他。當時，塔米諾一度暈了過去，醒來後，遇見人面鳥身的帕帕皆諾（他也為夜后工作，以換得溫飽），便以為他是救命恩人。帕帕皆諾也不予否認。這時候，夜后的侍女重返，不僅拆穿帕帕皆諾的謊言，並將他的嘴上鎖，以示懲罰。

　　塔米諾無意間看到夜后女兒帕米娜的畫像，立刻深被吸引。侍女帶他去見夜后，夜后希望塔米諾去拯救被惡魔沙那斯托諾誘拐，關在城堡裡的女兒。塔米諾馬上一口答應。並由風趣幽默的帕帕皆諾陪同前往沙那斯托諾處，解救被困的公主帕米娜。臨行前，夜后分別贈予塔米諾一支魔笛、帕帕皆諾一副具神力的鈴鐺。

　　他們很快便找到公主，帕米娜雖一度脫逃成功，但不久又被看守人孟諾斯塔托逮回去。在沙那斯托諾的宮殿裡，塔米諾和帕帕皆諾甚至非常受到禮遇，而看守公主帕米娜的僕人孟諾斯塔托還因對他們不友善而受罰。

　　第二幕：沙那斯托諾和他的隨從祭師們決定讓塔米諾和帕帕皆諾接受考驗，測試他們的心靈是否足夠潔淨。塔米諾很爽快地答應，帕帕皆諾則不十分樂意。首先，如果要想找到心目中最夢寐以求的伴侶，第一個難題考驗是：沉默。塔米諾通過了第一個考驗。但還有下一次的難關。他必須和帕米娜一同踏過水和火。所幸仗著夜后所贈送的魔笛的神力，他們安然度過。最後，還有一點小小的阻難，因為夜后允諾孟諾斯塔托，如果他能摧毀沙那斯托諾的宮殿，她就將女兒嫁給他。但是夜后反悔，她不願將心愛的女兒就此讓塔米諾帶走，所幸塔米諾和帕米娜終究克服萬難，有情人終成眷屬，連帕帕皆諾也找到他的理想伴侶——帕帕皆娜。對帕帕皆諾而

言，他樂天知命、安於平凡，似乎不缺什麼，身邊唯一少的是伴侶，藉由具有魔力的鈴鐺，竟意外實現這份心願，可謂結局完滿，皆大歡喜。

【CD建議】：2000年Naxos Hist公司出品，貝漢等人主唱。

圖3：莫札特歌劇《魔笛》中第二幕場景一角。

第三章　浪漫時期

　　從貝多芬晚期到1910年，在音樂史上稱浪漫時期。浪漫樂派的音樂，在形式和技巧上，雖然承襲自古典樂派，但內容上卻有很大差異，它變得更為自由奔放、無拘無束，作曲家喜歡用抒情和描敘的手法，強烈地表現個人色彩和民族風格。聽眾可以從中領受真切的感情和心靈的悸動。浪漫樂派的代表作曲家，除了架設「橋樑」的貝多芬，還有韋伯、舒伯特、孟德爾頌、舒曼、李斯特、白遼士、蕭邦、威爾第、羅西尼和華格納等。

貝多芬（Ludwig van Beethoven, 1770－1827，德國作曲家）

　　介於古典樂派和浪漫樂派的貝多芬，是音樂史上浪漫主義的始祖，作品風格慢慢掙脫傳統束縛，突破現有成規，投入更多個人感情與即興思想，給後世音樂家帶來無限深遠的影響。

　　1770年12月17日出生於德國波昂的貝多芬來自音樂家庭。他的第一堂音樂課由父親授予。貝多芬的父親任職歌劇院男高音，但酗酒、個性粗暴，同時，由於虛榮心作祟，一心一意想培養出第二個莫札特，不斷對幼小的孩子施加壓力，貝多芬在這種情況下，度過了不甚愉快的童年，雖然如

此，所幸並未對音樂反感，甚至，七歲就開始登臺演奏，展現特殊的音樂天賦。後來拜在當時頗有名氣的宮廷管風琴師內弗（C. G. Neefe）門下，學習音樂理論，奠定日後作曲生涯的紮實基礎。

十七歲那年，貝多芬第一次離鄉，在維也納與莫札特碰面，請求他指導。莫札特原來對這位不修邊幅、不戴假髮（當時上層社會習俗），任由一頭黑髮衝冠的鄉下青年抱持懷疑態度。一曲奏畢，莫札特當下驚為天才，並預言：「等著瞧吧！這個年輕人將令全世界對他刮目相看。」後來，貝多芬因母親病危，急速返回故鄉波昂。母親過世後，貝多芬頓然失去了世上唯一能給他愛與溫暖的支柱。

1792年，在朋友的資助下，貝多芬再次前往維也納，並決定留下來發展。在貝多芬正式成為作曲家前，起先以鋼琴家身分四處演奏。這時，莫札特已過世，他先跟海頓學作曲，海頓驚嘆他的傑出才華，由於海頓當初也曾給樂風帶來革命性改變，因此對於貝多芬異於常軌的風格表現並未加阻攔。後來又換了幾個教師（海頓是優秀作曲家，但顯然不是好老師）。直到他二十五歲那年第一次發表作品《B大調鋼琴協奏曲》和《c小調鋼琴奏鳴曲》，立刻風靡全維也納。從此貝多芬便靠收學生、在歐洲各地到處開演奏會、作曲的收入過活，而不依附在貴族門庭當差。這一點，也影響到他的作品風格，逐漸使音樂大眾化。

這時侯，貝多芬漸漸發覺聽力有點力不從心，雖然他在眾人面前，極力隱瞞這個事實，但是從作品的風格慢慢可以看出他內心的交戰，以及他希望藉由音樂，追求精神上的平靜和安慰。1808年，轉成重聽，十年以後，完全失聰。他愈來愈焦躁易怒，內心充滿矛盾痛苦，同時不喜歡與人群打交道，漸漸離群索居，鋼琴演奏和指揮已經完全放棄，除了作曲，散步和大自然的景觀是他的最愛。

失聰的打擊讓他痛苦不堪，貝多芬甚至曾寫下遺書，企圖結束自己的

生命。所幸，命運雖然帶給他無限磨難，但他仍頑強勇敢地抵抗，在耳聾之後，仍完成偉大的作品，著名的《第九交響曲》便是在幾乎全然聽不到的情況下完成的創作。1827年3月26日，在一個風雨交加的傍晚，貝多芬走完人生最後一程，由於他生前極負盛名，送葬行列高達兩、三萬人，算是備極哀榮。

要聽一流的貝多芬作品演奏，最好選購由已故大師卡拉揚、福特萬格勒、托斯卡尼尼、伯恩斯坦等大師所指揮的柏林愛樂交響樂團，尤其是貝多芬的九大交響曲。這點相當重要，同一首作品，可能因演奏者（指揮）的詮釋方式、體會深淺或功力不一，而予人完全不同的印象。

作品欣賞

貝多芬寫了許多鋼琴曲和奏鳴曲，特別是九大交響曲，更廣為大眾接受。唯一歌劇作品是《費黛里奧》。他的作品中帶有強烈個人風格，每一個樂句的安排都有其用意，沒有多餘的音符；他創作態度認真嚴謹，一個意念出來到作品完成，經常再三考慮推敲，修了又修、改了又改。他固定五點半起床，先伏案工作一會兒，寫到精彩處，不免手腳齊用，跟著旋律打節拍。早餐之後，出門到田野散步。貝多芬生活規律、自奉儉樸、不注重外表，與莫札特用度毫無節制的習性大異其趣。

除了作曲以外，貝多芬在音樂史上的貢獻是，在他有生之年致力於鋼琴結構的改良。他的鋼琴純粹是為鋼琴而寫，在此之前的鍵盤樂，基本上是針對大鍵琴、鋼片琴、風琴、管風琴而作。因此，貝多芬的鋼琴奏鳴曲特別能將鋼琴的特色發揮得淋漓盡致，同時擴充鋼琴在管絃樂團中獨當一面的功能。

貝多芬總共寫了九首交響樂曲，他的交響樂曲最大特點之一是簡單的結構。通常使用很少的主題，卻可以從中衍生出豐富的變奏；再從個別樂

段中加以組合、拆卸；有時候，變奏部分演變到令人意想不到的地步。雖然經過多道刻意的「加工手續」，作品依舊保持自然流暢，一點也不牽強造作。但是在當時，則被視作過分「前衛」艱澀，頗受樂評家質疑，甚至同行，例如韋伯，也認為它們粗暴狂野、缺乏美感，難以消化，實在不敢恭維。

《降E大調第三交響曲》，作品55號（1805年，完成於維也納）

這首交響曲以「波拿帕（拿破崙的名）」為標題，其實是獻給由天上帶火種下來的普羅米修斯，而人間正好有一位「普羅米修斯」，那就是拿破崙。當初貝多芬以為拿破崙是獻身民主的鬥士，豈料革命成功後，與一般人無異，只想到個人私利，竟即位稱帝。貝多芬在盛怒之下，便更名為《英雄交響曲》。

第一樂章：燦爛的快板，3/4拍。曲子一開始以強而有力的降E大調和絃之後，接著由大提琴承接主題，具有濃厚田園風味；之後出現短促有力的和聲，尤其是單簧管、雙簧管、長笛和小提琴之間優雅的「對話」（呼應）。接下去，中間並透過轉調及賦格形式來改變主題，在回到主題時，出現一段「沉寂」，彷彿龐大樂團突然失聲，只剩下小提琴單獨的低語。這時，遠方傳來低微的法國號，重新開展序幕，立刻獲得其他樂器熱情響應。最後，在第一樂章結束之前，貝多芬出乎意料地以極端的強、弱交替，製造出一種震撼的感覺。

第二樂章：英雄送葬進行曲，極慢板，2/4拍。特別的是，貝多芬在此並未重用打擊樂器，而以管樂器形式緩慢一步步進行，隨著音樂起伏，並不顯沉重哀傷，卻令人感受到一股平和的暖意。

第三樂章：詼諧曲，極快板，3/4拍。這一段特別輕快，跳躍的音符，彷彿向世人宣告它的無憂。絃樂器部分以頓音和絃開始，雙簧管以七次重

複音承接前段,隨後長笛跟上。

第四樂章:快板—行板—急板。絃樂輕挑琴絃,管樂、銅管以同樣節奏回應,如同樂器之間的問答。

【CD建議】:1987年EMI公司出品,諾林頓指揮倫敦古典樂團。

《c小調第五交響曲》,作品67號 (又稱《命運交響曲》,1808年,完成於維也納)

這首深為大家熟悉喜愛的《命運交響曲》,也代表貝多芬內心深處對命運的不平與控訴(或許與耳聾有關)。貝多芬的九大交響曲每一首皆表達了他的人生觀與心路歷程。這首曲子花了四年功夫才完成,其用心可見一斑,而它也可說是九首交響曲中最具代表性、最受歡迎的一首。

第一樂章:燦爛的快板,2/4拍。樂曲一開始便戲劇化地進入主題。以"Ta-Ta-Ta-Taaa",象徵命運的敲門聲。一聲急過一聲,使音樂情節張力隨之升高,扣人心弦。同時,展開部幾乎完全繞著第一個主題轉,直到緊張懸疑的氣氛升高至極點時,便萬聲齊奏,突然化為碎片。隨後的第二個次主題由法國號來宣告,短暫的緩和馬上結束;這時,各式樂器此起彼落的呼應,又使樂章進入另一個高潮,大提琴和其他低音部特別清晰可聞。第一樂章結束之前,再以隱約的低鳴重複主題,才乍然終止。

第二樂章:流暢的行板,降A大調,3/8拍。進入本樂章以後,局勢稍緩,在這一樂章,貝多芬故意製造強烈對比,以舒解先前繃緊的神經,在中提琴、大提琴與低音大提琴的引導下緩緩引進主題,木管樂器承接上文,繼續發展變奏,隨後小喇叭、法國號和定音鼓也一齊加入陣容。

第三樂章:諧謔曲,快板,從c小調轉換到C大調,3/4拍。曲子在低沉神秘的氣氛中展開,這時主題仍處於晦暗不明的狀態,但依稀感覺到有第一樂章主題的影子。低柔的絃樂聲雖然進一步點明方向,但帶有濃厚即

興意味，似乎仍在找尋靈感。突然，靈光一現，提琴和奏襯托下的法國號吹出明確主題，情勢頓時開朗，其他樂器也立刻支援跟進；但不久，在和聲終止的地方又陷入一片迷霧之中，似乎又回歸到開頭的混沌。中間的一段，轉入C大調，由略帶幽默的賦格形式（大提琴和低音大提琴）快速引入新動力，不久，卻又瓦解，必須重新開始；木管樂器在遠處背景，不明顯地表現先前法國號所吹奏的主題。這時，忽然萬物沉寂，只剩定音鼓的聲響。之後，小提琴奏出狂野的舞曲回應，此時，法國號響亮的號角聲大作，終於走出陰霾，真相大白。

第四樂章：快板，C大調，4/4拍。曲子進行到結尾部分，這時，先前未曾出現的三支伸縮喇叭、一支高音短笛、一支低音巴松管、鋼琴等樂器也紛紛加入。現在，確定貝多芬終能戰勝噩運，走出「五里霧」，風格也跟著明朗和諧，勝利的號角將音樂帶入高潮，鋼琴也模仿命運——"Ta-Ta-Ta-Taaa"的敲門聲出現在樂曲中。

值得注意的是，貝多芬在《第五交響曲》中經常使用象徵軍隊的法國號來宣告戰勝命運的喜訊，很可能與他所經歷的法國革命有關。曲子進行中間，有一段突然讓空洞的小提琴敲擊木板的聲音打斷。彷彿先前的夢靨又回來了。還好，緊接著出現第一樂章主題，堂皇壯麗的進行曲式，總算讓它脫離沉淪噩運，走回正軌。這前後戲劇化的起伏，前後呼應，的確是這首交響曲令人印象深刻、最不平凡之處。關於這一段，已故名指揮家卡拉揚說：「我好像站在前無古人後無來者的空曠宇宙中，聽見貝多芬《命運交響曲》的樂聲從遙遠的地方緩緩升起……」

【CD建議】：1974年DGG公司出品，克萊柏指揮維也納交響樂團。

《F大調第六交響曲》，作品68號（又稱《田園交響曲》，1808年，完成於維也納）

貝多芬愛好大自然，喜歡在田原間散步。他曾說：「我愛一棵樹，甚於愛一個人。」不管刮風下雨，戶外散步幾乎成了每天必須從事的活動。即使到了後來，貝多芬聽力大減，幾乎聽不到風聲、鳥鳴，仍不改其志。這首交響曲就是取材自大自然的上好佳作，聽眾甚至可以在樂曲描述暴風雨之後，聽到雨過天青的鳥鳴聲，十分逼真貼切。在形式上來說，這種刻意配合情境的描寫，可說是一種創新，啟發了後來交響詩的產生。

　　第一樂章：標題「回歸自然的愉快心情」，從容的快板，2/4拍。唯有在大自然中，貝多芬才能夠找回內心的寧靜。所以，樂曲放慢腳步，在和諧的氣氛下進行。小提琴一連貫的連結音，象徵太陽穿過雲層照射下來，第一樂章結束之前，由單簧管和巴松管向人們宣告，鄉村樂團的來到（第三樂章中將有更詳盡的發揮）。

　　第二樂章：標題「溪流旁的景象」，極快的行板，B大調，12/8拍。在村民聚集同樂之前，先讓我們享受一下小溪畔和風的吹拂。兩支大提琴壓低了聲音，唯恐劃破午後的寧靜與慵懶。接著，貝多芬別出心裁地以長笛、雙簧管、單簧管模仿布穀鳥、夜鶯和鵪鶉的啼聲。

　　第三樂章：標題「鄉村人家的歡樂」，快板，3/4拍，F大調。在一陣不和諧、急就章的樂聲中，序幕輕巧地揭開，得到的回應是意外的柔和。隨即，浮現刻意強調的新主題。絃樂部分描繪少女翩翩起舞的景象，法國號接著歡喜地迎合。最後，貝多芬頗富幽默感地描寫，鄉村樂隊演奏技巧稍嫌不成熟；雙簧管拿捏不準節拍、單簧管比較好些、法國號努力想提高音域……，直到歡慶的村民發現暴風雨即將來臨。

　　第四樂章：標題「暴風雨來臨」，快板，4/4拍，調式不定，經常自由轉換。開頭，樂團中第二小提琴手的一段急促獨奏象徵暴風雨來襲時所降下的第一滴雨珠。然後，突聞鼓聲大作，雷動（定音鼓）夾著閃電（木管樂器），暴風雨剎那間傾盆而下。一段時間後，風雨稍緩，雙簧管重複先

前小提琴所拉奏的主題，但現在卻象徵雨後彩虹。

　　第五樂章：標題「牧羊者之歌，暴風雨後的歡樂與感激」，稍快板，F大調，6/8拍。最後一個樂章在充滿興奮喜悅的讚美詩中展開，這是輪旋曲與變奏混合交替的形式，隨著樂曲進行，氣勢逐漸加強，輕柔撥動琴絃的樂聲，彷彿陽光的照拂。最後，曲子結束前，在一片絃樂聲中我們聽到若隱若現的法國號，可想像為黃昏的鐘聲。

【CD建議】：1986年DG公司出品，阿巴多指揮維也納愛樂交響樂團。

《d小調第九交響曲》，作品129號（1824年，完成於維也納）

　　演奏時間：約68分鐘

　　樂團編制：兩支長笛、一支高音短笛、四支法國號、兩支雙簧管、兩支單簧管、兩支巴松管（低音管）、兩支喇叭、三支伸縮喇叭、三角鐵、定音鼓、大鼓、銅鈸、絃樂器

　　獨唱部分：女高音、女低音、男高音、男低音各一名

　　合唱團：女高音部、女低音部、男高音部、男低音部

　　由於耳聾的情況日趨嚴重，貝多芬過世前幾年已減少作品產量。因此，第八與第九的作曲年代相隔十一年。在這首交響曲中，共有六十多位樂器演奏者，在當時，算是空前未有的大編制；同時，貝多芬還刻意加入了合唱部分（這是根據德國詩人席勒的《歡樂頌》而譜寫），特別是高音部，難度頗高，對歌者是一大挑戰，但也更增強效果與印象。實際上，從1824年首演開始，貝多芬加入人聲這項創舉，便備受同行及聽眾爭議，直至今天，依然不失其獨特魅力。

　　第一樂章：從容的快板，d小調，2/4拍。曲子一開始，彷彿陷於真空狀態，主音"d"直到第17小節才終於出現。這時，馬上氣勢萬千地進入主題，雖是小調，卻有大調的明朗開闊。一如《田園交響曲》，和絃的變

換十分緩慢，以便每一個和絃都能充分發揮。第一樂章結尾部分，以風格而言，應屬送葬進行曲形式，會在這裡出現，算是十分特別。

第二樂章：詼諧曲，主題——d小調，3/4拍，中段D大調，2/2拍，極快板。它以突然的方式插進——兩個定音鼓在第五小節加入，兩小節令人屏氣凝神息的沉寂後，音樂繼續沿襲開始的主題，以低柔的賦格舞曲形式進行。之後的66個小節，一直保持同一個輕音強度。直到法國號和單簧管宣佈「解嚴」，音量才慢慢增強，突然之間，整個樂團全體「響應」，氣勢萬千。就在這時，出乎意料地竟出現一段較輕鬆的新主題，繼前面緊張局勢之後，得到暫時舒緩。

第三樂章：變奏為三段式歌謠形式，主題B大調——中段D大調，從4/4拍轉換到3/4拍。出現較羅曼蒂克的慢板，曲子溫柔得如同輕嘆。單簧管與巴松管這時也呼應提琴所拉出如長禱般的主題，更擴展了它的範圍。等第一個主題發揮得差不多時，接著便巧妙圓滑地進入第二個主題。同時，在第一個主題下，又衍生出無數變奏，此刻，大半由小提琴主導，擔任全場穿針引線的主要工作。接下來最大的問題是，器樂與人聲如何銜接？在這裡，類似歌劇的處理方法，貝多芬將提琴音域降低，提醒人們和人的聲音聯想起來。合唱團以萬鈞氣勢唱出如同告急求援般的心聲，其中，貝多芬還分別在每大段加上標示：「不要太喜形於色」、「較歡欣些」、「太柔弱」。最後，所有一切化為勝利的歡呼，這時貝多芬終於找到表達內心喜悅的途徑。

第四樂章：急板，分別有五種不同的變奏形式，主題d小調，中段D大調。進入這個樂章，曲子一再重複的旋律中，男低音獨唱從合唱聲中突顯出來。漸漸地，合唱團融入絃樂四重奏，共組主題變奏曲。此時，定音鼓和三角鐵也加進來，襯托著男高音的悠揚歌聲：「弟兄們，向前奔！要像凱旋的英雄般喜悅。」一段複雜的管絃樂賦格曲式之後，主題再次呈現。

一陣短暫沉寂，接著又是歡聲雷動的合奏，最後，樂曲再度被引至最高點的兩個主題——「歡樂頌」和「讚美四海之內皆兄弟的情誼」（也是貝多芬心目中的最高境界），戛然終止。

【CD建議】：1957年EMI公司出品，克廉培勒指揮倫敦交響樂團。

《費黛里奧》（1805年，完成於維也納）

這是一齣充分表現法國革命之後，人們爭取個人自由的作品。故事情節敘述年輕的姑娘黎歐諾蕾，為了營救因政治事件鋃鐺入獄的夫婿弗勒思坦而女扮男裝，最後，弗勒思坦終於在多年監禁後，獲得釋放，隱喻人類渴求解放壓抑的情感，這是一種維護勇氣與自由的告白，也是典型浪漫主義風格。

全劇共分兩幕。

時間／地點：18世紀末，西班牙賽維拉附近的國家監獄

人物：部長唐費南多（Don Fernando，男中音）

　　　典獄長唐彼查羅（Don Pizarro，男中音）

　　　監獄犯人弗勒思坦（Florestan，男高音）

　　　弗勒思坦的妻子黎歐諾蕾／費黛里奧（Leonore/Fidelio，女高音）

　　　獄卒羅可（Rocco，男低音）

　　　獄卒的女兒瑪澈琳納（Marzelline，女高音）

　　　監獄看守員賈開諾（Jaquino，男高音）

前言：典獄長唐彼查羅因私人恩怨緣故，無故將弗勒思坦關入牢獄。弗勒思坦的妻子黎歐諾蕾女扮男裝，化名為費黛里奧，在監獄中取得一職，充當獄卒羅可的幫手，以便就近伺機援救丈夫。

第一幕：獄卒的女兒瑪澈琳納愛上女扮男裝的費黛里奧（瑪澈琳納獨唱「噢！要是能與他結合?!」），卻對她的仰慕者——監獄看守員賈開諾，

不假以辭色。瑪澈琳納的父親羅可誤認為費黛里奧刻意在獄中謀職是一種愛的表徵。這時候，唐彼查羅決定儘速將弗勒思坦處以死刑，以便日後部長唐費南多問起來，也死無對證。在費黛里奧的請命下，除了重刑犯弗勒思坦之外，允許其他犯人可以短暫時間到外面透透氣。

　　第二幕：弗勒思坦在黑暗的牢獄之中，可以感覺到，黎歐諾蕾正想辦法，救自己出去。羅可和費黛里奧合力將獄門打開。當唐彼查羅準備刺死弗勒思坦時，費黛里奧立刻以弗勒思坦的妻子黎歐諾蕾的身分出現。就在危急之際，城堡上的號角突然響起，原來是部長唐費南多到了。

　　唐彼查羅因濫用私法被捕入獄，同時，所有犯人獲得部長大人的特赦。瑪澈琳納終於知道費黛里奧女扮男裝身分，弗勒思坦和所有犯人合唱讚美詩歌，並祝福百年好合。

【CD建議】：1957—1962年EMI公司出品，克廉培勒指揮倫敦交響樂團。

圖4：貝多芬歌劇《費黛里奧》中第二幕劇終，結束前場景。

《D大調小提琴協奏曲》，作品61號（1806年，完成於維也納）

　　這首協奏曲從第一次1806年在維也納首演開始，便一波三折。當初，貝多芬受當時天才小提琴家克雷蒙特（Franz Clement）委託譜寫。完成後，曾在歐陸主要城市公演，但聽眾及樂評家反應冷淡。直到貝多芬過世多年，才在孟爾樂頌指揮下，當時才十三歲的天才小提琴演奏家姚阿辛

（Joseph Joachim）擔任獨奏，在倫敦大放異彩。當然，它之所以一開始難以被接受並不是沒有原因。例如樂曲銜接的部分看似並無統一的重心與秩序，重複部分被認為太多。實際上，這是因為當時的人們尚不習慣小提琴協奏曲有交響樂的規模與氣勢，在今天看來，則為普遍趨勢，根本不成問題，可見品味的養成並非一朝一夕，有時候需要時間的考驗。

【CD建議】：1. 1989年Intercord公司出品，泰澤拉夫擔任獨奏，基能指揮巴登巴登交響樂團。2. Sony公司出品，慕特擔任獨奏，卡拉揚指揮柏林交響樂團。

《降E大調第五鋼琴協奏曲》，作品73號（1809年，完成於維也納）

貝多芬最擅長的樂器是鋼琴，大半鋼琴曲都由他擔任第一場演奏，唯獨這首鋼琴協奏曲，從未被他公開演奏過。貝多芬創作這首《降E大調第五鋼琴協奏曲》，也是最後一首鋼琴協奏曲的時間，是在完成第五、六交響樂曲之後，也因此這首協奏曲也有大交響樂曲的氣派。

這段期間，也是拿破崙大軍橫掃歐洲，並且進駐維也納的黑暗時期，貝多芬本在寫給朋友的信上曾提到：「我們經歷了一段無法抗拒的苦難，到處是殘破、戰鼓、大砲聲……，心靈和肉體所受的摧殘與打擊，令我根本不能創作。」雖然如此，貝多芬並未將他的沮喪與悲憤在作品中表現出來，相反地，這首鋼琴協奏曲以氣勢磅礡、明朗的管絃樂和優美的鋼琴獨奏，象徵無限積極與樂觀的正面情緒，而鋼琴獨奏和管絃樂之間「你來我往」所帶來的劇情張力，正表示兩者的深度對話，顯示貝多芬企圖以人類的精神力量和藝術克服外在環境的險惡。

貝多芬鋼琴協奏曲最大特色之一是，鋼琴與管絃樂在協奏曲中佔有不相上下的平等地位，它們輪流分享、共用同一個主題，當然，這有可能限制鋼琴獨奏的發展格局；但另一方面卻進一步加強、豐富主題的深度與變

化。再看第二主題的處理方法，也有程度上的差別。例如管絃樂的第二主題（41小節開始）不出主調範圍（從降e小調轉換成降E大調），而鋼琴的第二主題（151小節開始），則以一串銀鈴似的清脆琴音從b小調轉降C大調，最後，偕同整個管絃樂團進行曲式的盛大聲勢，以明朗的B大調出現。接下來，留有廣大空間，供展開部、再現部和尾奏，繼續自由發揮前面所提示的主題。

　　第二樂章：H大調，稍快的慢板，4/4拍，二部曲式。第二樂章和第一樂章英雄式的壯觀氣勢大異其趣，它不長，僅79小節，以安詳寧靜、緩慢的合唱曲形式進行，純淨得彷彿不屬於這塵世。

　　第三樂章：降E大調，輪旋曲，快板，6/8拍。為了增強樂曲張力，在慢板之後，又再度出現精神抖擻、充滿活力的輪旋曲。樂章結束之前，貝多芬又施展他平日製造戲劇性高潮的慣用手法：先讓管絃樂中的定音鼓獨奏不斷重複同一旋律，直至旋律精疲力盡；然後，鋼琴部分以迅雷不及掩耳的速度，乘虛而入，掀起震撼性高潮。在結構上，共分為主題、先後兩次間奏、三次主題再現、尾奏。

【CD建議】：1. 1969年Notes公司出品，米開朗傑里擔任鋼琴獨奏，傑利畢達克指揮瑞典交響樂團。2. 1972年Decca公司出品，阿胥肯納吉擔任鋼琴獨奏，蕭提指揮芝加哥交響樂團。3. 1975-1979年Philips公司出品，布倫德爾擔任鋼琴獨奏，海汀克指揮倫敦交響樂團。

《G大調第四鋼琴協奏曲》，作品58號（1806年，完成於維也納）

　　鋼琴協奏曲在莫札特手中，已建立相當完整架構，但規模較小，主要編制為室內樂器和獨奏樂器；貝多芬則致力於進一步擴大提升至交響樂境界，尤其從貝多芬第三到第五鋼琴協奏曲中，我們可以明顯感到，他確實已經成功辦到。

第一樂章：G大調，中速度快板，4/4拍，奏鳴曲形式。曲子開頭，便在一小段如詩般的鋼琴獨奏引導序曲進入主題，然後才由管絃樂團（意外地轉入B大調）輕聲（pp，暫時排除小喇叭和定音鼓）接下主題，繼續進行下去。之後，鋼琴獨奏（轉c小調，74小節起）才堂堂正式上場，其強烈、充滿自信的聲勢，令人為之震懾，似乎藉此掌握全局，並宣告唯有它（鋼琴）才是真正的主人。在第一樂章中，貝多芬又使用了他最喜愛的「叩門」敲擊法，雖不像《命運交響曲》那麼明顯，但仍令人感受到這是典型貝多芬式、提出對命運本身的質疑。在展開部中，鋼琴獨奏聲勢稍弱下來，管絃樂以為有機可乘立刻增強威力，不過，鋼琴畢竟不是省油的燈，馬上「還以顏色」，從此，角力競爭告一段落，鋼琴獨奏與管絃樂總算願意和平相處，直到樂章終了。

第二樂章：e小調，行板，2/4拍，自由的對話形式，也是全曲中最短的一段（僅72小節）。第二樂章和第一樂章剛好相反，前面五個小節由管絃樂開始，鋼琴獨奏部分以溫婉的方式回答；然而，強勢的管絃樂仍不滿意，繼續咄咄逼人、毫不放鬆。在這一部分，鋼琴獨奏有令人心碎的浪漫和溫柔，但是在管絃樂的巨大壓力下，最後終於反彈，不再讓步，逐漸加溫，發展出快速流暢的旋律。

第三樂章：G大調，活潑的快板，2/4拍，輪旋曲式，這是全曲中最長的一段，足有600小節之長。曲子一開始，便湧入大量活潑跳躍的音符，小喇叭和定音鼓加入，管絃樂全力支持，聲勢浩大，但也同時提供獨奏部分足夠發揮的餘地。再下去，中提琴負責管絃樂主題，與鋼琴獨奏平分秋色。

【CD建議】：1955年EMI公司出品，季雪金擔任鋼琴獨奏，伽利艾拉指揮倫敦交響樂團。

帕格尼尼（Niccolo Paganini, 1782－1840，義大利小提琴演奏大師及作曲家）

　　1782年10月27日出生於義大利的帕格尼尼，外形高瘦、皮膚黝黑，披著一頭波浪似的長髮，一雙黑眼綻放出熱情怪異、幽靈似的光芒。他的出生曾有神奇的傳說：他母親夢見天使，便祈求天使賜給她一個小提琴家兒子。果然，她的願望實現了，帕格尼尼的小提琴演奏技巧神乎其技，世間罕見，被尊為「小提琴之神」。

　　帕格尼尼的超凡絕技、浪漫的外表及生活風格，甚至他對賭博的狂熱，在在使他成為浪漫時代的象徵。許多人甚至認為，他是魔鬼與天才的化身。雖然，當時尚未發明錄音技術，但從文獻記載可以得知聽眾為他瘋狂震懾的情況，至為罕見。他所譜寫的作品，技巧非常艱深困難，一般小提琴演奏家皆視為莫大挑戰，不敢輕易嘗試。

　　帕格尼尼出身貧困，父母無力供他拜師學藝，他的所有技巧可以說都是自學成功。除了勤練，這一切要歸功於他那超乎常人，強韌、有力的手指，可以毫不費力地克服技巧上的困難。據說，他可以用小提琴模擬各種動物、人的聲音。很快地，帕格尼尼能毫不費力地拉奏當代所有小提琴

曲，並可以即興作曲。「奏而優則譜」，帕格尼尼開始從事創作。成名以後，他多半演奏自己的作品：「我有自己的一套指法，我作的曲子便是按照它來完成，若要演奏別人的作品，便必須重新設計。」然而在帕格尼尼生前出版的卻很少，在他死後，很多樂曲散失，十分可惜。儘管如此，這些少數流傳下來的作品，啟示了許多音樂家，例如李斯特、蕭邦、舒曼、布拉姆斯和20世紀初的拉赫曼尼諾夫，都曾將他的小提琴曲發揚光大，改編成其他器樂曲。

就在事業的巔峰時期，帕格尼尼突然決定放棄小提琴，轉向吉他，並譜寫了許多樂曲，在這方面也有不凡成就。

晚年他深受胸腔疾病所苦，去世前並立下遺囑，將生前演奏的名琴「瓜奈里」（Guarneri-Violine）轉贈給出生地——義大利小城基諾亞，請他們永久保存收藏。

《鐘》是他最著名的小提琴曲，李斯特曾據此改寫成膾炙人口的鋼琴曲。另外，還有他十六歲時便譜出的二十四首小提琴「隨想曲」，這些小提琴曲至今仍屬技術上超高難度的曲子。

作品欣賞

《降E大調（或D大調）小提琴協奏曲》，作品6號

帕格尼尼共寫了六首小提琴協奏曲，但音樂史上可考的只有《D大調第一小提琴協奏曲》（作品6號）以及《b小調第二小提琴協奏曲》（作品7號）。

從風格上而言，帕格尼尼的小提琴協奏曲與羅西尼的曲子有類似之處，獨奏樂器不僅表現在音色方面，同時也提供演奏者很大的發揮空間。最特殊的是，這首曲子管絃樂部分為降E大調，而獨奏部分卻差半個音，即D大調，這種大膽異常的嘗試，更加突顯小提琴獨奏的效果，但現代則

全部採D大調演奏。

演奏時間：約23—25分鐘

第一樂章：莊嚴的快板，4/4拍。音樂以一段響亮吹奏聲展開，然後轉成進行曲方式繼續，接著加入小提琴獨奏，增加旋律的躍動與優美。

第二樂章：慢板，4/4拍。這一樂章雖為慢板，卻充滿戲劇性，舒伯特認為，幾乎可以令人想像「天使正在雲端歌唱」。

第三樂章：精神抖擻的快板，輪旋曲形式，2/4拍。在許多飛躍的跳奏聲中，精神抖擻回到樂曲開頭的主題。

【CD建議】：1971年EMI公司出品，帕爾曼小提琴獨奏，福斯特指揮倫敦皇家愛樂交響樂團。

《b小調小提琴協奏曲》，作品7號

這首曲子1824年完成於威尼斯，但直到1838年才第一次在巴黎正式演出。從形式上來說，與《D大調小提琴協奏曲》類似，其中較特別的是，第三樂章帶有許多裝飾音，強而有力的打擊樂器和低音管吹奏的高音，營造出交響詩的氣氛。

演奏時間：約25分鐘

第一樂章：莊嚴的快板，樂曲在一連串不斷的撥奏中展開，小提琴獨奏在低音管的滑奏中閃爍跳躍。

第二樂章：慢板，這一部分是簡單、田園風味十足的「獨唱」。

第三樂章：輪旋曲形式，由指揮兼小提琴獨奏，邊演奏邊指揮，李斯特曾根據這一段，譜成著名鋼琴曲《鐘》。喜歌劇家雷哈爾，也將他塑造成英雄人物，安排在喜歌劇作品《帕格尼尼》中。

【CD建議】：1971年EMI公司出品，曼紐因小提琴獨奏，艾雷德指揮倫敦皇家愛樂交響樂團。

韋伯（Carl Maria von Weber, 1786－1826，德國作曲家）

1786年11月18日出生於德國霍斯坦的韋伯，屬於浪漫樂派早期作曲家，他不僅出身音樂世家，同時與莫札特還有點親戚關係，因為他的表姊是莫札特的妻子。

韋伯的音樂家生涯一波三折，並不十分順利，直到他的歌劇《魔彈射手》完成，才真正成功。可惜，韋伯先天體質衰弱，經常病痛不斷，再加上經濟方面的困難，無法充分休養，必須掙錢養家。1826年韋伯抱病抵達倫敦，應邀擔任他生平最後一齣歌劇《歐博隆》的指揮，沒想到便以四十歲英年，客死異鄉。

作品欣賞

《f小調單簧管與管絃樂團的協奏曲》，作品73號（1811年，完成於慕尼黑）

單簧管屬於典型浪漫時期樂器，它的音色十分富變化，從最輕微的嘆息（*pp*）到最強烈的怒吼（*ff*），將內心感情表現得淋漓盡致，同時，音階的移動可以非常快速，輕易達成預期的各種效果。在這首曲子裡面，韋伯採用許多對當時而言較新的技法，包括快速樂段的作法（passagework）、微妙的音形法（figuration），在風格上和孟德爾頌有相近之處。在廣泛和絃之上強勁活潑的旋律，以及率先使用李斯特和布拉姆斯等大鋼琴家八度

快速樂段（octave passages）。其中「邀舞」是大家熟悉且喜愛的鋼琴華爾滋舞曲，旋律輕鬆活潑，老少咸宜，曲子從慢板開始，令人幾乎可以想像，這是舞會開頭，年輕男士走向心儀的對象，邀請她共舞。女孩當然無法一下答應，正矜持地考慮著，他們交談了一會兒，終於，女孩答應了。兩人共同走入舞池，在檜木地板上愉快地旋轉滑行，此時，進入三拍子的圓舞曲節奏，一曲終了，男士陪同女孩回座，並禮貌道別。這首曲子在當時（1792年）算是很大的嘗試與創新，其後，為圓舞曲之王約翰·史特勞斯所採用，並發揚光大，成為樂式中獨特的一支。尤其第三樂章稍快板的輪旋曲形式，F大調，令人精神一振，主題輕快明朗，毫不拖泥帶水，聽來十分過癮！

【CD建議】：1985年EMI公司出品，莎賓娜·邁爾擔任獨奏，和德國德勒斯登市立樂團合作演出。

《魔彈射手》（1821年6月18日於柏林首演）

　　一般的歌劇大半為義大利發音，因此，韋伯的《魔彈射手》具有相當重要的意義，雖然先前已有莫札特的《魔笛》和貝多芬的《費黛里奧》，但是這齣取材自德國大自然的神秘主義，充滿鄉村式、戲劇化的情節，更具民族氣息，才真正是百分之百的德式歌劇，與一向在音樂史上大行其道的義大利式歌劇，大異其趣，對後來19世紀許多作曲家影響甚鉅。其中最出色的是華格納，他承此風格路線，繼續發揚光大。劇中的《新娘花圈》後來也成為民歌。

　　尤其是序曲部分，從森林遠處傳來的號角聲，描繪深山溪谷幽深陰暗的氣氛與情境，特別逼真寫實，有濃厚交響詩的味道。除此之外，劇中的「善」、「惡」之爭，也在在表達出人性的矛盾與衝突。總之，無論音樂或表達方式都是當時的創舉。

時間／地點：三十年戰爭結束後的波希米亞

人物：公爵奧圖卡（Ottokar，男中音）

　　　森林管理員昆農（Kuno，男低音）

　　　昆農的女兒艾佳特（Agathe，女高音）

　　　昆農親戚的女兒小安（Annchen，女高音）

　　　年輕獵人卡斯帕（Kaspar，男低音）

　　　年輕獵人馬克斯（Max，男高音）

　　　邪靈山米爾（Samiel，負責臺詞部分）

　　　艾勒密（Eremit，男低音）

　　　富農柯里安（Kilian，男中音）

　　　新娘的侍女（女高音）

　　第一幕：眾人聚集在森林小酒館前比賽射箭，年輕的獵人馬克斯百射不中紅心，農夫柯里安得勝，還嘲笑他（柯里安獨唱：〈這人視我如國王〉）。這次的較量競技全是昆農想出來的主意，藉此來阻撓馬克斯接近他女兒。他警告馬克斯：如果幾天後，初試不過，就別妄想得到他女兒。

　　平日馬克斯是相當不錯的射手，可是這回失手，令他灰心（詠嘆曲：〈通過森林和河谷〉）。此時，另一個年輕的獵人卡斯帕暗中建議他（唱飲酒歌：〈人生如苦海〉）也和邪靈山米爾立約，取得魔彈，便可隨心所欲，無往不利。說著，馬上示範，連射幾次都彈無虛發。馬克斯忍不住心動，於是與卡斯帕約好半夜在野狼谷相見，以便取得魔彈。不知，這是卡斯帕身受其害，想找「替死鬼」，買回靈魂自由的脫身之道（卡斯帕唱詠嘆曲：〈別作聲！別作聲！才不會有人去警告他〉）。

　　第二幕：第一景——昆農的森林房舍客廳中

　　在親戚女兒小安的陪伴下，艾佳特正等候著馬克斯。她突然有種不祥的預感。小安試著安撫她（獨唱曲：〈那邊來了一位年輕、修長的小伙

子〉），但卻沒什麼效果。艾佳特一心只惦念著愛人馬克斯（獨唱詠嘆曲：〈朦朧的睡意是怎麼找上來的？〉）終於，馬克斯來了，但只是來匆匆告別。他藉口在野狼谷射殺了一隻麋鹿，現在必須將牠拖回。女士們警告他別去那個聲名狼藉的地方（三重唱：〈什麼？！太可怕了，在那嚇人的峽谷〉），但馬克斯仍執意非去不可。

第二景——峽谷中

卡斯帕先前往現場準備鑄造魔彈事宜，首先，他呼喚惡靈山米爾，並貢獻馬克斯的靈魂作為交換條件，山米爾同意了。他提出的但書是：七顆魔彈中有六顆將如願射中任何他想射下的目標，只有第七顆不在此限內，那就全憑個人本事了。馬克斯終於姍姍來遲。在灌鑄過程中，現場並不安靜，所有器具像是有意志似的，蹦跳不已。直到教堂的鐘聲敲響，提醒他們時間已到，方才終止。

第三幕：第一景——森林小徑

馬克斯得到四顆，卡斯帕分得三顆魔彈。現在，馬克斯已經射出三顆，當他向卡斯帕索取應得的最後一顆，但卡斯帕卻奸笑著擅自將他最後一個機會射出。

第二景——艾佳特的房間內

整個晚上，艾佳特噩夢連連（艾佳特獨唱：〈是否烏雲將她遮蓋住？〉）。小安又試著安慰她（小安演唱浪漫曲：〈有一次我堂姊作了場夢〉），卻依然起不了太大作用。這時，侍女們進來（合唱曲：〈我們給您紮一個新娘花冠〉），當小安正從盒子裡拿出新娘花冠時，她竟發現花冠已乾萎，於是趕緊用宗教儀式虔誠潔淨過的玫瑰重新編織一頂花冠給艾佳特。

第三景——森林中的空地

初試揭曉的時候，主管當地的公爵奧圖卡也率領隨從蒞臨（獵人合唱

曲：〈什麼是世間獵人最大樂趣？〉）。

公爵粵圖卡規定以一隻白鴿作為初試比賽的目標。當馬克斯正要發射時，艾佳特出現了——同時，倒在地上的不是白鴿，而是卡斯帕；用宗教儀式淨化過的玫瑰救了艾佳特。山米爾將居心不良的卡斯帕帶走。

馬克斯把事情原委告訴公爵奧圖卡。正當公爵打算放逐馬克斯時，地區主教出現了，他說服（獨唱曲：〈誰給他這麼嚴厲的懲罰？〉）公爵網開一面，將放逐年限縮短，讓馬克斯和艾佳特在外地生活一年再回來。同時，改掉這個射擊初試的習俗。公爵同意了，大家讚美歌頌神的恩典。

【CD建議】：1972年DG公司出品，卡拉揚指揮柏林愛樂交響樂團。

舒伯特（Franz Schubert, 1797－1828，奧地利作曲家）

舒伯特的作品以藝術歌曲見長，他的藝術歌曲普及到人們以為是「民謠」，在短短的一生中共寫了六百多首，在樂壇中有「歌曲之王」美譽。

1797年1月31日出生於維也納近郊的舒伯特，父親是教師，家境貧窮，在兄弟姊妹中排行第十二。性情害羞畏怯（這項特質伴隨了他一生，多少與他的出身、家境和其貌不揚的五短身材有關）、身材圓短，一百六十公分高不到，還戴副近視眼鏡。十一歲被選為維也納教會童聲合唱團的一員，同時規定必須住校。學校裡修道院似的生活，很快令他畏懼。不過，這段期間，舒伯特也學到一些音樂基本理論，十七歲時開始作曲，由於未受嚴格專業訓練，他對於展開的技巧、對位法的運用較嫌不足，同時，在大曲子中也有缺乏變化的弱點。可是，他那驚人的創造力，以優美、變化豐富的旋律及和聲，憑一股純天然的本能、自發、感性，展現出古典作曲技巧所沒有的情調和趣味。

舒伯特並非以演奏見長，因此無法靠演奏會維生，只好在他父親的學校教書，閒暇時作曲自娛。這段期間，他完成了大約四百首左右的作品，其中包括三首交響曲、三百五十首藝術歌曲和其他器樂曲。但教書工作終究僅是用來糊口，其實並非志趣所在。十九歲那年，一位年輕的貴族修伯

賞識舒伯特的才華，決定長期供養他，這段友誼維持終生不輟。

1819年，舒伯特和好友邁可結伴同遊，穿越整個奧地利，這是他一生中最快樂的時光，著名的《鱒魚五重奏》也在此時完成。這時，他已經具有相當知名度。返回維也納之後，舒伯特在宮廷劇院得到一份工作，但很快便因經常的遲到、不準時、不合作而丟了飯碗。為了生活，舒伯特只好回到當時流行的文藝沙龍擔任琴師，賺取微薄酬勞。

由於崇拜貝多芬，舒伯特特意仿效貝多芬的九大交響曲，十八歲開始，逐年創作交響樂曲，前六首風格與莫札特較接近，他的作品也和莫札特一樣，有「容易演奏，但不容易表現」的特點。寫完這六首後，他忽然感到缺乏創意、無法突破，陷入死胡同的困境中。最後，終於卯足熱力和激情譜出著名的第八首《未完成的交響曲》和第九首《C大調交響曲》。

舒伯特的音樂給人的感覺，似乎比其他「名家」更親切，令人有說不出的舒暢。這或許與他溫暖、友善、平和好相處的個性有關，因此一生都在朋友的環繞中，朋友也給他精神上和物質上的資助。舒伯特經常喜歡和朋友出遊，上酒店、到咖啡館，他的許多作品都是在醉後完成。

他雖然英年早逝（關於這點，據說是因一次飲酒之後，在朋友慫恿下尋訪花街柳巷，事後卻不幸染上性病，治療過程並不順利，留下病根，導致身體日漸衰竭，過不了幾年便離開人世，死後被葬在他生前最景仰的貝多芬旁邊），但卻留下豐盛作品，有歌曲、交響曲、奏鳴曲。當時，比他年長二十七歲的貝多芬一直是他景仰學習的對象，卻也使他在有生之年，一直籠罩在貝多芬崇高成就的陰影下，自覺無法超越。實際上，他們是各有所長，無法統一評價。

舒伯特的過世意味著，由海頓、莫札特、貝多芬、舒伯特為主的「維也納時期」結束，此後，歐洲樂壇重心從維也納轉移到巴黎等其他城市。

<h1>作品欣賞</h1>

《b小調第八交響曲》，D759（1822年，完成於維也納）

這是舒伯特的第八首交響曲，總共只有兩個樂章，在形式上並不完整，因此又稱《未完成交響曲》。這首作品，舒伯特寫了許多年，後人只見到第三樂章的草稿，至於他為什麼只完成兩個樂章，一直到今天仍是個謎（據說，因為舒伯特覺得只要兩個樂章就行了，不需要到三個樂章）。但最重要的是，在交響曲的領域中，它具有革命性的意義，代表了古典與浪漫之間暗中交接的轉換期。雖然它在形式上仍大致遵循古典規範，不過，其如詩般優美流暢的旋律，卻很明顯地屬於浪漫樂派風格。也並未因樂章的不完整而減低它的可聽性，尤其第一、第二樂章分別隸屬兩個不同的世界：包括第一樂章根植於人間塵世的憂愁與欲望（第一主題）、維也納民間音樂中強烈節奏感所帶來戲劇性亢奮的高潮（第二主題）和第二樂章中所描繪一種屬於天上，永恆、超然的美。

無論如何，這首交響曲確是難得一見的佳作，揉合了舒伯特式的輕快活潑和貝多芬式的龐大氣勢，十分具有特色。

演奏時間：約22分鐘

第一樂章：中快板，b小調，3/4拍，奏鳴曲形式。聽完第1-8小節導入主題的序曲部分，我們便可以說，舒伯特一生的懷疑：「貝多芬之後，交響樂曲的發展已走到盡頭?!」顯然是多慮了。誰會用這種方式開始一首曲子？「大提琴和低音樂器以八度音輕輕揭開序幕，一再上下重覆的步調似乎不斷提出一連串希望獲得解答的疑問，之後，音域繼續降低……」，第9-109小節為呈示部，在這裡，令人印象深刻的序曲主題暫時「銷聲匿跡」，直到後面展開部和尾奏才再度出現，得到發揮機會。這中間，絃樂器組在如歌般的主題之下（由雙簧管和單簧管演奏）不安地低聲跳動。之

後，法國號慢慢將主題引導到大提琴的G大調次主題上，這正是當時最受歡迎的奧地利式鄉村舞曲。休止符後出現的新段落，看來似乎像是主題展開部，其實，真正的展開部還在後面。舒伯特非常技巧地將前面主題拆卸、重組、倒裝，再以英雄式的波瀾壯闊出現；最後，不著痕跡地將呈示部主題稍作手腳。

第二樂章：流暢的行板，E大調，3/8拍，奏鳴曲形式。在這裡，我們可以感覺到，舒伯特的交響曲無庸置疑建立了獨特的個人風格，從第一個音符開始，人們就可以感覺到舒伯特式的呼喚在大廳中回響：「在叩門前，從腳步聲便可判斷，這是舒伯特！」

【CD建議】：1990年EMI公司出品，諾林頓指揮倫敦古典樂團。

《C大調第九交響曲》，D944（1826年，完成於維也納）

根據考查，很可能完成年代是1825年，總譜上的日期1828年，是後來舒伯特加上去的，或許他希望這是風格上新里程碑的開始，1839年萊比錫首演。

這是舒伯特最後一首交響曲作品，演奏時間雖較長，但內容變化豐富，充滿戲劇性的起伏與多層次美感，十分耐人尋味。

這首交響曲在當時被音樂界人士以「不堪演奏」為由拒絕，因此，原稿便留在舒伯特弟弟家中，直到1839年被舒曼無意中發現，才重見天日。他大為讚賞之餘，立刻將它寄給孟德爾頌，同年，在萊比錫首次公演。但是，在其他地區（例如維也納）並未受樂界肯定，巴黎方面還以該曲「太長、太沉悶」為由拒絕演奏，但這卻無損它的價值，經過時間的洗禮，更加煥發出永恆的光芒。

演奏時間：約50分鐘

第一樂章：行板—快板，C大調，4/4拍，奏鳴曲形式。樂曲以行板、

簡單的C大調主題展開序曲，這一部分乍聽之下以為屬於古典時期風格，但再往下聽，便發現實際上已超越這一範疇，甚至脫離貝多芬交響樂曲的陰影（大半作曲家都承受來自貝多芬九大交響曲的巨大壓力，深怕無法突破），創造出「舒伯特」式風格的交響曲。

一開始，法國號緩慢的行板節奏營造出一個寬廣的空間，繼法國號之後所出現的主題才是整首曲子的重心所在。第一樂章就繞著這個附點音符主題衍生出異常豐富的變化。同時，在絃樂與木管樂器的轉換之間產生對比。很難想像，這麼一個簡單的主題竟然可以不斷重組改裝，尤其當中注入略帶匈牙利風味的旋律，更賦予它含蓄奔放的生命力，延長到700個小節而絲毫不令人感到厭倦。其中轉折處頗多，時慢、時快；有時溫柔、有時活力四射，經常在「行到水窮處，坐看雲起時」突然出現「柳暗花明又一村」的驚喜，令人不得不佩服舒伯特處理樂曲變奏轉換的功力。

第二樂章：行板，2/4拍，a小調—F大調—A大調—a小調，奏鳴曲形式，略過展開部。這是相當浪漫、詩情畫意的樂章；腳步輕盈，時而優雅，時而活潑，當中又加入略帶維也納風味的輕快舞曲。尤其，法國號有很傑出的表現，正如舒曼在他的文章中所提到（第二樂章，第148節起）「……法國號的聲音在遙遠的地方響起，彷彿來自另一個世界，……」

第三樂章：詼諧曲，極快板，主題C大調，中段A大調，3/4拍。與前一樂章的溫柔典雅正好相反，這一段活潑得幾近狂野，卻不失和諧，令人忍不住要聞樂起舞。在此，木管樂器有十足的發揮。中間一段轉入小調後，曲風稍變，似乎在歡樂的氣氛中想起一段惘然舊事，心情突然低落，又從雲端回到現實。

第四樂章：極快板，C大調，2/4拍，奏鳴曲形式。這一樂章予人的感覺是，充滿生氣勃勃、勇往直前的幹勁，由於舒伯特對貝多芬的崇拜，在展開部，聽眾如仔細傾聽，甚至可以尋到貝多芬《第九交響曲》〈歡樂頌〉

裡片段的蹤影。

【CD建議】：1. 1991年RCA公司出品，鈞特・旺德指揮北德廣播交響樂團。2. 1989年DG公司出品，伯恩斯坦指揮阿姆斯特丹交響樂團。

《冬之旅》（1828年，完成於維也納）

　　在舒伯特聯篇歌曲（藝術歌曲）中，最特殊的是鋼琴部分並不只是點綴、伴奏性質，而是獨立的樂章，具有很大揮灑空間，對氣氛的營造居功厥偉，扮演與歌曲同樣重要的角色。

　　將多首藝術歌曲合成一組專輯的形式，是舒伯特個人在音樂形式上的發明。在《冬之旅》專輯中，共有二十四首，分成兩部，其中第五首《菩提樹》和第十一首《春之夢》，最為大家耳熟能詳。

　　《冬之旅》的歌詞與1823年完成的《美麗的磨坊少女》一樣，取材自德國作家米勒（Wihelm Müller）的詩，內容描述一個失去愛、被遺棄的人，在嚴冬裡，身心俱疲地孤獨旅行，可以想像，這是如何一幅充滿哀傷浪漫氣氛的即景。例如作為開場白的〈晚安曲〉，〈晚安曲〉結束後，詩人便踏上他寂寞的旅程。這首曲子雖然基本上並不帶有愉悅明朗的氣氛，但舒伯特仍捨小調，而使用C大調，曲子結束前，轉調成D大調。歌詞內容如下：

來時陌生，去時陌生。
五月盛開的繁花令心上人也情迷意亂。
女孩心中只想到愛情，她母親卻記掛婚姻。
現在，世界令人迷惑，前路盡埋雪堆中。
我無法選擇遠行的時機，只好在黑暗中自求多福。
月影隨身如伴，我在白雪覆蓋的大地追尋野獸的足跡。

如果人不留我，我何必多留？

門前的狗兒狂吠隨牠去吧？！

愛情須在飄泊中追尋，這是上帝的旨意。

從一地流浪到另一處，親愛的，晚安！

不想在睡夢中讓腳步聲驚醒妳，擾亂妳的安寧。

輕輕把門關好！

臨時在門上寫下「晚安」！

希望妳會看見，知道我惦念妳。

【CD建議】：1990年DG公司出品，費雪‧迪斯考演唱。

羅西尼（Gioachion Rossini, 1792－1868，義大利作曲家）

1792年2月29日，羅西尼出生在義大利港口小城畢沙羅，他父親擅長吹小號，任職於市立樂團，母親是歌劇院歌手，在這種環境下長大的羅西尼，很早就與音樂有所接觸。十三歲時，羅西尼進入波隆那音樂學院就讀，專攻作曲和大提琴。

畢業後，羅西尼開始以寫歌劇維生，起初並沒有固定的雇主，只要有人向他要新歌劇，他就來者不拒，大量生產供應。有時為了按時交件，從找劇本、寫曲子、練習、排演，到正式上臺表演的時間只有六個禮拜。有一段時期，他竟然在四年內寫出十五部歌劇。雖然如此，由於羅西尼作曲技巧高超，是製造高潮的能手，緊緊抓住觀眾心理，並且才華洋溢，似乎在任何情況下譜出的音樂，都能取悅於人。

二十一歲那年，羅西尼因寫《阿格里的義大利女郎》一劇大受歡迎，開始走紅音樂界。他早期的作品大都是喜劇，他也的確擅長喜歌劇的創作。有時他對喜歌劇的處理近乎惡作劇，令聽眾忍不住哈哈大笑，而一部分較嚴肅的聽眾則認為大受侮辱，他卻沾沾自喜。

後來，他前往當時歐洲歌劇中心——巴黎發展，受聘為巴黎義大利歌劇院的指揮，此時，他才三十二歲，卻已聞名全歐。巴黎對羅西尼禮遇有加，政府除每年供應他一筆優厚的薪俸之外，還賜給他皇家作曲家及藝術總監的頭銜。但是不久，羅西尼對這些官僚式的繁文縟節及責任義務感到不耐煩，於是他與巴黎官方重新協定，答應每兩年供應一部新作給巴黎，

而巴黎政府則每年支付他一筆薪資。卸下重擔後，羅西尼終於感到輕鬆自如，他原先計畫完成五部歌劇，最後只完成五分之一，也是他最後一部歌劇作品——《威廉泰爾》。從此，羅西尼將所有的計畫束之高閣，不再從事歌劇方面的創作，經過多年的辛苦編曲、舞臺與馬不停蹄的旅行演奏，他想過自己的生活。

在音樂史上，羅西尼是相當傳奇、神秘的人物。三十七歲那年，他的歌劇《威廉泰爾》上演，其實非常成功，也使他紅遍全歐。就在他個人事業的頂峰，他突然悄悄引退，從此再也沒有一部歌劇作品問世。

羅西尼喜歡享受、愛好社交，除了音樂才華之外，他還是美食主義者，不僅愛吃，也會自己發明調配新的食譜。他在十九年之內完成三十八部歌劇（他有自知之明，在生前曾說：「我的作品，只有《賽爾維亞的理髮師》和《威廉泰爾》會流芳後世」。），賺得不少財富，足夠下半生吃喝不盡，這些是否造成他提早退休的原因？

法國革命之後，羅西尼失去法國政府的俸給，為此他大為憤慨，以五年的時間和法國政府打官司，爭取個人權益。法庭判決羅西尼勝訴，政府又恢復了他的年俸。後來，他曾重返義大利，並在母校任職。不久，又遷回巴黎，終其一生不再異動。

他在巴黎生活得極為愜意，經常自己研究發明新食譜，熱情款待後進。他的住所富麗堂皇，豪華的程度可與皇宮媲美，終日藝術家薈集，高朋滿座，當時華格納和聖桑皆為座上客。這時候，羅西尼已不再作「大塊文章」，只是偶爾作曲靈感來的時候，寫一些短小的曲子。這些作品後來被改編成管絃樂曲，用在芭蕾舞曲《幻想之宴》中。

身為作曲家，羅西尼最大的貢獻是運用熟練巧妙的技巧，譜寫出炫麗燦爛，令人興奮、歡欣、雀躍的音樂。在貝多芬的浪漫樂派在全歐各地迅速傳佈，掀起革命性創新時，羅西尼依然走自己的路線，似乎不受其影

響，在當時算是獨具一格。不僅如此，義大利一向熱中的歌劇，在羅西尼的改革下，也有了一番新的面貌。他是第一個成功地將歌劇從陳腐的老調中解放出來，也就是以他的拿手好戲——「喜歌劇」，運用簡單有趣的喜劇，刻畫鮮明的角色人物性格；此外旋律非常大眾化，容易上口，他的每部歌劇一上演，便風靡大街小巷，到處可以聽到劇中的抒情調。

作品欣賞

《塞爾維亞的理髮師》（1816年，完成於羅馬）

這是羅西尼所寫的三十八齣歌劇中最富盛名的，全劇共分兩幕。

時間地點：18世紀中期，西班牙塞爾維亞

人物：公爵阿瑪維瓦（Almaviva，男高音）

　　　巴托羅（Bartolo，男低音）

　　　被巴托羅軟禁的少女羅希娜（Rosina，女高音）

　　　巴托羅的女管家瑪策琳（Marzelline，女中音）

　　　樂師巴希羅（Basilo，男低音）

　　　理髮師費加洛（Figaro，男中音）

　　　公爵的僕人費歐里羅（Fiorillo，男低音）

　　　巴托羅的僕人安勃羅希歐（Ambrosio，男低音）

　　　守衛軍官（男高音）

　　　公證處（無聲）

第一幕：公爵阿瑪維瓦請來樂團向羅希娜在窗口唱情歌，大獻殷勤。但卻沒什麼效果，因為巴托羅自己求婚不成後，正寸步不離地監視她。公爵付給樂師酬勞後，他們便一哄而散。這時候，突然聽到費加洛在附近唱起歌來。公爵想借用費加洛的機靈來達到願望，並答應事成後付他一筆可觀的數目，只要費加洛能幫忙他混進巴托羅府邸。費加洛建議公爵謊稱是

士兵，並請求在附近紮營。公爵第二次在窗前求愛，這時候，羅希娜走出來，從陽臺上丟下一張紙條，上面寫著，希望知道愛慕者的姓名。公爵阿瑪維瓦謊報姓名為林多羅。他裝成喝醉酒的士兵，混到羅希娜跟前，交給她情書。羅希娜當然不知道這是公爵寫給她的，還以為是一名叫做林多羅的年輕大學生。巴托羅馬上起疑，召來侍衛，將借酒裝瘋的「士兵」攆出去。

第二幕：在一陣混亂中，阿瑪維瓦得以全身而退。但他一計不成，再生一計，又開始進行第二次的行動。這回他謊稱樂師巴希羅因病不克前往，請他來替代，給羅希娜上聲樂課。為了取信於巴托羅，阿瑪維瓦刻意出示羅希娜的親筆信函，並告知一項由公爵策動的謀反計畫。理髮師費加洛這時出現，來給巴托羅刮鬍子，以便轉移他的注意力。阿瑪維瓦利用機會，向羅希娜透露自己就是林多羅的身分，同時想出一個誘逃計畫。很不巧，在這當頭，被宣稱因病缺席的樂師巴希羅出現了，詭計馬上揭穿，巴托羅將「冒牌代理樂師」攆出去。真正的樂師巴希羅被巴托羅分派一項任務，去請來公證人，他再也不耐煩等待羅希娜首肯，他現在就想和她結婚。羅希娜誤以為被林多羅欺騙，傷心之餘，也答應了婚事，並將阿瑪維瓦的計畫全盤托出。這時，巴托羅勃然大怒，立刻和侍衛前往追捕。就在巴托羅不在的時候，屋外突然雷雨交加，為了躲避風雨，公爵阿瑪維瓦和費加洛擠進巴托羅的住處。終於，阿瑪維瓦告訴眾人他的真實身分、姓名。

樂師巴希羅和公證人出現，公爵以一只昂貴的戒指賄賂巴希羅當作婚禮的見證人，完成終身大事。當巴托羅返回時，一切已經太遲了。雖然如此，結局還算皆大歡喜，因為公爵將巴托羅一心覬覦、羅希娜的嫁妝轉送給他。

白遼士（Hector Berlioz, 1803－1869，法國作曲家）

　　白遼士是個不可救藥的浪漫主義者。終其一生，他一直夢想能實現一個由四百六十位樂者所組成超大編制的樂團來演奏他的作品，其中三十架鋼琴，三十座豎琴。即使在追求解放浪漫的時期，也不見容於同儕。

　　　　　　　　　　　1803年12月11日，白遼士出生於富裕的家庭，父親是著名外科手術醫生，希望他繼承衣缽，因此一開始白遼士習醫，後來發現志趣不合，二十三歲那年改唸音樂學院。雖然起步比一般人要晚，但澎湃的熱情與才華讓他一舉拿下從事音樂者心目中夢寐以求的「羅馬大獎」，得到一筆豐厚的獎助金，足夠他一年在羅馬生活、學習。

　　　　　　　　　　　白遼士是莎士比亞戲劇的崇拜者，1827年，當《哈姆雷特》在巴黎公演時，他聞訊立刻前往欣賞，並愛上了劇中扮演歐菲莉亞的愛爾蘭女伶。他熱情瘋狂地投入，嚇壞了對方，而遭到拒絕。傷心失望之餘，白遼士投入創作。他將這次失戀的感受譜進音樂，這就是最有名的作品——《幻想交響曲》。但不久，他又愛上了女鋼琴家卡蜜拉，同時說服父母，讓他與卡蜜拉訂婚。

　　後來卡蜜拉變心，閃電嫁給別人。當他在羅馬得知未婚妻移情別戀時，痛心欲絕，他曾在日記中寫下復仇計畫，企圖謀殺卡蜜拉和她母親，然後再自殺。所幸音樂帶給他心靈上的莫大安慰，才不致當真付諸行動，

鑄成大錯。這也足見白遼士性格中「愛之欲其生，恨之欲其死」，偏激極端的一面。

　　1832年，白遼士返回巴黎，又與先前愛上的愛爾蘭女伶相遇，再度燃起熱情的火花，不久終於結成連理。十個月後，長子出世，但經濟情況一直未曾好轉。由於作品不賣座，他只好暫時以寫樂評糊口。可惜，這椿婚姻並未持久，六年後便出現裂痕，兩人正式離異。白遼士又另尋慰藉，過了幾年，第一任妻子去世，天人永隔，帶給他無限哀痛。他再婚的第二任妻子和前妻所生的兒子，沒多久也相繼離開人間，導致他晚景淒涼。

　　白遼士在世時，便是一個備受爭議的人士。最令人不解的是，他的作品一直不受本國人歡迎，在其他歐洲國家卻得到較多的認可與正面評價。由於他的作曲風格，在當時似乎過於「前衛」，很難歸類，再加上他「不按牌理出牌」，屢出新招，當代人對他音樂的評價，毀多於譽（唯一欣賞他的知音，大概只有帕格尼尼吧！有人說：「將帕格尼尼在小提琴所做的事，拿到管絃樂上嘗試的，是白遼士。」在他潦倒時，帕格尼尼曾贈金兩萬法郎，並稱讚他是：「貝多芬的接棒人」。）羅西尼對他的評價是：「白遼士根本是個看不出有什麼音樂天分的瘋子。」但事後證明，白遼士並非「庸才」，只是他的腳步比別人快了五十年，以致當代人無法了解。

作品欣賞

《幻想交響曲》，作品15號（1830年，完成於巴黎）

　　白遼士開始引用主導五十年後樂壇用主導動機完成的「標題音樂」，與古典樂派的「純音樂」或「絕對音樂」有所差異。也就是說，雖然有樂章之分，也有主題展開部，但卻超越從前交響樂曲的形式，是一種嶄新的敘述式音樂。在標題音樂中，使用擬音效果，寫實性的旋律或節奏，來營造氣氛，以具體表現音樂內容。同時根據曲題或文字說明，清楚地限定樂

曲內容。例如貝多芬的《田園交響曲》，便是「標題音樂」的濫觴，但從白遼士的《幻想交響曲》才正式確定它的形式。這同時也是他在世時最大的悲劇，由於他的音樂較前衛，因此，倍受非議排擠。

白遼士在《幻想交響曲》中附上說明：「某一個因失戀而發狂的年輕音樂家，企圖吞食鴉片自殺，但因分量不足，未致死亡，陷入嚴重的昏迷狀態，看見許多光怪陸離的幻象。」有人認為，這首交響曲的作品內容，與白遼士不無干係，因他本人也有類似的遭遇與心境。

樂團編制：兩支長笛、兩支雙簧管、兩支單簧管、四支低音管、四支法國號、兩支喇叭、三支伸縮喇叭、兩支短號（有活塞的高音銅管樂器）、兩支低音土巴管、四個定音鼓、大鼓、鈸、兩架豎琴、兩具鐘、十五位第一小提琴手、十五位第二小提琴手、十位中提琴、十一位大提琴、九位低音大提琴。

演奏時間：約50分鐘

全曲共分五個樂章。

第一樂章：熱情的快板，奏鳴曲形式，C大調，4/4拍。描寫青年愛上心目中的戀人時，全心全意投入的渴慕與熱情。樂句中不斷出現青年愛恨交織，高低起伏的複雜心境。

第二樂章：三段歌謠曲式，A大調，3/8拍。無論是在舞會上或寧靜的大自然原野中、在人群熙攘的大城或人煙稀少的鄉下，這位青年藝術家始終擺脫不掉戀人的幻影出現於眼前。

第三樂章：輪旋曲式，慢板，F大調，6/8拍。「夏天的黃昏」，青年在野外思念愛人時，忽然聽到兩位牧羊人的歌唱對答。給了他很大的感觸與啟示。他突然覺得自己孑然一身，世界雖大，卻無限孤寂，渴望能與理想伴侶結合，但在追求的過程中，又怕失敗。就在這種「既期待，又怕受傷害」的矛盾中痛苦掙扎。最後，牧人歌聲又起，不過這次聽不到回應，隨

著夕陽西下，遠處傳來雷聲，青年再度感到無限寂寞，大地沉靜下來……。

第四樂章：兩段歌謠曲式，B大調，4/4拍。為「向斷頭臺行進」，是殺死愛人後被押解赴刑場時的夢。青年鼓起勇氣，求愛被拒後，決定吞鴉片自殺。但由於成分濃度太低，並未將他毒死，只陷於昏睡的幻境之中，他夢見自己殺死了愛人，並被判處死刑，在前往斷頭臺途中，一路上音樂時緊時鬆，製造出一種緊張懸疑的狀態，最後終於在刀砍下的一刹那醒過來。

第五樂章：三段式，6/8拍，主題C大調，中段降E大調。描寫妖婆們的歡宴。猶太教安息日那天，青年在一團陰影中看到可怕的景象，巫婆、鬼怪聚集在一起，正在為他舉行葬禮。他們嘴裡喃喃地唸著不知名、可怕的咒語。此時，突然又響起了熟悉、可愛的音樂旋律，但這回有點變調，不再含蓄、高雅，而改變了面目，成為粗俗野蠻的舞蹈音樂——他心目中的愛人竟在此刻出現，並接受眾妖魔的歡呼。

【CD建議】：1988年EMI公司出品，諾林頓指揮倫敦古典樂團。

《哈諾在義大利》（1834年，完成於巴黎）

據說這首中提琴協奏曲是當年帕格尼尼委託白遼士為中提琴所作，白遼士在回憶錄中敘述：「有一天帕格尼尼專程登門造訪，他說有一把出自名家史特底瓦利之手的上等好琴，他很想演奏它，卻沒有合適的曲子：『你可以為我譜寫一首嗎？』」於是，白遼士接下這份工作，以交響詩形式譜成。但樂曲完成後，帕格尼尼卻對白遼士的安排不敢苟同，因為中提琴地位不夠突顯，演奏完第一樂章之後，帕格尼尼立刻抗議：「這不行！我在樂曲中沉默太久。」實際上，這是一個「四個樂章的交響曲加上中提琴」，白遼士將中提琴獨奏部分作了革命性的改變，它不僅僅是樂器，同時具有戲劇及人性化的特質，必須將故事情節中的英雄人物——「哈諾」

的內心對話和感受表現得淋漓盡致。

演奏時間：約45分鐘

第一部標題為「哈諾走進山中」，白遼士以管絃樂營造情境、氣氛，以當事人角色描寫哈諾一個人寂寞地走入夢中，此時的哈諾充滿憂傷、痛苦，遠避人群，企圖在大自然中尋求慰藉。在第二部「朝聖者進行曲」和第三部「夜曲」，卻已抽身成為純旁觀者；最後是「強盜的歡宴」。

【CD建議】：1975年Philips公司出品，曼紐因擔任中提琴獨奏，戴維斯指揮倫敦交響樂團。

孟德爾頌（Felix Mendelssohn-Bartholdy, 1809－1847，德國作曲家）

　　不像許多浪漫時期的音樂家在貧苦中掙扎，孟德爾頌非常幸運，出生於德國漢堡一個富有的家庭，父親是善於理財、精明幹練的猶太籍銀行家，祖父是啟蒙時期著名的思想家，可謂家學淵源。孟德爾頌雖不是出身音樂世家，但父母十分開明，極力培養他多方面的才華，也支持他走上音樂之路。而孟德爾頌也不負眾望，從小便在鋼琴演奏方面展現特殊才華，十二歲時，結識七十三歲的世界大文豪——歌德。歌德驚於孟德爾頌早熟的智慧與天才，而孟德爾頌從歌德那裡接觸到文學世界的深奧與迷人，兩人成為忘年之交。十七歲時便寫下十三首絃樂交響曲、一齣歌劇和成名之作——《仲夏夜之夢》序曲。

　　二十歲那年，孟德爾頌第一次漂洋過海「登陸」英國。他的音樂及外形，立刻受到英國皇家的禮遇及愛樂者的歡迎。倫敦大都會的自由氣氛深深吸引孟德爾頌，他曾考慮是否留在當地發展。此後他多次赴英，但大半時間，孟德爾頌待在萊比錫，擔任樂團指揮，在他的努力經營下，成為一流水準的樂團。1843年，在他的策劃下，萊比錫音樂學院成立。非常令人遺憾的是，譜出一流的動聽樂曲、音樂界公認的大師，在第二次世界大戰前後，曾因猶太人的血統，他的作品倍受歧視攻擊，甚至遭禁演，華格納並公開嚴厲批評過他。

　　在孟德爾頌家族中，長孟德爾頌四歲的姊姊芬尼也具有音樂長才。曾寫下五百首左右的作品，可惜由於生為女兒身，一直被埋沒，生前並未發

表。沒有機會在音樂方面大放異彩，否則很可能也是當時傑出的音樂家。孟德爾頌與她感情甚為親密，不在一起的時光則以書信往來，他的作品完成，必然第一個請她過目，並徵求她的意見。孟德爾頌在第十次赴英返德歸途中，得知四十二歲的芬尼過世的消息，深受打擊，從此，原本不硬朗的身體更形衰弱。同年11月，孟德爾頌也跟隨姊姊而去，死後姊弟兩人相鄰而葬。

作品欣賞

《仲夏夜之夢》，作品21號和61號（分別完成於1826年柏林和1843年波茨坦）

　　孟德爾頌的交響樂曲風格仍保持古典路線，也是少數能夠不受來自「貝多芬壓力」的作曲家之一。實際上，他走的是流暢、優雅、和諧、如詩、如歌般的路線，較少使用「伏筆」，傾向「開門見山」，在提示部分已將展開部主題交代清楚，真正進行到展開部時，卻已經又衍生出新的主題。可說完全具有個人風格，不必模仿或看齊他人。他的作品大多分四個樂章，長度保持在25分鐘上下。

　　這首《仲夏夜之夢》雖然是根據莎士比亞名劇譜寫的序曲，但最原始的創作動機基本上是獨立的（完成於孟德爾頌十七歲那年，作品編號21），與劇情和演員無關；二十年後，接受普魯士王室委託，擴大編制加入合唱團和獨奏樂器以配合莎翁名劇《仲夏夜之夢》。曲子充滿神秘與意想不到的驚喜，它以如夢似幻般輕柔的銅管四聲部揭開序幕，已具19世紀後期主流——「交響詩」的特性，首先，出現披著薄翼的女精靈。此時，舞臺音樂轉變為結婚進行曲形式，接著，非常特別的是，音樂中加入一段迷人的法國號獨奏，之後在諧謔曲部分，快速的長笛獨奏，也令人印象深刻。

【CD建議】：1. 作品21號——1994年Capriccio公司出品，馮克指揮科隆廣播電臺交響樂團。2. 作品61號——1994年DG公司出品，小澤征爾指揮波士頓交響樂團。

《第三交響樂曲》，蘇格蘭風格的a小調交響樂曲，作品56號（1842年，完成於萊比錫）

　　孟德爾頌本人真性情的一面和從小接受正統嚴格音樂教育的特性，在作品中表露無遺。另一方面，由於孟德爾頌一生平順、優裕，沒有像貝多芬、蕭邦、白遼士等人波瀾起伏的人生遭遇，因此作品中也找不到向命運控訴或抗爭的痕跡。

　　第一樂章：流暢的行板一熱情的快板，a小調，主題3/4拍後轉6/8拍，奏鳴曲形式。音樂正如蘇格蘭的天氣，在略帶憂鬱的氣氛下展開第1-62小節的序曲。

　　第二樂章：甚快板，但又不要太快，F大調，2/4拍。第二樂章與第一樂章的風格大異其趣，是活潑輕快帶有詼諧曲味道的民間舞曲。

　　第三樂章：慢板，2/4拍，A大調，奏鳴曲形式。這一樂章具甜美、柔和、如歌般的特性；其中，間或出現小調性質的進行曲，調和太過陰柔的印象。

　　第四樂章：最急的快板，2/2拍，主題a小調，中段轉A大調，奏鳴曲形式。第三樂章的慢板之後，急板帶來生氣蓬勃、振奮的律動，令人忍不住想跟著手舞足蹈一番。

【CD建議】：1991年Teledc公司出品，哈諾庫特指揮歐洲室內管絃樂團。

《e小調小提琴協奏曲》，作品64號（1844年，完成於萊比錫）

　　這首醉人心弦的曲子是孟德爾頌為他幼時同伴——當時被召喚，擔任

萊比錫歌劇院總指揮的費迪南而寫。

　　《e小調小提琴協奏曲》不僅是小提琴協奏曲裡的「上品」，也是他個人創作生涯中最佳傑作。從風格上來說，是典型浪漫樂派早期作品 —— 熱情奔放的優美旋律、活潑輕快的節奏。尤其，較異於平常的是，樂曲一開始，立刻開門見山進入主題，這麼直截了當的方式在協奏曲中的確十分罕見，小提琴的特色在此完全能夠淋漓盡致發揮出來，隨著樂曲進行貫穿全曲，流暢優美，感人至深。

　　演奏時間：約26分鐘

【CD建議】：1990年Philips公司出品，慕洛娃小提琴獨奏，馬利納指揮聖馬丁學院樂團。

舒曼（Robert Schumann, 1810－1856，德國作曲家）

　　1810年6月8日出生的舒曼，從小便具有音樂天分，但正式接觸、學習音樂卻相當晚，一直到進大學以後才開始拜師學鋼琴。由於父親是成功的出版商與編輯，他很早便接觸到書籍的世界，所以舒曼年幼時就開始對音樂及文學深感興趣。一直到二十歲，他都在這兩者中間徘徊不定，無法抉擇：「我有靈感，但卻不是一個善於深思的人，我是否是詩人——將由後人來決定，主要是我比較偏向音樂，而有可能被迫放棄作詩人，因為有時候我無法獲得正確的理念。」

　　十六歲那年，父親早逝（年僅五十三歲，死因與神經系統方面疾病有關，舒曼很可能遺傳到父親的宿疾，後來也因神經錯亂，英年早逝），為了讓將來生活有保障，他聽從母親的話，在萊比錫大學註冊，成為法律系學生。因為終究非志趣所在，在取得母親的諒解之後，走上音樂這條路。舒曼因起步晚，只好以勤能補拙的方式，拼命練習，結果反而弄巧成拙，傷及左手第四指，造成無可彌補的傷害。只好打消成為鋼琴演奏家的念頭，拜在皇家歌劇院長多恩門下，專事作曲。

　　舒曼與克拉拉的羅曼史，亦是樂壇上一段佳話。克拉拉原是舒曼鋼琴老師威克先生的女兒，她從小就展露出在演奏方面的才華，並在父親精心

調教之下，九歲時便以鋼琴演奏家聞名全德。幾年後，克拉拉十六歲，更加出落得優雅美麗。舒曼愛上這位小他九歲的克拉拉，兩人情投意合，互相愛慕。克拉拉的父親得悉，大為震怒。施展各種辦法加以阻撓，不惜威脅恐嚇，甚至向法院提出「婚事受阻」的控訴。所幸舒曼獲得勝訴，這對有情人經過無數波折，終成眷屬。

舒曼婚後，生活幸福，在創作方面靈感源源不斷，大有斬獲。尤其，經同儕好友孟德爾頌一再鼓勵，舒曼於是取材自海涅、艾森朵夫、哥德等人詩作，嘗試譜成歌曲，這方面成就非凡，是繼舒伯特之後，另一歌曲大家。例如聯篇歌曲——《詩人之戀》，便是在婚後不久——1840年完成於萊比錫。舒曼的歌曲和舒伯特非常類似，喜歡把詩編入歌中，但不以旋律和伴奏為目的，而是以詩人所要表達的意念為準繩，再輔以音樂，來增強氣勢。鋼琴部分與聲樂部分力求平衡，聲音部分儘量以旋律式的敘述表現詩的內容。舒曼自己也是一位詩人，所以他能確切抓住詩中精神，完美而細膩地傳達其中的喜怒哀樂及種種不同變化。另外，舒曼歌曲最大的特色是，鋼琴部分並不只擔任伴奏的角色，可以說，與歌曲平分秋色，幾乎有「二重唱」意味。同時最後引入一段鋼琴獨奏，為曲子畫下完美的句點。

此外，舒曼還是當代著名的樂評家，在這方面，也有很大貢獻。例如，1834年由他主編的《新音樂雜誌》成為德國最具權威的音樂刊物，對糾正當時的頹廢樂風影響極大。在蕭邦和布拉姆斯仍沒沒無聞時，他就寫樂評，極力推崇，為他們打開知名度。

不幸的是，由於過度的工作與學習，使神經系統原來就不強韌的舒曼更加衰弱，日後的生活中，心力過於集中，再加上他極度內向的性格，又缺乏休閒生活調劑，導致精神壓力過重經常失眠、噩夢。終於在四十多歲時嚴重的憂鬱症一發不可收拾，曾試圖自殺被救，後來被送入療養院，不久便以四十六歲英年早逝。

舒曼一生崇拜巴哈和貝多芬，他的作品中，流露著這兩位大師奔放和熱情的光輝，他掙脫了古典樂派窠臼，以敏銳的感受性和自由的想像力，採用新的節奏和色彩，使曲式協調，充滿優美的幻想與氣氛。

其實，嚴格說來，舒曼的音樂並不驚人，他的特色是對情境的表達與精神狀態的描寫。在器樂方面，舒曼較專長的是鋼琴，可與舒伯特相提並論，雖然他的旋律、甜美度、以及創見可能略遜舒伯特一籌，但在樂器方面則較有力，和聲豐富而深奧。尤其，他的複音手法是鋼琴史上的創新，以巴哈為基礎，同時具有獨特的音色和個性。他的樂句美麗，伴奏生動活潑，他那種「辛酸與甜蜜的不和諧」風格，也被視為不朽之作。

舒曼過世後的四十年，克拉拉以鋼琴演奏和教學，獨力撫養六個孩子長大成人。同時，透過克拉拉的演奏，舒曼的作品更被廣為流傳。因此，在他死後數十年仍能維持聲名不墜，除了作品被肯定，與克拉拉的「強力推銷」有很大關聯。

作品欣賞

《B大調第一交響曲》，作品38號（又名《春天交響曲》，1841年，完成於萊比錫）

這是舒曼在歷盡千辛萬苦與他鋼琴老師的女兒克拉拉結婚後的作品，幸福的婚姻生活大大啟發他的靈感，再加上克拉拉的鼓勵，她認為舒曼不應該只局限在鋼琴作品的領域，他的第一首交響曲便是在這種情況下，以四天四夜的神速完成。這首曲子，在好友孟德爾頌的指導下公開發表，獲得極大好評。

舒曼為這首交響曲取名《春天》，不僅是此曲在春天發表（1841年3月31日，萊比錫），同時，曲子在作曲者精心譜寫下，似乎也煥發出春天百花盛開、綠草如茵、萬物欣欣向榮的景象；再加上舒曼本身深具文學素

養，更令全曲煥發著如詩般的氣息。因此，他在某些樂句上特別標上「春天的開始」、「傍晚」、「春天的嬉戲」等字眼，從這點來看，有點交響詩的味道。雖然，在形式上仍不脫典型貝多芬範疇（例如這首《春天交響曲》便與貝多芬《第四交響曲》有相似之處），但內涵上是十足浪漫樂派抒發、表達個人感性的作品。

樂團編制：兩支長笛、兩支雙簧管、兩支單簧管、兩支低音管、四支法國號、兩支小喇叭、三支伸縮喇叭、定音鼓、三角鐵、絃樂組

演奏時間：約32分鐘

第一樂章：莊嚴的行板—非常活潑的快板，2/4拍，B大調，奏鳴曲形式。緩慢的序曲由有力的銅管樂器擔任，為下面出現的第一主題，作了相當充分的「暖身運動」。之後，隨即以逐漸加快腳步的方式進入提示部，以附點音符律動的主題來貫穿，賦予這個樂章鮮明的特色，彷彿春天蝴蝶滿天飛舞的山谷。同時，以大、小調的轉換來表示春天場景的變化。

第二樂章：甚緩板，3/8拍，降E大調，三段曲式。這段如歌般、悠揚浪漫的主題旋律，分別由小提琴、大提琴和雙簧管及法國號等樂器重複三次。

第三樂章：非常活潑的詼諧曲，3/4拍-2/4拍，主題d小調，中段D大調，結尾B大調。繼浪漫的第二樂章之後，現在，風格突然變得熱情如火，其中有兩個中段部分：一個是如彈簧般輕快的進行曲步調；另一個像是繞著大廳旋轉個不停的圓舞曲。小喇叭在這一樂章中段，有難得的發揮機會。

第四樂章：生氣蓬勃同時優雅的快板，2/2拍，B大調，奏鳴曲形式。這是充滿精神、愉快的一個樂章，第一樂章中所帶來春天歡愉的氣氛，再次在此出現。尤其，開頭的跳躍（頓音）形式更加強調作曲者的用意。

【CD建議】：1. 1978年CBS公司出品，庫貝利克指揮巴伐利亞管絃樂團。

2. 1973年EMI公司出品，薩瓦利希指揮德勒斯登國家樂團。

《d小調第四交響曲》，作品120號（1853年，完成於杜塞爾多夫）

這首曲子熱情感性，深受聽眾喜愛，經常被演奏，也是舒曼婚後不久，一生中最幸福快樂的時光中所完成的作品。他當時曾拿來獻給心愛的妻子克拉拉作為生日禮物。

從結構上來說，這首交響曲似乎不按章法，凌亂無序，例如第一樂章就少了再現部，而展開部卻特別有大手筆的發揮與著墨，尤其展開部的中段部分（第101-248小節），是由兩種獨立的思維組成。一個是以跳奏（頓音）方式前進，帶有進行曲意味的主題；另一個則有如歌般的特性。緊接著的結尾，繼續展開部的主題，並同時發展出第二個抒情的主題，最後，加快速度，終止在整個樂章的尾奏部分。

舒曼以特殊技法，巧妙地打破段落的藩籬，讓四個樂章，互相呼應，融合在一個主題之下，實際上是亂中有序。

【CD建議】：1993年Teldec公司出品，哈諾庫特指揮歐洲室內樂團。

《a小調鋼琴協奏曲》，作品54號（1845年，完成於德勒斯登）

繼1841年，舒曼完成他的兩首重要作品——B大調和d小調交響曲後，同年夏天，緊接著他又譜了這首《a小調鋼琴協奏曲》（原來為一個樂章的幻想曲，編號48，由於發表年代延後，改成54號），準備獻給妻子克拉拉（後來，為了感謝好友的大力促成，改為獻給斐迪南希勒），但一時竟找不到出版社願意為他發行。1845年夏天，他再加上第二樂章和結尾後，終於為出版社接受，並在德勒斯登正式發表，由他的好友斐迪南希勒指揮，妻子克拉拉擔任鋼琴獨奏部分。

無論是管絃樂曲或鋼琴協奏曲中，鋼琴部分一直是舒曼的長才。舒曼

不僅賦予鋼琴獨奏特別扣人心弦的優美旋律，在管絃樂和鋼琴之間轉換的處理也有其獨到方式──精確、完美、細膩。再加上他豐富的想像，更為作品帶來耐人尋味的魅力，尤其他將對克拉拉的愛戀與激情（典型浪漫樂派作品）譜進樂章，非常容易引起聽眾共鳴。

演奏時間：約32分鐘

第一樂章：親熱、愛戀的快板（中間曾轉換速度），a小調，4/4拍，奏鳴曲形式。音樂開始，熱情的主題旋律一下子便深深吸引聽眾的注意力，與多愁善感的詩意第二主題（轉A大調，同時速度變慢，這一部分與蕭邦鋼琴曲頗有共同點）恰好成反比。再現部（第255-397小節）開始，愈到後面，情節愈加升高、輪廓更加分明，其簡明熱情的旋律令人印象深刻，路似乎愈走愈寬，直至欲罷不能。

第二樂章：優雅的小行板，F大調，2/4拍，三部曲式。前一樂章的激情在這裡逐漸緩和下來，如詩如幻般的行板將聽眾帶入另一個境界，舒曼也刻意不去強調內心的起伏，似乎繼前面的給自己和聽眾沉思、喘口氣和重新出發的機會，好為下一樂章活潑的快板作準備。

第三樂章：活潑的快板，A大調，奏鳴曲形式，3/4拍。這是全曲中最長的一個樂章，藉由主題多次的重複出現，延至871小節，根據樂評家的說法，舒曼似乎連聽眾的掌聲都譜進樂曲章節中。雖然如此，樂曲卻自然流暢，絲毫不勉強，也不令人感到枯燥乏味，因為支持他的是那豐富、熱情、善感、永不枯竭的心靈。

【CD建議】：1988年DG公司出品，波里尼擔任鋼琴獨奏，阿巴多指揮柏林愛樂交響樂團。

蕭邦（Frédéric Chopin, 1810－1849，波蘭作曲家）

　　蕭邦的父親是法國人，法國大革命時為了逃避戰爭，移民波蘭。從此以波蘭人自居，並教導蕭邦以波蘭人為榮，因此蕭邦的作品一直有濃厚的「波蘭味」。

　　1810年2月22日出生於華沙近郊的蕭邦，父親是法文教師（當時學法文是上流社會的時尚），他六歲開始學琴，七歲時即興彈奏了一首g小調的波蘭舞曲，由老師幫他用譜記下，波蘭報章雜誌爭相報導，莫不引以為榮：「看！我們國家也出了天才。」十五歲那年，獲得在俄國沙皇面前演奏的殊榮。

　　十六歲時，蕭邦進入華沙音樂學院，但學校正統古典的教法已不能滿足他的需求。求學期間，他曾旅行到柏林，開拓了視野，並結識孟德爾頌，卻因個性過分害羞而未進一步交往。十九歲那年，他前往奧地利，作了第一場正式公開的演奏會，大受歡迎，尤其他根據波蘭民謠、舞曲改編的鋼琴曲，更令聽眾為之瘋狂。從此，他暗中下決定，只有離開家鄉到外地發展，他的音樂才有被肯定認可的希望。離開波蘭之前，蕭邦與一位音樂學院的女同學要好，因此，一方面充滿揚帆待發的興奮，另一方面心中有所不捨。為此他寫了一首鋼琴協奏曲（他的第二首鋼琴協奏曲），似乎想藉哀傷善感的小調紀念這段未完成的初戀。

　　蕭邦首先到維也納，趁這段空檔，不放過任何一場演奏會、歌劇。從別人的音樂得到創作靈感，完成許多馬祖卡、波蘭、華爾茲等舞曲和詼諧

曲。維也納既然冷淡相待，蕭邦決定經巴黎前往倫敦。這時，家鄉傳來消息，華沙被俄軍佔領。心痛之下，蕭邦完成著名的革命練習曲（作品10，第十二號）。

抵達巴黎後，蕭邦先租下一個小公寓安定下來，剛開始，他與來自波蘭的難民自成一圈，互訴鄉愁。後來，陸續認識浪漫派大音樂家，如孟德爾頌、李斯特等人，使生活更加豐富。接著，好運跟隨而來，他的演奏會非常成功，並成為巴黎上流社會交際圈的名人。演奏會、貴族出身的鋼琴學生帶來可觀收入，讓他經濟不虞匱乏，這段時間，大量作品出籠。他的曲子也受到同行激賞，一次，李斯特在蕭邦面前彈奏他的《練習曲》。蕭邦大為讚嘆：「我真希望自己也能彈出這種風格！」

蕭邦雖然琴藝超凡，但自認無論個性或體能都不合適作鋼琴家，公開演奏。同時，為了爭取更多的作曲時間，蕭邦在成名之後，僅靠收學生、作曲版稅就足夠寬裕生活，他逐漸放棄公開演奏會，只在私人場合、至親友好圈子或當時在巴黎王公貴族間十分流行的文藝沙龍中隨興彈奏。二十五歲那年夏天，蕭邦探視父母（也是最後一次見面），然後取道德國返回巴黎。途中經過萊比錫，拜訪孟德爾頌，在他的引介下，認識了與蕭邦同年出生的舒曼、克拉拉等人，舒曼聽完他的演奏後，以樂評家的身分，宣佈：「脫帽致敬吧！這是一位天才！」並在他所主編的音樂期刊上大大推崇他。

1836年，他在李斯特與情人瑪麗的住處認識了當時

著名的女作家喬治桑。蕭邦對她第一眼印象並不很好。但她卻不斷主動邀約他，介紹文藝圈文士給他。蕭邦對喬治桑抽菸、喝酒、高談闊論的男性化生活方式雖然並不欣賞，但頗能諒解她希望給兩個孩子一個家的感覺，於是在蕭邦二十八歲那年，終於接受喬治桑的感情，一同前往小島馬洛卡（Mallorca）渡長假，夏天還好，但一到冬天，當地濕冷的氣候並不適合他的肺結核病，他不斷咳嗽，不久又返回巴黎。

這段戀情維持了將近十年，最後終告分手。在他去世前幾年，明明健康狀況一年一年惡化，不宜從事消耗體力心神的旅行演奏，但仍接受各界邀約，甚至漂洋過海赴倫敦。一如預期，蕭邦在當地大大轟動，但在英國各地一連串密集的演奏更加速他的死亡。

七個月後，蕭邦返回巴黎。蕭邦的身體甚至一度好轉，他又回到文藝沙龍的圈子，經常隨興彈奏、即興作曲，同時還有作品問世。但最後終於油盡燈枯，以三十九歲英年病逝巴黎，身軀葬在當地藝術家墓園，心臟則運回波蘭。

李斯特、舒曼、蕭邦三位特別偏愛鋼琴的音樂家當中，尤以蕭邦為最，他所有的作品幾乎都是鋼琴曲，且感性十足，有「鋼琴詩人」之稱。雙魚座的蕭邦，思維纖細，具有濃烈的感情和濃厚波蘭味，他的作曲風格，極為抒情，再加上憂鬱與熱情，表現出優美、如泣如訴的曲調，同時和聲具有明暗與深度，轉調非常巧妙，節奏能自由流瀉變化，讓多彩的裝飾音融解在曲中，傳達出真正的「鋼琴詩魂」。這種如雲霧般的哀愁音樂，與李斯特豪放、壯麗與堂皇的風格，大異其趣，但各有特色，皆深為樂迷激賞，不僅當時曾風靡一時，現在也經常被演奏。然而，在19世紀當時，蕭邦的作品被視為不登大雅之堂的「沙龍音樂」（類似今天鋼琴酒吧盛行的「理查克萊德蒙式」音樂），直到20世紀，才透過世界級鋼琴大師，例如魯賓斯坦、霍洛維茲的詮釋，進一步提升到詩一般的藝術層面。

蕭邦創作時，多半採即興作曲方式，據說，同一首曲子，他每次都有不同的變奏彈法，幾乎從未重複過。因此，對他而言，把曲子白紙黑字固定記下來，是一件他很不喜歡的工作。

作品欣賞

　　蕭邦在世時寫了許多鋼琴小品，支支動聽，深受歡迎，例如完成於1826-1846年間（華沙和巴黎）的《波蘭舞曲》。《波蘭舞曲》是蕭邦小的時候，經常聽到田裡工作的農夫隨口唱和著民謠留下深刻印象，成為日後作曲的泉源。另外，還有圓舞曲，蕭邦的圓舞曲特色是輕快、活潑、充滿變化，充滿了蕭邦本人特有的風格。每一首曲子，就算不特別命名，但幾乎很容易令人可以自動聯想其中的情境，例如《小狗圓舞曲》、《雨滴前奏曲》等。

《波蘭舞曲》，作品40號（1838/1839年，完成於巴黎）

　　這組編號40的《波蘭舞曲》共有兩首，分別是A大調和c小調，是華麗的波蘭舞曲中最清新樸素的一組，節奏分明，充滿創造力。雖然《波蘭舞曲》風格屬激昂亢奮，有英雄進行曲意味，但並不鼓勵比賽速度，蕭邦曾警告學生，不要把3/4拍彈成3/8拍。第一首A大調，重複兩次前導式「衝刺」之後，一鼓作氣躍進堂皇的升C大調，帶來豁然開朗的感覺；尤其，左右手同時彈奏升C八度三連音，不僅戲劇性十足，更顯示一種不可侵犯的尊嚴姿態。李斯特非常喜歡這一首，曾多次公開彈奏。第二首c小調，共分三部分，先是左手表現主題，右手隨後加入。第二個主題在十六分音符不安的躍動下，若隱若現，和左手低音部分連成一氣時，這才正式宣佈「入場」，中段降A大調是最長的部分，轉調及和音增添峰迴路轉的情趣，掀起另一場高潮。

【CD建議】：1995年Teldec公司出品，伊麗莎白‧里昂斯卡亞獨奏。

《e小調鋼琴協奏曲》，作品11號（1830年，完成於華沙）

二十歲的蕭邦，年輕、纖細敏銳、多愁善感，又不失青年人的純真，這首鋼琴曲所表現的波蘭式田園詩人風味，雖略帶憂鬱，但並非一種歷盡滄桑的悲傷，而是一種如詩如畫般的熱情浪漫，尤其，他轉調的技巧高人一等，使樂曲更加變化豐富，十分扣人心弦，令人一聽便上癮。蕭邦的鋼琴協奏曲不同於一般的是，很明顯地偏重在鋼琴上面，擔任獨奏的鋼琴家可以有很大的揮灑空間，管絃樂僅作為伴奏之用。雖然，由於少了「大塊文章」（例如交響樂曲、歌劇等）陪襯，而難成「氣候」，也削弱他在音樂史上的重要地位，但並不影響人們對他的喜愛，是最受愛樂者認同激賞的作曲家之一。或許，因為他的作品能「直指人心」，挑起聽眾的心靈反應，感性的力量畢竟要超過理性的思考。

這首鋼琴協奏曲之所以感人，或許與背後的小故事有關。當時，蕭邦愛上在華沙音樂學院修聲樂的女學生康絲坦茨，卻怯於啟口表達，只能深深埋藏在心裡，將情感譜入音符，曲子完成後，第一次發表在私人音樂會中，兩個月後才正式於華沙市政廳公開演出，皆由蕭邦本人親自擔任獨奏。但這也是他最後一次在祖國登臺，不久，蕭邦便離開波蘭，前往維也納、慕尼黑、斯圖加特，1831年開始在巴黎定居。

演奏時間：約40分鐘

第一樂章：莊嚴的快板，3/4拍， e小調，奏鳴曲形式。基本上，管絃樂只有在前奏及中間部分出現，其他重要地方留給鋼琴獨奏專用。管絃樂的合奏交織成一片「音毯」，讓鋼琴的聲音沉浮其上；有時候，「它」消失在毯下，不知何時，卻又「冒」了出來。第一樂章是最長的部分，共有689小節。就形式而言，它遵循傳統路線，從提示部、展開部、再現部到

尾奏,一應俱全。

　　第二樂章:甚緩板,浪漫曲,4/4拍,小輪旋曲形式,E大調。開頭隱晦陰鬱的四聲部絃樂部分,令人聯想起威爾第的歌劇《西蒙波卡奈格拉》,它們在風格上竟有些類似。

　　第三樂章:甚快板,輪旋曲形式,2/4拍,E大調。這一段是典型波蘭舞曲風格,也是19世紀盛行全歐的社交舞音樂。

【CD建議】:1961年RCA公司出品,魯賓斯坦擔任鋼琴獨奏,史克拉瓦郤斯基指揮倫敦新交響樂團。

布拉姆斯（Johannes Brahms, 1833 - 1897，德國作曲家）

　　1833年5月7日，布拉姆斯出生於德國漢堡，家境清寒，父親在水手們聚集的酒館擔任低音大提琴師，賺取生活費，他希望兒子學個謀生的一技之長，最好是小提琴。布拉姆斯卻只對鋼琴感興趣。他七歲開始正式拜師。三年後，便已從老師那裡學完本事，繼而推薦他到另一位名鋼琴家 —— 馬克森處學習。馬克森立刻感受到這位學生的不凡，決定竭盡所能傾囊相授。

　　十三歲時，布拉姆斯已擁有精湛琴藝，為了補貼家用，一有時間他就到酒吧彈琴，由於工作環境中龍蛇雜處，充滿煙霧、酒精、性交易，對一個正長成的青少年來說，並不是好地方，為日後留下不甚美好的回憶。

　　布拉姆斯十七歲開始展開他個人的音樂家事業，首先，他以鋼琴演奏家身分登場，很快闖出知名度。這段期間，他結交音樂同行，對日後幫助很大。在好友姚阿辛，也是當時頗富盛名的小提琴家引薦下，拜會了李斯特，但由於個性的害羞與不善表達，再加上震懾於李斯特的名氣，一開始並不太敢表現，直到他彈奏自己的作品時才完全放開來。李斯特毫不吝惜地讚賞這位樂壇的明日之星。

　　不久，姚阿辛又慫恿他拜訪住在杜塞爾多夫的成名音樂家舒曼，布拉

姆斯一直猶豫不決，最後終於鼓起勇氣叩舒曼位於杜塞爾多夫加勒本街的家門。這次相識，在布拉姆斯生命中具有非常重要的意義。他在舒曼面前彈奏他的《C大調奏鳴曲》，才聽了一會兒，舒曼請布拉姆斯稍候。他喊出妻子克拉拉一起聆賞。這是布拉姆斯第一次與克拉拉見面，彼此留下深刻印象，從此布拉姆斯與舒曼結為至交，並愛上同一個女人──克拉拉，但布拉姆斯僅終生暗戀，並未表白。舒曼病重的兩、三年，布拉姆斯搬到杜塞爾多夫，以便就近照顧他們（克拉拉在外地旅行演奏時，由他負起照顧六個孩子的工作），但並未踰矩。當舒曼過世後，布拉姆斯與克拉拉的結合應無阻礙，此時他反而遷走，但始終與克拉拉維持良好情誼。之後，雖然談了幾次若有似無的戀愛，卻終生未婚。

為了撫養舒曼留下的眾多子女，克拉拉和布拉姆斯、姚阿辛聯手到各大城市舉辦演奏會（大半為布拉姆斯作品），雖然作品非常浪漫，但顯然並不符合聽眾口味，效果並未如預期。1862年，布拉姆斯轉移陣地，前往維也納。他那嚴謹的浪漫派風格令維也納聽眾憶起貝多芬、舒伯特，而大受歡迎。從此，事業、經濟一帆風順，名利雙收，甚至行有餘力，還能夠資助剛出道、未成名的年輕音樂家，例如，德弗札克等──正如他當初受助於舒曼。

湊巧的是，當時著名的指揮家兼鋼琴家──馮必婁（Hans von Buelow），由於妻子蔻西瑪（李斯特的女兒）離開他，嫁給華格納，從此，馮氏絕少演奏華格納作品，轉而支持與華格納風格完全迥異的的對手布拉姆斯，為布氏交響曲製造不少發表機會，更增添其聲勢。

布拉姆斯偏愛美食，因此，中年以後身形日漸增廣，四十五歲開始蓄鬚，從此成為他的「註冊商標」。他生性沉穩、嚴肅，有時因過分小心而顯多慮，不喜社交、厭惡虛偽輕薄，甚至會在公眾場合不加修飾地直言不諱，令人難堪。也因此布拉姆斯不偏好戲劇性的誇張，對當時流行的歌劇

和標題音樂一直不感興趣，而專心致力於古典形式，植入清新的藝術生命與卓越的新技巧，專走「絕對音樂」*路線，可以稱之為「古典浪漫樂派」。

> 絕對音樂——不利用歌詞或標題的表現手法，只傳達純粹音響的音樂。古典樂派的樂曲即為此例代表。

　　布拉姆斯共寫了四首交響樂曲、二首鋼琴協奏曲、一首小提琴協奏曲和小提琴、大提琴協奏曲、歌劇序曲、合唱曲和許多歌曲，是19世紀最具代表性的作曲家之一。

作品欣賞

《c小調第一交響曲》，作品68號（1876年，完成於卡斯魯爾）

　　布拉姆斯與貝多芬、布魯克納等許多作曲家一樣，一直等到創作的成熟期，才開始嘗試交響樂這種「大塊文章」。再加上，布拉姆斯感受到來自貝多芬莫大的壓力，貝多芬雖然已經過世，但所留下的九大交響曲，幾乎是完美的經典之作，很難超越或突破，因此，很長一段時間，布拉姆斯一直擺脫不了這層陰影，經過十四年的塗塗改改，四十三歲那年，終於謹慎地寫下有生以來第一首交響曲。

　　這首交響曲完成後，獲得非常大的回響，樂評家認為他是貝多芬以來，最偉大的作曲家。事實上，也的確如此，聽眾可以感覺到，這首《c小調交響曲》與貝多芬的《第五交響曲》有許多雷同之處，布拉姆斯以密集激昂的定音鼓聲顯示出一種對命運的不平與宣告。

　　演奏時間：約45分鐘

　　第一樂章：快板，c小調，6/8拍。一開始，曲子採以半音階的方式慢慢向上攀爬，氣氛緊鑼密鼓地隨著逐步升高。在樂曲進行中，聽眾會發現這個主題不斷重複，貫穿全曲。

　　第二樂章：持續的行板，E大調，3/4拍。這個樂章，剛好與前一樂章

相反，它是屬於柔性的，一緊一鬆具有緩衝調和的效果。到了中段部分才慢慢顯露熱情的一面，法國號和小提琴的獨奏部分，更具體地勾勒出它明顯的意向。

第三樂章：稍快板，三段式歌謠形式，主題，降A調，2/4拍。中段，H大調，6/8拍。在帶有田園風味的詼諧曲中，音符活潑地跳動。

第四樂章：慢板─行板─燦爛從容的快板，奏鳴曲形式，主題，c小調，4/4拍。中段，C大調，4/4拍。一開始，是稍嫌沉鬱的c小調，直到小提琴以三十二分之一音符快速地拉奏，才脫離陰霾，喚醒生命力，進入活潑晴朗的氣氛。

【CD建議】：1. 1952年RCA公司出品，托斯卡尼尼指揮NBC交響樂團。2. 1990年RCA公司出品，宛德指揮芝加哥交響樂團。

《F大調第三交響曲》，作品90號（1883年，完成於維也納）

前一首交響曲完成後到這一首，中間相隔七年。雖然在形式上來說，仍堅持古典路線，但是與前兩首比較起來，已經逐漸脫離貝多芬的影響（實際上，1860年以後，傳統純古典風格便失去生存空間），走出自己的個人風格與特色。例如在大、小調之間的來回轉換、細膩精緻的裝飾音、溫柔善感與熱情勇猛的對比、沉穩飽滿的音色。尤其，布拉姆斯特別加重銅管樂器的分量，一連串的強音，貫穿全曲。《第三交響曲》雖然是他所有交響曲中最短的一首，但內涵深刻，十分富哲思，樂評家認為這是布拉姆斯的《英雄交響曲》。

演奏時間：約32分鐘

第一樂章：燦爛的快板，F大調，奏鳴曲形式，6/4拍。中段轉A大調，9/4拍，奏鳴曲形式。提示部以龐大壯觀的聲勢揭開序幕，展開部中逐漸顯示布拉姆斯外冷內熱式的激情（略帶匈牙利式，可惜不長）；再現部

中再次出現前面這一主題的宏偉壯觀氣勢，最後以尾奏部作總結。

　　第二樂章：行板，C大調，4/4拍，三段曲式。主要以一種簡單的民謠旋律方式表現，並不時平行衍生出各種不同變奏。例如主題中充分表現和聲學運用得當所產生平衡寧靜的效果、中段則活潑些；主題再現時加強前面的深、廣度。

　　第三樂章：稍快板， 3/8拍，主題，c小調，中段，降A大調，也是三段曲式。這一樂章中充滿了心靈的感性與對生命一種不知名的渴望，旋律優雅、感性。

　　第四樂章：快板，奏鳴曲形式，2/2拍。主題，f小調，中段，F大調，又回到奏鳴曲形式。一開始，樂曲先以陰鬱（*pp*弱聲）的齊奏方式引入正題，但馬上就有熱情的強音快板加入，撥雲見日，掀起高潮。直到命運的陰影再度籠罩過來，才又慢慢回歸到第一樂章的主題，最後聲音漸弱，和緩下來……，一切終歸靜止。

【CD建議】：1. 1957年EMI公司出品，克廉培勒指揮費城交響樂團。
2. 1990年DGG公司出品，朱里尼指揮維也納交響樂團。

《D大調小提琴協奏曲》，作品77號（1878年，完成於萊比錫）

　　這首曲子是布拉姆斯獻給當時最著名小提琴家，也是他最要好的朋友——姚阿辛，完成於1878年。由於小提琴並不是布拉姆斯的專長樂器（他本人最拿手的是鋼琴），講究完美、精確的他，有些地方，特別是小提琴獨奏部分，他曾請姚阿辛給予評論及意見。最先原稿共有四個樂章（中間部分有慢板和詼諧曲），後來濃縮為三個樂章。1879年，由姚阿辛擔任獨奏、布拉姆斯親自指揮，在萊比錫第一次公演。樂評家認為布拉姆斯的小提琴協奏曲，無論在精神上或形式上，與貝多芬頗有相似之處。這或許是由於他本人對貝多芬的崇拜，而不知不覺深受其影響。雖然如此，仍無法

抹殺其重要性，它可以說是小提琴協奏曲的經典之作。

另外，這首《D大調小提琴協奏曲》與他自己的《第二交響曲》也有雷同的地方（甚至連作曲時間、地點都在同一處，顯然當下心情也差不多），主要都是詠讚大自然。

演奏時間：約38分鐘

第一樂章：從容的快板，D大調，奏鳴曲形式，3/4拍。曲子開始，以和諧、簡單、自然的管絃樂全體奏方式進行（提示部），小提琴獨奏登場較晚，在第90小節以後才加入。特別在第三主題，令人明顯感覺到，這是陶醉在大自然中所產生的浪漫情懷。旋律雖充滿田園風味，但也不是一味只有和諧寧靜，例如第一主題中整齊、壯觀的八度音程和加上強烈附點音符的和絃部分，也展現出戲劇性、具衝擊力的一面。第一樂章也是全曲中最長、最精彩的部分。

第二樂章：慢板，F大調（中段轉A大調），三部曲式，2/4拍。正如布拉姆斯處理慢板一向的手法，這一個樂章充滿如歌般的風味。首先是由雙簧管來帶領，這一部分（有30小節之久）完全沒有絃樂器參與，交給小提琴獨奏後，它延續主題的風格，僅溫柔甜美地稍作變奏。相較於雙簧管所吹奏的和諧旋律，高潮迭起處出現在56小節開始，熱情的中段部分。

第三樂章：快板，D大調，輪旋曲式，2/4拍（中間轉3/4拍，結尾為6/8拍）。這是具有匈牙利舞曲特質的輪旋曲，以八度音程顯示強烈的節奏感，在第二次間奏的「催眠曲」方式中，得到緩和。最後，終於再度「獲釋」，展現它奔放、歡欣的一面。

【CD建議】：1. 1955年RCA公司出品，海飛茲擔任小提琴獨奏，萊納指揮芝加哥交響樂團。2. 1986年EMI公司出品，帕爾曼擔任小提琴獨奏，巴倫波因指揮柏林交響樂團。

李斯特（Franz Liszt, 1811－1886，匈牙利作曲家）

　　1811年10月22日出生於匈牙利的李斯特，外形瘦高，雙眼深陷，眉毛濃粗，鐵灰色的長髮中分。手指極為細長，骨節較一般人長，看上去極其柔軟而易彎曲，天生就是彈鋼琴的料。俊逸的外表加上文雅得體的舉止，深得女人緣，一生緋聞不斷。但另一方面，他對宗教卻極其虔誠，這兩種極端矛盾的個性，也是最受爭議的地方。

　　他十一歲時就開個人鋼琴演奏會，並以鋼琴家身分聞名全歐。除了本身才華，李斯特父親的費心栽培也功不可沒。他精通各項樂器，很早就讓兒子學鋼琴。同時，為了怕埋沒李斯特的天分，特地舉家搬到維也納，尋訪名師。當貝多芬的得意門生——徹爾尼聽過李斯特演奏後，立刻判定他為一代奇才，並引薦給貝多芬。可惜，當時貝多芬聽力幾乎全失，但仍感受到此少年的才情熱力，上前給他一個鼓勵的擁吻。事後，徹爾尼建議十二歲的李斯特前往巴黎音樂學院求學。在出發之前，他在布達佩斯、慕尼黑等城市舉行個人鋼琴獨奏會，造成一陣旋風。到了巴黎以後，卻遭遇困難，因為音樂學院院長規定外國人不准入學就讀。但後來事實證明，根本也無此必要了。李斯特在巴黎公開舉行演奏會後，立刻轟動全市，接著全歐各地邀約不斷，他已正式成為國際巨星。

　　或許由於多年來不斷奔波的演奏生涯令李斯特健康受損、身心疲憊，

十六歲那年，父親過世。父親的過世、失去心愛的女孩暗中埋下他日後走向宗教的遠因。當然，遁入空門是很久以後的事，風流瀟灑的李斯特一生特別有女人緣，韻事頻傳。先是和女伯爵瑪麗（與丈夫分居，帶著三個孩子）之間的一段情，她和李斯特的關係維持了十年，並為他生了三個孩子（其中二女兒後來嫁給華格納）。但仍繫不住李斯特的心。這時，他重返舞臺，到處在歐洲各城旅行演奏，再次掀起事業的高潮，聽眾深深為他的作品與演奏技巧著迷瘋狂。

與瑪麗分手後（事後，她以與李斯特多年的生活背景寫了一本小說），三十六歲那年，李斯特認識了二十八歲的波蘭女侯爵——卡洛琳娜，卡洛琳娜是一位對文學、藝術、宗教相當有研究與修養的女子，當時，她也與丈夫處於分居狀態。卡洛琳娜對他一見鍾情。剎時之間，李斯特被她的款款深情所感動，這名感情上的浪子竟願意放棄流浪奔波的演奏生涯，安定下來（即使不是永久，但至少一段時間之內），專心作曲，並在威瑪擔任音樂總監一職。這段期間李斯特的作品量多而精，達到創作的成熟期。

但十多年後，原本就不屬於在家型的李斯特仍不免選擇分手一途。這時，李斯特的大女兒死於難產，兩件事加起來的打擊更進一步引導他走向宗教一途。他漸漸遠離社交圈，隱居在羅馬近郊的花園別墅，打坐冥思，試圖過清心寡慾、簡單的生活。

綜觀其多采多姿的一生，音樂、宗教、愛情在李斯特生命中佔了主要地位。最後，終於因肺炎，在德國歌劇之鄉——拜魯特歸於塵土。在李斯特作曲生涯中，結識帕格尼尼、白遼士和蕭邦，具有重大意義。他們對他的創作有相當的影響與啟發。李斯特的作品可明顯的分為兩個時期，第一個時期作品多為幻想曲、鋼琴曲和歌曲。李斯特為鋼琴譜寫了許多技巧艱深，但十分震撼人心的曲子。（但也有人，例如同時期的音樂家——孟德

爾頌，批評他的鋼琴曲：「只有技巧，缺乏內涵。」）第二個時期約從1948年開始，這時，他轉向大交響樂曲，並將一些管絃樂及歌曲改編為鋼琴曲，難得的是，經過他的巧思，鋼琴竟能表現樂隊宏偉的氣勢與效果。他對音樂上的一些理念影響到20世紀的作曲家。可是，近代音樂權威似乎並不將他視為一流作曲家。因為，他的大型作品缺少一流大師作品中的連貫性、發展性和邏輯性。他的音樂理念多變，偏向即興式風格，在組織上較難連貫、結構上稍嫌鬆弛散漫都是他作品的致命傷。晚年，「看破紅塵」，遁入空門，樂風因而傾向宗教性質。

　　和蕭邦、舒曼一樣，李斯特非常讚賞帕格尼尼出神入化的小提琴曲，因此，根據帕格尼尼小提琴曲扣人心弦的效果，試著把這種感覺改寫成六首帕格尼尼鋼琴練習曲。

作品欣賞

　　李斯特作品中，除了大家所熟知的鋼琴曲，還有他在音樂史上的創舉，即交響詩。他的《十二首交響詩》完成於1849-1858年間，最有名的是《前奏曲》。

　　所謂交響詩，是一種不拘形式，不分樂章的管絃樂曲，表達某種詩的意念，是加上標題的交響曲。在這裡，李斯特擺脫了嚴謹的奏鳴曲形式的束縛，藉由主題的發展與變奏，以音樂的邏輯性來增強內容的一貫性，這種形式改革是李斯特在音樂史上的創新。

　　至於為什麼叫做「前奏曲」，這點李斯特在樂譜之前有這麼一段解釋：「人生，不就像所有『前奏曲』一樣，必須迎向不知名的樂曲？無論是第一個或如何歡樂的音符，還不是要有終止的時候？正如任何生存都預示了通向死亡的消息?!唯有愛，是心靈的黎明曙光，但是，要有多大的能耐，才不會在風暴襲擊下摧毀第一次得到幸福的喜悅？它用粗糙的現實面

遏止你一切美好的幻想；一道致命的閃電連祭壇也會被毀滅。在遭受打擊之後，哪一個內心受創的靈魂不想讓鄉村生活的寧靜與喜悅來幫助療傷止痛，淡忘一切不快的記憶？但是，終究天生的戰士無法久耐，一聽到雷鳴般的號角響起，他立刻拿起武器，迎向戰爭。同時，送他到最危險的前方，冀望藉他的英勇可以喚起戰士高昂的鬥志，獲得最終勝利。」

演奏時間：約15分鐘

開場白：開頭和結尾部分，李斯特都以低音部、C大調、簡單的八度音符作為主導片段。

第一段：「愛的幸福」，12/8拍，中間轉成9/8拍，同時，中提琴和法國號溫柔地奏出「愛的主題」。

第二段：「生活的起伏」（第109-199小節），E大調，8/8拍。這一部分不斷出現以半音階方式前進後退的主題，似乎想藉此象徵生活的起伏。接著，在一片急劇的絃樂聲中，忽然銅管樂器「異軍突起」，以尖銳高亢的樂聲喚起戰鬥意志。

第三段：「鄉下的田園生活」，經過大戰後，現在是休養生息的田園生活時光。

第四段：「奮鬥與勝利」，重返戰場，這次更加勇猛無畏，音樂以更急快的進行曲速度進行。

【CD建議】：1975年Decca公司出品，蕭提指揮巴黎管絃樂團。

威爾第（Giuseppe Verdi, 1813－1901，義大利作曲家）

　　浪漫時期，在德國與義大利分別有一位偉大歌劇作曲家，即華格納和威爾第。他們兩人都是在同一年出生，更巧的是，也在同一年（1942年）成名。雖然他們的作品風格迥異，卻不斷被後世人拿來作比較。

　　相較於許多生長在音樂世家的作曲家，威爾第在樂壇上走得並不很順利。1813年出生於義大利北部小村莊的威爾第，父母雖未受過什麼教育，家境也貧窮，但他們很早便發現兒子具有音樂方面的才華。由於家裡買不起鋼琴，八歲時，父親送給他一臺斯賓耐琴（一種長方形的羽管鍵琴，是鋼琴前身）。手邊有了「工具」（雖然只是構造簡單的平凡樂器）以後，威爾第突飛猛進，接著又在教堂學管風琴。在鄉下小地方，他已經稱得上一枝獨秀的音樂人才，村人莫不以他為榮。

　　十八歲那年，威爾第報考米蘭音樂學院，但該校僅收十四歲以下學生，他的年齡太大了些，最後勉為其難破例為他舉行入學考，看他是否能以「天賦特優」身分過關。很不幸，他的鋼琴和樂理兩科都未達標準，而未被錄取。（多年後，威爾第成名，紅遍全世界，義大利人莫不以他為榮，米蘭音樂學院想更名為「威爾第音樂學院」，卻遭他本人拒絕：「當初他們拒絕我，現在輪到我拒絕」。）但威爾第並未因此放棄，他仍留在米蘭，想辦法跟名師學對位法，另一方面多觀摩、多聽歌劇，並分析鑽研義大利早期歌劇作曲家的作品。

三年之後，威爾第返回家鄉，希望爭取教堂管風琴師一職，但由於政治因素被拒，只好轉而擔任市立音樂學校教師工作。有了穩定收入，接著成家。婚後，威爾第寫了不少進行曲、序曲和彌撒曲，他的目標是成為專業作曲家。

　　他多年的努力終於有了一點結果，1839年，他的第一部作品《奧貝爾托》被歌劇院接受，演出之後，非常成功。此時，威爾第辭去原來工作，全家搬到米蘭。之後，歌劇院又委託他再寫兩部。但不幸接踵而來，他的稚齡子女及太太在兩個月之內先後去世，他忍住哀傷悲痛，掙扎著完成的喜歌劇，卻賣座奇慘。

　　這接二連三的打擊使他對人生價值感到懷疑，萬念俱灰之下，他有點想放棄歌劇，但歌劇院的經理說服他，給他一本以《聖經》尼布甲尼撒王故事為綱的劇本，請他配上音樂，即1842年威爾第轟動全歐的成名作——《拿布果》。從此，奠定他在樂壇永垂不朽的地位。

　　《拿布果》的成功，除了音樂感人，多少與當時政治背景有所關聯。當時的北義大利正處於被奧地利統治的情況下，人民內心呼喚自由與解放的心聲在歌劇內容與音樂中得以宣洩表露，大快人心。

　　威爾第成名之後，欲罷不能，接二連三寫了許多膾炙人口的傳世名作，例如《弄臣》、《茶花女》、《假面舞會》、《阿依達》、《奧泰羅》、《唐‧卡爾羅》、《遊唱詩人》、《法斯泰夫》等。

　　威爾第以傳統義大利歌劇的方式——鮮明突出的抒情調和合唱曲，來表現他的作品。因為節奏明朗，容易上口，非常受到大眾歡迎。經常，他的歌劇前一天上演，隔日街頭巷尾便可以聽到有人哼唱其中片段。

　　威爾第歌劇的特色是老少咸宜，即使平常對歌劇不感興趣的人，也會被吸引。這也正是威爾第的用意，希望達到雅俗共賞的目的，「讓音樂給人們帶來喜悅與歡樂」。這一點，他的確做到了。

1901年，威爾第以八十八高齡病逝，舉國同哀，出殯時，萬人空巷，送葬行列高達二十萬人。

作品欣賞

《拿布果》（1842年，完成於米蘭）

　　這齣威爾第的成名作有一個小故事：1842年，威爾第百事不順遂，心灰意冷之餘，威爾第想放棄這行，於是他把這項決定通知歌劇院經理梅勒利。不久在街上與梅勒利不期而遇，兩人相約一同上歌劇院。節目結束之後，梅勒利遞給他一份歌劇腳本，威爾第當時根本不想看，拿回家後打算隨便扔在一邊。就在扔的時候，無意中剛好書展開到某頁，吸引了他的目光：「飛吧！思想，乘著金色的羽翼飛到你想去的地方。」於是一口氣把劇本看完，然後上床睡覺。但卻翻來覆去，睡不著。隔日醒來，整個劇情與對白便清清楚楚印在腦海中，於是，威爾第開始著手歌劇——《拿布果》的音樂部分。

　　這齣戲的確帶給威爾第多方面收穫，他不只因此一炮而紅，還清了負債，邀約合同源源而來，名利雙收，也保障了日後生計。同時，當時演唱阿碧姬的女聲樂家姬瑟碧娜，還嫁給他（第一任妻子1840年去世，兩人同居十年後結婚），成為他第二任妻子。在音樂方面，也相當有可觀之處，例如，被捕的希伯來人所演唱的合唱曲〈飛吧！思想〉，特別膾炙人口，歷久不衰，是眾人耳熟能詳的片段，甚至有人稱此為義大利「地下國歌」。

時間／地點：西元前6世紀，耶路撒冷和巴比倫

人物：巴比倫的國王拿布果（Nabucco，男低音）

　　　　拿布果的女兒芬內娜（Fenena，女高音）

　　　　奴隸（拿布果臆說中的第一個女兒）

阿碧姬（Abigail，女高音）

耶路撒冷國王塞迪其斯的姪子伊斯麥爾（Ismael，男低音）

希伯來高級祭司查哈理亞斯（Zacharias，男低音）

聖殿總祭司（男低音）

拿布果的侍從阿巴達羅（Abdallo，男高音）

查哈理亞斯的妹妹拉海爾（Rahel，女高音）

劇情——共分四幕、七景。

第一幕：巴比倫的國王拿布果，正以大軍揮向耶路撒冷。在神殿之中，高級祭司查哈理亞斯正忙著安撫人心，他對群眾表示，拿布果的女兒芬內娜曾幫助國王的姪子伊斯麥爾逃離巴比倫，目前並已隨同伊斯麥爾來到耶路撒冷，他們可以趁此機會捉住她，當作人質。此時，敵人已在阿碧姬的帶領下，擠進拿布果的軍隊，阿碧姬從前是奴隸身分，後來得到國王寵幸，升為皇后。拿布果佔領了城市，受到芬內娜救命之恩的伊斯麥爾，現在卻恩將仇報，計畫從她身上著手復仇，伊斯麥爾用武力強迫芬內娜釋放查哈理亞斯。希伯來人為此種作為感到不齒，芬內娜傷心之餘，返回巴比倫。

第二幕：在巴比倫，自從阿碧姬得知，她具有皇室血統，是拿布果第一個親生女兒，照道理，芬內娜目前的位置，應該屬她。於是阿碧姬和該國聖殿最高總祭司勾結，他們趁國王拿布果出征時，捏造國王戰場失利的謊言，向人民宣佈這個不實的消息。就在他們準備摘下芬內娜頭上的皇冠時，拿布果伸手接過皇冠，戴在自己的頭上，並要人們像神一般讚頌他。這種驕矜的行為終於受到神的懲罰，一道突如其來的閃電從天而降，將拿布果擊倒，拿布果因而精神錯亂。阿碧姬奪得皇位，成為巴比倫新登基的女王。

第三幕：自承為猶太人的芬內娜，將和其他被捕的希伯來人一同處

死。這時，拿布果雖神智不清，但還能意識到周遭發生什麼事，他試圖阻止女兒芬內娜被處死，阿碧姬察覺之後，將拿布果也一併逮捕。

第四幕：情急之下，拿布果呼喚猶太人的——耶和華，突然，奇蹟出現，他的精神錯亂竟不藥而癒。拿布果和親信一同出現在芬內娜和其他被捕的希伯來人將被處死的神殿前。這時，聖殿中的神像突然倒塌下來，碎片打下來，威力足以致命，阿碧姬乞求神的原諒。拿布果歸還被捕的希伯來人自由，伊斯麥爾和芬內娜言歸於好，查哈理亞斯和眾希伯來人齊聲頌讚耶和華的神力。

【CD建議】：1987年AV公司出品，安娜‧愛德華（Anne Edwards）、考林斯（Kenneth Collins）等主唱，倫敦愛樂交響樂團共同演出。

《弄臣》（1851年，完成於威尼斯）

全劇共分四幕。

時間／地點：16世紀，曼圖亞（Mantua）

人物：曼圖亞的公爵（男高音）

弄臣（男中音）

弄臣的女兒姬兒達（Gilda，女高音）

姬歐凡娜（Giovanna，女低音）

蒙特隆那的伯爵（男低音）

策帕諾伯爵（男中音）

策帕諾伯爵夫人（女高音）

馬魯駱（Marullo，男中音）

侍從勃薩（Borsa，男高音）

刺客史帕拉富契勒（Sprafucile，男低音）

史帕拉富契勒的妹妹瑪達蓮娜（Maddalena，女中音）

在一次曼圖亞公爵所主辦的盛大宴會中，他看上了策帕諾伯爵的夫人，有心染指。他府宅中駝背的丑角弄臣則在曼圖亞公爵的授意下，惡意嘲弄當時也在場的策帕諾伯爵。在當天宴席上，流傳著一項小道消息：弄臣有一個美麗的愛人，他們每天晚上秘密相會。

曼圖亞公爵想盡辦法全力對策帕諾伯爵夫人進攻。弄臣看公爵對她那麼著迷，乾脆建議他當眾逮捕策帕諾伯爵，將伯爵夫人佔為己有。突然，從蒙特隆那來了一位伯爵，他一踏進大廳便控訴，曼圖亞公爵曾誘拐他的女兒。當弄臣嘲弄蒙特隆那伯爵時，他也毫不客氣破口大罵。這些咒罵，在回家的一路上，一直在弄臣腦海中打轉。這時，剛好遇上職業刺客史帕拉富契勒，他向弄臣拉生意。弄臣回到家，立刻警告女兒只有在上教堂時才能離開屋子。他害怕漂亮的女兒總有一天會被好色的曼圖亞公爵發現。

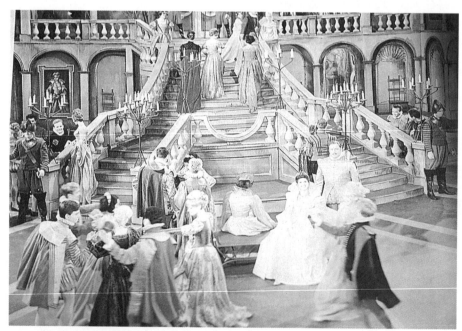

圖5：威爾第歌劇《弄臣》中第一幕場景。

實際上，已經太遲了。曼圖亞公爵謊稱為大學生，潛入弄臣的女兒姬兒達住處，並成功地虜獲佳人芳心。

　　弄臣出門時，來了一些曼圖亞公爵的家臣，表示他們正奉公爵之命，準備前去劫持策帕諾伯爵夫人。弄臣馬上答應同往，甚至擔任領隊。由於眼睛被蒙上，並不知他們所要劫持的人，正是自己的女兒。因為家臣道聽塗說，以為姬兒達是他的秘密愛人。

　　姬兒達被帶到曼圖亞公爵的宮殿，在此地又遇見她所認識的「大學生」，「大學生」表示對劫持事件一無所知。弄臣搞糊塗了，不明白姬兒達是否真愛曼圖亞公爵。但，無論如何他覺得自己被捉弄了。為了讓女兒認識曼圖亞公爵的卑鄙行徑，他帶姬兒達到由職業刺客史帕拉富契勒經營的小酒館。曼圖亞公爵經常易裝以軍官身分出現向史帕拉富契勒的妹妹瑪達蓮娜大獻殷勤。弄臣請求女兒易裝為男子，暫時逃到另一個城市斐若拉（Verona）。他收買史帕拉富契勒，去謀刺曼圖亞公爵，並說好，屍體裝在麻袋交給他。

　　當曼圖亞公爵準備就寢時，史帕拉富契勒依計潛入他的房間。但瑪達蓮娜卻苦苦哀求哥哥，希望放棄刺殺公爵的計畫。史帕拉富契勒拗不過妹妹的請求，最後終於答應。為了交差，他決定把刀刺入下一個進門的人的肚子。沒想到，這個人竟是女扮男裝的姬兒達。她暗中聽見父親和史帕拉富契勒的計畫，為了挽救愛人的性命，她願意犧牲自己。

　　當弄臣拿到史帕拉富契勒交給他的麻袋時，以為復仇計畫已了。這時候，他突然在大清早聽見曼圖亞公爵的聲音，原來公爵正嘴裡哼唱著歌出門呢！弄臣趕緊打開麻袋，一看，不敢相信自己的眼睛，竟是女兒姬兒達。

【CD建議】：1. 1997年（再製版）EMI公司出品，卡拉絲主唱（原版1955年），米蘭歌劇院管絃樂團合作。2. 1999年Philips公司出品，史考夫主唱。

《茶花女》（1853年完成，威尼斯首演）

　　取材自法國名作家大仲馬名著《茶花女》，這是一部家喻戶曉、賺人熱淚、淒美的愛情故事，配上音樂與舞臺效果，更加深劇情張力。

　　本劇亦是歌劇作品中，一齣不可多得的上乘佳作。但第一次上演時，卻因女主角人選錯誤，當時唱維歐蕾塔的是一名又高又胖的著名女歌手，即使她嗓音唱腔絕佳，但因外形不符而告失敗。後來，找來一位「林黛玉」型的女高音，才大放光芒，受到聽眾熱情喝彩，從此，一再上演，至今歷久不衰。足見歌劇雖以音樂為主，但若必須登臺亮相時，除歌唱技巧外，外型扮相亦佔了決定性因素。

時間／地點：1830年左右，巴黎

人物：弗蘿拉（Flora，女高音）

　　　女主角維歐蕾塔（Violetta，女高音）

　　　維歐蕾塔的女伴安妮娜（Annina，女中音）

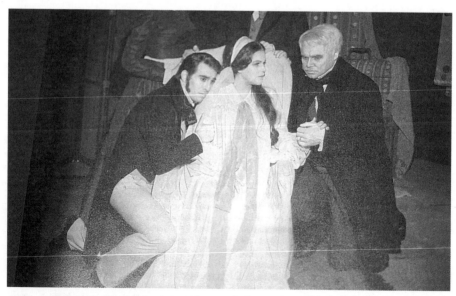

圖6：威爾第歌劇《茶花女》中女主角臨死前最後一幕。

男主角阿爾弗瑞德（Alfred，男高音）

阿爾弗瑞德的父親喬治（Georg，男中音）

巴隆（Baron，男中音）

馬庫斯（Marquis，男低音）

醫生（男低音）

維歐蕾塔的僕人約瑟夫（Joseph，男高音）

第一幕：在一次社交場合中，阿爾弗瑞德認識了巴黎知名交際花維歐蕾塔。適時，正巧維歐蕾塔一陣暈眩，阿爾弗瑞德立刻義不容辭負起護花使者角色，殷勤照料。如此，更加深維歐蕾塔對阿爾弗瑞德的印象：他含蓄、靦靦，與一般愛慕者不同。

當阿爾弗瑞德問及，何時可再見面時，維歐蕾塔遞給他一朵白色茶花，答道：「當這朵小花枯萎時。」

第二幕：維歐蕾塔和阿爾弗瑞德非常快樂地在巴黎郊外的農莊一起生活了一段時間。當阿爾弗瑞德得知，維歐蕾塔由於隱居在外，收入遽減，已欠下一些負債，便找了一天進城，為她償還債務。不料，就在阿爾弗瑞德離開的這段期間，阿爾弗瑞德的父親喬治突然來訪。他不斷向維歐蕾塔陳述利害，曉以大義，希望她離開他兒子，以免錦繡前程受影響。維歐蕾塔非常痛苦，為了心上人的將來，最後決定依言照做，並留下一封告別信，便重返巴黎社交圈，繼續原來生張熟李的生涯。

但冤家路窄，在一次社交宴會中兩人又相逢。阿爾弗瑞德責怪維歐蕾塔不告而別，盛怒之下竟說出重話，認為她婊子無情。維歐蕾塔一聽，立刻崩潰昏厥。

第三幕：維歐蕾塔因染肺結核，臥病在床，將不久於人世。這段期間，誤會澄清，阿爾弗瑞德終於了解事實真相，得知維歐蕾塔病重，立刻趕到床前。這場臨死前兩人愛情迸放出最後的火花，淒美哀怨，唱得迴腸

蕩氣，十分感人。維歐蕾塔原諒了阿爾弗瑞德，最後終於心滿意足地死在阿爾弗瑞德懷裡。

【CD建議】：1991年Decca公司出品，帕華洛帝主唱，倫敦愛樂交響樂團合作演出。

《阿依達》（1871年，完成於開羅）

《阿依達》被授權在開羅演出，用以慶祝蘇伊士運河開航。在風格上，威爾第在這部歌劇中，作了很大轉變，他採用新的和聲與對位法，旋律更加優美，管絃樂的表現也比以往複雜，尤其，劇情扣人心弦、場景規模宏偉壯觀，至今仍不斷在全世界各歌劇院上演。

這齣戲中，威爾第充分發揮義大利歌劇以歌曲及旋律為重心的特色；同時在情感表達方面，則顯示他獨特的主題表現法，以大量音樂描述劇情，技巧處理則與華格納風格相近，例如在管絃樂方面，採取了更複雜的和聲與對位手法，使音色達實沉鬱，並加重豎琴、長笛、號角的分量，用半音階的旋律線營造具有地方色彩的音樂風格。劇中除了數首優美的詠嘆調外，燦爛的進行曲、凱旋行列、合唱隊與舞蹈音樂令人嘆為觀止。可以說是威爾第個人創作的新境界（他捨棄舊式短歌獨唱曲和各種樂器合奏），也是西洋歌劇經典中，上演率最高的作品之一。

時間／地點：埃及法老時代，孟菲斯神殿

人物：埃及國王（男低音）

　　　埃及公主安樂莉絲（Amneris，女中音）

　　　被降為女奴的衣索匹亞公主阿依達（Aida，女高音）

　　　埃及將軍拉達梅斯（Radames，男高音）

　　　大祭司朗費斯（Ramphis，男低音）

　　　阿依達的父親衣索匹亞國王阿孟那斯陸（Amonasro，男中音）

使者（男高音）

女尼（女高音）

第一幕：埃及公主安樂莉絲愛上了將軍拉達梅斯，但很快便發現，他心中另有其人，拉達梅斯愛上的是女奴阿依達。在對衣索匹亞的戰爭中，拉達梅斯努力立功，希望打贏這場仗以後，可以要求賜予女奴阿依達當作獎賞，他便能如願以償，娶阿依達為妻。但卻不知道，原來阿依達竟是敵國衣索匹亞公主。阿依達一方面希望情人凱旋歸來；另一方面則希望祖國平安，夾在愛情與國家民族感情之間，左右為難，最後只有絕望地祈求神的垂憐。

神殿中，祭司的禱告與女巫的舞蹈後，大祭司授予將軍拉達梅斯神劍，第一幕在隨後莊嚴又瘋狂的合唱聲中結束。

舞臺情境描述——

舞臺背景：苦力們正加緊趕工建造金字塔。管絃樂前奏之後，將軍拉達梅斯和大祭司朗費斯登臺，兩人對唱，在歌詞中，大祭司向大將軍透露鄰國要攻打埃及的消息。神給他啟示，該派誰領軍作戰，但暫時保密，他必須先向國王報告。大祭司離開舞臺後，拉達梅斯獨唱浪漫曲：〈真希望我不是被選中必須出征的戰士〉。接著，公主登場想試探拉達梅斯是否心中另有其人，和他對唱：〈多麼不尋常的喜悅〉。之後，女主角阿依達加入三重唱：〈來吧！我心愛的〉，內容透露公主至深的懷疑和拉達梅斯害怕與阿依達戀情被發現的恐懼；這時大祭司隨同國王及其他侍衛登場，合唱：〈一個重要的理由〉，任命拉達梅斯率軍出征。大隊人馬退場後，阿依達充滿矛盾地獨唱浪漫曲：〈希望他凱旋歸來〉；第一幕結束時，在神殿舉行授劍儀式，由合唱團、大祭司、女祭司唱：〈全能、無上的埃及守護神〉。

第二幕：為了測試阿依達與拉達梅斯之間關係的密切程度，安樂莉絲

故意透露大將軍拉達梅斯戰場失利的消息。從阿依達臉上震驚、悲痛、絕望的表情，安樂莉絲終於明白了一切。

但實際上，拉達梅斯正率領大軍凱旋歸來。城門前，樂隊奏起雄壯的凱歌，人們為慶祝軍隊打勝仗而跳舞歡呼。此時，安樂莉絲亦上前向拉達梅斯獻上象徵勝利的花環。

在拉達梅斯帶回來的衣索匹亞戰俘中，阿依達竟發現父親阿孟那斯陸的身影。但阿孟那斯陸要求阿依達不要洩露他的真實身分，並謊稱國王已戰死，乞求埃及國王慈悲寬赦，卻遭祭司們一致反對，後經拉達梅斯出面求情，終於答應。但留下阿依達和她父親作人質。

而為了獎勵拉達梅斯打勝仗，國王宣佈拉達梅斯為其繼承人，並將女兒安樂莉絲賜給他。

舞臺情境描述——

戰場上傳來拉達梅斯的好消息，公主和女奴們分別唱：〈誰讚美歌聲中飄盪？〉接著，阿依達登臺，公主用計誘她說出心上人的名字，二重唱曲：〈命運的武器〉；之後，大軍凱旋歸來，管絃樂演奏雄壯輕快的凱旋進行曲，是全劇最精彩的部分。

第三幕：夜裡的尼羅河畔，公主安樂莉絲在大祭司陪伴下進入神殿，為明天的婚禮祈福。同一時候，阿依達和拉達梅斯也約在此地會面。不料，阿依達的父親卻突然出現，他懇求女兒向拉達梅斯套問軍情，令阿依達十分痛苦為難。

這時，拉達梅斯登場，阿孟那斯陸趕快躲起來。兩人互訴情意之後，決定共同想出一個對策。阿依達希望和他一起逃離埃及，返回她的故鄉衣索匹亞。拉達梅斯被說服，開始計畫路線，詳述何處佈有重兵，何處沒有駐軍。阿孟那斯陸在後面聽到，忍不住興奮地跑出來，這時，他的國王身分被識破，在驚愕中，拉達梅斯立刻懊悔，明白自己犯下大錯。偏巧，公

主和大祭司也到達現場。驚惶中，阿孟那斯陸企圖突襲安樂莉絲，但被拉達梅斯制止。他同時也阻攔士兵搜捕阿依達父女，直到他們安全脫逃之後才束手就擒。

舞臺情境描述——

這是一個月圓的夜晚，婚禮前夕，公主安樂莉絲在大祭司陪同下前往神廟祈求神賜給她幸福的婚姻。失去了祖國和心上人的阿依達也在尼羅河畔徘徊，正有意尋死解脫。這時，她父親突然出現，兩人二重唱：〈天啊！我的父親〉。第三幕結束曲，由拉達梅斯、阿依達、阿依達的父親、大祭司和公主分別對口二重、三重唱。

第四幕：安樂莉絲陷於絕望中：她的情敵逃走了，而她心愛的人犯了叛國罪。但她仍願意給拉達梅斯一次機會，只要他答應放棄阿依達。可是，拉達梅斯拒絕了，他寧願為阿依達而死。

祭司對拉達梅斯的審判是：叛國罪不可赦，必須處以極刑。拉達梅斯將被活埋在神殿下的地窖中。

此時，在已封閉的地窖中，拉達梅斯一邊思念阿依達，一邊等待死亡。忽然，阿依達出現在黑暗中，原來，她為了與情人共赴死亡，不知何時竟偷偷潛入地窖。他挽著她的手，一起期待來世的幸福，兩人告別人世前降C大調的二重唱，被譽為最美的歌曲旋律，阿依達與拉達梅斯在吟唱中漸行漸遠。

舞臺情境描述——

監獄門口出現公主和拉達梅斯，她願有條件地為拉達梅斯作最後脫罪的努力被拒，兩人對唱：〈這可恨的競爭者〉（指阿依達）。接著，祭司們出現，最後審判時刻來臨，宣佈拉達梅斯為叛國者，將被活活封死在金字塔中，公主、祭司、合唱團：〈真不幸！我傷心欲絕〉。之後，舞臺全暗，所有演員退下，只剩拉達梅斯在無盡的黑暗中等死，這時，他朝思暮想的

阿依達突然出現，最後一幕是兩人的對唱：〈再見吧！人間世〉，期盼在另一個世界重逢⋯⋯

另一幕：安樂莉絲出現在神殿，她為拉達梅斯祈求安息。全劇無聲終了。

【CD建議】：1991年Decca公司出品，帕華洛帝主唱，馬捷爾指揮米蘭歌劇樂團。

華格納（Richard Wagner, 1813－1883，德國作曲家）

　　華格納歌劇的風格與先前所介紹的威爾第，兩者最大的差異在於，前者強調舞臺的戲劇效果，後者主要以表現音樂為主。

　　華格納不遵行傳統，他的絕對自信強烈表現個人風格，不斷帶給聽眾革命性，全新的衝擊感，因此，顯然並非每個人都能接受。華格納試圖把音樂涉及的內容格外具體化，使其具有思想內容，而不像一般歌劇那樣有抒情調與宣敘調。在他的創新之下，讓歌劇真真實實成為一種「綜合藝術」。他親自構思戲劇的情節，親自撰寫劇本，然後譜上配樂。一手包辦劇作家、詩人和音樂家的工作。他對歌劇理念的探討，曾發表論文和著作加以闡述，例如《藝術與革命》、《歌劇與戲劇》、《未來的藝術》等。

　　在音樂方面，華格納又加入形式嶄新、自由的和聲與對位法，創造出新的管絃樂法，使音樂的張力，突然增大。並運用在作品中，使歌劇成為具有高度藝術性的戲劇。華格納的音樂不僅艱澀，同時在技巧上也很難表現。尤其，他加重銅管樂器在樂團裡的角色，還發明了特別的低音號，後人稱「華格納低音號」，它的口較窄，華格納用兩個高音、兩個低音和一個倍低音做低音部，產生一種混合了豎笛的輕快和低音柔和的音色效果。

　　1813年5月22日，華格納出生於德國文化、藝術、商業中心的萊比錫市。父親在他出生半年後即去世。父親生前好友善盡職責，全心照顧這群

孤兒寡母。不久，便娶了華格納母親。這位繼父自始至終一直非常和善慈愛，不曾虐待過他們。十七歲時，華格納進入萊比錫大學，跟隨名師學習音樂理論。

一開始，華格納並未刻意創作歌劇，他並非科班出身，在音樂方面的訓練甚少。只是寫詩和劇本，偶爾興致來了，便譜上配樂。二十歲那年，他完成第一齣歌劇的創作，但並未馬上成名。多年之後，他的作品《黎恩濟》在德勒斯登上演，才真正讓他體會到名利雙收的滋味。但不久，卻因加入政治運動，被下令逮捕，而離開德勒斯登，轉赴威瑪投奔李斯特。後又前往瑞士，在當地待了二十二年，完成許多鉅作。

1862年，准予特赦，四十九歲的華格納流亡國外多年後，終於得以重返祖國。兩年後，總算時來運轉，華格納獲巴伐利亞國王路德維希二世賞識，得到一份安穩的工作。

長久以來，華格納一直希望自己的歌劇有理想的演出場所，後來決定在拜魯特（Bayreuth）興建一所合乎心意的劇院。這個劇院稱為「慶典劇院」，舞臺很大，沒有陽臺和包廂，只有逐級上升、呈扇形的一層座位。同時，舞臺面可上下升降，道具可以向左右任何一方活動進出，非常方便。劇院席位呈扇形，可容納一千五百位聽眾，從任何一個角度都可以完全看清舞臺。樂隊席有一半隱藏在舞臺下方，從觀眾席看不到樂隊和指揮（歌手特別喜歡這種設計，因為他們可以更清楚地聽到樂隊的伴奏），不但不會分散聽眾注意力，音樂也能美好地融入舞臺。

兩年後劇院落成，經過一年多的排練，隆重推出華格納的名劇——《尼布龍的指環》。在第一次開幕大典時，德皇威廉一世、巴伐利亞國王路德維希和巴頓國王腓特烈都蒞臨參加，全世界的音樂家和愛樂者全齊聚一堂。

終其一生，華格納最受人議論的，除了對歌劇的改革，還有他反猶太

人的政治立場。他曾公開表示：「猶太樂評家、作曲家和經紀人，對德國樂壇有相當負面的影響。」因其反對猶太人的態度，所以當華格納指揮孟德爾頌（孟氏為猶太人）的音樂時，一定要戴手套，演奏會結束後，便隨手扔在地上，任人踐踏。由於這點的緣故，華格納深受希特勒偏愛，推崇為模範樣板人物。一年到頭，音樂廳裡到處可以聽到華格納的作品。

作品欣賞

《漂泊的荷蘭人》（1843年，完成於德勒斯登）

此劇取材自北歐的傳說：有一個荷蘭人，因咒罵神而得受懲罰，必須駕著永劫的幽靈船，不停地航行，最後因純真的處女之愛，獲得解救。劇中音樂浪漫而優美。並開始使用一些所謂「引導動機」* 的短小旋律，把它當成符號使用，以便將音樂所敘述的內容具體化。

華格納寫這齣歌劇的動機，據說與一次從德國到倫敦的航行經驗有關（也有學者認為與逃難躲債有關）。當時，適逢暴風雨，他所搭乘的小客輪在驚濤駭浪中漂泊三週之久才到倫敦，洶湧的波濤給他永難磨滅的印象。雖然這是華格納早期的歌劇，多少還帶有法國風味，但已經很清楚地可以感覺到他獨特「樂劇」（奇怪的是，他本人拒絕接受這項定義）的格調。

時間／地點：1650年左右，挪威沿海

人物：荷蘭人（男中音）

　　　挪威航海家達蘭（Daland，男低音）

　　　達蘭的女兒仙塔（Senta，女高音）

　　　獵人艾利克（Erik，男高音）

　　　仙塔的奶媽瑪麗（Mary，女中音）

　　　達蘭的舵手（男高音）

　　　暴風雨前夕，達蘭將船隻停泊在安全

> 引導動機——Leitmotiv，即一再重複出現的主題，用以描述人物性格特質，華格納賦予每個人或物一段特屬音樂，當這段音樂響起時，即表示某人或某物正在舞臺上或即將上場。

的港灣。這時候，有另一艘船也停靠過來。它屬於被詛咒的荷蘭人，他必須永無止盡地在海上航行，直到一位真心愛他的女子出現，才能解脫。

每隔七年，允許他上岸尋找這位能解救他的女子。

達蘭知道船上載有不少財富，於是熱忱力邀荷蘭人到家裡，並將女兒仙塔介紹給他。

當暴風雨過去之後，兩艘船又出海了。仙塔聽了不少有關荷蘭人的傳說，一直夢想自己就是那位能夠解救他的女子。但仙塔的女友們，和衷心愛慕她的獵人艾利克，都嘲笑她這個不切實際的想法。

突然，這位荷蘭人當真出現在她眼前。仙塔已有意跟隨他，但荷蘭人在無意間聽見艾利克和仙塔的對話，得知艾利克不願失去仙塔，於是特別提醒她曾經一度的海誓山盟。

荷蘭人覺得受騙，決定返回船上，起錨出發。仙塔無法阻擋他，悲傷之餘，爬上礁石，縱身往海裡一跳。

這時候，船突然沉下去了：仙塔痴心的真愛與死解除了荷蘭人被詛咒的命運。

【CD建議】：1. 1982/1983年EMI公司出品，何西・凡・丹姆、庫爾特・莫爾等主唱，卡拉揚指揮柏林愛樂交響樂團。2. 1976年Decca公司出品，蕭提指揮芝加哥交響樂團。

《尼布龍的指環》（1876年，完成於拜魯特）

這是取材自古日耳曼神話，一組由四齣歌劇合成的空前鉅作。也是充分表現華格納個人音樂戲劇哲學 —— 即特別強調戲劇的作品。《尼布龍的指環》原先是華格納自己寫的一系列詩，取材自斯堪地那維亞和日耳曼傳奇，小部分則為了配合戲劇情節修改而成。同時，詩的遣詞用字精心挑選考慮，多半用頭韻，以配合聲音。

圖7：華格納歌劇《尼布龍的指環》第一段《萊茵的黃金》中一幕，萊茵河的河床底。

全部演完共需十八小時，四個晚上（可見華格納對自己有完全的信心，才會花功夫寫出這麼長的歌劇）。起初，出版社拒絕為他印譜，因為太長、不經濟。為了生活，華格納只好先譜寫較符合一般規格的歌劇出版，例如：《紐倫堡的名歌手》、《崔斯坦與伊索德》。

全套共有四齣：序劇——《萊茵的黃金》，第一劇——《女武神》，第二劇——《齊格菲》，第三劇——《諸神的黃昏》。

《萊茵的黃金》——取材北歐神話，以寓言的方式表現，內容主要敘述：存於萊茵河底的黃金，具有統治世界的力量，侏儒把它偷出來，和諸神發生一場激烈的爭奪戰。這齣戲完成於華格納三十五到四十一歲之間，1869年於慕尼黑首演。

《女武神》——繼《萊茵的黃金》之後，耗費兩年時間完成的這部續集《女武神》，內容描寫諸神送到人世的英雄族人，和諸神侍女「女武神」當中的大姐布蘭希爾德在人世間的苦難，顯示諸神統治的矛盾，完成四年

後，同樣在慕尼黑首演。

《齊格菲》——這部歌劇從1857年開始動工，十四年後才終於完成，1876年拜魯特首演，故事接續《女武神》，具有諸神血統的英雄齊格菲，識破侏儒奸計，並擊敗他們，獲得以萊茵的黃金打造而成的指環，並且得到布蘭希爾德的垂青。

《諸神的黃昏》——這部歌劇耗時最久，從三十五歲寫到六十一歲，與《齊格菲》同一年在拜魯特首演。在這部完結篇中，英雄齊格菲被侏儒用計陷害身亡，指環被奪，但引起一場大洪水，侏儒們因此淹死，指環回到萊茵河底，新的人世間重新充滿光輝。

【CD建議】：1998年Decca 公司出品，貝姬特‧妮爾森等人主唱，蕭提指揮維也納愛樂交響樂團。

圖8：華格納歌劇《尼布龍的指環》第二段《女武神》中第三幕施展法術場景。

《紐倫堡的名歌手》

這部歌劇是以16世紀名歌手的音樂競賽為藍本而寫，音樂厚重而壯麗，它的前奏曲尤其著名，完成於1868年，當時在慕尼黑首演。

時間／地點：16世紀中葉，紐倫堡

人物：鞋匠漢斯（Hans，男中音）

　　　金匠懷特（Veit，男低音）

　　　製毛皮工人庫咨（Kunz，男高音）

　　　白鐵工人孔拉德（Konrad，男低音）

　　　市府辦事員希克圖斯（Sixtus，男低音）

　　　麵包師弗里茲（Friz，男中音）

　　　鑄錫匠巴特哈撒（Balthasar，男高音）

　　　調味料製造工人烏利希（Ulrich，男高音）

　　　裁縫師奧古斯汀（Augustin，男高音）

　　　肥皂工人赫曼（Hermann，男低音）

　　　織襪工人漢斯（Hans，男低音）

　　　鑄銅匠漢斯（Hans，男低音）

　　　年輕騎士瓦爾特（Walther，男高音）

　　　鞋匠的學徒大衛（David，男高音）

　　　金匠的女兒艾娃（Eva，女高音）

　　　艾娃的奶媽瑪達蓮娜（Magdalena，女低音）

　　　守夜人（男低音）

第一幕：金匠懷特美麗的女兒艾娃，將嫁給歌唱比賽中奪魁者。正在金匠懷特家中作客的年輕騎士瓦爾特愛上了艾娃，也想在這次比賽中與所有競爭者一較長短，於是差遣鞋匠的學徒大衛先去拿比賽規定來研究。雖然瓦爾特並不屬於公會成員，照道理沒有資格參加比賽，但懷特還是設法

讓他插一腳。

　　首先，瓦爾特必須被鑑定是否有參賽能力，結果評審委員故意刁難，紛紛表示不滿意。尤其市府辦事員希克圖斯更將他批評得一無是處。唯一賞識他的是鞋匠漢斯，即使瓦爾特應該也是他的競爭對手。因為有一把年紀，且鰥居多年的他，也有意角逐這場競賽。

　　第二幕：艾娃得知瓦爾特在初賽中被淘汰，計畫和他一起逃亡，她和奶媽瑪達蓮娜對換衣著。對艾娃有意的市府辦事員希克圖斯這時偏來大獻殷勤。

　　另一邊的鄰居鞋匠漢斯也來湊熱鬧，他在店鋪中邊工作邊唱自己編寫、粗獷豪放的〈天堂裡的夏娃〉（即指艾娃）。希克圖斯聽了大為不悅：什麼意思!?鞋匠也要跟我「搶生意」？於是，他也跟著唱得更大聲。

　　鞋匠漢斯當然心裡也有氣，他以牙還牙，每當希克圖斯唱錯一句，他便用鐵鎚敲打一下，就這樣你來我往，噪音愈來愈大，惹來左右鄰居不滿，出面干涉的結果，大家打成一團。最後，遠方響起夜間巡邏警衛的號角聲，眾人一哄而散，漢斯順手將瓦爾特帶回他住處。

　　第三幕：總決賽前一晚，瓦爾特寫了一首詩，在漢斯的幫助下，譜成一首歌。希克圖斯剛好來到，看見這首合押韻詩的草稿，即將它收藏起來，佔為己有。

　　在比賽中，希克圖斯把這首歌唱得荒腔走板，貽笑大方，而瓦爾特卻接下去，將它唱得完美無缺。

　　最後大家一致贊同瓦爾特取得冠軍資格，可以如願娶艾娃為妻。但是，他卻拒絕接受象徵冠軍頭銜的環鍊，直到鞋匠漢斯提醒他：不要看輕這項榮譽。

【CD建議】：1. 1980年Orfeo公司出品，薩瓦利希指揮巴伐利亞國家管絃樂團。
2. 1995年Decca公司出品，蕭提指揮芝加哥交響樂團。

《崔斯坦與伊索德》（1865年慕尼黑首演）

這是華格納獻給瑪姬‧璐德的精心傑作。由於瑪姬‧璐德的丈夫威森東克，在經濟上大力支持他，礙於人情道義，不忍過分傷害威氏，華格納遂將這段戀情昇華為友誼。

故事內容敘述騎士崔斯坦與王妃伊索德兩人宿命式的戀愛悲劇。為了能在一起，他們相約以死來結合。整齣歌劇是以非常優美的二重唱貫穿全場，共分三幕，長達五小時。最後一幕是伊索德倒在崔斯坦上面，淒婉哀怨地唱出〈愛之死〉這首壓軸好歌。

時間／地點：西元1000年左右，在崔斯坦的船上、崔斯坦位於不列坦尼亞的城堡中，馬克國王位於柯爾瓦的城堡中

人物：崔斯坦（Tristan，男高音）

　　　國王馬克（Marke，男低音）

　　　伊索德（Isolde，女高音）

　　　庫爾維那（Kurwenal，男中音）

　　　布蘭姬樂（Brangäne，女中音）

　　　牧羊人（男高音）

　　　舵手（男中音）

　　　騎士梅駱（Melot，男高音）

　　　一位年輕水手的聲音（男高音）

第一幕：在船上

崔斯坦是馬克國王的姪子，他奉命帶愛爾蘭公主伊索德到柯爾瓦。伊索德內心激盪不已，又被一首水手所唱、含嘲諷意味的歌所激怒，為了挑釁，她命令貼身女侍布蘭姬樂喚崔斯坦過來向她請安。

崔斯坦還來不及回答，他的忠實部下庫爾維那回絕了，還和其他伙伴編一首歌嘲笑她們。深受激怒的伊索德此時告訴布蘭姬樂她的秘密，原

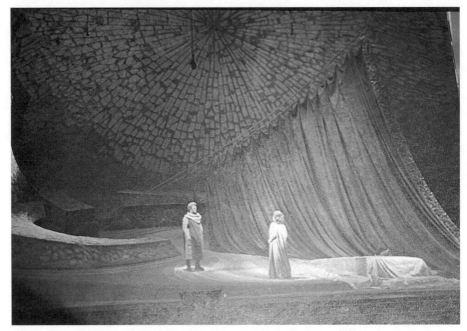

圖9：華格納歌劇《崔斯坦與伊索德》中第一幕場景。

來，崔斯坦就是謀殺她未婚夫的兇手。在交戰中，崔斯坦並身負重傷，然而伊索德還照顧他直到康復。現在，此人竟要將她押送到老邁的馬克國王那裡，給他作妻子。

布蘭姬樂聽後震驚不已。在出發前為了減輕女兒在陌生國度的痛苦，伊索德的母親給她一瓶致命的神奇飲料。伊索德命布蘭姬樂取出瓶子，並要崔斯坦到她這裡來。崔斯坦慢慢向她走過來，他已經準備為伊索德的未婚夫償命。伊索德遞給他飲料 —— 突然間，她又將杯子奪回，自己一飲而盡。她以為現在就魂歸西天了 —— 奇怪的是，兩人不但沒死，反而產生一種熱愛的情愫。原來，布蘭姬樂暗中作手腳，取來的並不是毒藥，而是愛情的迷藥。當他們的船隻著陸，必須晉見國王時，崔斯坦和伊索德還互相擁抱在一起。

第二幕：夜晚，馬克國王城堡的花園

伊索德正焦急地等待火把熄滅，好給崔斯坦約定好的訊號，讓他投奔到她懷抱中來。布蘭姬樂有點擔心，不太信得過騎士梅駱。可是伊索德終究等不及了，她便把火熄滅，崔斯坦也迫不及待很快來到。在兩人相會互訴衷腸時（二重唱曲：〈愛之夜，沉下來吧！〉），布蘭姬樂負責把風（獨唱曲：〈當心！〉）。

可是，當不幸事件發生時，已經來不及警告了。騎士梅駱將馬克國王引到這兩個相愛的人兒面前，不敢相信世上兩個最值得信賴的人竟會背叛他（獨白：〈接觸的這一切是真實的嗎？〉）。而崔斯坦和伊索德也明白，今生的姻緣只好來生再續了。

梅駱抽出寶劍將崔斯坦刺傷。

第三幕：在崔斯坦的城堡前

在沙灘不遠處的城堡中，躺著身受重傷的崔斯坦。眼見主人傷重垂危，忠實的庫爾維那給伊索德送訊，請她務必來一趟，並交代在海邊放牧的牧羊人，如看見海上有過往船隻請他以訊號通知。牧羊人也很和氣地答應，一旦有船隻蹤影，必定馬上通知他。

這時，崔斯坦已經快不行了，口中還不斷呼喊：「伊索德！伊索德！」當他得知庫爾維那已通知伊索德，心裡也開始焦慮不安起來。左等右等，仍不見船隻蹤影，崔斯坦開始怨天尤人，詛咒這世界虧待他。

突然之間，救星來了——有一艘船正向他們行駛過來。當庫爾維那期待地張望時，崔斯坦也緊張起來，——伊索德會在船上嗎？

果然，他聽到伊索德的聲音，這時，崔斯坦馬上用盡所有力氣，搖搖晃晃向愛人奔去。可惜，尚未抵達愛人懷抱，便終於不支倒地，整個身體沉下去。而伊索德此刻也不顧一切奔向崔斯坦⋯⋯。

牧羊人又作出訊號，第二艘船正向岸邊靠近。庫爾維那認出是馬克國

王和梅駱，他立刻召集所有精英齊聚在城門入口處。也不管布蘭姬樂在一旁的高聲警告。庫爾維那憤怒地撲向梅駱，並將他狠狠撂倒在地上。

其實當馬克國王從布蘭姬樂口中得知一切只是迷藥作怪，便已原諒崔斯坦，這次，他其實只想來護衛最忠實的愛將伊索德，同時也願意放棄伊索德，成全他們。這時，一直陷入昏迷的伊索德醒過來，神情恍惚中誤以為崔斯坦還活著，傾心對他唱出悲絕的情歌（獨唱曲：〈輕輕地、溫柔地〉），然後在崔斯坦的屍體上斷氣。

【CD建議】：1. 1952年RCA公司出品，托斯卡尼尼指揮NBC交響樂團（NBC SO）的經典版。2. 1996年Teldec公司出品，1994年柏林音樂季現場錄音，齊格飛・耶路撒冷等主唱，巴倫波因指揮柏林愛樂交響樂團。

第四章　近代音樂

　　近代音樂可以以華格納和威爾第作為分界點,在此之前,每一個時代的音樂,各國發展傾向大體上是相似的,但到了19世紀後半期,世界各國的音樂文化卻以不同的方式前進,雖然彼此仍然互相影響,但已經因思想、文化與個性的差異,不再具有超民族的共同性,也就是說,民族色彩濃烈為近代音樂的主要特點。

奧芬巴哈(Jacques Offenbach, 1819－1880,德國作曲家)

奧芬巴哈的父親是猶太人,同時也是作曲家。奧芬巴哈的音樂才華,或許一大半來自父親。

他出生於德國科隆,在十個孩子中排行老七。身為音樂家的父親很快便發掘兒子的音樂天分,於是從小便讓他修習小提琴,後來改學大提琴,並經常登臺演奏。八歲時,他便嘗試自己作曲。

十四歲時,為了讓他接受更好的音樂教育,奧芬巴哈的父親決定送他到巴黎音樂學院就讀。當時該音樂學院嚴格規定不收外國學生,但院長還是破例收他。但奧芬巴哈很快發現,自己對自巴洛克以降古典正統的音樂形式並不十分感興趣。一年後,他便自動從學校退出。並很快在樂團找了份拉大提琴的工作,偶爾也接受

委託寫些華爾茲、背景配樂之類的曲子，在圈內逐漸小有名氣。可惜他第一次所發表的舞臺劇作品並未受到歡迎。第一次嘗試失敗之後，他繼續以傑出大提琴演奏家的身分活躍在音樂界。

不久，他愛上一位年輕可愛，名叫荷蜜妮的姑娘，並向她求婚。荷蜜妮的父母提出條件，希望有充裕經濟基礎之後再來談嫁娶。奧芬巴哈於是到處旅行演奏，以賺取更多的錢，其中包括發表自己的作品。這一連串的演奏會非常成功，除了打開個人知名度，也終於讓他娶得意中人。這段婚姻也的確相當幸福美滿，兩人白頭偕老（荷蜜妮晚他七年過世）。

1848年，法國大革命爆發，為了避禍，奧芬巴哈和家人一起逃往科隆老家。等戰事平靜，又返回巴黎，繼續以作曲維生。1850年，發表舞臺劇《快樂的巴黎人》，雖然是叫好不叫座，但終於在音樂界揚名。這是長久以來歌劇的改革與創新。基本上，喜歌劇雖非大塊文章，但這類清新小品，在風格上更平易近人。

奧芬巴哈有鑑於改良式歌劇不受傳統劇院的歡迎，便在朋友的贊助下，集資盤下一間僅能容五十人的小劇院，上演了許多新式、改良式、革命性的歌劇。

1856年，奧芬巴哈參加輕歌劇作曲比賽，榮獲金牌，並得到一千二百法朗的獎金，帶給他精神上莫大的鼓舞，也進一步將他推上國際舞臺。次年，應邀在倫敦公演，受到當地觀眾熱情的喝采。

奧芬巴哈生性浮誇，喜愛過舒適的生活。喝采與讚譽，是他生命中不可或缺的要素。發達之後，他買下華廈巨宅，家中經常高朋滿座。他創造了喜（輕）歌劇，以優美的曲調、活潑幽默的劇情，深受大眾歡迎。但其中也有大起大落，他曾因歌劇上演賣座失敗而負債累累，甚至淪落到關門破產的地步。奧芬巴哈晚景淒涼，疾病纏身，患有風濕與咳嗽。他的最後願望是能在有生之年看到《霍夫曼的故事》上演，卻未能如願以償。這齣

喜（輕）歌劇在他去世四個月之後，才正式首演，獲得極大成功。

作品欣賞

《霍夫曼的故事》（1881年完成）

這是奧芬巴哈生平所作的最後一齣輕歌劇，也是最成功的代表作。除了序幕和結尾，全劇共分三幕。

人物：霍夫曼（Hoffmann，男高音）

　　　妮可勞斯（Niklaus，女中音）

　　　奧琳皮雅（Olympia，女高音）

　　　姬萊塔（Giuletta，女高音）

　　　安托妮雅（Antonia，女高音）

　　　史泰拉（Stella，旁白部分）

　　　林朵夫／柯理斯／達頗突托／米拉可（Lindorf／Coppelius／Dapertutto／Mirakel，男中音）

　　　史帕朗差尼（Spalanzani，男高音）

　　　納他拿耶（Nathanael，男高音）

　　　史列米爾（Schlemihl，男中音）

　　　喀雷斯皮（Crespel，男低音）

　　　路德（Lutter，男低音）

　　　母親（女中音）

　　　赫曼（Hermann，男中音）

時間／地點：約1800年，序幕和結尾在路德所開的小酒店，第一、二、三幕分別在史帕朗差尼的物理實驗室、姬萊塔在威尼斯的宮殿、喀雷斯皮的寓所

　　序幕：霍夫曼在路德的酒窖裡，收到女歌手史泰拉寫來的情書，但市

議員林朵夫卻惡作劇事先把信截下讓別人傳閱，當霍夫曼出現時，大家紛紛起鬨要求霍夫曼和盤托出他的羅曼史，在微醺中，霍夫曼開始講述他曲折離奇的戀愛故事。

第一幕：第一個故事發生在史帕朗差尼的物理實驗室。這位物理學家發明了一個叫奧琳皮雅的娃娃，她會唱歌、跳舞還能說話，如果再戴上柯理斯特製、神秘的魔術眼鏡來看她，奧琳皮雅就完全與真人無異。霍夫曼不知不覺愛上了她。他的朋友妮可勞斯經常以此取笑他。在一次舞會中，霍夫曼對奧琳皮雅表達愛意。但霍夫曼卻在兩人共舞時遺失了魔術眼鏡，這時候，柯理斯突然出現，憤怒地將奧琳皮雅毀了，原來，在與史帕朗差尼合作發明奧琳皮雅以後，他深覺受騙。此時，霍夫曼才清醒過來，原來他所愛上的，不過是機器假人。

第二幕：在威尼斯，美麗的交際花姬萊塔正在她的宮殿大宴賓客，姬萊塔除了容貌傲人之外，還具有特殊魔力——所有愛上她的人，都會失去自己的影子，那些失去影子的愛慕者，會以靈魂引發姬萊塔的丈夫，史列米爾的醋意，而招來殺身之禍。霍夫曼用魔鏡找回他的影子，同時還看見史列米爾就直接出現在眼前，這時，霍夫曼把他殺了。但他那股對愛情盲目的渴求，並不因此而獲得滿足。姬萊塔譏笑他，隨之消失不見了。

第三幕：這次現場在德國。安托妮雅跟她過世的母親一樣，天生有一副美好的歌喉，但卻患有肺結核病。霍夫曼非常愛她，可是並不知情。她的父親喀雷斯皮雖然儘量防範，但仍無法完全避免突發狀況的發生。一次，霍夫曼要求和安托妮雅來一段二重唱。此時，安托妮雅忽然失聲。現在，霍夫曼才明瞭他的一時興起，對她健康的危害，從此允諾安托妮雅，不再要求她唱歌。這時候，醫生米拉可出現了，他也是與安托妮雅母親之死脫不了干係的人。突然間，安托妮雅聽到母親的聲音在遠處響起，她也受蠱惑似地唱和，不久，便追隨母親於黃泉之下。霍夫曼和少女的父親束

手無策。這次，藉醫生米拉可的現身，霍夫曼的幸福又被命運之神摧毀。

　　結尾：再回到路德的小酒館。霍夫曼再將他的一生回顧了一次，這時，他也已經有點醉得不省人事，女歌手史泰拉終於來看霍夫曼，對他的情況感到驚訝，而轉向市議員林朵夫。

【CD建議】：1990年DG公司出品，小澤征爾指揮法國國家管絃樂團。

布魯克納（Anton Bruckner, 1824－1896，奧地利作曲家）

　　藝術家向來生前寂寞，不少人是在死後才被發掘出來。1824年9月4日
出生於奧地利安斯費爾登的布魯克納，就是其中一個。他一開始，雖然接
受傳統的音樂教育，並成為著名管風琴家，也寫了
不少「教堂音樂」。但後來，從事管絃樂作曲
時，有感於交響樂在貝多芬之後已漸漸走入死
胡同，決定另創新路。可惜，他的作品在當時
不僅不受聽眾激賞，還被同行如布拉姆斯、史
特拉汶斯基批評。原因主要有二：第一，他不
忠於古典樂曲模式，看起來似乎漫無章法。第
二，他是忠實的華格納崇拜者，作品中有
濃厚華格納風格，而模仿又屬藝術家
大忌。

　　　　布魯克納和馬勒乃至交好友。他
也仿效前人譜寫九大交響曲，布魯克
納也是教堂音樂家和管風琴家，所以
譜寫了不少由管絃樂團配樂的彌撒曲。不過，卻不曾嘗試協奏曲和歌劇。

　　布魯克納是忠實的「華格納」迷，他十分景仰華格納的才華，每當他
坐在歌劇院欣賞華格納的作品時，總是緊閉雙眼，一副渾然忘我的神態，
因此作品風格深受華格納影響。他的交響樂曲沿襲傳統維也納風格，以四
個樂章的形式來完成，並有三首交響曲標題為獻給華格納。

　　布魯克納的交響樂作品通常需要大編制的樂團，曲子也較長，演奏起
來超過一小時。布魯克納的交響曲還有一個特色，就是他偏好使用絃樂器
振音作為樂曲的開頭，令人產生一種緊張懸疑的期待感。

作品欣賞

《E大調第七交響曲》(獻給巴伐利亞國王路德維希二世,1887年完成)

這是布魯克納的正式成名之作,在世時不被世人看好的他,不斷努力,到了《第七交響曲》,終於在萊比錫、慕尼黑,甚至一向挑剔、批評他的維也納發表,獲得世人的掌聲與回響。

這首曲子開頭的主題十分引人,氣派恢宏,關於這段精彩的主題,據說是布魯克納在夢中得啟示而來,他說:「這根本不是我的主意,一天晚上,我夢見好友東爾(Dorn,也是同行,在樂團中擔任指揮)在我面前哼了一段旋律,要我寫下來,並說它會給我帶來好運(事後證明果然不假),這時,我立刻醒來,點上蠟燭,將它譜下,就這麼簡單!」譜寫第二樂章時,突然如晴天霹靂般傳來布魯克納崇拜的華格納死訊,有感於此,風格一百八十度大急轉。先以絃樂優美緩慢地揭開序幕,進入C大調後,步調聲勢逐漸增強,中途加入的鈸將氣氛帶到高潮;接著出現那第一次使用的所謂「華格納低音土巴管」,並藉由它們營造一種節慶的歡樂氣氛。第三樂章詼諧曲部分,照例是一貫的輕鬆活潑。第四樂章再回到第一樂章的主題。

樂團編制:兩支長笛、兩支雙簧管、兩支單簧管、兩支低音管、四支法國號、三支喇叭、三支伸縮喇叭、兩支華格納低音管(高音)、兩支華格納低音管(低音)、定音鼓、三角鐵、鈸、絃樂

演奏時間:約65分鐘

第一樂章:中速快板,奏鳴曲形式,E大調,2/2拍,這是全曲的精華部分,以一種氣勢宏大的讚美詩形式寫成,由於布魯克納是傑出的管風琴家,所以銅管樂或管絃樂部分經常「管風琴味」十足。首先,大提琴、法國號低沉緩慢地將主題展開,再輾轉由中提琴和大提琴「交」給整個管絃

樂團，直到負責第二主題的木管樂器出現。第三段是略帶舒伯特式、奧地利田園風味十足的主題，非常抒情。接下來的展開部，仔細傾聽，居然發現與馬勒的《大地之歌》中《再會》部分有類似之處（布魯克納與馬勒情誼深厚，音樂家之間相互影響是常有的事）。回到再現部時，提示部中的主題變奏、前後倒置、重新組合，以更澎湃、氣象萬千的面貌出現，並且不著痕跡地連結到歡騰喜悅（例如定音鼓急快的鼓聲所帶動的高潮氣氛）的尾奏，至此，第一樂章一氣呵成，圓滿結束。

　　第二樂章：極慢板，升c小調，4/4拍，奏鳴曲形式，但略過展開部。布魯克納譜第二樂章時，突然傳來他最崇拜的偶像——華格納的死訊，對他打擊至深，於是，不由自主將當下心情寫進樂章。因此，聽眾可以感到作曲者譜寫安魂曲時明顯的哀痛，和最後以宗教情操表達他對心目中英雄由衷的讚頌（布魯克納以鈸聲代表進入永恆之門勝利的歡呼）。

　　第三樂章：極快的詼諧曲，3/4拍，主題，a小調，中段，F大調。小喇叭明亮的號角聲點出活潑輕快的主題，絃樂組則在中段部分含蓄婉轉地回應主題。

　　第四樂章：流暢，但不要太快，E大調，2/2拍，奏鳴曲形式。最後一樂章中，第一樂章的主題再度出現，符合「前後呼應、首尾一致」的整體感。只不過，在結構上更具戲劇性（特別是在「再現部」部分），規模更形擴大。

【CD建議】：1. 1986年DGG公司出品，朱里尼指揮維也納交響樂團。
2. 1998年EMI公司出品，傑利畢達克指揮慕尼黑愛樂交響樂團。

史麥塔納（Bedřich Smetana, 1824－1884，捷克作曲家）

　　1824年3月2日史麥塔納出生在波希米亞東部，父親從事啤酒釀造業。
父母親對他期望很高，看出他在音樂方面的天分之後，四歲開始便讓他接
受音樂教育。他是早熟的天才，六歲時，便登臺演
奏鋼琴。幾年後，開始作曲。雖然如此，史麥塔
納的父親仍執意音樂才華洋溢的兒子必須先受完
正規教育；高中畢業後，史麥塔納方才如願進入
布拉格音樂學院，攻讀作曲學。畢業後，
史麥塔納走入音樂界。先以鋼琴演奏家
身分到處登臺；後來，一心一意從事
作曲，並以此維生。剛開始，未具知
名度的史麥塔納四處碰壁。他也曾
將作品寄給李斯特，請他代為找尋
出版商。三年後，這個願望才終於實現。
　　1848年，布拉格抗暴革命發生，為了支持祖國，史麥塔納在這段期間
譜下許多軍隊進行曲及要求自由解放的歌曲。同年，他成立私人音樂學
校，除了增加收入，也可以造就後學。這時期，多年戀情終於有了結果，
史麥塔納娶一位同行女鋼琴家為妻。婚後過了幾年幸福的日子，共育有四
女，不幸有三名早夭，而妻子也染上肺結核。
　　布拉格抗暴革命之後，許多捷克人認為眼前政治氣候不佳，暫時離開
為明智之舉。1856年，史麥塔納決定前往瑞典發展。他在當地的第一場演
奏會立刻受到瑞典人的歡迎，成功地跨出第一步，此後他在瑞典的音樂事
業一直很順利。三年後，由於思鄉情切，他們取道德國返回故鄉，而妻子
卻不幸於途中病逝。

回到布拉格後的史麥塔納首先面臨的便是經濟難題。聽眾對他的演奏會反應並不熱烈，直到兩部歌劇作品問世，才真正受到重視。之後，好運也跟著來，他被聘任為歌劇院的樂隊總指揮，當時，德弗札克也在樂團擔任中提琴手，但不知為什麼，兩人關係並不十分融洽。

　　受盛名之累，史麥塔納也有「樹大招風」的煩惱，不少樂評家認為史麥塔娜不忠於捷克傳統，有「華格納」風格傾向，也有些同行暗中打擊他。承受這些壓力，久而久之讓他得了胃潰瘍，尤其，晚年他和貝多芬一樣深受耳疾之苦，到最後甚至已經完全聽不見。在這種情況下，史麥塔納仍然創作不輟，不計其數的作品便是在此時完成。當中最著名的是他的交響詩《我的祖國》。

　　史麥塔納的晚年可謂相當淒慘，他的最後一部歌劇《魔鬼之牆》演出失敗，帶給他很大的打擊，令他傷心悲嘆：「我不該再作曲，沒有人願意聽我的作品……我太老了！」不久，在他六十歲那年，這樣一位富有民族使命感的作曲家，最後卻精神崩潰，死於精神病院。

　　被史家列為「國民樂派」的史麥塔納，是一位生性敏感、忠於民族精神、文化的音樂家，他的作品令人深深感受到斯拉夫民族靈魂的脈動，卻又不失浪漫樂派精神，也因此風行全世界，深受大眾接受及喜愛。例如有濃厚民族風味的波卡舞曲，不僅能代表捷克，同時那輕快活潑的旋律更令聽眾馬上產生共鳴。

作品欣賞

《我的祖國》

　　完成於1875-1879年史麥塔納耳聾之後，這是頗富盛名的交響詩作品，動機來自於與李斯特見面之後，李斯特的交響詩加強他嘗試新方式創作的意念，他以管絃樂敘述波希米亞的史蹟、神話與鄉土故事。這一首迷

人的敘事曲，透過心靈語言的力量，將捷克風光深印在全世界愛樂者心中，在後期浪漫派的標題音樂中，如一塊綠洲般屹立。全篇共六首——

（一）《威瑟拉德古堡》（中世紀波希米亞國王的城堡）：這首交響詩的靈感取自詩歌，內容敘述一座位於莫爾道河畔岩石上的城堡，它曾經屬於波希米亞國王。

演奏時間：約15分鐘

序曲：降E大調，3/4拍。曲子一開始，歌手伴奏的豎琴聲響起，這也是象徵城堡的音樂，此後，它會在樂曲進行中不斷出現。接著，銅管樂器和提琴沿襲同一主題，繼續向前發展，直到整個樂團強奏音出現，也正代表城堡輝煌的黃金時代。

主題：降E大調，4/4拍。現在，以變幻莫測的音樂形式來描寫激烈的戰鬥景況，接著，是輝煌的勝利；不久，展開盛大的慶功宴。可惜好景不常，音樂顯示城堡遇到強大敵軍的攻擊，激戰之後潰敗，城堡被夷為平地，人間繁華轉眼成廢墟，單簧管哀怨動人的樂聲，似乎在悼念在這裡曾經擁有的繁榮昌盛。最後歌聲幽幽響起，並溫柔地消失在廢墟之中。

（二）《莫爾道河》，《威瑟拉德古堡》完成後三星期，《莫爾道河》也告完工，兩年後（1876年），兩首同時在布拉格首演，這也是其中最著名、最優美的一首。

演奏時間：約12分鐘

內容：G大調，6/8拍。曲子一開始，史麥塔納以一連串優美流暢的音符描繪莫爾道河悠悠的河水。分別以長笛（第1小節開始）和單簧管（第16小節開始）來預示主題，意味著兩條支流緩緩地向主流前進；到第40小節時，終於匯成巨流——莫爾河。接著，音樂繼續生動地描寫沿途的河岸風光，有狩獵隊、鄉下農民的婚禮（第122小節，波卡舞曲）。終於夜幕低垂，月亮升上來，月光在鄰波上閃爍，仙女們圍起圓圈輕快地舞蹈……

莫爾道河的主題之後，河水流著、流著，突然進入暗流，捲入漩渦，引起驚濤拍浪，接著，又從暗流洶湧的降A大調，回到莫爾道河G大調明亮優雅的主題，最後，樂曲以《威瑟拉德古堡》的主題作為結束。

（三）《薩爾卡》（捷克傳說中的女英雄），取材自神話，敘述被男人遺棄，企圖報復的女子──薩爾卡。

演奏時間：約10分鐘

內容：在離布拉格不遠、一個自然原始的山谷處，矗立著一座城堡，這座城堡住著傳說中捷克的女戰士黛芙茵。在城堡附近，有一個巨大的山崖──薩爾卡，女戰士因此得名，大家稱她薩爾卡。她曾因被男子欺騙感情而痛恨全天下男人，發誓復仇（第1-47小節）。第47小節開始，則為實現復仇計畫。她讓人將自己綁在樹上，以便正迎面騎馬過來的提拉德和他的隨從，一眼能夠看到。提拉德一見到她整個人便失魂落魄地愛上她（第77小節，單簧管獨奏部分）。他將她從樹上鬆綁（第89-93小節），表示內心至深的愛慕（第103-145小節）。薩爾卡也虛情假意地應付一番。

提拉德以為得到佳人芳心，為此，他舉行狂歡宴會（第145小節開始），直至精疲力盡，醉倒為止（第191-217小節）。特別有趣的是，史麥塔納在此以低音管來描繪宴會現場人們醉倒後此起彼落打呼的聲音（第207小節開始）。現在，薩爾卡以法國號的樂聲作為行動的暗號，在最後回顧現場睡得東倒西歪人們安詳的表情之際，薩爾卡突然有些不忍（第224-246小節，單簧管獨奏）。可惜，太遲了，女戰士們已採取行動，一擁而上，將所有男人撂倒在血泊中。

（四）《波希米亞的草原與樹林》，描述波希米亞森林與田野的美麗風景。

演奏時間：約13分鐘

內容：史麥塔納以輕柔的小調引入主題，卻予人深刻強烈印象，感受

到波希米亞平原優美的風光，喚起民族的靈魂。一小段單簧管的丹卡（Dumka，源自俄國）敘事曲演奏之後，響起木管樂器所吹奏的民間樂曲〈恰似一名純潔的鄉村少女離家出走〉。之後，以壓低音量的五聲部絃樂合奏代表夏日豔陽下的農田和鳥叫蟲鳴聲（第74-129小節），其中單簧管和法國號用來表示鄉間民謠的歌聲，提琴的快速三連音則描繪山風的林間低語。此一主題連續重複三次。接著，以輕快的波卡舞曲象徵「慶豐收」或「農民節慶聚會」。樂曲結束之前，前面擔任導引的主題——「丹卡」旋律再次出現，這次，銅管樂聲大作（ff），然後音量弱下來（pp），又逐漸增強（cres.），最後在歡愉的節慶氣氛中終止。

（五）《塔波爾古城》

演奏時間：約12分鐘

《塔波爾古城》和《布拉尼克》，故事內容取材自14世紀捷克宗教戰爭時期，並且都以「胡斯合唱曲」〈你們是上帝的戰士〉作為音樂的主題。開始的時候（第1-107小節），合唱曲的旋律分散在各處，間或出現，直到中場，才完整地顯示出來，整首曲子是描寫戰爭的激烈場面，最後終於獲得勝利。

（六）《布拉尼克》（布拉格附近的一座山，據捷克傳說，古昔胡斯戰爭的英雄在此長眠，準備東山再起），胡斯信徒的聖山。

演奏時間：約13分鐘

這一部分承襲上一段《塔波爾古城》主題，並以歌曲「a-b-a」形式繼續發揮、變奏。之後，發展成田園風味十足的牧歌，在布拉尼克的山坡上，羊群悠閒地吃草。可惜，好景不常，戰事席捲過來，人民失去了歡樂與自由，為了保衛鄉土。

演奏時間：約12分鐘

以法國號的高亢號角聲號召人們起來反抗。山中死去的英雄戰士聽到

召喚復活，拿起他們的武器，加入抗戰行列。山門也為之大開，英雄們整齊地前進赴戰，最後終於獲勝。戰爭結束，他們任務完成，又回到原來地方安息。布拉尼克的英雄捍衛祖國，免除淪入敵軍之手，這時，「胡斯合唱曲」的主題（小喇叭和伸縮喇叭主奏）和《我的祖國》（提琴、木管樂器以及法國號）融合在一起，為整個交響詩畫下圓滿句點。

【CD建議】：1987年DGG公司出品，列汶指揮維也納交響樂團。

約翰・史特勞斯（Johann Strauss, 1825－1899，奧地利作曲家）

　　約翰・史特勞斯有二，一為老約翰・史特勞斯，一為其子，小約翰・史特勞斯（此外還有弟弟約瑟和愛德華・史特勞斯，也都專精圓舞曲創作），兩人皆為圓舞曲的作曲家，尤其小約翰・史特勞斯，更是發揚光大者。

　　1825年10月25日，小約翰・史特勞斯生於維也納。他繼承了父親的音樂才華，從小就展現這方面的異能。父親老約翰・史特勞斯鑑於靠音樂謀生不易，雖然也讓孩子們學鋼琴，可是卻不同意他們往這方面發展，決定送小約翰・史特勞斯進較有保障且穩定的銀行界。

　　可是，小約翰・史特勞斯卻千方百計希望和父親一樣，成為圓舞曲作曲家，背地繼續跟父親樂團裡的第一小提手學琴。直到約翰・史特勞斯的父親在四十歲出頭時，拋家棄子，搬去與女友同住，小約翰・史特勞斯才終於下定決心，專職作曲，走圓舞曲創作這條路。

　　十九歲那年，小約翰・史特勞斯組成一支二十四人的管絃樂隊，跟父親打對臺，在飯店舉行公演，轟動了全維也納市。「青出於藍，而更勝於藍。」在他們父子倆的努力與競爭下，將圓舞曲推入了另一個新境界，而在歐洲受到空前的歡迎。

　　不久，老約翰・史特勞斯以四十五歲的壯年去世後，小約翰・史特勞斯繼承父業，將兩個樂團合併起來，擴大規模。他也不負眾望，很快風靡奧國及鄰近城市，成為炙手可熱的名人。他白天作曲，晚上還要指揮樂

隊，在工作量不堪負荷的情況下，決定請任職紡織廠、同時頗具音樂才華的二弟約瑟·史特勞斯出馬，為其分勞。而約瑟·史特勞斯果然不辱使命，譜下《奧國的村燕》、《天體的音樂》、《波卡舞曲》、《水車的舞蹈》等佳作。可惜，也和父親一樣，僅四十三歲便英年早逝。之後，老三愛德華接下這份史特勞斯家族的傳統工作，也留下三百首左右的作品。

1867年，第一屆世界博覽會在巴黎舉行，約翰·史特勞斯的樂團也應邀前往，他輕快活潑的華爾滋圓舞曲立刻征服了全巴黎。接著，赴倫敦，席間演奏，連保守拘謹的英國紳士也能聞樂起舞。約翰·史特勞斯的音樂很快在全歐流行起來。這時候，他在巴黎結識奧芬巴哈。史特勞斯十分欣賞他的喜歌劇。奧芬巴哈也建議他嘗試，但他自知這方面並非個人專長所在，並沒有行動。幾年後，約翰·史特勞斯與維也納歌劇院簽約，寫下生平第一齣輕歌劇——《靛藍和四十個強盜》，反應不錯，讓他有信心繼續寫下去。

約翰·史特勞斯應邀赴美演奏，他的不朽名作《藍色多瑙河》又征服了新大陸。隔年，完成他最著名的輕歌劇《蝙蝠》。這齣戲可謂輕歌劇的經典之作，從首演至今事隔百餘年依然歷久不衰。

四年後，約翰·史特勞斯第一任妻子過世，兩個月後，再娶年僅二十八歲的年輕太太，這段婚姻並未長久，四年後即告仳離。不久，又再婚，第三任太太是年輕的寡婦，這次，終於找到合適伴侶，帶給約翰·史特勞斯幸福快樂的晚年，在生活安穩、心情愉快之下，又完成不少佳作。

1899年，史特勞斯由於感冒引起肺炎，但他仍不肯休息，繼續埋頭趕工，寫未完成的芭蕾舞劇——《灰姑娘》。太太勸他休息，結果真的在睡夢中告別人世，永恆地安息了。

嚴格說起來，約翰·史特勞斯並不被納入正統音樂主流，在當時，他的作品算是屬於通俗的流行音樂或社交宴會中的跳舞音樂。

作品欣賞

《蝙蝠》（1874年，完成於維也納）

這是所有喜（輕）歌劇中的經典代表之作。

時間／地點：19世紀後期，大城附近的游泳勝地

人物：艾森斯坦（Gabriel Eisenstein，男高音）

艾森斯坦的妻子蘿莎琳達（Rosalinde，女高音）

牢房總管法朗克（Frank，男中音）

王子歐羅弗斯基（Orlofsky，男高音）

聲樂教師艾爾費德（Alfred，男高音）

公證代書法爾克博士（Dr. Falke，男高音）

律師柏林德博士（Dr. Blind，男低音）

蘿莎琳達的貼身侍女艾德樂（Adele，女高音）

艾德樂的妹妹伊達（Ida，女高音）

獄卒弗羅西（Frosch，丑角）

歐羅弗斯基王子的貼身侍者伊凡及其他四名侍者（Ivan，男高音和男低音）

第一幕：艾森斯坦家中房內

蘿莎琳達的貼身侍女艾德樂收到妹妹伊達寫來的信（獨唱即景歌曲：〈妹妹伊達給我來信了〉），上面說，她將受邀參加歐羅弗斯基王子的盛大舞會。但是，蘿莎琳達卻拒絕了這項申請外出的要求，因為她的丈夫，艾森斯坦當晚即將因涉嫌侮辱罪名必須接受拘役。為達目的，艾德樂只好略施小計，謊稱姨母病重，必得前往探望。

艾德樂如願出門後，艾森斯坦與律師柏林德博士登場，兩人討論拘役服刑的事項，伴隨一旁的公證處代書，法爾克博士則建議，暫且先不到牢

房報到，而接受邀請，前往歐羅弗斯基王子的盛大舞會。艾森斯坦被說動，換上燕尾禮服，並與妻子深情款款道別（抒情調：〈噢！多令人感動〉）。不明就裡的蘿莎琳達訝異丈夫竟然決定穿這一身行頭到監獄坐牢。

艾森斯坦前腳一走，聲樂教師艾爾費德馬上跟著便上門。他是蘿莎琳達年少時的舊情人，對她始終不忘情。一得知艾森斯坦今晚被罰以拘役，隨即登門，還大模大樣穿上艾森斯坦的睡衣、拖鞋，充當男主人；並拿出看家本領，大唱情歌（男高音詠嘆調：〈振翅高飛的小鴿子〉），對她大肆調情。但才囂張不久，果然報應便來了。牢頭法朗克上門奉命領艾森斯坦到監獄服役。他以為冒充男主人的艾爾費德就是他要逮捕的人；而艾爾費德為了保存蘿莎琳達的名節，也不便辯解，只好跟著法朗克走。

第二幕：歐羅弗斯基王子家的大廳

這次宴會其實全是法爾克一手的導演安排。他因曾在一次化裝舞會中，打扮成蝙蝠而被艾森斯坦嘲笑作弄，從此懷恨在心，伺機報復。

剛好從俄羅斯來的歐羅弗斯基王子經常抱怨無聊，法爾克擔保這次酒會將熱鬧有趣，於是刻意擬出一份邀請名單：由艾森斯坦扮演侯爵、法朗克充當貴族、年輕的女藝術家由艾德樂擔任（艾森斯坦一見馬上認出這是家中女僕，艾德樂也承認，回唱：〈我的侯爵大人〉），最後，連裝成美麗匈牙利女郎的蘿莎琳達也來了，她一到，立刻驚豔全場（蘿莎琳達唱出匈牙利旋律），特別是艾森斯坦也被她的美貌吸引。

第三幕：牢頭辦公室

監獄裡，艾爾費德由喝得爛醉的獄卒弗羅西看守。牢頭法朗克從宴會歸來，情況也好不到哪兒去。這時，蘿莎琳達的貼身侍女艾德樂隨同妹妹伊達來訪。她請求法朗克，是否可以給她機會，跟隨艾爾費德學習，讓她達成當聲樂家的心願，說著，馬上試唱了一段（女高音獨唱曲：〈我在鄉間天真無邪〉）。不久，艾森斯坦前來報到。這下，把法朗克完全搞糊塗

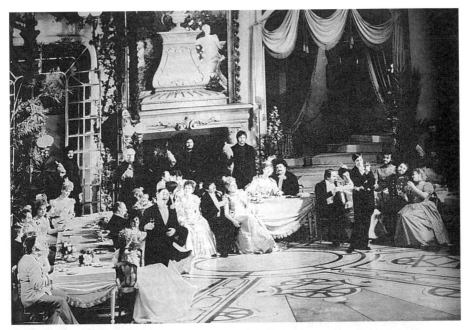

圖10：約翰·史特勞斯歌劇《蝙蝠》中第二幕宴會場景。

了。到底誰才是真正的艾森斯坦？當然，艾森斯坦現在也得知艾爾費德曾穿他的睡袍在家裡冒充他的事實。

在艾爾費德所委託的律師柏林德博士抵達，進入牢房之前，艾森斯坦趕緊將他拉到一邊，商請與他交換袍子，由他來審問艾爾費德和蘿莎琳達。

但這回，艾森斯坦也有把柄在蘿莎琳達手上，她掏出丈夫在晚宴中送給匈牙利女郎的懷錶。艾森斯坦無言以對。

一切終於真相大白。歐羅弗斯基王子領著當天晚上所有受邀賓客出現在牢房。此時，法爾克宣佈，他的「蝙蝠復仇計畫」成功，艾森斯坦必須與艾爾費德替換被關起來。

【CD建議】：1997年EMI公司出品，羅騰貝爾格主唱。

聖桑（Camille Saint-Saens, 1835－1921，法國作曲家）

　　一提到聖桑，大家馬上就聯想到他的《動物狂歡節》，雖然當初他這首戲謔式的交響詩抱懷疑態度，但意外地，卻成為日後流傳最廣的曲子。聖桑生不逢時，貝多芬去世後八年，1835年10月9日，他出生於流行歌劇、喜歌劇，而器樂卻甚受冷落（聖桑的專長是偏器樂）的法國巴黎。

　　聖桑的父親早逝，家境非常貧窮。但他從小即具有驚人的音樂天賦，才兩歲半就開始學鋼琴，半年後會認譜，五歲起嘗試作曲，在當時被視為莫札特第二。十歲半舉行第一場個人的鋼琴獨奏會，更令世人確信為鋼琴神童。

　　十八歲，聖桑從巴黎音樂學院畢業，擔任大教堂的風琴師，後來又在音樂學院教鋼琴。聖桑得天獨厚擁有充沛精力，從事各式各樣的音樂活動，1871年並與幾位好友共同創辦「國民音樂協會」。但他曾兩次角逐最受樂壇矚目的「羅馬大獎」失敗，落選之後，使他的興趣轉向戲劇。不過聖桑在歌劇方面的成就始終不及室內樂及交響樂曲，早年完成的幾部歌劇，始終被排拒在巴黎的歌劇院之外，直到他被選為國家藝術院的院士之後，巴黎的各歌劇院才表示歡迎他的作品。

　　聖桑的母親去世後，他晚年經常出外旅行，曾數度前往北非作長短期的居留，他的《阿爾及利亞組曲》及《非洲幻想曲》，就是將個人感受轉化為音樂的表現。

　　聖桑一生精力充沛，始終不停創作，從五歲開始作曲，一直到逝世為

止，一生與音樂接觸時間長達八十年之久。他的作品數量和種類也相當驚人，他認為音樂就是將悅耳的聲音組合在一起，他所追求的是純正的風格與完整的形式，他並不重視情感與靈感在音樂創作中的價值。在他看來，優雅的線條、和聲的色彩以及和絃的美麗變換，在音樂藝術中佔非常重要的地位，基本上，他反對以別出心裁的革命手段來追求藝術。聖桑也許沒有白遼士所具有的強大震撼力、古諾的動人情感、法蘭克的神秘熱情，但他卻具有驚人的融會貫通才能，以及他個人的獨特氣質；雖然他的作品曾被批評為過分枯燥，不夠生動活潑，未能傳達給聽眾一種他們所需要的溫暖感覺。事實上，聖桑的確是一個難以捉摸的人，這也是造成他音樂個性的要素。

作品欣賞

《c小調第三交響曲》，作品78號（1886年，完成於倫敦）

　　這是聖桑最著名的一首交響曲，是為紀念李斯特而作，此後也成為他作品中最常被演奏的一首。在形式上來說，屬管風琴協奏曲，因此又稱「管風琴交響曲」，仍然忠於古典，革新的地方並不太多。

　　演奏時間：38分鐘

　　第一樂章：一段緩慢的序曲後，進入快速的十六分音符主題，各項樂器之間平衡得相當好。尤其鋼琴四手聯彈和管風琴，隨時清楚地表達主題存在的空間。

　　第二樂章：第一樂章奏到尾聲時，管風琴的和聲漸緩、漸弱，很自然地便將主題導進慢板的第二樂章。

　　第三樂章：詼諧曲。這裡，鋼琴第一次顯現它活潑俏皮的一面。透過絃樂的穿針引線，進入合唱曲式的尾奏。明亮雄壯的銅管樂器和C大調堂皇的氣勢，具有貝多芬式結尾的風格。

【CD建議】：1986年DG公司出品，列汶指揮柏林愛樂交響樂團。

《g小調鋼琴協奏曲》，作品22號

聖桑共寫了五首鋼琴協奏曲，這是其中第二首。這首作品的創作，與當時鼎鼎大名的俄籍指揮家魯賓斯坦（Anton Rubinstein）有點關聯。1868年4月，聖桑的歌劇《參孫和達利拉》上演時，觀眾席中正坐著這位來自聖彼得堡的名指揮和作曲家，他大為讚賞之餘，請求聖桑寫一首曲子，在巴黎發表，由他擔任指揮。正好聖桑也有空檔和計畫，譜寫一首鋼琴協奏曲，便一拍即合。十七天後，完成這首《g小調鋼琴協奏曲》，魯賓斯坦如願以償，擔任指揮。

在聖桑所完成的五首鋼琴協奏曲中，這是最受聽眾歡迎的一首。照慣例，他遵循傳統古典形式，加上個人感興趣的特定主題，以浪漫派抒情方法來發揮，賦予樂曲優雅、亮麗的光澤。但也有樂評家認為他的作品稍欠深度與內涵。

演奏時間：約23分鐘

第一樂章：圓滑持續的行板，三段曲式，4/4拍，g小調。序曲由鋼琴獨奏擔任（第1-3小節），接著，進入主題。在風格上，時而浪漫如詩篇，水乳交融，不分彼此，時而刻意強調鋼琴獨奏部分。

第二樂章：詼諧的快板，6/8拍，降E大調。中規中矩地按照傳統奏鳴曲形式，一步步進行，但那輕快明朗的節奏，像是隨脈搏跳動，令人忍不住跟著數拍子。

第三樂章：急板，奏鳴曲式，2/2拍，g小調。充滿泰朗特拉式舞曲風格，與孟德爾頌《義大利交響曲》最後一樂章，有異曲同工之妙。

【CD建議】：1970年EMI出品，奇可尼尼（Ciccolini）擔任鋼琴獨奏，鮑多（Baudo）指揮巴黎管絃樂團。

比才（Georges Bizet, 1838 - 1875，法國作曲家）

　　1838年10月18日比才出生於巴黎，身為聲樂教師的父親，很快就發現他是天才型的音樂兒童。父母親希望他成為音樂家，儘可能栽培他。四歲開始學鋼琴，九歲那年，巴黎音樂學院破例允許他提早入學就讀。而比才也不負眾望，在學校中表現非常傑出。

　　比才十九歲時，即獲許多音樂家夢寐以求的「羅馬大獎」，後來他連續參加好幾項比賽也都抱大獎回來，可謂少年得志。羅馬大獎的主辦單位，提供得獎者獎學金，讓年輕作曲家在羅馬生活無憂，全心全力從事創作。這段期間，比才如魚得水，享受義大利的陽光、風情、建築、藝術、音樂，並結交了許多朋友。

　　返回巴黎後，比才對音樂學院教書的差事或職業鋼琴演奏家興趣不大，他立刻與歌劇院取得聯絡，希望能接受委託，成為專業作曲家。他的第一齣歌劇《採珠者》並不甚成功。幾年後，他再接再厲，又寫了一齣歌劇《伊凡四世》，仍不甚受歡迎。接連幾次的打擊，讓天才兒童出身的比才，此時也不禁懷疑自己，是否應證「小時了了，大未必佳」這句話。

　　隔年，他又接到歌劇院委託，寫一齣歌劇《貝城佳人》，總共花了一年時間才完成，推出後，成績平平。

　　三十三歲那年，經過一番波折，比才終於與他從前老師的女兒結成眷屬。女方長得非常漂亮，同時帶來豐厚嫁妝，不僅令比才得到幸福安定

感，也解決了眼前的經濟問題。婚後，他陸陸續續寫了一些歌劇，但一直未曾大紅大紫過。比才也一直努力，希望能成為大歌劇作家，可惜在這方面他並不是很成功。直到他三十五歲時接受委託，著手為《卡門》一劇編寫配樂，這齣歌劇完成後，一波三折，過了兩年才得以正式上演。推出後，觀眾及樂評家對這種真實、有血有肉、與人生近距離的故事情節，有點不知所措，一時之間無法反應。因此，首演後沒多久，便匆匆下檔。再次遭受打擊的比才，此時狹心症發作，不得不離開巴黎，遷居鄉下休養。不久，便以三十七歲英年早逝。

作品欣賞

《卡門》（1875年，完成於巴黎）

　　這是比才最為人知的作品。卡門的故事情節非常具吸引力、戲劇性強、音樂又雅俗共賞，所以風行至今，歷久不衰。但在初演時，並未受到好評。對聽眾而言，整齣戲太狂暴激情；樂評家也認為，音樂太重、太接近華格納。

全劇共分四幕。

時間／地點：約1820年，西班牙賽維拉附近

人物：軍官唐荷西（Don Jos，男高音）

　　　鬥牛士艾斯卡密羅（Escamillo，男中音）

　　　吉普賽女郎卡門（Carmen，女中音）

　　　農村少女米卡葉拉（Micaela，女高音）

　　　走私販唐凱羅（Dancairo，男高音）

　　　走私販雷門他多（Remendado，男中音）

　　　少尉祖尼加（Zuniga，男低音）

　　　下士摩拉勒斯（Morales，男中音）

第一幕：菸草工廠的休息時間，士兵守衛交接。在所有官兵中，未經世事的年輕軍官唐荷西，是唯一不跟女工們打情罵俏的例外。他只鍾情於從小一塊兒長大的家鄉女友──米卡葉拉。唐荷西的一本正經反而更激起吉普賽女郎卡門的好勝心，她偏不信邪，於是便千方百計去挑逗唐荷西。休息時間之後，菸草工廠前起了一場爭執，在爭吵當中，卡門不慎用刀傷了女同事。在這次事件中，必須由唐荷西來逮捕卡門。卡門利用機會，施展魅力，竭盡所能引起他的注意。終於，唐荷西失去理智，拜倒在卡門的石榴裙下，而放她逃走。由於失職，唐荷西自己也捲入是非，被軍方關禁閉。

第二幕：在走私販聚集的小酒館裡，大大有名的鬥牛士艾斯卡密羅出現了。雖然卡門也被他男性的魅力所吸引，但這時候，她並無心勾搭，因

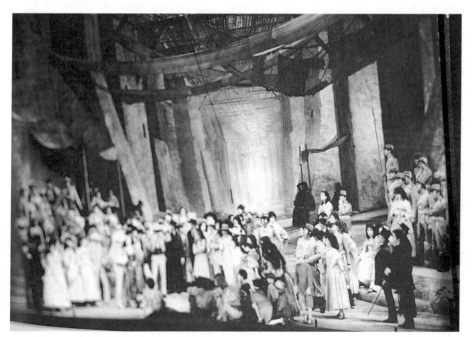

圖11：比才歌劇《卡門》中第一幕場景。

為她正焦急地等候剛被放出來、恢復自由身的唐荷西。這回，出乎人意料之外，卡門像是真的愛上唐荷西了。唐荷西終於來了，但卻收到軍令，他必須立刻回軍營報到。卡門給唐荷西出了個難題：如果他真愛她，那就不要回軍營，留下來作走私生意。最後，唐荷西的長官少尉——祖尼加進來，向卡門大獻殷勤。在決鬥中，滿懷嫉妒的唐荷西傷了少尉。現在，唐荷西真的惹禍上身了。

第三幕：一些走私販躲在山谷中聚集，吉普賽女人正在玩牌，幫卡門算命，預測她的未來。她不予置信，一笑置之。但可以感覺到，她對唐荷西的熱情已經降溫，但對唐荷西而言，分手卻是一件無法承受的事實。當艾斯卡密羅出現，邀請大家參加武力競賽。眾人附議，於是大家持小刀互相爭鬥。在決定性勝負關鍵之前，卡門也加入混戰，並拋給艾斯卡密羅一個熱情的媚眼。這時，替這幫人找到躲藏地點的農村少女米卡葉拉匆匆忙忙跑來報訊，原來，唐荷西的母親病危。他一聽，立刻跟隨她離去。

第四幕：鬥牛賽那天，唐荷西在競技場前等候卡門。他向她表達衷心的愛意，希望卡門能回到他身邊來。但卡門不為所動，甚至對昔日戀人毫不留情地嘲笑。在悲憤交加之下，唐荷西抽出身上的小刀，刺進卡門的身體……。

【CD建議】：1986年Decca公司出品，杜托依（Charles Dutoit）指揮蒙特利爾交響樂團。

穆索斯基（Modest Mussorgsky, 1839－1881，俄國作曲家）

　　1839年3月21日，穆索斯基出生於俄羅斯與立陶宛邊境地主之家，他從母親那裡接受音樂啟蒙教育，但家人卻希望他從軍。十七歲那年，他入伍擔任軍官，期間，並沒有中斷音樂方面的接觸與學習。三年後，終於還是放棄。接著，又因精神崩潰入院療養，所幸復原十分迅速。同年，他作了一次俄羅斯之旅，祖國遼闊雄偉的景物深深感動他的心靈，這些素材日後經常被引用在作品中。

　　不過，生活畢竟是現實的，在未成名前，為了糊口，穆索斯基在交通局工程部門謀得一職，靠領薪水過日子。這段期間，他和幾位志趣相投的音樂同好，名音樂家林姆斯基·高沙可夫是其中之一，合租房子，意氣風發的年輕人經常在一起「煮酒論劍」，大談人生事業理想抱負，發表新作時，便批評評論一番，十分快活。可惜，四年後閣員及部門改組，穆索斯基被裁掉了。失去這份工作的他，並不怎麼難過，如此一來正可以專心作曲。但作曲的收入並不固定，他還是在森林管理局找了份差事。

　　對穆索斯基而言，與他同住一起的夥伴一直是精神上的支柱，朋友給予他莫大的充實與安全感。可是「天下沒有不散的筵席」，幾年後，這些

朋友遷出的遷出，結婚的結婚，死的死，逐漸凋零解散，帶給他相當大的打擊與震撼，一時之間，穆索斯基心靈頓失依據，加上作品不被接受，也導致他嗜好杯中物的傾向加劇，酗酒再加上生活起居不正常，穆索斯基不幸以四十出頭的英年，病逝於聖彼得堡的軍醫院。

　　穆索斯基不屑學習歐洲的正統音樂，他個人創作全憑自學。但他以過人的天分，揉合俄羅斯民間音樂的特質，運用非常高深的作曲技巧，超越傳統，創造出天才洋溢、與眾不同的音樂。他的作品，充滿俄羅斯民族深邃的憂鬱和狂烈的熱情，產生扣人心弦的效果。穆索斯基的作品風格不同於學院派出身的正統音樂家，他直接將生活中的真實感受表現在樂曲中，那種真實中產生的美、那粗獷神奇的表現力，遙遙凌駕技巧所能表達的境界。

作品欣賞

《博覽會之畫》

　　這首組曲是穆索斯基最著名的作品，完成於他短暫生命中創作的高峰期，據說，也是為了紀念已經去世的畫家好友哈特曼（Hartmann）而作，似乎在水彩畫作品中他又看到朋友的笑貌身影。原是為鋼琴而作，但由於音色變化豐富多彩，也非常適合配上管絃樂，於是在1866年，俄國作曲家──圖斯馬羅（Tuschmalow）將它改編為交響詩；1922年，法國作曲家拉威爾也根據穆索斯基的鋼琴組曲加以改編，效果相當好，大受聽眾歡迎，我們今天所聽到的大半為拉威爾所譜。

　　樂團編制：一支高音短笛、兩支長笛、兩支雙簧管、一支英國號、兩支單簧管、一支低音單簧管、一支降E調低音薩克斯風、一支特低音管、兩支低音管、四支法國號、三支小喇叭、三支伸縮喇叭、一支低音土巴管、定音鼓、小鼓、大鼓、鈸、鑼、鈴鼓、三角鐵、鋼片琴、木琴、鐵

琴、皮鞭、降E調的鐘、兩架豎琴、絃樂組

演奏時間：約35分鐘

這是大家非常熟悉的一首曲子，光看樂團編制就十分有趣，幾乎什麼都用上了，令人眼花撩亂。全部共有十段，每段大半由「二段式樂曲」形式組成，甚至還以畫作主題來命名，並以樂曲形式表現出來。聽眾可以想像，走過長長的畫廊步道時，流覽一幅幅老友生前作品，內心波濤洶湧的感受。因此，中間穿插不少欣賞畫作之前的緩衝──「遊步」，以小喇叭的號角聲作為導引。

導引──1-4小節，採用罕見的5/4拍，緩慢悠閒進行，B大調。

第一段，降e小調，快板，標題──「侏儒」。音樂時快時慢，矮小的神妖邁著短胖的腿，動作不靈活地跳上跳下（第1-10小節），還不時跛著腿、爬行著到處走動。

第二段：降A大調，6/8拍，標題──「中古世紀城堡」。一開始，有行吟遊詩人在古老的義大利城堡前，緩緩唱著優美、浪漫、動聽的情歌，或許城堡裡住著一位美麗聰慧的公主呢！（薩克斯風獨奏曲，第8-15小節）

導引──B大調。

第三段：B大調，4/4拍。圖畫上是一群孩子在公園嬉戲，突然有人一言不合吵了起來（第1-4小節），這時，有大人出面調解（第14-17小節）。

第四段：升g小調，2/4拍。形容一輛簡陋的波蘭牛車在不平的路上顛簸跳動的情況，音樂中沉重的琴音令人感受到農工階級討生活的不易（以華格納低音土巴管吹出主題，提琴整齊劃一的以八分音符附和，第1-10小節）。

導引─d小調。

第五段：F大調，2/4拍，標題──「小雞在蛋殼中的芭蕾舞蹈」。形容剛出生的小雞啄開蛋殼的有趣情景，以幽默的詼諧曲形式寫成，音樂十分

輕快活潑，令人不禁莞爾。

　　第六段：b小調，4/4拍，標題——「郭登堡和史慕勒」。畫家描寫他的兩位波蘭猶太人鄰居，一個富有而知足（透過木管樂器和絃樂器的主題齊奏來表現，第1-4小節），另一個則貧窮且愛道人長短（透過壓低音量的小喇叭以重複不斷演奏同一樂句的方式來表現他的喋喋不休，第9-10小節）。兩人因故起了爭執（同時引入前面兩個主題），然後，突然之間中斷（第25小節），原來，兩人發現彼此歧見太大，憤而「你走你的陽關道、我過我的獨木橋」。

　　第七段：降E大調，4/4拍，標題——「林莫皆斯的市場」。一群女人在市場上熱烈爭吵。在這部分，作曲家以快速、連續、重複不斷的十六分音符來表示（第1-4小節）。

　　第八段：b小調，3/4拍，標題——「古基督教地下墓穴」。在這幅畫上，畫家赫特曼將自己入畫，畫中的他，正就著燈籠的光，觀察巴黎近郊著名的古基督教地下墓穴，此處，銅管樂器以蒼白的和音方式進行（第1小節開始），顯示當下氣氛的詭異，在這段行板中，穆索斯基特別在原稿上註明：「用死人的語言和死人交談」，音樂聽來沉緩震撼人心。

　　第九段：C大調，主題：2/4拍；中段：4/4拍，標題——「雞爪上的小樓」。在這幅畫作上——雞爪上的小鐘樓，是赫特曼取自俄國童話中女巫和女魔術師的故事，穆索斯基則以三段式歌謠表現女巫騎著掃把出遊的景象。高音部分，由長笛（間或單簧管）連續不斷吹奏重複的三連音，低音部分則簡短有力「點」（斷奏方式）出主題。

　　第十段：降E大調，4/4拍，標題——「基爾城門」。這幅畫是赫特曼受基爾政府委託，為一座紀念因謀刺沙皇亞歷山大二世失敗所建的大門而作。這座大門外形採用古老的傳統俄羅斯風格，十分結實壯觀，幾乎高聳入雲，最上端並且安裝一只教堂老鐘，非常具有特色。穆索斯基在這首曲

子中，大量運用俄羅斯東正教教堂音樂（第1-8小節），主題以輪旋曲方式一再出現，其間並有鐘聲及各式不同的打擊樂器，聲勢十分浩大。

【CD建議】：1. 純鋼琴曲版本──1982年Decca 公司出品，阿胥肯納吉演奏。2. 交響樂版本──1989年EMI公司出品，洋森斯指揮奧斯陸愛樂交響樂團。3.1993年DG公司出品，阿巴多指揮柏林愛樂交響樂團。

交響詩《荒山之夜》

樂團編制除一般樂器外，還用到大鼓、鈸、鑼、D大調的鐘、一架豎琴等平常較少出現的樂器。

演奏時間：約12分鐘

這首《荒山之夜》，原名為《巫婆》；穆索斯基希望在音樂中表現出一群妖魔鬼怪聚會的情景，全曲非常短，僅有一個樂章，結構上採用李斯特奏鳴曲的自由隨想形式。一開始，提示部部分標出主題，音樂描寫超自然的奇怪聲響（第1-181小節，2/2拍，F大調）；接著，黑暗中出現鬼怪，連撒旦也跟著登場（調式拍子不變）；展開部部分顯示第二主題：撒旦的告白和惡魔的宗教儀式；再現部部分重複第一、第二主題：魔鬼的聚會，在聚會進行到高潮時，突然遠方教堂傳來陣陣鐘聲，令群怪們膽戰心驚；結尾部分：天終於亮了，所有妖魔鬼怪異象全部消逸不見。

【CD建議】：1989年EMI公司出品，洋森斯指揮奧斯陸愛樂交響樂團。

柴可夫斯基（Peter Ilich Tschaikovsky, 1840－1893，俄國作曲家）

俄國作曲家中最為國人所熟知喜愛的，應屬柴可夫斯基。他於1840年5月7日出生在蘇聯一個小城渥金斯克的中產階級家庭，從小就在母親刻意的栽培下，接受鋼琴教育，一心朝音樂這條路上走，可惜，十四歲那年，母親過世，帶給他無可隱藏的悲傷，這時，柴可夫斯基的父親強迫他改行，轉攻法律。幾年之後，他果真在政府法務部門謀得一公職。但和其他有類似遭遇的音樂家一樣，終究發現志趣不合，而又走回老路，進入音樂學院就讀。後來以優異成績畢業，並獲當時剛成立的莫斯科音樂學院教職聘書，擔任和聲學教授。

二十八歲那年，他愛上一位義大利女高音，但識其甚深的良師兼益友——魯賓斯坦（Anton Rubinstein）知道他有同性戀傾向而勸阻他。最後，女高音嫁給另一名男歌手結束了這段戀曲。就在此時，他開始寫他的第一首交響曲。由於用神過度，引發神經衰弱症狀，日後亦經常為其所苦。再加上，未獲其師魯賓斯坦賞識，聽眾反應也不是很好，可謂出師不利。但他並不氣餒，接著他又完成了幾首鋼琴曲、序曲及歌劇，可惜也未使他成名。一連串的失敗，令他不得不暫時放棄作曲，為了糊口，改寫樂評維生，前後共四年之久。

不久，幸運之神降臨：一位未曾謀面的富孀，願意每年提供他三千盧布，讓柴可夫斯基得以辭去教職，專心作曲。有了穩定的經濟來源後，得

以繼續旅行各地，專心作曲。他的《小提琴協奏曲》、《第四號交響曲》、《尤根·奧尼金》都是在這時候完成，非常獲得好評，從此奠定在樂壇上的地位，並且在1884年得到沙皇的授勳殊榮。政府同時補助他每年一千五百盧布，這項補助一直到他去世為止。接著他又完成著名的《第五號交響曲》、歌劇《黑桃皇后》、芭蕾舞劇《胡桃鉗組曲》等不朽作品。

三十多歲時，柴可夫斯基的創作力達到高峰，但同性戀（以當時而言是非常不名譽的醜聞，他自慚形穢，並經常與也有同一癖好的兄長交換意見）傾向並無減輕趨勢，這時，他曾試圖以結婚來扭轉，婚是結了（與一名愛慕他的女筆友），但終究勉強不了自己的天性，過不了幾年終告仳離。

1891年，柴可夫斯基赴美訪問，並在紐約、巴爾的摩、費城等地指揮，無不所向披靡，受到各地樂迷熱情歡迎。

柴可夫斯基晚年最重要的作品無疑是《第六號交響曲》——《悲愴》，在這首曲子裡，他訴出了自己一生的悲劇——生命中的憂傷、痛苦與失望，在音樂作品中，很少有作曲家能像這樣直接表現內心的感覺。雖然最初聽眾對它的反應並不熱烈，但柴可夫斯基本人對這首作品卻是充滿信心。不幸，幾天後，他在午餐時喝了一杯生水，引發霍亂，竟不治而亡。關於真正死因，有人認為有自殺嫌疑，因為，就在柴可夫斯基去世前不久，他因同性戀被人揭發（這是他一生中最大夢魘），告上法庭，為了避免尷尬的恥辱，而出此下策。

綜其一生，說不上很不幸，但他個性矛盾，經常在事情的兩端搖擺不定；例如，當他在國外旅行演奏時便強烈思鄉，在國內時則不耐安定，靈魂似乎找不到歸宿。另一方面，他的天生孤獨憂鬱幾近病態，而且隨著年歲，與日俱增，個性神經質與急躁。女人在他一生中並不佔重要地位，他最大的興趣是柏拉圖式的精神戀愛。他常被人評為過度悲觀、情感毫無節

制，但他的心靈純真，一如兒童，特別厭惡現實社會的世態炎涼，因此他的作品在天真本性和洗鍊技巧的結合下，散發出特殊光芒。他喜歡用自由而豪放的序曲、幻想曲形式，他採用小巧的主題，以大膽細膩的手法處理，以不可思議的技巧修飾、擴張、改變、發展這些音樂理念。在某方面來說，柴可夫斯基顯然是一位詩人，以愛、恨、喜、懼的激動，來描繪人類的靈魂，同時善用節奏，使作品充滿奔放的活力，洶湧地表現出人類原始的情感。

到他寫最後的《悲愴交響曲》時，已成為哀唱絕望之歌，充分表現柴可夫斯基的獨特個性。雖然此曲並不含有任何標題成分，但是很清楚的流露出一個飽受折磨的靈魂，在狂熱與昏眩的意亂神迷中尋求一時的麻醉，最後沉淪為無望的、厭世的悲觀主義者，終致自殺以求解脫。當柴可夫斯基寫《悲愴交響曲》時，他的作曲手法已出神入化，被全世界公認為第一流音樂家。無論他所想表達的是什麼，都能以完美的音樂理念和筆觸來完成。他成功地表現了每一個效果和細節，使音樂成為一幅有趣而完整的思想寫照，即使這種音樂散播的是悲觀、厭世的思想。但這種悲切的苦惱，使千千萬萬的人一掬同情之淚。似乎只要活著，就免不了痛苦，但這些痛苦，可能產生撫慰人的力量。因此，柴可夫斯基的音樂，能有一種滋潤、舒坦心靈的作用。

作品欣賞

柴可夫斯基在音樂方面最大的成就之一就是芭蕾音樂，《天鵝湖》、《睡美人》、《胡桃鉗組曲》等，都是不可多得的好作品，如幻如詩絕美的音樂、飄逸出塵的芭蕾舞，配上充滿戲劇性的情節，猶似仙境，令人陶醉沉迷。

《睡美人》

共分五部。第一部是序曲，主題在此出現。第二部公主長成，慶祝她的十六歲生日，分別和追求她的四位王子共舞。第三部非常短，似乎僅為最後一幕婚禮舞會出場人物作介紹。第四部最具浪漫抒情風味，好心的仙子們幫助王子抵達熟睡著公主的城堡。最後一部是優美的圓舞曲，繼續前面中斷未竟的舞會。

【CD建議】：1978年DG公司出品，一套包括《睡美人》、《天鵝湖》和《胡桃鉗組曲》的CD，由大提琴名家兼指揮家羅斯托波維奇指揮柏林愛樂交響樂團。

《天鵝湖》

共分六幕。一開始，即以略帶悲劇性哀傷、描繪情境的音樂（這也是大家最熟悉的一段）將聽眾帶入狀況。第二幕，被法術變成天鵝的少女們圍坐湖邊，此時，雙簧管吹出充滿渴望、期待、動人心弦的主題。接著，王子生日舞會上，四隻天鵝踮著腳尖輕快地跳起圓舞曲（以頓音方式表現）。之後，身為劇中男主角的王子，在小提琴、大提琴優雅動聽的二重奏下也有一段精彩的獨舞。第五幕是活潑、輕快、熱情的匈牙利舞曲式。最後這對有情人終究敵不過命運安排，以悲劇收場，音樂在哀傷壯烈的天鵝主題變調聲中結束。

【CD建議】：同上。

《胡桃鉗組曲》

共分三大部。首先是管絃樂所演奏的序曲，接著是由各式舞曲所組成的一個「童話世界」——進行曲、糖果仙子舞曲（這裡有清脆響亮的鐵琴演奏，效果非常特殊，聽眾幾乎可以想像精靈輕巧曼妙的舞姿）、快速旋

轉的俄國哥薩克舞曲、阿拉伯舞曲、中國舞曲（這裡，柴可夫斯基將想像的中國以音樂表現出來）等，最後以最受歡迎的花之圓舞曲結束全曲。

【CD建議】：同上。

　　還有《b小調鋼琴協奏曲》也是非常值得一聽的曲子。

【CD建議】：1988年Sony公司出品，季辛鋼琴獨奏，卡拉揚指揮柏林交響樂團。

《D大調小提琴協奏曲》，作品35號

　　柴可夫斯基並不是天生開朗的人，個性中，似乎有鑽牛角尖的傾向，因此一生不斷在情緒的高低潮間起伏，陷於習慣性的憂鬱泥沼裡無法自拔。這可以從他的作品中察覺，雖然少了平衡和諧的美感，悲劇性的滄桑風格卻有股說不出的深刻魅力，的確能觸動人們靈魂深處。

　　這首氣勢宏大、優美動聽的小提琴協奏曲，並不是一開始便獲得大眾認同，作品完成後，柴可夫斯基原想將它獻給當代傑出小提琴家奧爾，卻從旁人那裡得知奧爾並不十分讚賞這首曲子（實際上，一段時間後，奧爾也體認到它的價值，繼而經常公開演奏這首曲子），一氣之下，他收回成命，乾脆頒下禁令。

【CD建議】：1985年DGG公司出品，慕特小提琴獨奏，卡拉揚指揮柏林交響樂團。

《b小調第六交響曲》，作品74號（又稱《悲愴交響曲》，1893年完成）

　　這是柴可夫斯基六首交響曲中最後的一首，可謂他的「天鵝輓歌」，作品公開演奏後的第九天，他便不幸過世。基本上，這是一首內含情節的交響詩，但柴可夫斯基不願將它具體化，而希望讓它成為一個謎，有興趣

的人，可以自己依心中感受猜測模擬。這首與前面，第四、第五交響曲最大的不同是，在此，他不再抗拒，放棄與命運搏鬥，有點一切聽天由命，宿命式的悲觀，甚至敏感的聽眾還嗅得到死亡的氣息。聽眾也可以感覺，這種俄式交響曲，相較於傳統交響曲確實有不同凡響之處。

演奏時間：約45分鐘

第一樂章：慢板─從容的快板，奏鳴曲形式，b小調，4/4拍，中間轉B大調。曲子在低音管沉厚、充滿神秘的樂聲中展開序曲，先以緩慢的速度進行，然後逐漸加溫、加快，熱力與激情也在速度中產生。這時候，副主題的出現稍微緩和了「衝過頭」的局勢，達到最高點之後，突然急轉直下，加入中提琴輕聲（pp）渴求答案的詢問；小提琴則以優美的旋律溫柔地安慰、回答，整個樂團再次以極其肯定（f）的語氣重複小提琴的主題，因強音的效果使氣氛顯得不再疑懼，此時，單簧管也加入輕聲唱和。

可惜，好景不常，一聲巨響，又將命運拖回到悲劇的現場，必須繼續搏鬥掙脫。此樂章中，作曲者用多種對比的旋律，製造戲劇性衝擊與張力。並在戰鬥最高點加入由小喇叭加伸縮喇叭主導的俄式送葬進行曲。序曲部分與貝多芬的《悲愴奏鳴曲》有雷同之處。樂章結束之前，具有安撫作用旋律的再度出現，減輕悲劇情結。

第二樂章：快板，5/4拍，D大調，三段曲式。第二樂章中最特別的是俄羅斯式5/4拍圓舞曲。繼前一樂章戲劇性的大起大落之後，這裡便顯得寧靜安詳。中段之後，調整5/4拍隱含著不安律動的腳步，轉為平穩圓滑。

第三樂章：很活潑的快板，詼諧曲，12/8拍，主題，G大調，中段，E大調，後又轉回G大調。這是全曲中最富有活力的樂章，彷彿注入生命中的高低起伏、喜怒哀樂，而顯得多彩多姿，之後，帶有進行曲色彩、強盛有力的主題出現，開始僅簡短地暗示，最後，竟發展成銳不可當的勝利者姿態。到這裡，好像柴可夫斯基已經撥雲見日，走出一片光明。可惜，這

僅是過渡，接下來的一個樂章，風格又轉為陰鬱。

　　第四樂章：悲傷的慢板，b小調，3/4拍，三段曲式。這部分雖充滿悲愴，卻是全曲中旋律最優美的一段，也表明柴可夫斯基對生命的絕望與抱定聽天由命的心情。

【CD建議】：1964年DGG公司出品，卡拉揚指揮柏林交響樂團。

《尤金‧奧尼根》

　　這是柴可夫斯基歌劇作品中最好的一部。雖然從形式上來說，並不完全符合歌劇的模式，但全劇如詩如畫，充滿田園風味。柴可夫斯基將這部歌劇的重點放在哀怨動人氣氛的營造，中間不時插入舞蹈部分，以便減輕沉鬱。

　　特別是，當塔加娜在房間內寫情書，傾訴心曲那一幕，管絃樂團的音樂突然中止，戲劇性地表達出塔加娜內心難以形容的熱情與奔放。

時間／地點：1820年左右，聖彼得堡極其附近

人物：尤金‧奧尼根（Eugen Onegin，男中音）

　　　朋友連斯基（Lenski，男高音）

　　　女地主拉黎娜（Larina，女中音）

　　　拉黎娜的女兒塔加娜、奧佳（Tatjana、Olga，女高音和女低音）

　　　媬姆費理耶芙娜（Filipjewna，女中音）

　　　公爵葛雷明（Gremin，男低音）

　　第一幕：女地主拉黎娜和她的兩個女兒塔加娜、奧佳，正在田裡監督收成。這時，突然來了兩位訪客，詩人連斯基和他的朋友尤金‧奧尼根。活潑大方的奧佳，已和熱情的連斯基訂婚。塔加娜則愛上尤金‧奧尼根。她在房間內，寫了一封熱情無比的情書給尤金‧奧尼根。兩人終於在公園會面，尤金‧奧尼根告訴她，他雖喜歡她，但卻不是作為丈夫的理想人選。

圖12：柴可夫斯基歌劇《尤根‧奧尼金》中第一幕場景。

　　第二幕：拉黎娜特別為女兒塔加娜辦一場舞會，連斯基和尤金‧奧尼根亦被邀請。一向厭惡社交應酬的尤金‧奧尼根向奧佳大獻殷勤，這麼一來，大大引發連斯基的嫉妒心。雖然兩人都認為沒有必要為此事決一生死，但言歸於好又沒那麼簡單。終於，連斯基死在尤金‧奧尼根槍下。

　　第三幕：幾年後，尤金‧奧尼根在聖彼得堡附近的一次聚會場合巧遇塔加娜，這時，她已經嫁給公爵葛雷明。尤金‧奧尼根才發現，他是愛她的，並向她表達愛意。塔加娜有點動搖，但最後終於懸崖勒馬。尤金‧奧尼根後悔不已。

【CD建議】：1936年莫斯科波索伊歌劇院現場錄音，2000年Dantw公司重新轉錄，製成CD。

德弗札克（Antonín Dvořák, 1841—1904，捷克作曲家）

　　以人生遭遇而言，德弗札克的一生未必平順，但難得的是，他一直能保持快樂的心，表現在作品上則流露出一種平易近人、活潑流暢的風格。1841年9月8日，德弗札克出生於莫爾道河畔的一個小城慕爾豪森，父親從事餐飲及屠宰業，年紀大得幾乎可以當他的祖父。捷克人天性樂觀，同時音感特別好，在適當的場合，幾乎人人都可以唱一段，跳一曲。自小在這種環境下長大的德弗札克，耳濡目染，更奠定他日後朝音樂這條路發展的基礎。

　　小學畢業後，父親希望他繼承父業，從事屠宰業。後來他雖然真取得屠宰業執照，但德弗札克並不喜歡這份工作，他利用機會在舅父那裡學到管風琴、中提琴、鋼琴和音樂作曲理論。舅父見德弗札克具極高音樂天分，便努力說服他父親讓他進布拉格的管風琴學校。

　　學校畢業後，德弗札克找到一份差事，在私人樂隊擔任中提琴手。閒暇時，開始作曲，但並未對外發表，只有近親好友知道，當時，誰也沒料到他居然有一天會成為大音樂家。

　　二十四歲那年，德弗札克爭取到維也納文化局頒給清寒年輕藝術家的四百古登（奧國幣制）獎助金，心情愉快之下，四個月之內，德弗札克寫下一系列交響樂《第五交響曲》、室內樂、小夜曲等動聽佳作。但是到目前為止，他的名聲只限於捷克境內。在他第四次爭取這份獎助金時，恰巧布拉姆斯擔任評審之一，他非常欣賞德弗札克的作品，來函附上一張他的

推薦信，請德弗札克與他的出版社聯絡。透過布拉姆斯，德弗札克的作品終於得以出版。問世之後，大受矚目，打響了進入國際樂壇的第一砲。日後，兩人之間亦師（德弗札克曲風深受布拉姆斯影響）亦友的深厚情誼，傳為樂壇一段佳話。

　　德弗札克事業上雖然成功，另一方面卻籠罩在家庭悲劇的陰影中；他的三個孩子在很短的時間內相繼得病早夭。在極度悲痛下，德弗札克完成了他的宗教合唱曲〈聖母悼歌〉，這首出自內心真情所寫的曲子感人至深，在倫敦公演時造成大轟動，從此更加奠定他的國際地位。在英國，是繼韓德爾之後，最受歡迎的外國作曲家，劍橋大學甚至主動頒發給他榮譽博士頭銜。

　　五十一歲那年，德弗札克收到來自美國的電報，邀請他前往美國，擔任紐約國際音樂學院院長。這是由一位紐約的百萬富翁的妻子珍妮特‧舍爾伯（Jeanette Thurber）所發出。她熱愛藝術，一手成立了美國歌劇協會和國際音樂學院。她並希望該學院成為培育美國作曲家的搖籃，考慮之後，發現德弗札克是相當合適的人選。德弗札克基本上不想離開祖國，又不願放棄這個難得的機會。兩全其美的辦法是，辦理年休假，帶著家人前往美國就任。到達當地之後，證實這個決定是對的，他不僅結交到許多朋友，同時是創作的豐收期，著名的《新世界交響曲》便於這段期間完成。但是，仍然思鄉情切。幾年後，正好國際音樂學院遇上經濟困難，無法繼續支付契約上所允諾的高薪，他終於如釋重負可以返回家園。

　　他的作品兼備浪漫派後期的華麗風格，再加上屬於他個人（德弗札克喜獨處，具有純樸、善良而誠摯的個性），紮實的作曲手法，節奏活潑，旋律略帶哀愁，同時處處洋溢著心中強烈的鄉土與人類之愛。又由於他大量使用捷克民謠節奏與旋律，並以發揚祖國音樂為己任，不僅捷克人深以為榮，同時，透過音樂，讓世人也了解到另一種與眾不同的形式與風格，

擴充了人們的聽覺界面，與另一位捷克作曲家史麥塔納（也是德弗札克的老師，他曾追隨史麥塔納學習小提琴與作曲）同被列為「國民樂派」。

<div align="center">作品欣賞</div>

《斯拉夫舞曲》

這是德弗札克的成名曲，共分兩卷，主要為鋼琴而寫，後來部分改編成管絃樂曲。第一部分是作品46號，1878年在布拉格首次公開發表。第二部分是作品72號，1887年在布拉格首次公開發表。

德弗札克表示，他的斯拉夫舞曲並不是真正為舞蹈而寫，而是，像布拉姆斯的匈牙利舞曲，是一種熱情、活潑的律動，同時，由於靈感和動機取材自民族舞曲，更賦予它不同凡響的色彩。

【CD建議】：1984/1985年Philips公司出品，馬樹爾（Kurt Masur）指揮萊比錫交響樂團。

《b小調大提琴協奏曲》，作品104號

德弗札克的作品本身結合了德國古典、浪漫風格，再加入斯拉夫的民族性音樂，十分具特色。這首《b小調大提琴協奏曲》是在他停留美國期間完成，因此可以聽出美國印地安文化融入其中。湊巧的是，印地安和波希米亞音樂在某方面有共同點，例如，第一樂章中第87小節起（大調部分）、第110小節起（小調部分）；第三樂章中第33小節起（小調部分）、第381小節起（大調部分），所以絲毫不顯突兀，結合得天衣無縫。同時，在這首協奏曲中，擔任獨奏的大提琴和管絃樂團部，各自平分秋色，扮演同樣重要角色。特別是在銅管樂方面，透過細膩的層次處理，有相當出色的表現。

基本上，專為大提琴所寫的協奏曲原本就不多，除了海頓、舒曼外，

最具代表性的便是德弗札克的作品。尤其，他本身就是當代傑出的中提琴演奏家，對提琴樂器有相當深入的了解，因此能將大提琴的特色發揮得淋漓盡致。這首《b小調大提琴協奏曲》，也是大提琴協奏曲中的名曲。喜愛或專攻這項樂器的愛樂者絕不可錯過。

演奏時間：約42分鐘

第一樂章：快板，b小調，奏鳴曲形式，4/4拍。這是充滿戲劇性起伏的樂章，具鮮明特色。首先，由木管樂器，如單簧管、低音管、長笛等導引。大提琴雖暫時保持沉默，不作先聲奪人之勢，但更能製造期待的效果，一登場，立刻以其優美婉轉、低沉含蓄的琴音吸引全場注意。聽眾如仔細注意，這一樂章的前段與布拉姆斯著名的《德意志安魂曲》的第三段，在旋律部分有類似之處。

第二樂章：慢板，G大調，三段曲式，3/4拍。這是具多愁善感，夢幻特質的樂章，以G大調開始，擴展的地方落在中段部分，柔緩的慢板中，加入震撼性強音，這是充滿衝擊力的精彩片段（聽到心愛的小姨子病危，內心震撼不已），先是g小調（4/4拍），後轉b小調。

第三樂章：中快板，b小調—B大調，輪旋曲式，2/2拍。最後的結束樂章，是波希米亞式的民間舞曲風格，最後，明亮的伸縮喇叭將曲子帶到終結處。主題再現部充滿哀傷的悲鳴，據說是描述聽到小姨子（即他當年鋼琴學生、初戀情人）過世消息時，內心的感受，曲子在大提琴充滿哀傷的微弱餘音中漸漸消逸。

【CD建議】：1986年Sony公司出品，馬友友擔任大提琴獨奏，馬捷爾指揮柏林愛樂交響樂團。

《e小調新世界（第九）交響曲》，作品95號

德弗札克也模擬其他大家，譜寫了九首交響樂曲，其中最著名的，便

是這首完成於1893年的《第九交響曲》——《新世界》。在《新世界交響曲》中，聽眾甚至可以感受到樂曲中帶有印地安與黑人音樂的風格，這是德弗札克在美國停留期間，接觸當地音樂文化所得到的靈感。實際上，他的學生中有不少是黑人，從他們身上，他深深感受到屬於非洲文化，黑人靈歌的震撼力。冥冥之中，這項轉變似乎正代表著19世紀音樂史的終結，為20世紀立下新的里程碑。

因此，不少人認為德弗札克的《新世界交響曲》摻有黑人和印地安人音樂的味道，但他本人卻否認：「真是一派胡言！我怎麼會把黑人和印地安人音樂作為交響曲的主題?!我只不過是在作品中描述了美國民歌的精神。」無論如何，這首交響曲的確與德弗札克其他作品不同，除了他所吸收到的新音樂，也揉合了德弗札克當時思鄉情切下，不自覺譜進濃濃的捷克風味，特別和諧、充滿韻味。

演奏時間：約40分鐘

第一樂章：慢板—從容的快板，奏鳴曲形式，e小調，2/4拍。由英國管雄渾的樂聲揭開序幕，充滿傳統印地安音樂的風味（一種不含半音的五聲音階）。這種類似的旋律，會在第一樂章的第二主題和結束部分中再度出現。

第二樂章：極緩板，三段歌謠形式，4/4拍，降D大調，中段轉E大調。

第三樂章：很活潑的快板，詼諧曲，3/4拍，主題，e小調，中段，C大調，再轉回e小調。

第四樂章：熱情如火的快板，奏鳴曲形式，e小調，4/4拍。當然，念故鄉的德弗札克也不會忘記將他祖國的民間音樂擺入樂曲中，例如這一部分的第114小節起，就出現由大提琴和低音管所吹奏出的波卡舞曲。

【CD建議】：1986年DGG出品，伯恩斯坦指揮以色列管絃樂團。

葛利格（Edvard Grieg, 1843－1907，挪威作曲家）

1843年6月15日，葛利格出生於工商文化興盛的挪威港口城市——貝爾根。父親是帶有蘇格蘭血統的英國駐挪威外交官。母親出身當地望族，具高度文學及音樂素養。葛利格六歲開始跟隨母親學習鋼琴，他不喜歡單調乏味的手指練習和墨守成規，經常嘗試即興作些小曲，作「音符實驗」加上變化。他與生俱有一種叛逆革命性的傾向，因此常常想逃學。這份心願終於在十五歲那年得以實現。那時，家中來了一名訪客，此人正是有「北歐帕格尼尼」之稱的挪威國寶——名小提琴家布爾。

葛利格奉命在他面彈奏，布爾聽了之後，當下對葛利格的父母說：「這孩子是塊料，必須送他到萊比錫（當時的歐洲音樂重鎮之一）深造，否則太可惜了。」葛利格於是獲准隻身前往德國，同年，進萊比錫音樂學院。但是傳統的教學方式又無法滿足他的要求，甚至不耐煩每天彈奏巴洛克、古典樂派音樂家，諸如克萊曼悌（Clementi）、庫勞（F. Kuhlau）和徹爾尼（Czerny）（這些是一般學習古典鋼琴的必修課程）等人的作品。唯一例外的是，他對舒曼的作品相當有好感。

畢業後，葛利格返回故鄉。第一件事是籌備個人演奏會，當晚的曲目，除了貝多芬的一首奏鳴曲外，還有他自己的四首作品，大概是挪威本土作曲家稀罕，演奏會竟超乎預料的成功。

但挪威本身所能供給的「養分」不多，葛利格覺得自己仍需要繼續學

習、見識，因此沒多久，便再度出國，前往哥本哈根。停留丹麥的這三年，是一段相當愉快的時光，遠比萊比錫更令葛利格感到自在。他結交了許多藝文音樂界志同道合的年輕朋友，其中有一位是他的遠房表妹——尼娜，她在挪威出生、丹麥長大。兩人很快陷入情網，決定先訂婚。葛利格的訂婚禮物是他為尼娜所作的情歌〈我愛妳〉，這首歌取材自一首名詩，配上音樂後，優美動聽，至今仍非常受歡迎。

葛利格雖然具強烈使命感，決心發揚祖國音樂，但在回挪威安家落戶之前，他希望對歐洲能有一個完整的認識。啟程前，原本與至交好友諾達克約好同行，但諾達克突然得病（並且不久便去世，給葛利格帶來嚴重打擊），無法隨行，葛利格只好一人出發上路，前往義大利。

從義大利歸來，葛利格又舉辦了一場作品發表演奏會，這次的成功，奠定了他在挪威音樂界權威性的領導地位。不久，他和幾位音樂界朋友共同成立了挪威音樂學院。

在國際樂壇闖出知名度後，葛利格的作品也成為大家爭相討論的話題。李斯特對他的作品極感興趣，曾主動寫信邀他前往一敘。兩年後，葛利格終於排出時間赴約。李斯特熱忱招待他，並且在毫無準備的情況下，拿到譜馬上即席彈奏葛利格的作品。葛利格非常訝異李斯特的過人本事。

葛利格成為炙手可熱的樂壇巨星後，經常來回奔波於各大城市間旅行演奏，這使原本身體就不十分硬朗的葛利格，健康情況進一步受損。即使身體每況愈下，但葛利格依然不多加注意，照樣風塵僕僕旅行在外。就在他去世前不久，還收到一份音樂季邀請函，他立即欣然首肯，不顧家人親友勸阻，執意要前往。出發前，卻因心臟病突發入院，不久，在睡夢中安詳去世。

由於葛利格曾留學德國，因此他的作品風格最接近德國浪漫樂派，並帶有濃厚印象派色彩。雖然葛利格的作品獨具一格，曲趣清新爽朗，充滿

挪威民間音樂風味，但基本上，葛利格並不曾蓄意另創新樂風，而是希望將北歐的氣息融入作品中，介紹給廣大的聽眾，使他成為北歐最具代表性的作曲家。

作品欣賞

《皮爾金組曲》

這是葛利格得到名家的推薦（背書），被樂壇認可後，聲勢水漲船高，在三十一歲那年，接到一紙邀約函，請他為《皮爾金》這齣戲配音樂。葛利格雖然喜愛劇本本身，但認為和他的抒情風格不合，而萌生拒意。後來，顧及此劇可以宣揚民族主義，勉強接受，經過許多個月的努力，終於完成二十三個樂章。上演之後，非常成功，葛利格的聲響因此又更上一層樓。這是為大文豪易卜生的戲劇新作《皮爾金》所譜寫的劇樂。雖然如此，基本上與劇情無關，主要是描寫情境的音樂。全部共有二十二曲，其中獨唱曲《蘇爾維格之歌》優美動聽，在劇中共使用三次，另外，第一首是大家最熟悉的〈早晨之歌〉。《皮爾金組曲》中充滿北歐情調的和絃，非常引人注目。推出後，倍受國際樂壇矚目，從此聲名大噪。

【CD建議】：1988年DGG出品，波姆斯地特（Blomstedt）指揮舊金山樂團。

《a小調鋼琴協奏曲》，作品16號（完成於1868年）

這首協奏曲也相當具代表性。它那悲劇性的壯觀氣勢，乍聽之下，幾乎以為是柴可夫斯基的作品，再仔細傾聽，發覺還是有區別的，它帶有濃厚德國浪漫派色彩。這首協奏曲非常受聽眾及演奏家喜愛，和柴可夫斯基的《b小調鋼琴協奏曲》同被列為最受歡迎的鋼琴協奏曲之一。

演奏時間：約30分鐘

第一樂章：中庸的快板，這部分揉合了舒曼與北歐民歌及舞曲節奏，風格獨樹一幟。

　　第二樂章：慢板，首先，絃樂器以極弱音表現北歐特有遼遠、壯闊、孤寂的風情與景致，主題再現時，鋼琴威力不斷增強，轉快，扣人心弦，極富戲劇性效果。

　　第三樂章：中庸的快板，並施以重音，稍微蓬勃振奮，第一和第三樂章都同時使用「哈林」（Halling）作為主題，一種快速活潑的挪威民間舞蹈，它是非常費力的男士單人舞，方式是由一個人站在屋子中央，手中拿一根頂著一頂帽子的長竿，另外幾個人輪流試著將長竿上的帽子踢落。

【CD建議】：1988年Sony公司出品，帕拉西亞（Perahia）擔任鋼琴獨奏，戴維斯指揮巴伐利亞交響樂團。

普契尼（Giacomo Puccini, 1858－1924，義大利作曲家）

　　普契尼是繼威爾第後最偉大的歌劇作曲家。與許多音樂家一樣，普契尼家學淵源，祖先皆為音樂家，甚至可追溯至兩世紀前。因此，從小便接受嚴格的音樂教育。一方面，他具有非常高的音樂天分，另一方面，他卻蠻橫任性，個性急躁，頑強而不負責任。在學校，是調皮搗蛋、惹是生非的問題人物。上音樂課不專心，在家裡也漫不經心，經常受長輩責罰。由於他玩世不恭的態度，再加上不肯好好用心下功夫，使他在一次聖歌作曲比賽中敗北。

　　但是，這並不影響普契尼對音樂的熱愛。他曾步行十三英里，到鄰近城市比薩去看威爾第的歌劇，這齣歌劇給他很深的印象，促使他前往米蘭、完成拜見威爾第的心願。最後，在母親的全力張羅資助下，終於如願以償，並通過音樂學院的考試，正式入學。在音樂院求學期間，普契尼刻苦勤奮，努力學習，一改過去凡事漫不經心的態度，還完成了一首《隨想交響曲》，演出十分成功，這也是他踏入樂壇的第一步。

　　畢業後，普契尼以授琴及作曲為生。一開始，他寫的幾部歌劇雖不十分成熟，但充滿了創新的旋律和豐富的想像力。直到他第四部歌劇《藝術家的生涯——波希米亞人》完成，才算真正成功，奠定他在樂壇上屹立不搖的地位。樂評家認為普契尼的歌劇是純義大利式的，作品一氣呵成，當隨著劇情漸漸深入到柔情、悲愴、哀怨的意境中，也會變得嚴肅，但卻不至於過分傷感。同時，在普契尼的歌劇中，舞臺佈景都不是大型的。他自

己曾說：「我喜歡小巧的東西，……只要它們仍具有真實性，而且充滿熱情與人性，接觸到心靈。」

《藝術家的生涯——波希米亞人》一劇的成功令普契尼經濟獲得保障，手頭寬裕起來，他蓋起了大別墅，添購新車，卻在一次深夜驅車返家途中，因車速太快，導致車毀人受重傷。他折斷一腿，在療養期間，他並未中斷創作，著名的《蝴蝶夫人》便於此時完成。一開始上演，由於劇中的異國情調與風俗，無法引起觀眾共鳴，因此反應冷淡，甚至已成偶像級的普契尼為此飽受譏諷批評。但他本人對此劇充滿自信，幾個月以後，再次上演，這時觀眾才體會全劇的美妙，對普契尼的才華心悅誠服，他的聲譽如日中天。《蝴蝶夫人》迅速傳播到國外，同樣大受歡迎。

之後，普契尼又發表了不少作品，最後一部歌劇是以中國宮廷故事為背景的《杜蘭朵公主》，可惜在完成之前，便因病去世，未完成的一小部分由弟子補全。

作品欣賞

《蝴蝶夫人》

1904年2月17日於義大利米蘭首演，這是一齣感人肺腑的愛情大悲劇，普契尼本人也深受感動。為了符合劇情，在音樂方面參考了許多日本民族歌謠樂曲，日本觀眾看了相信能夠會心一笑，但基本上仍是普契尼式的西方歌劇。

時間／地點：20世紀初的日本長崎

人物：蝴蝶夫人（Cho-Cho -San，女高音）

　　　蝴蝶夫人的侍女鈴木（Suzuki，女中音）

　　　美國海軍少尉平克頓（Pinkerton，男高音）

　　　美國大使薛伯樂斯（Shampless，男中音）

五郎（Goro，男高音）

伯爵（男高音）

叔叔（男低音）

凱蒂（Kite，女高音）

第一幕：美國海軍少尉平克頓派駐日本，他在長崎附近的山坡上租了一幢小屋。房屋掮客五郎先生，同時也引介一位藝妓，名喚蝴蝶夫人的日本女子給他。平克頓當它是逢場作戲，並不怎麼在意。「結婚喜宴」上的第一位來賓——美國大使薛伯樂斯警告他，事情恐怕沒有如他想像的那麼簡單。後來，蝴蝶夫人敘述自己的身世：她父親必須在一次失敗的戰役中自盡，自殺時所用的刀還由她所保存。她又讓平克頓和薛伯樂斯猜她的年齡，原來，蝴蝶夫人才十五歲！

喜宴當天，蝴蝶夫人的藝妓同行都來了，屋內一片喜氣洋洋，十分融洽，直到叔父怒氣沖沖前來，責怪蝴蝶夫人因婚姻關係（對西方社會而言，實際上並不成立，因他們只宴請親友，卻未經法律程序）而改變宗教信仰，成為基督徒。其他在場日本親友一聽，也紛紛斥責她，並隨即一哄而散。現在，蝴蝶夫人眾叛親離，只剩與她同居的「丈夫」，和他的愛（入洞房前的二重唱：〈女孩，妳的眼神富有魔力〉）。

第二幕：三年後

蝴蝶夫人苦苦等候（獨唱曲：〈總有一天我們會見面〉），這段期間，她並為他生下一名小男孩，「良人」卻一直不見蹤影。這時，侍女鈴木為她抱不平，她自己也漸漸不安。這時，大使薛伯樂斯帶來平克頓的消息：他將歸來！大使見蝴蝶夫人欣喜若狂，便沒有將平克頓與一位美國女人結婚的事告訴她。

多次向她求婚的伯爵上門，但蝴蝶夫人始終以平克頓的妻子自居，僅十分有禮地接待，卻拒絕他。伯爵走了之後，薛伯樂斯試著讓她了解她已

被拋棄的事實。蝴蝶夫人無法相信，她抱出她的孩子，薛伯樂只好搖頭同情地離去。

遠方的砲聲，告知她們有外國船隻入港——「一定是平克頓回來了！」蝴蝶夫人和鈴木興奮地忙碌起來，她們將房間佈置成花林（二重唱：〈把樹上所有的櫻花搖下來〉）。然後跪坐下來，靜待丈夫歸來（管絃樂間奏）。

第三幕：同一個房間

天亮了。蝴蝶夫人仍一動也不動地待在原處。鈴木勸她入睡。蝴蝶夫人抱起孩子，走到另一間房。

此時，平克頓和美國籍妻子已經來到。他們想把孩子帶走。平克頓對當時自己一時欠考慮所做出的事，非常後悔（男高音：〈再會！我的櫻花國〉）。他不忍多留，很快便走了。

蝴蝶夫人聽到他的聲音，立刻衝出來。她以為心上人正與她玩抓捉迷藏。但薛伯樂斯和鈴木必須明白告訴她：他永遠不會回來了。

蝴蝶夫人覺得深受侮辱，為了民族自尊心，她決定放棄孩子。鈴木把簾子拉上，蝴蝶夫人取出父親自殺時所用的刀，在鈴木帶孩子進來的那一刻，她正準備自刎。見到孩子，她忍不住衝過去，緊緊擁抱他，向孩子道別（女高音：「死得有尊嚴」）。還是讓鈴木將孩子引到花園玩，不久，從西班牙式牆後，傳出匕首落地的聲音。這時候，聽到外面平克頓的呼喚聲，蝴蝶夫人拖曳著重傷想爬過去，卻死在途中。

【CD建議】：1986年Sony公司出品，多明哥、史考特主唱，馬捷爾指揮倫敦愛樂交響樂團。

《杜蘭朵公主》

這就是1998年轟動全球、中西合作、在北京上演的歌劇，部分音樂取

材自我國民謠《茉莉花》。

時間／地點：神話時期的中國北京

人物：中國公主杜蘭朵（Turandot，女高音）

中國皇帝阿帖（男高音）

卸任的蒙古國王帖木爾（Timur，男低音）

身分不明的王子（帖木爾的兒子）卡拉夫（Kalaf，男高音）

女奴隸柳兒（Liu，女高音）

宰相平（Ping，男中音）

官員（男中音）

大廚彭（Pong，男高音）

元帥龐（Pang，男高音）

第一幕：廣場上，正架起刑場。

這是按規定在杜蘭朵公主的招親競賽中，解不出三個謎題的參加者所遭遇的下場。「身分不明」的王子卡拉夫走過，在洶湧的人潮中，他意外地發現自己的父親和暗戀他的女奴隸——柳兒。人們眼見這些年輕人因解不出謎題必須被處死，忍不住生出同情心，紛紛高喊杜蘭朵公主的名字，欲代為求情。

杜蘭朵公主出現在窗口，卡拉夫深為她的美貌著迷，一見立即傾心。現在，他也想參加角逐。宰相平、大廚彭和元帥龐試圖阻止他冒險，但卻枉然。

第二幕：平、彭和龐追求平靜悠閒的生活，不願在宮內當「高級傭僕」，聽人使喚，所以想要離開皇宮。

換幕——

宮殿內，現在，輪到卡拉夫被問。公主為了報復懲罰前來冒犯她的應徵者，所有答不出問題的人都將被處死。但這回，卡拉夫居然答對了。

公主的父親——中國皇帝，已經厭倦了老是殺人，強迫杜蘭朵實現諾言，嫁給卡拉夫。但杜蘭朵並不願意被迫嫁給他，而希望能有愛。所以，又加上一個條件：如果，公主在明天早上以前，查出他的姓名，那也就是他的死期。

第三幕：當天晚上，整個皇宮不得安寧，沒有人敢入睡。因為，大家必須想辦法查出這位陌生年輕男子的姓名。

卡拉夫好整以暇地在御花園中等候清晨太陽上升時的勝利，平、彭和龐試圖以各種方法手段，想套出這位年輕人的姓名。最後，帖木爾和柳兒也被派到卡拉夫跟前詢問，柳兒知道他叫什麼名字，在公主的脅迫下，仍然堅決不吐露半個字，並趁機奪取衛兵的短刃自盡。杜蘭朵震懾於愛情力量的偉大。

卡拉夫上前揭去公主的面紗，輕吻了她一下。這時，杜蘭朵哭著承認，一開始，她原恨他，現在卻不知不覺愛上他。卡拉夫完全臣服了，將自己的名字透露給她。

換幕——

杜蘭朵公主當眾宣佈：她知道這位年輕陌生男子的名字了——他叫做「愛情」(L'amore)。

【CD建議】：1. 1988年EMI公司出品，貝姬特・妮爾森等主唱。2. 瑪麗亞・卡拉斯1957年灌錄，1997年EMI公司出品，翻製再版。3. 1998年BMG公司出品，1998年北京現場錄音。

馬勒（Gustav Mahler, 1860－1911，奧地利作曲家）

　　1860年7月7日，馬勒出生於捷克，父母皆為猶太人。在兄弟姊妹十二人中，排行老二。馬勒的父母非常重視教育，當他們發現兒子有音樂天分以後，立刻加以栽培，十五歲時，送他進維也納音樂學院。

　　音樂學院畢業之後，馬勒正式展開他的音樂生涯。一開始，馬勒以作曲家的身分在樂壇上出現，但成績並不理想。

　　於是轉攻指揮，果然闖出名氣，活躍在國際樂壇之間。後因心臟方面的疾病，不得不放棄在紐約如日中天的事業，返回維也納，擔任皇家歌劇院指揮與總監。他工作時雖以嚴格、一絲不苟著稱，但也確實為歌劇院帶來正面改革與新氣象。

　　不久，馬勒受聘於萊比錫交響樂團，但後來因與卡爾・韋伯（名音樂家韋伯的孫子）的妻子相戀，兩人計畫逃亡。就在最後一刻，東窗事發，而名聲大壞，並失去原有職位。此際，似乎只有遠走他鄉一途，二十八歲的馬勒便接受匈牙利皇家劇院經理一職，前往布達佩斯。然而，保守的布達佩斯市民並不欣賞他的「新潮派」作品。只有一次，布拉姆斯來到布達佩斯，恰巧聽到馬勒指揮的樂團，立刻給予最大讚賞。成名音樂家的肯定，無論精神上或實質上對馬勒都是很大的鼓勵和幫助。

　　馬勒下一個工作地點在漢堡。他在眾多同行競爭者中榮獲漢堡歌劇院指揮一職，此後六年，是他音樂創作中的豐收期，並結識許多當代名家，例如，柴可夫斯基、理查・史特勞斯，彼此切磋帶來無比樂趣。但到後

來，由於與歌劇院經理關係惡化，不得不另尋出路。

三十七歲時，馬勒赴奧地利就任維也納皇家歌劇院經理一職。但是，維也納市民及樂評家都對他的作品感到懷疑，特別是他具有猶太血統的身分，更顯不利。面對眼前巨大的壓力，馬勒幾乎承擔不住，這段期間，他非常沮喪消沉。所幸，戀愛的喜悅暫時沖淡不被了解的寂寞與哀傷。她是年方二十三歲的維也納社交界名花艾瑪。認識不久兩人便因互相深深愛慕而決定終身廝守。馬勒婚後感到從未有的安定與幸福，幾個月後，女兒安娜出世（四歲時不幸死於痲疹），四十二歲的馬勒初為人父，歡喜得不知如何來寵愛她。家庭生活的幸福給予他更多的創作泉源與靈感，《第六交響曲》和《兒童安魂組曲》（根據詩人里克爾的名詩）便是在此時完成。同時，他在維也納的作曲家地位逐漸受到肯定，作品深獲全歐的好評。此時，他經常必須旅行演奏，指揮自己的作品，最後不得不辭去維也納歌劇院總監一職。後來，又接受紐約歌劇院的邀約，但此時的他心臟不好，健康情況已亮起紅燈。在新大陸，美國聽眾雖然給他熱情的掌聲，但樂團水準並不十分理想，指揮起來頗費周章，再加上想念歐洲，他決定還是返回維也納，《第九交響曲》、《大地之歌》就是在此時完成。但是，馬勒的身體仍愈來愈差，持續惡化，不久病逝維也納，享年五十一歲。

由於馬勒生在19、20世紀之交，浪漫樂派的晚期，個人情感的表現方式似乎走到盡頭，樂觀、理想主義逐漸隱沒，在作品中經常出現不確定性，這可以從馬勒音樂中顯露出的無力感與懷疑看出端倪。前一刻，聽眾正沉醉在山間小道上輕快活潑的民族舞曲氣氛裡，下一刻，卻來到山窮水盡的崖邊。反過來說，也可能從宏偉壯觀的聲勢中，突然轉為小兒女的天真稚氣，大出聽眾意料之外。

馬勒的交響樂曲編制非常龐大，並經常喜歡在樂曲進行中加入聲樂和嘗試多種樂器，例如在《第四交響曲》中的雪橇鈴鐺、第七、第八交響曲

中的曼陀林。同時，令人爭議的一點是，他的作品有時候不按牌理出牌；開始與結束的調式竟不一致，違反一般作曲規則。

作品欣賞

《D大調第一交響曲》（完成於1888年）

先是以交響詩的形式寫成，之後又改寫，因為馬勒不希望有明顯的標題。完成的作品，由四個樂章組成。演奏時間長達52分鐘。特別的是，曲子裡面動用七支法國號、四支小喇叭、三支長號和低音號、兩組木管樂器、豎琴、三角鐵、鐃、定音鼓和鑼，製造特殊音效。樂曲並以「兩隻老虎」的調子作為主題，令人產生一種荒誕不經的感覺。

【CD建議】：1. 1983年Decca公司出品，蕭提指揮芝加哥交響樂團。
2. 1988年Novalis公司出品，戴維斯指揮巴伐利亞廣播交響樂團。

《第二交響曲》

標題為「復活」。也是一首需要特大編制管絃樂團的交響樂曲——四支長笛、兩支短笛、四支雙簧管、五支單簧管、三支低音管、一支倍低音管、六支法國號、六支小號、四支伸縮長號、低音號、六個定音鼓及其他一些打擊樂器，三組鐘、四架豎琴、風琴，另加人聲獨唱及合唱，彷彿貝多芬的《第九交響曲》，將「人聲」視為樂器中的一部分，與其他樂器融合在一起，頗具特色。

全曲長達85分鐘，這也是馬勒所有作品中最常被演奏的一首。首先，聽眾必須模擬想像，正充滿憑弔，立於心愛的人棺木前……。

第一樂章：「死亡的歡宴」，樂曲以低沉駭人的聲勢展開，大提琴和低音大提琴以快速狂野的十六分音符完全五度和完全八度忽強忽弱，籠罩在c小調的陰鬱中，隱約預示命運不幸的來臨，接著，小提琴以相對之勢

回應。於是，在這個主題之下變奏，直到展開部（小喇叭、伸縮喇叭不甘示弱地加入，彷彿再次提醒人們死亡存在的事實）。隨著情節的升高（前後共三次），之後，又於宿命的悲劇中輪迴，終究在劫難逃，送葬進行曲的意味更加明顯。主題再現時，交給銅管樂器和小提琴，由它們非常有規律地承接進行，就在聲音漸弱漸小時（$p-pp$），突然間加入的半音階式三連音，似乎代表死亡訊息的公告。

第二樂章：行板，降A調，這裡，為配合一百八十度的大轉變，以充足的準備心情進入另一境界，在總譜上馬勒特別要求：最少5分鐘的休息（可惜大半指揮家為了避免冷場，都不遵行這項指示），果然，風格轉柔，彷彿經過嚴冬，解凍時的感覺，春風徐徐，令人陶醉，緩和了前一樂章的凝重氣氛，馬勒似乎想藉此讓聽眾擺脫死亡的陰影，暫時走入天堂般可愛的幻境。

第三樂章：詼諧曲。經過前面的大死、大生之後，現在，回到現實。絃樂器以十六分音符不斷活潑地躍動，氣氛一下充滿歡樂幽默。

第四樂章：「最原始的光」—— 此時，女低音獨唱加入：〈男孩的神奇樂器 —— 法國號〉，從一開始的：〈哦！小紅薔薇呀！人類正處於大難中〉，到尋獲解答：〈我來自於上帝，將回歸上帝〉，歌詞充滿馬勒個人至深的心聲。那低沉略帶憂鬱的歌聲，似乎表達對死亡的嚮往，尤其令聽眾印象深刻。

第五樂章：相較於前面幾個樂章的模糊晦暗，第五樂章顯得結構分明，此時，峰迴路轉，在不安的期待中又驚天動地回到先前的主題，遠處傳來法國號的呼聲，一聲強似一聲，令人緊張得透不過氣來。之後，合唱團輕柔的歌聲打破寂靜，旋律似曾相識，原來取自第一樂章。之後伸縮喇叭承接主題，另有完美的發揮，讓人產生一種「天下太平」的錯覺。其實，艱苦的奮戰才正開始呢！象徵死亡的「末日經」再度出現，藉由打擊

樂器逐漸增強的趨勢，吞沒所有聲音，發展成進行曲。但小喇叭若隱若現的喜悅之聲帶來一線復活的希望。此時，代表死亡的主題雖然幾次嘗試突破防線，但畢竟已屆「強弩之末」，最後，終於能夠克服恐懼，突破死亡的陰影，奇蹟發生了──「復活，追求永生」的呼聲高入雲霄，並傳來輕柔緩慢的天籟之音，樂曲在女高音獨唱、男低音獨唱和合唱曲聲中結束。

【CD建議】：1968年DGG公司出品，庫貝利克指揮巴伐利亞廣播交響樂團。

德布西（Claude Debussy, 1862－1918，法國作曲家）

德布西的音樂獨樹一幟，揉合了西班牙、俄羅斯、美國、中國、希臘、埃及、印尼等國的特色。在技巧、風格上，十分具有創造性，既非古典音樂形式，也捨棄浪漫派慣用的反覆和發展，而是旋律片段的組合，節奏自由，突破傳統和絃規章，完全不按牌理出牌。

德布西誕生於巴黎近郊小城，父親經商，專門從事陶瓷買賣。德布西天賦聰穎，少年得志，九歲學鋼琴，十一歲便進入巴黎音樂學院，專攻鋼琴、作曲及音樂理論，畢業時得到鋼琴首獎，但德布西已經決定以作曲為終身志業。二十二歲時，以描寫《新約聖經·路加福音》中放蕩兒子的清唱劇《蕩子》，獲「羅馬大獎」殊榮，在羅馬停留三年。返回巴黎後，與印象派畫家、詩人往來密切，從中得到不少作曲靈感，帶來深遠影響，後人稱德布西為印象派音樂創始者。

在創作生涯中，1889年的「世界博覽會」帶給德布西非常大的啟發，作品中的「異國風味」由此而來。此外，他也研究華格納的作曲技巧，觀摩、融合、吸收之後，賦予德布西豐富的作曲泉源，因此他的重要作品大半在1900－1915年之間完成。

德布西的作品大半為鋼琴而作，特色是具有「蕭邦式」的敏感、纖細，聽起來乾淨、澄澈、晶瑩，現代中又含古典風格，新、舊之間毫無芥蒂，作了最完美的組合。他把印象編織成「音網」，充滿「朦朧美」，表面看來無拘無束，前衛大膽，卻動人心弦，毫不孤高、冷峻或狂傲，使聽眾

能領會他所要表達的印象。以「軟性」陰柔的方式顯現優美、華麗、馨香，十分耐人尋味，已故義大利鋼琴家米開朗傑里是大家公認詮釋德布西鋼琴曲的大師。另外，德布西很喜歡給作品安上詩情畫意的名字，例如：《月光》、《棕髮女郎》等。

作品欣賞

《牧神的午後前奏曲》（完成於1894年）

自從德布西和以馬拉美為中心的象徵派詩人與印象派畫家交往，成為這個團體中唯一的音樂家。在他們耳濡目染下，更加深德布西音樂創作內涵，《牧神的午後前奏曲》便是根據馬拉美的詩〈牧神的午後〉所譜寫而成的交響詩。全曲總共一個樂章，演奏時間約10分鐘。長笛、豎琴搭配管絃樂團，在樂曲中佔相當突出地位，德布西以印象派方式營造氣氛（特別借重木管樂器、大提琴），半人、半獸吹長笛的牧神和兩位熟睡中的美麗仙女雖未現身，將炎夏一個悶熱、慵懶、夢幻般的鄉間午後，渲染襯托得活靈活現。

【CD建議】：1. 1989年DGG馬拉美公司出品，巴倫波因指揮巴黎交響樂團。2. 1986年Decca公司出品，阿胥肯納吉指揮克利夫蘭管絃樂團。

《夜曲》（完成於1899年）

關於這部作品，德布西表示：「夜曲在這裡雖名不副實，因為它和一般所了解的夜曲不一樣，但是，為了雅俗共賞，給了它一個大眾化的名稱。在內容及形式上，屬於典型印象派風格，必須靈光閃現才能捕捉天馬行空，例如『雲』，是天空永恆的圖像，淡灰色、緩慢移動的雲充滿憂鬱，當光線穿過雲層，帶來的跳動的韻律與千變萬化，彷彿一場『盛宴』，直到月亮現身，照在銀白的海面，在虛無縹緲處傳來『海妖』們神

祕、誘人的美妙歌聲。」全曲總共三個樂章，德布西並未按照交響樂規則「起、承、轉、合」，而是隨著音色濃、淡來傳達。

演奏時間：約22分鐘

第一樂章：「雲」，一開始木管樂器——三支長笛、三支低音管、二支雙簧管、二支單簧管和銅管樂器——一支英國號、四支號角，此起彼落的呼應下，加上層次參差的絃樂陪襯，交織成一片陰鬱、朦朧。

第二樂章：「盛宴」，打擊樂器在此派上用場。

第三樂章：「海妖」，十六個女聲所組成的合唱團充分發揮超自然的魔力，令人情不自禁。

【CD建議】：1995年DGG公司出品，普立茲指揮克利夫蘭管絃樂團。

《海》（完成於1903─1905年）

德布西花了一年半時間才完成這首交響詩，實際上，這段期間也是「多事之秋」，他不僅一邊接受委託譜寫歌曲、鋼琴曲、器樂曲（薩克斯風狂想曲），同時也和第一任妻子分道揚鑣，並結識新女友，他因一再延遲交件時間，曾多次去函向出版社道歉，他的出版社朋友兼老板賈克‧都蘭德，也非常體諒德布西，所以最後交件時，總譜上特別聲明是獻給都蘭德。1905年10月15日首演之後，樂界評價毀譽參半，不少近親好友及同行甚至不欣賞，批評它太冗長、沉悶，但今天卻是演奏會常客，出現頻繁，卡拉揚、托斯卡尼尼、伯恩斯坦、蕭提等都是詮釋這首曲子的佼佼者。

第一樂章：「黎明到中午的海洋」，形容平靜的海面，隨著潮起潮落，如歌如訴地吟誦，在這裡你可以閉起眼睛傾聽海的聲音，直到強而有力的小喇叭聲劃破和諧混沌，預告下一個樂章的來臨。第1-30小節屬前導，從第31-83小節的第一主題為降D大調，緊接的第二主題（第84-131小節）轉為B大調，尾奏再回到降D大調，重複第一主題中曾經出現的部分

旋律。

　　第二樂章：「海浪的嬉戲」，和第一樂章的安排類似，也包含前導（第1-35小節）、主題（第36-218小節）和尾奏（第219-261小節）。只是這裡的第一主題、第二主題，改成A—B—A的形式。尾奏則採重複B部分。

　　第三樂章：「風與海的對話」，海在風的慫恿下，頻頻起舞，激起浪花。和前面比較起來，最後一個樂章已經簡化許多，除了一小段前導（第1-55小節），名義上雖存在二個主題，實際上只有一個主題，因為第二主題（第157-269小節）是第一主題（第56-156小節）的稍微延伸與變奏。

【CD建議】：1991年Gold Seal公司出品，托斯卡尼尼指揮費城交響樂團。

西貝流士（Jean Sibelius, 1865－1957，芬蘭作曲家）

　　1865年12月8日出生於芬蘭的西貝流士，由於當時尚處於蘇俄統治時期，因此，他一生抱著發揚祖國音樂與精神的強大使命感，也被歸類為「國民樂派」。雖然他到1957年才逝世，但從作曲風格來分，仍屬晚期浪漫樂派。

　　西貝流士的父親是軍醫，在他兩歲時便去世，他從小跟隨母親和祖母長大。由於長時間生活在鄉間，芬蘭的大自然景觀與他合而為一，成為心靈的最終歸宿。西貝流士也不斷在作品中表現芬蘭的美。

　　中學畢業後，西貝流士奉家人之命進入赫爾辛基大學就讀法律系，但他暗中卻同時在音樂學院註冊。之後，不久便放棄法律系學業，專攻音樂，主修小提琴和作曲。西貝流士雖然起步晚，畢業時卻交出相當優異的成績單——《A大調絃樂三重奏》和《B大調絃樂四重奏》。

　　與挪威著名的「國民樂派」作曲家葛利格一樣，西貝流士音樂學院畢業之後也前往德國柏林和維也納留學。夏天休假時，大半時間都和音樂學院老同學葉納菲特（Jarnefelt）在一起消磨。西貝流士與葉納菲特一家人相處甚歡，並愛上他們家最小的女兒艾茵諾。兩人一見鍾情，夏天結束時，便決定廝守終身。秋天開學時，西貝流士赴奧地利，準備跟隨名師學習。他希望拜會當時維也納首屈一指的名音樂家布拉姆斯，卻遭拒絕（這是布拉姆斯一向慣例）。這兩年的留學生涯雖未留下作品，但經由觀摩別

人創作開拓了視野，對日後也有無形影響。

　　這時候，蘇俄壓制芬蘭的獨立運動加劇，年輕人十分憤慨，在責任心驅使下，西貝流士想到，該為國家做點什麼。於是，一連串在這個主題下產生的作品於焉誕生，並由西貝流士親自指揮赫爾辛基交響樂團，首次正式發表，獲得聽眾很大的回響與共鳴。

　　婚後，西貝流士返回赫爾辛基擔任音樂學院教授。任教七年期間，創作不少作品，其中最著名的為1899年所寫的《芬蘭頌》。他的作品不僅在當地大受歡迎，同時也得到歐洲、甚至美國聽眾的喜愛。西貝流士也經常受邀赴國外指揮自己的作品。

　　不久，西貝流士獲政府月俸資助，辭去教職，得以專心作曲。從此，西貝流士遷居位於首都赫爾辛基北方鄉下，深居簡出，僅發表作品時，才不得不遠行。他這種愛好大自然的個性，不僅在作品中深深顯示，同時也身體力行。1927年以後，西貝流士便不再有作品問世，過著一種清靜簡樸、與世無爭的生活。雖然如此，仍贏得他的芬蘭同胞及世人的崇高敬意。

作品欣賞

《芬蘭頌》，作品26，第7號

　　西貝流士的時代，一直到1917年為止，芬蘭在蘇俄的統治之下，因此，他在1899年譜寫這首交響樂曲──《芬蘭頌》。其中充滿曠野般的北歐情調，是一首非常膾炙人口的樂曲，正如他的其他作品，風格獨特，讓人一聽就知道是屬於「西貝流士式」的。西貝流士對交響樂的編制並不求大，仍保持一般正常大小，也不著重長度，平均約三、四十分鐘左右。但特點在於類似馬勒，經常開始與結束的調式不一致。

　　由於非常明顯地是描述芬蘭的風光景色，層次結構分明，西貝流士對

這首交響詩的內容並未特別加以著墨,感覺上,像是一種即興式的自由隨想。一開始,音樂以朦朧、冥晦、憂鬱的激情進行,同時,在英雄敘事曲部分,令人明顯感受到宗教節慶的氣氛。小喇叭響亮有力的節奏大大鼓舞軍心。第三段,樂曲中對祖國的熱愛,則以簡單的和聲主題來表現。最後,銅管樂器高亢振奮的樂聲從沉鬱中脫穎而出,令人精神一振,也喚醒芬蘭人的靈魂。

【CD建議】:1997年Decca公司出品,阿胥肯納吉指揮倫敦交響樂團。

雷哈爾（Franz Lehár, 1870 - 1948，匈牙利作曲家）

1870年4月30日，雷哈爾出生於匈牙利。父親任職於軍中樂團，母親是匈牙利籍的德國人，這也是為什麼雷哈爾作品中經常出現匈牙利的異國風味的原因。雷哈爾曾在布拉格學音樂，並拜在德弗札克門下。畢業後，他先在樂團中待過一段時間，後來繼承父業，也任職軍中樂團指揮。

輕歌劇《風流寡婦》是讓他揚名國際的成名作，這齣戲在維也納一炮而紅後，接著，他應邀前往美國，頭一年，《風流寡婦》在當地上演了五百場，可見其受歡迎的程度。之後，他又寫了一些相當知名的輕歌劇，例如《盧森堡的公爵》、《微笑之國》等，但是像《風流寡婦》的聲勢卻只此一回。

作品欣賞

《風流寡婦》

這是雷哈爾所有作品中最傑出的一部，我們甚至可以說，這齣深受全世界愛樂者喜愛的輕歌劇，讓雷哈爾流傳千古。其中，不僅音樂迷人，內容真實描寫1900年前後國際社會中，某一特定階層的生活與思想及人性的矛盾與衝突，也頗有意義。同時，雷哈爾煞費心血地安排每一個人物的唱腔、仔細經營當下氣氛，務使旋律優美動聽（其中有幾首特別受聽眾及演唱者喜愛的獨唱曲，例如漢娜的〈森林裡的少女——維雅〉、戴尼諾的〈我

到美心那兒去〉、娃稜琪安娜的〈我是正經的良家婦女〉、高音部的浪漫曲〈到涼亭小憩〉、二重唱〈沉默〉和〈笨騎士〉等，幾乎曲曲優美耐聽），每一個情節天衣無縫地呈現在觀眾眼前。1905年12月28日，《風流寡婦》在維也納劇院首演。

時間／地點：1900年左右，巴黎

人物：羅馬教廷派駐巴黎公使彌寇（Mirko Zeta，男中音）

　　　彌寇的妻子娃稜琪安娜（Valencienne，女高音）

　　　彌寇的私書、騎兵少尉戴尼諾（Danilo，男高音）

　　　漢娜（Hanna Glawari，女高音）

　　　羅西隆（Camille de Rosillon，男高音）

　　　公使的文書耶顧斯（Njegus，丑角）

第一幕：在一次高層上流社會的酒會中，出現一位年輕、美麗、富有，男士們夢寐以求、最有身價的寡婦──漢娜。但只有一個人例外，那就是戴尼諾。

他們倆人是舊識。那時，戴尼諾愛上漢娜，一度想娶她，卻因漢娜家貧，社會地位懸殊而無法如願。現在，戴尼諾雖然愛她依舊，卻顧忌有貪圖豐厚嫁妝的嫌疑，而不想成為愛慕者之一。因此，他拒絕了上司──羅馬教廷派駐巴黎公使彌寇的計畫──與漢娜結婚，以免大批財富流向國外。當然，這對其他競爭者而言，是好消息，正中下懷。

在酒會上，彌寇的年輕妻子娃稜琪安娜把扇子弄丟了，扇子上面有熱戀她的羅西隆所寫的「我愛妳」。最後誰找到這把扇子？當然是娃稜琪安娜的丈夫，彌寇。所幸他並不知道扇子是誰的。

第二幕：漢娜在自己宅院辦的花園餐會

漢娜對戴尼諾的感情又死灰復燃，但戴尼諾卻有心結，他總認為：「如果漢娜現在不是那麼有錢就好了……」。

圖13：雷哈爾歌劇《風流寡婦》中第一幕場景。

　　上司交代他去尋找扇子的主人，但是，女人心海底針（男聲唱曲：〈女人難解〉），這項任務顯然太棘手，不久他便把事情放一邊去。

　　經過一番周折，娃稜琪安娜終於找回失落的扇子，她對她的愛慕者，羅西隆唱道：〈我是正經的良家婦女〉，並希望他轉移目標，追求漢娜。但是在花園的涼亭中，仍愛戀不捨地要求羅西隆，再吻她一次。

　　這時，彌寇見妻子久去不返，也逐漸懷疑妻子是否有不忠的行為。為了幫娃稜琪安娜解危，漢娜臨時和娃稜琪安娜替換位子，與羅西隆雙雙從涼亭走出，並宣佈將與羅西隆訂婚。傷心失望的戴尼諾又前往巴黎著名的「美心」俱樂部尋歡，希望從其他年輕漂亮的女孩身上得到補償。

　　第三幕：身為女人，見多識廣的漢娜知道怎麼去處理這件事。她把家裡的一間大廳，完全按照「美心」的方式改裝。戴尼諾一看，當然知道怎麼一回事。但他仍不肯放棄自己的原則，接受漢娜對他的情意。雖然如

此，由於受大使之託，他還是希望漢娜不要嫁羅西隆，跟他回祖國，以免讓百萬財富外流。

漢娜答應了，並向他解釋那天在涼亭的真實情況。戴尼諾聽了心裡大為受用，卻仍不敢表達情意（華爾滋三步舞曲節奏的獨唱曲：〈嘴巴沉默，但小提琴樂聲在妳耳邊輕訴〉，內容：愛我吧！每一個腳步透露：請愛我吧！每次，握手時的力道清楚地告訴我：這是真的，這是真的，「你愛我」）。

另一方面，彌寇也得知真相。這下，便要與妻子娃稜琪安娜離婚，同時，出於愛國心，要娶漢娜。但是當他獲悉，根據漢娜過世丈夫的遺囑，如果漢娜再嫁，將失去所有繼承權，無疑澆了他一大盆冷水。現在，反而是戴尼諾如釋重負，他終於可以毫無顧忌追求漢娜。

不過，彌寇放棄得太早了，因為遺囑上還有一條但書：她的新任丈夫將獲得所有財產。

彌寇和妻子又言歸於好，因為他又發現，扇子上雖寫著「我愛妳」，但娃稜琪安娜給他的答覆卻是：〈我是正經的良家婦女〉。

【CD建議】：2000年EMI公司出品，伊麗莎白‧史瓦茲考夫等主唱。

《微笑之國》

這部作品原名為《黃色夾克》，上演後因觀眾反應不佳，後來改為現在這個充滿異國情調的名稱，才大大轟動起來。對我們而言，也因劇情涉及中國，而提高吸引力。這齣輕歌劇似乎是為高音部而寫，從頭到尾絕少出現低音。

時間／地點：1912年，維也納和北京

人物：麗莎（Lisa，女高音）

麗莎的父親利恆滕費伯爵（Lichtenfels）

中國王子鍾（Chong，男高音）

王子的妹妹咪（Mi，女高音）

顧斯塔夫伯爵（Gustav，丑角）

王子的叔叔、軍官、文官等

劇情：全劇共有三幕。

年輕的維也納伯爵小姐麗莎迷上駐維也納使節的中國王子鍾，而拒絕衷心愛慕她的顧斯塔夫伯爵，並決定跟他結婚，回中國。但異國的風情民俗對麗莎來說實在非常陌生，她處處感到適應不良。雖然王子的妹妹咪與她友好，但四周仍有不少敵人。

為了就近在麗莎身邊，多年後，顧斯塔夫伯爵以武官身分請調中國。不久，卻愛上王子的妹妹咪。但是現在麗莎遇到難題，需要他的幫助：她既不能容忍受到冷落的待遇，也無法接受根據習俗王子必須再納四個妾的事實。

於是，麗莎和顧斯塔夫決定逃亡。很不幸，行跡敗露，被發現。寬宏大量的王子卻不要求懲治他們，還讓他們如願離開。雖然如此，王子仍保持他的信念：「永遠微笑」。

【CD建議】：1997年EMI公司出品，齊格飛‧耶路撒冷等主唱，慕尼黑電臺管絃樂團合作演出。

拉威爾（Maurice Ravel, 1875－1937，法國作曲家）

　　1875年3月7日，出生於西班牙庇里牛斯山地區一個小城的拉威爾，一生對自己的西班牙血統念念不忘，因此在他的作品中，經常可以察覺到特意揉入的西班牙風味。

　　拉威爾七歲開始學鋼琴，稍長，接受音樂理論課程教育。雖然他天資不錯，但生性懶散，就算父母督促，練習並不怎麼勤快。十二歲時嘗試作曲。十四歲考進巴黎音樂學院。六年內，學校緊湊繁重的傳統古典課程並不怎麼吸引他，拉威爾最大的樂趣是，自己去找符合時代精神的流行音樂，另外的收穫則是結識許多作曲家。音樂學院的學習告一段落後，拉威爾繼續在學校註冊，進階作曲理論高級班。

　　1900年，拉威爾爭取頒給音樂新秀最高榮譽的「羅馬大獎」失敗，接著學校功課又沒過關，可謂流年不利。另方面，在創作上卻大有斬獲，他的鋼琴曲《噴泉》發表後，已受到樂壇矚目。

　　20世紀初（1910年左右），穆索斯基和狄亞基列夫的作品在巴黎公演，造成轟動，俄羅斯的音樂及芭蕾舞帶給拉威爾全新的衝擊和感受，他和當時一群熱中此道的年輕音樂家，例如德布西和史特拉汶斯基一起創作，企圖為音樂注入新血。

　　不久，第一次世界大戰爆發，和許多藝術家一樣，拉威爾痛恨這種不

人道、扼殺美感的劣行。厭惡發動戰爭的德、奧兩國，連帶對這兩國的文化、音樂也有某種程度的反感，這使他更加致力將自己的作品植根於法國。

拉威爾個頭不大，體型瘦小，但十分注重穿著與美食，身上永遠是考究、剪裁合宜的服裝。1928年，他應邀前往美國巡迴公演時，隨身攜帶有五十件絲襯衫、二十件西裝外套；同時，講究精緻美食的他，幾乎無法忍受美式食物的粗糙。因此，即使這趟新大陸之行十分成功，可說名利雙收，但五個月之後，他還是覺得慶幸，終於可以返回法國。

拉威爾晚年的作品，《波麗露》極受好評，為他再創事業的高峰，英國牛津大學甚至頒給他榮譽博士頭銜。

1929年，他的鋼琴家朋友保羅請他譜曲，保羅因戰爭失去右手，拉威爾因此為他寫下專為左手彈奏的曲子，也相當受到喜愛。

拉威爾終身未娶，他說：「藝術家大半都不太正常，而音樂家更有這種趨勢。」在他過世前幾年，名聲事業可說發展到最極致，名、利一切都有了。若不是一次意外事件，拉威爾被卡車撞了，導致腦部受損，再也無法集中注意力作曲，漸漸連行動也不能控制。1937年12月28日，在一次開腦手術後，病逝巴黎。

人們一般將拉威爾與德布西的作品風格同列入印象樂派，但是仔細聽，又發覺拉威爾交響樂曲的處理手法與眾不同，有特別的「拉威爾式」風格，既充滿趣味與大自然的冥想，又有如經過理智設計的安排。他的好友史特拉汶斯基曾稱讚拉威爾的作品「巧奪天工」，如「瑞士製錶師傅」，像一部神奇的機器。白遼士也認為拉威爾對樂器的安排設計，有如圖畫上的顏色佈局。總之，拉威爾的作品風格游走在傳統與現代之間，予人的感覺是既有古典的浪漫，又有現代的創新。

跟史特拉汶斯基一樣，拉威爾也譜寫芭蕾舞劇，甚至雇主為同一人，

其中最著名的是《達孚尼與克蘿艾》。此外，他還將穆索斯基、德布西、蕭邦等人的鋼琴曲改寫成管絃樂曲。

作品欣賞

《波麗露》

　　這是拉威爾最受歡迎的一首曲子，電影《火戰車》作為主題曲，更使它風行全世界，但卻不見得是他最重要的作品，1928年在巴黎首次公開發表時，拉威爾便警告入場聽眾：「這首曲子長達17分鐘，而且沒有音樂，全是管絃樂單調的振動。這只是我的一項實驗。」果然，所言不虛，《波麗露》節奏強烈分明，幾乎毫無旋律可言，低音部分固定不變，從小鼓開始，長達300小節當中，不斷重複，並加入其他樂器，從弱音到強音、強音到弱音，懸疑緊張氣氛與音量隨之升高。全曲原本一直以C大調進行，到最後結束前轉成E大調，突然出其不意回到C大調，一聲巨響後，一切靜止，畫下令人驚訝的句點。

【CD建議】：1990年EMI公司出品，拉圖指揮伯明罕交響樂團。

《圓舞曲》

　　1914年拉威爾開始以史特勞斯式維也納圓舞曲的風格，譜寫交響詩，可惜，在他完成這首作品之前，第一次世界大戰爆發，拉威爾被徵召入伍。直到1918年大戰結束後，才得以繼續未完部分。實際上，這首曲子從他1906年構思到首演，前後共達十五年。

　　這首曲子，長約13分鐘，分別有鋼琴獨奏和雙鋼琴演奏兩種不同的版本。同時，需要大編制的樂團來支援：足額的大、中、小及低音提琴和銅管樂，三到四倍的木管樂器組、兩位豎琴手、一應俱全的打擊樂器組，包括鐵琴、鑼、定音鼓等。首先，以小提琴的琴弓和弱音器敲擊指板，來達

成製造神怪氣氛的目的。接著，整個樂團延續這個主題，以令人驚愕的手法展開樂曲。

作品完成之後，他先邀請經紀人和最要好的朋友史特拉汶斯基來鑑賞。拉威爾先在鋼琴上演奏一遍。經紀人認為，曲子雖然相當不錯，但不適合芭蕾舞劇，因此拒絕將此曲搬到舞臺上來演出。拉威爾聽完，一言不發，逕自走出房門。從此與經紀人關係決裂，再無往來。

最後，拉威爾還是找到一家音樂廳發表他的作品，並風行全世界。在總譜的下方，拉威爾寫下他對這齣舞劇舞臺佈景所要傳達給觀眾的訊息（可惜，一直未曾實現過）：「在翻騰湧動的雲端之間，可以捕捉到幾片正跳著圓舞曲的雲兒。漸漸地，雲層分開來，露出被雲霧圍繞的聖殿，其中，是充滿霞光照耀、1855年代的皇宮……。」

這首曲子管絃樂團音色偏低，豎琴有非常突顯吃重的地位，它不斷上、下地滑奏，製造出一種令人看不透、摸不著邊際的效果，與一般華爾滋大異其趣。

【CD建議】：1962年 Music+Arts公司出品，孟許（Charles Munch）指揮波士頓交響樂團。

史特拉汶斯基（Igor Strawinskij, 1882－1971，俄國作曲家）

　　史特拉汶斯基和荀伯格一樣，都屬於自學成功的音樂家，不願遵循傳統，執意另創新途，可謂現代音樂的開山始祖。

　　1882年6月18日在俄國聖彼得堡出生的史特拉汶斯基，從小在音樂氣氛濃厚的家庭中長大，父親是著名聲樂家，從小就帶他進出音樂廳，欣賞歌劇和芭蕾舞劇。母親也彈得一手好鋼琴。
史特拉汶斯基九歲開始接受音樂教育，包括鋼琴及理論課程，但他對練習曲顯然相當不感興趣，寧可隨興彈奏創作。一直到二十歲前，他並沒有特意朝音樂方面發展。

　　後來，為了他的前途著想，父母親送他進聖彼得堡大學，攻讀法律系。為了不違逆家人心意，史特拉汶斯基暫時勉強自己屈從，但私下仍追隨俄國國民樂派大師，林姆斯基‧高沙可夫（Nikolay Rimski-Korsakov, 1844－1908）學作曲，兩人並由師生情誼發展成濃厚的友誼。

　　幾年後，父親過世，他又回到音樂的路上來。二十三歲那年，他作了幾項生命中重要的決定：一、代表青少年時代的結束，爾後將以音樂創作當成畢生志業。二、與一向了解他、支持他的表妹結婚。

　　婚後不久，在一個偶然的機會，史特拉汶斯基結識芭蕾舞團經理狄亞基列夫，改變了他的一生。1908年開始，他接受迪氏委託，完成了一系列芭蕾舞劇的前衛音樂作品——《火鳥》、《彼得羅希卡》、《春之祭》，因而

聲名遠播，聞名國際。其中《火鳥》一劇在巴黎上演，更是轟動，大受歡迎。一時之間，巴黎吹起「俄國芭蕾舞風」。這段時期，史特拉汶斯基的音樂已突破過去作曲技巧的窠臼，以嶄新的和聲與節奏寫出新奇獨特的作品，管絃樂色彩極為強烈，那種震懾的節奏與壓迫感，特別震撼人心。

　　不久，第一次世界大戰爆發，史特拉汶斯基與家人暫時避居瑞士。思鄉情切之下，寫了許多俄國歌曲、合唱曲和以俄國民間傳說為背景的舞臺劇《大兵的故事》，及以俄國農村、宗教習俗為主題的芭蕾舞劇《婚禮》。

　　一次大戰後不久，為了旅行演奏方便，他們遷居法國，前往當時世界藝術、音樂、文化重鎮——巴黎，並成為法國公民。從此遠離祖國，在歐洲及美國發展他的音樂創作事業。旅居巴黎的那段期間，他漸漸感到在歐洲發展已臻瓶頸，必須尋求突破。多次往返美國的旅行演奏帶來相當好的感受與經驗，1940年，舉家移民新大陸。這時候，第一任妻子過世，他又娶了相識十七年的俄籍女演員維拉，共同前往美國展開新生活。這樁婚姻帶給史特拉汶斯基很大的幸福，一直到他過世。

　　1962年，史特拉汶斯基終於回到闊別五十年的祖國，受到同胞英雄式的歡迎。史特拉汶斯基雖然大半生時間都在國外度過，使他的作品充滿國際色彩，但在宗教信仰上，一直保持俄國東正教思想。這一點，對他的作品風格多少也有影響。

　　綜觀史特拉汶斯基多采多姿的一生，他的創作過程可分為三個時期。第一個時期的作品，到芭蕾舞劇《春之祭》之前，屬於「印象樂派」與「表現樂派」之間。第二時期，旅居瑞士期間所創作的《大兵的故事》到1951年移民美國所寫的歌劇《浪子》，屬於「新古典主義」。而後，他晚年所完成的作品，則屬「十二音列音樂」與「系列音樂」。

作品欣賞

芭蕾舞劇系列——《火鳥》等多部舞劇

　　這是史特拉汶斯基為芭蕾舞劇所譜寫的音樂，他將個人的創作理念融入作品中，希望達到音樂表達形式邏輯化的目的，基本上，這項嘗試是失敗的，史特拉汶斯基本人也承認。沒想到竟一鳴驚人，轟動一時，「俄式芭蕾舞」因此被炒熱。之後，他打鐵趁熱，緊接著著手第二部《彼得羅希卡》，第三部《春之祭》也同樣深獲好評。特別是1913年於巴黎，《春之祭》一推出，立刻引起國際樂壇的注意，同時帶來很大爭議。它代表一種古代的異教徒儀式，故事情節敘述人們為了祈求豐收，按慣例，必須犧牲一位年輕的處女作為獻禮。

　　全劇共分兩部：

　　第一部「大地的崇拜」，共由九個單元所構成：

　　1.序曲、2.春之預兆、3.少女之舞、4.誘惑的儀式、5.春之輪迴、6.蠻族對抗之儀式、7.男巫的行列、8.男巫、9.大地之舞

　　第二部「少女的獻身」則由六個單元組成：

　　1.序曲、2.少女神秘之輪迴、3.選中者的榮耀、4.祖先的招魂、5.祭祖、6.獻身之舞

　　這齣舞劇，動用了百人編制的大管絃樂團。以打擊樂器和特殊舞步來表現一種充滿變幻及原始風味的節奏，給聽眾帶來革命性的震撼。當時許多同行和聽眾對這種前所未有的瘋狂音樂與舞臺效果，都表示無法接受。對盛裝出席的紳士貴族而言，甚至是一種侮辱，差點沒丟石頭、砸雞蛋。最後不得不動用警力維持秩序，造成一場很大的風波。而這種革命性的作風，正是史特拉汶斯基音樂的特色。當時恐怕只有身為史特拉汶斯基知音的拉威爾，才能真正了解這齣倍受攻擊的舞劇的涵義及史特拉汶斯基所要

表達的思想。

【CD建議】：1.《火鳥》1974年CBS公司出品，波立茲指揮紐約愛樂交響樂團。2.《彼得羅希卡》1994年Sony公司出品，波立茲指揮紐約愛樂交響樂團。3.《春之祭》1976年DGG公司出品，阿巴多指揮倫敦交響樂團。

《詩篇交響曲》（完成於1930年）

「詩篇」（Psalm），意即教會裡的聖歌，編上號碼，共一百五十首。而這首「不按牌理出牌」的曲子，正是一種含巴洛克複音樂式、合唱團，卻又不符合傳統交響曲形式的矛盾組合，是為了慶祝波士頓交響樂團成立五十週年，史特拉汶斯基受該樂團指揮之託而作。編制上，除了合唱團之外，尚有銅管樂器（但不含音色柔和的單簧管）、兩架平臺演奏用鋼琴、豎琴、打擊樂器和略去小提琴和中提琴的絃樂組。

此曲最特別的地方是，合唱團在樂曲中佔相當重要地位，與管絃樂互相呼應，不僅並未威脅器樂的重要性，甚至彼此合作無間，大大增強整體聲勢。尤其，合唱團部分，史特拉汶斯基採用復古的中世紀教堂音樂，葛利果聖歌第一、第三部分開頭處，和巴洛克時代哥德式四聲部合唱（男聲、女聲和男童聲），歌詞以拉丁文發音。這種充滿希臘東正教風味的特殊結構（俄國信仰東正教），賦予它富異國情調的魅力，正是《詩篇交響曲》不同凡響之處，聽眾欣賞這首樂曲，最重要的是，必須拋棄成見，以寬闊的胸襟接納突破傳統的風格。

全曲共分三個樂章：

第一樂章：e小調，長度僅3分鐘。採聖歌第39首：〈請上帝垂聽禱告〉，一開始，在雙簧管和低音管以連續快速的十六分音符伴隨下，稍帶哀傷、安靜地進入主題。鋼琴加入之後，由於對死亡，和害怕上帝離去的恐懼、不安逐漸加深，轉成具攻擊性的旋律，甚至可說是一種出自內心的

呐喊、控訴，《聖經》的題材、中古世紀俄國東正教式的合唱曲和現代音樂，組合成一種非常奇異特殊的風格。

第二樂章：c小調，長度較前一樂章略長，約6分鐘。採聖歌第40首：〈我期待上帝〉，雙重（兩個主題）四聲部賦格形式。首先，由木管樂器以「巴哈結合現代樂」混合的形式，輕聲演奏主題（降E大調）。合唱團加入後（降E小調），管絃樂器則在一旁沉默待命。結束之前，兩者壯觀地合而為一。

第三樂章：聖歌第150首：〈哈利路亞〉（Alleluja，"Alle"意即讚頌，"luja"意即上帝、天父，《舊約聖經》以此作為結束），是聲勢龐大的讚歌；共分六小段，演奏時間幾近12分鐘。第一段：管絃樂以「哈利路亞」作為序曲，合唱團接著唱讚歌（Laudate），此後，這句"Laudate"不斷在歌詞中重複出現，但藉由不同的速度及聲調起伏，竟然變化萬千，一點也不單調乏味；第二段：快速的八分音符將曲子帶入高潮；第三段：男低音和男高音以四重唱高唱讚歌，後加入銅管樂器，再創高潮；第四段：回到第一段主題；第五段：第一主題的展開部；第六段：尾奏中，主要由鋼琴和豎琴伴奏女高音。

【CD建議】：1994年DGG公司出品，伯恩斯坦指揮以色列愛樂交響樂團。

第Ⅵ篇 世界著名交響樂團及指揮家

音樂欣賞和演奏者或樂團，有很大關係。不夠水準的演奏者，往往令聽眾覺得乏味、無趣。本世紀最偉大的小提琴家之一史坦（Isaac Stern）曾說：「好的音樂就是，從第一個音符開始便吸引你的注意力，『強迫』你住嘴，仔細傾聽。音樂會現場若有咳嗽聲，表示音樂不夠好，這是演奏者的責任。」

第一章　交響樂團

柏林交響樂團

　　大家所熟悉的柏林交響樂團成立於1868年，算是一百多年的「老店」了。剛開始時，規模很小，只是一家高級咖啡廳的樂隊，後來因財力不足，而轉讓出去，重新改組。1887年，音樂史上著名的指揮家馮必婁（Hans von Buelow，曾經一度是大鋼琴家李斯特的女婿）接管後，聲名日隆。之後，相繼有許多名音樂家，例如，理查‧史特勞斯、馬勒等都曾指揮過這個樂團。1923年，名指揮家福特萬格勒受聘為指揮，對整個樂團的發展有莫大影響，進一步將水準提升到世界一流。1954年，福特萬格勒去世後，柏林交響樂團沉寂過一陣子，1945-1948年，傑利畢達克繼任指揮，他為樂團引入另一種較屬於個人化的極端風格，不太喜歡指揮有獨奏樂器同臺的協奏曲，也不願處在前任指揮福特萬格勒的陰影下工作，不久便辭職他就。1954年，由卡拉揚接任，他與傑利畢達克相反，與媒體、傳播界合作無間，三十年來，締造最高唱片銷售量的成績，名利雙收。柏林交響樂團在卡拉揚領導下，以演奏古典樂派作品著稱，特別擅長的是貝多芬、布拉姆斯、布魯克納等人作品。1989年卡拉揚去世，由阿巴多接棒，才開始走一些較屬於近代或現代的路線。

倫敦交響樂團

　　倫敦地區有許多交響樂團，其中歷史最悠久、最著名的樂團，應屬倫敦交響樂團無疑。它成立於1904年，也是第一個完成橫跨大西洋，前往美國巡迴演奏的樂團（1912年），當時的指揮是尼克遜（Arthur Nikisch）。從

1911-1950年換了不少指揮，但一直沒有確定特殊風格。1950-1954年由克理波斯（Josef Krips）指揮，1961-1964年由法籍蒙特（Pierre Monteux）指揮，在這兩位大師手上，使倫敦交響樂團躋身一流水準。1979-1988年，義大利籍名指揮阿巴多接掌樂團，在他的帶領下，更上一層樓。從1989年開始，由伯恩斯坦的得意門生之一——提爾森托瑪斯（Michael Tilson-Thomas）擔任指揮及總裁。

維也納交響樂團

　　維也納交響樂團是歐洲最早開始的樂團之一，成立於1842年，第一任指揮是拉赫勒（Franz Lachner），在他的領導下，漸具規模。1860年，開始專業化經營，擁有固定聽眾群，接受年票預約，定期舉辦音樂會，之後有不少名家在此擔任過指揮，例如李希特、馬勒、凡加特勒、福特萬格勒等。1933-1937年的托斯卡尼尼（Arturo Toscanini）更是名家中的名家，這些大師是使維也納交響樂團成為世界首屈一指樂團的主要原因。

　　原則上，維也納交響樂團與歌劇院樂團的樂器演奏家（樂團團員）是相通的，不僅如此，兩個樂團的經濟及運作系統也息息相關，這項傳統一直維持至今。這種情況，非常特殊；尤其維也納交響樂團演奏大廳的金碧輝煌和富麗堂皇更是世界少有。華格納、威爾第、李斯特、布拉姆斯、布魯克納、理查・史特勞斯等著名音樂家都在此發表過他們的作品，格外增添它的光彩。

　　維也納交響樂團在器樂的表現及風格方面以音色流暢、自然、柔和著稱，有些樂器還與眾不同，例如F調法國號的管子比一般長；單簧管和低音管的握柄系統也和平常有所差別。

慕尼黑交響樂團

慕尼黑交響樂團是1893年由哲學博士凱姆（Franz Kaim）所成立，起初，樂團以他的名字來命名，1924年重新改組後才改為今天這個名字。1967-1976年，在名指揮家坎培（Ruldof Kempe）的帶領經營下，成為國際矚目樂團，當時他以演奏理查‧史特勞斯的作品見長。1979年開始，羅馬尼亞籍名指揮家傑利畢達克繼續帶領樂團，他處理作品的方式，頗有個人特殊風格，與另一位大師托斯卡尼尼竟有類似的地方，尤其在詮釋布魯克納作品時的貼切與恰如其分，幾乎不作第二人想。就編制而言，屬全德最大交響樂團。

洛杉磯交響樂團

成立於1919年，在世界各國中算是比較新的樂團，所安排演出的曲目富於變化，冬季演奏室內樂作品，夏天時則以「好萊塢式」節奏輕鬆的搖滾樂為主，完全合乎現代聽眾口味。1926年以來，名指揮赫茲（Alfred Herz）將夏季音樂會的聲譽推展到高峰。1969年以後，更加強這個趨勢，大量演奏現代作曲家作品，古典時期作品反而屬點綴性質，風格特殊。歷代名指揮家有波列茲（Pierre Boelez）、梅塔（Zubin Mehta）、普烈文（Andre Previn）等。

巴伐利亞廣播交響樂團

成立於1949年，算是較年輕的樂團。在第一任指揮約亨（Eugen Jochum）領導下，很快達到國際水準，並建立知名度。之後繼任的指揮庫貝利克（Rafael Kubelik），原本已是知名國際指揮家，在他手中，更進一步確認該樂團的地位與名聲，當時，他以詮釋馬勒作品著稱。此外，不時有國際一流頂尖指揮大家，例如伯恩斯坦、慕提、阿巴多、蕭提、朱里尼

等都在這裡客串指揮過。1983-1992年，總指揮戴維斯（Colin Davis）轉換風格，走白遼士或英國作曲家如艾爾加（Edward Elgar）、佛漢威廉士（Ralph Vaughan Williams）路線，1993年開始，大師級指揮馬捷爾接任，透過他的國際知名度及才華，再創樂團聲響新高峰。

芝加哥交響樂團

　　芝加哥交響樂團於1891年在當時頗負盛名的指揮托瑪斯（Theodore Thomas）的促成下舉辦了第一次公開演奏會，四年後，具音樂才華及組織能力的名指揮斯托克（Frederick Stock）接棒，進一步將樂團企業化經營，預售年票，定期演出受聽眾歡迎的曲目。在各界支持下，芝加哥交響樂團終於在1904年有了自己的音樂廳，這也是美國第一個為交響樂團所建造的演出場所。二次大戰之後，該樂團原想延聘世界一流大師福特萬格勒擔任指揮，卻遭到猶太籍音樂家們的反對，因為福特萬格勒曾與納粹黨合作。1950-1953年，由捷克籍庫貝利克出任指揮一職，他的作風大膽先進，演奏許多近代及現代作曲家作品，可惜並不十分合乎大眾口味，甚至嚇跑一些聽眾。之後十年，換上來的匈牙利籍指揮萊納（Fritz Reiner），「在選曲及風格上則非常具有彈性，同時處理樂句時精確無比」（史特拉汶斯基對他的評語）。繼萊納之後的指揮馬提勒（Jean Martinon）偏好現代作曲家作品，也有與庫貝利克類似「曲高和寡」的問題。

　　1969年，由英籍的指揮界大師蕭提接掌，聲響更盛，成為世界一流的樂團，直到他年老退休，才將指揮棒交給青年才俊巴倫波因（Daniel Barenboim），在他的領導下，繼續維持聲響於不墜。

　　在蕭提指揮下的芝加哥交響樂團，風格及音色以精確、完美著稱，尤其它的銅管樂器水準，被公認為全世界第一。

波士頓交響樂團

波士頓交響樂團在富商亨利的支持下，成立於1881年。1900年開始，樂團在交響樂大廳定期舉辦演奏會，從此有了固定的演出場所，一直到今天。第一位重要指揮是風格傾向德國傳統派的慕克（Karl Muck），他於1906年從柏林皇家歌劇院跳槽到波士頓交響樂團，之後的繼任者是法國籍的蒙特（Pierre Monteux），他的法式嚴格要求與作風，似乎不太能適應樂團，不久便離職。1924年，換來了一位世界指揮界的大師級人物——俄籍的庫瑟汶斯基（他同時也是世界知名大提琴演奏家），在他的領導下，奠定波士頓交響樂團躋身世界一流水準的基礎。

1930年，波士頓交響樂團慶祝成立五十週年時，邀請不少作曲家譜曲祝賀，其中，史特拉汶斯基的《賽門交響曲》和興德密特的銅管樂和絃協奏曲，便是在此時完成。庫瑟汶斯基之後，孟許（Charles Munch）繼任，他開始策劃樂團的巡迴演出，足跡不僅遍及歐洲，甚且到達蘇聯。

1973年，曾經拜在名家卡拉揚、伯恩斯坦門下的日本籍指揮家小澤征爾受聘為該樂團指揮。二十多年來，繼續維持非常好的聲響與水準，他並經常率團出國巡迴演奏。

波士頓交響樂團一向以木管樂器音色及演奏技巧的柔美、優雅著稱。

紐約愛樂交響樂團

紐約愛樂交響樂團成立於1842年，是美國最早成立的交響樂團。1909-1911年期間，奧地利籍名作曲家馬勒遠渡大西洋，前來擔任指揮；但由於適應及情緒上的種種問題，兩年後他便返回歐洲。對該樂團而言，最具影響力的指揮當然首推伯恩斯坦（1958-1969年期間）。他那開朗熱情、充滿魅力的特殊風格，是美式交響樂團的最佳典範。相較於早期的大師，如托斯卡尼尼（1928-1936年期間），風格顯然完全不同。伯恩斯坦之後，由法

國籍作曲家兼指揮波列茲（Pierre Boelez, 1971-1977）接棒，他的風格也非常獨樹一幟，聽眾經常無法接受。印度籍梅塔是下一任指揮，他也以不落俗套、勇於突破著稱，對於處理浪漫派晚期作品尤其拿手，廣受聽眾喜愛。1991年開始，換上來的指揮馬樹爾（Kurt Masur）又有一番新作風，他著意要將傳統歐洲音樂特性和北美交響樂團的風格作一番融合調整。到目前為止，評論不一。

第二章　指揮家

指揮是樂團的靈魂人物，一個管絃樂團由上百人數演出，必須仰賴指揮來指示、協調，大家才能一致。由於各家風格不同，音樂的感受和經驗各異，詮釋方法也不一樣，有時候指揮出來的效果，差別極大。因指揮具有攸關整個樂團好壞的決定性地位，所以指揮家的大名被放在最顯眼的地位，和樂團並駕齊驅。

全世界學指揮的人何其多，而樂團卻非常有限，因此，在這一行中要出人頭地，相當困難，必須具備以下條件：

- 精通一種以上的樂器，甚至達職業演奏家水準。
- 音感優異，能精確地判斷音高，抓準拍子。
- 熟悉各種和絃，能運用自如。
- 反應機靈，處事果斷。
- 由於名指揮家屬「明星級」公眾人物，五官長相、言行舉止，除予人良好印象外，還必須具親和力，風格、特色及魅力也不可少。

還有一點非常重要的，即「機運」。沒有它，即使具備前述五項，可能仍然無法成功。所以，這些世界著名指揮家，都是千萬人中的幸運者，非常不容易。為了方便讀者選購CD時參考，在篩選時，儘可能選20世紀以後出生者，先前雖有許多音樂史上重要名家、大師，如托斯卡尼尼、安瑟曼、福特萬格勒、庫瑟汶斯基等，但是由於CD的發明與盛行是近十幾年的事，過去的名家經典之作皆以唱片灌錄，為避免年代久遠，唱片公司以老舊的唱盤轉錄CD，效果大打折扣，因此選購CD時，儘可能以最近幾十年內為宜。

阿巴多（Claudio Abbado）

1933年出生於義大利米蘭的阿巴多，十六歲那年進入「威爾第音樂學院」，專攻鋼琴、作曲和指揮，之後赴維也納繼續深造，自從1958、1963年兩次在國際大賽中奪魁後，逐漸闖出知名度。1965年，名指揮家卡拉揚邀他前往薩爾斯堡共同演出，聲譽更扶搖直上，多次在歐洲最著名的音樂季中表現傑出，如維也納（1961年）、愛丁堡（1966年）、布拉格、洛桑、阿姆斯特丹和威尼斯。

1972年開始，他不斷獲得指揮著名樂團的機會，先在著名的米蘭歌劇院擔任指揮，繼而為總監，這段期間，他致力於吸收年輕一代、較開放的聽眾群，之後，受聘於倫敦交響樂團，出任音樂總監一職。1986年起，擔任維也納交響樂團指揮。1989年，卡拉揚去世後，由他接替柏林交響樂團指揮一職。他的專長在指揮德、奧、捷等中歐作曲家的作品，偶爾也有現代作曲家作品。

伯恩斯坦（Leonard Bernstein）

1918年生於羅倫斯的伯恩斯坦，父母是居住在蘇聯的猶太人，後來移民美國。他本身集作曲家、指揮、鋼琴家、作家和電視明星於一身，是樂壇上少見、多才多藝的幸運兒。就讀哈佛大學期間，他便對爵士樂顯示濃厚興趣，除本科系外，還一邊學作曲，一邊選修哲學和語言方面課程。哈佛畢業後，他轉到費城音樂研究所，拜在名師如萊納（Fritz Reiner）、文基羅瓦（Vengerova）、湯姆森（Thompson）門下學指揮、鋼琴、作曲。1940年，伯恩斯坦成為指揮大師庫瑟汶斯基的學生，並因其優異表現，留下當他的指揮助理。隔年，跳槽到紐約市立交響樂團（當時的指揮是世界知名的羅德辛斯基），開始還是以助理身分，這段期間，他的第一部作品——《第一交響曲》和芭蕾舞曲問世。1945-1948年，出任紐約市立交響樂團指

揮，並與電視臺簽約合作，他本人也在電視上有一個自己的音樂節目，透過媒體，更加速聲名遠播。

雖然如此，個人榮耀並非他的最後目的，伯恩斯坦在提攜後進方面，不遺餘力，希望藉此拉近聽眾與美國當代本土音樂家的距離。1948年，他擔任以色列交響樂團指揮，三十五歲就成為庫瑟汶斯基的接班人以及大學教授。1957年他譜寫的《西城故事》（原為音樂舞臺劇，同時也搬上銀幕），創造了事業另一高峰，甚至可說是他的代表作，曲子動聽，膾炙人口。

伯恩斯坦是全世界公認的指揮大師，才華、樂性、技巧高超固然是成功的主要因素，他那瀟灑不羈的風采，也是最令人印象深刻之處。最特殊的地方是，同樣一首樂曲，經過他處理，便有不同效果出現。他擅長營造氣氛，開始時，先以極慢速度展開，然後再突顯主題；在指揮過的所有作品中，詮釋馬勒的作品，可以說是他的拿手專長。除了在美國本土，伯恩斯坦也經常與維也納、柏林等歐洲各大樂團合作。最值得一提的是，1953年他和世紀名歌唱家卡羅素在米蘭同臺演出，傳為音樂界一大盛事。

貝姆（Karl Boehm）

出生於奧地利格拉斯的貝姆原來在當地大學唸法律，後來發現志趣不合，轉赴維也納學音樂，專攻鋼琴、音樂理論和作曲。畢業後，先在當地歌劇院工作一段時間，不久，獲慕尼黑歌劇院老板賞識，得到上臺機會，逐漸闖出知名度。他先後在漢堡、德勒斯登、達姆等德國城市指揮。在德勒斯登期間，他致力於理查·史特勞斯作品的指導與詮釋，成為公認的「理查·史特勞斯專家」。

1943-1945年和1954-1956年前後，貝姆擔任維也納歌劇院指揮，之後，不斷在世界各國演出，與莫斯科、芝加哥、薩爾斯堡、拜魯特、慕尼

黑等著名樂團合作。貝姆的個性嚴謹執著，這點也表現在音樂中，尤其擅於詮釋莫札特、布魯克納、理查‧史特勞斯等人的作品。

巴倫波因（Daniel Barenboim）

以色列籍的巴倫波因生於1942年，在世界大師級的指揮家中屬年輕的一代。他曾跟隨福特萬格勒、波朗格（Nadia Boulanger）、費瑟（Edwin Fischer）等許多世界一流指揮大師學習，對日後的發展有很大影響。巴倫波因出生在音樂家庭，很小就接觸樂器，屬天才型音樂家，七歲就登臺演奏鋼琴。九歲時，在奧地利薩爾斯堡第一次學習指揮方面的技巧。十二歲那年，再度赴薩爾斯堡，遇見當時世界級指揮大師福特萬格勒，暗下決心，要向他看齊。從此，鋼琴（主要專攻貝多芬、莫札特作品）和指揮兩者兼顧。在以色列他和英國室內樂管絃樂團實現了這個從鋼琴座位上指揮樂團的願望。十五歲時，巴倫波因就得到在音樂聖地——卡內基大廳演出機會。由於深獲好評，接著應邀前往倫敦，在皇家交響樂團中擔任鋼琴獨奏。

二十歲那年，巴倫波因正式在以色列執指揮棒，得到樂壇肯定，從此正式以指揮家身分開始他的指揮家生涯。他進軍歐洲的第一站是倫敦，應聘為英國室內樂管絃樂團指揮。1973年，在愛丁堡指揮莫札特作品《唐‧喬凡尼》，演出成功，令他聲名大噪，因此，兩年後，再度請他指揮《費加洛婚禮》。隨後在1975年受聘為巴黎管絃樂團指揮直到1989年。這段期間，他開始專研法國音樂家作品，同時也嘗試其他風格路線，例如布魯克納、馬勒和華格納等人的交響樂。1991年赴美，指揮芝加哥交響樂團；1992年，指揮柏林國家歌劇院樂團。此外，他也是洛桑、愛丁堡等世界各大著名音樂季（Festival）的常客。

巴倫波因還成立「巴倫波因樂團」，經常出現在電視傳播媒體，在提

升知名度方面，更有水漲船高的趨勢。

傑利畢達克（Sergiu Cellibidache）

　　具有羅馬尼亞血統的傑利畢達克出生於1912年，起初並未蓄意走音樂這條路，他先在羅馬尼亞加勒雷斯特大學攻讀哲學和數學，後來才前往柏林大學，修音樂學博士學位，同時在柏林音樂學院選修作曲和指揮課程。大學及音樂學院畢業後，展開他的指揮家生涯。1946-1952年，柏林交響樂團原指揮福特萬格勒因政治因素被禁止登臺，這段期間由傑利畢達克代理，他利用機會努力學習，從實際臨場中吸取經驗，在指揮生涯中獲得很大進展。由於表現不凡，從此受樂壇肯定，之後，跟隨柏林交響樂團在美國旅行演奏，進一步打開世界性知名度。1952年開始正式擔任柏林交響樂團指揮（後來樂團選擇卡拉揚為福特萬格勒接班人），歷任斯圖加特電臺管絃樂團、斯德哥爾摩電臺管絃樂團。1979年開始，接任慕尼黑交響樂團指揮，直到過世（1997年）。而慕尼黑交響樂團也在他的細心經營，指揮帶領下，成為德國最好的樂團，於國際樂壇中佔有一席之地。

　　傑利畢達克個性非常執著，是極端的完美主義者，在他的字典裡沒有「妥協、折衷」這些字眼，對音樂也有一套獨特見解，例如，他非常反對錄音或錄影，甚至CD、LD的製作，他認為，再怎麼好的機器也無法傳達現場音樂會的臨場感，甚至音樂本身會遭到某種程度的扭曲變形。就因為他這種忠於原音的態度，拒絕了電視臺、廣播、唱片公司的邀約，阻斷許多財源。舉世滔滔，人人學會適應時代的潮流，唯獨傑利畢達克始終堅持信念，不肯苟同遷就世俗。1997年夏天，傑利畢達克在巴黎寓所病逝，寂寞地走完一生。

　　以指揮風格而論，傑利畢達克的慢速度傾向是備受樂評家爭議的一點，不過詮釋布魯克納作品（尤其弱音的處理美學堪稱一絕），的確是第

一把交椅，馬勒的作品則是他較弱的一環。

馬捷爾（Lorin Maazel）

1930年在美國匹茲堡出生長大的馬捷爾，從小就展現對音樂方面濃厚的興趣與長才，和許多指揮家一樣，他原想成為小提琴家，後來才轉行指揮（精通某項樂器也是成為優秀指揮的先決條件），當時的世界級大師如托斯卡尼尼、庫瑟汶斯基都十分讚賞他的才華。在音樂家未成名前，這點非常重要，有了名家的推薦背書，幾乎是成名的保證，這也是他很年輕便廣受樂壇肯定的主要原因之一。而他九歲時便在紐約世界博覽會執指揮棒，也是非常不平凡的經歷。

他指揮過許多知名樂團，歷任NBC、紐約、匹茲堡、芝加哥等地交響樂團指揮。在美國被肯定，還不能完全證明他的實力，於是，1952年，二十二歲的馬捷爾開始遠征歐洲，第一站是義大利的羅馬、米蘭，大受聽眾及樂評家激賞；接下來，維也納、柏林、巴黎、馬德里、布拉格等歐洲音樂重鎮，可謂「連戰皆捷」，所到之處，無不風靡。由於在文化方面，歐洲人一向自認老大，心裡有點輕視美國文化的淺薄，所以一個土生土長的美國人，要讓歐洲人打心眼裡真正臣服，並不是那麼容易。之後，歐洲各地的邀請源源不斷，連一向以審核嚴格著稱的德國歌劇之鄉、音樂聖地——拜魯特（馬捷爾是第一個在此登臺的美國人）、柏林電臺管絃樂團、柏林歌劇樂團和薩爾斯堡音樂季中，也請他擔任駐團指揮。

1970年，他接下倫敦新交響樂團指揮棒職務，兩年後，受聘於美國克利夫蘭交響樂團、1977年法國國家管絃樂團、1982年維也納國家歌劇院（兩年後因合作關係不甚愉快而離開）、1993年巴伐利亞廣播交響樂團等，經歷十分耀眼燦爛。

在風格上，馬捷爾正如其他活躍在國際樂壇上的音樂家，十分現代

化，具有包容性及多樣性，能適應各種不同格調及作品。

卡拉揚（Herbert von Karajan）

卡拉揚是大家最熟悉的指揮家，他出生於奧地利音樂神童莫札特的故鄉 —— 薩爾斯堡，十一歲那年便開了第一次鋼琴演奏會，可說也是屬於天才型音樂家。卡拉揚從薩爾斯堡大學畢業之後，轉赴維也納，攻讀音樂學，並跟隨名家學指揮。第一份正式聘書來自於德國烏爾姆歌劇院（1927-1934），接著是阿亨歌劇院，指揮技巧更趨成熟，終於柏林歌劇院（1941-1945）也聘請他。

第二次世界大戰結束，他名聲日隆，傳遍全世界，成為國際級指揮家，曾擔任過許多國際一流樂團指揮，例如維也納交響樂團、倫敦交響樂團、米蘭歌劇管絃樂團、巴黎管絃樂團、薩爾斯堡、拜魯特、愛丁堡等，足跡甚至遠達蘇聯，他的音樂和深具魅力的風采，征服了全球。1960年開始，繼福特萬格勒之後，他接掌柏林愛樂交響樂團指揮一職，直至1989年過世為止，柏林愛樂交響樂團也在卡拉揚帶領下，更加聲名遠播。在眾多名家作品中，卡拉揚特別致力於古典 —— 浪漫時期作品，尤以詮釋貝多芬作品著稱。1956年開始，他承辦薩爾斯堡音樂季活動，提拔不少新人。

為了提攜後進，卡拉揚於1969年成立基金會，使年輕、有天分的指揮家在「起頭難」之處，獲一臂之力。他在有生之年，與傳播媒體合作，灌錄拍攝了不少唱片、錄影帶和電視、電影紀錄片，透過這種方式，將音樂的訊息推廣、傳達給大眾。

馬利納（Neville Marriner）

1924年4月15日出生於英國的馬利納，原來是學小提琴，之後，1949-1959年間，在倫敦皇家音樂學院教授小提琴，直到一次偶然機會中，才將

他的另一項才華發掘出來，並受名家肯定。但是馬利納並未馬上放棄小提琴，仍繼續擔任著名交響樂團的首席小提琴；1959年，他終於接下聖馬丁大學的指揮棒，透過唱片的推出打響知名度，並成立室內樂團「聖馬丁學院」。從此平步青雲，歷任洛杉磯、明尼蘇達、斯圖加特等樂團。在風格上，他以指揮巴洛克時期作品見長。

梅塔（Zubin Mehta）

1936年出生於印度孟買的梅塔，屬當今世上一流指揮，這對於亞洲籍的音樂家而言，可謂相當不易。

他在維也納完成音樂教育，1957年開始執指揮棒，1958年在指揮大賽中得到首獎，從此嶄露頭角，受到世界樂壇肯定。二十四歲那年，年輕的梅塔赴美發展，表現傑出，立刻接到洛杉磯交響樂團聘書，請他擔任總指揮。而梅塔果然也不負眾望，在他努力經營下，洛杉磯交響樂團聲響日隆，成為世界一流樂團。

同時，他足跡也遠跨歐洲，1965年在世界知名音樂季中如薩爾斯堡、米蘭等地的傑出表現，更將他的事業推向另一高峰，歷任著名樂團指揮，如紐約（1978年）、以色列等交響樂團（1962年開始長期合作，1981年榮獲終身職給）。

戴維斯（Colin Davis）

1927年9月25日出生於英國，出道時先在小樂團指揮，成績優秀，名氣日增，三十歲時應聘為英國國家廣播電臺（BBC）蘇格蘭樂團指揮，後又擔任威爾斯劇院總指揮。1959年開始與倫敦交響樂團合作灌錄唱片、巡迴演出，1967年第一次在紐約歌劇院登臺；1977-1986年出任英國國家廣播電臺總指揮，1971-1986年，倫敦歌劇院音樂總裁，1977-1978年，拜魯特

歌劇院第一位英籍指揮，1983-1992年，德國巴伐利亞交響樂團音樂總裁；1995年開始，擔任倫敦交響樂團總指揮，1988年應邀指揮紐約愛樂交響樂團。

普烈文（Andre Previn）

1929年出生於柏林，是具有德國血統的美國人，十歲之前，分別在柏林及巴黎居住，他的音樂教育完成於美國，在學校學的是鋼琴和作曲，熱中爵士樂。畢業後，為電影譜寫了不少音樂。

普烈文第一次正式擔任指揮，是在1963年與聖路易斯交響樂團合作演出。接著在 1967-1970 年擔任赫斯頓（Housten）交響樂團指揮，還同時指揮英國國家廣播電臺（BBC）。從1969年開始，長達十年的時間，指揮倫敦交響樂團，並曾於1971年遠征亞洲，巡迴演出。1975年，被聘任為著名的匹茲堡交響樂團音樂總裁， 1986-1989 年，擔任洛杉磯交響樂團音樂總裁。

普烈文風格較傾向現代音樂，他本人能夠親自擔任鋼琴獨奏，從鋼琴前指揮整個樂團。這位多才多藝的指揮家甚至也為音樂劇譜曲。

慕提（Riccardo Muti）

1941年出生於義大利的慕提，算是指揮家中年輕一代的佼佼者。他原先希望成為鋼琴家，但在一次學校音樂會中他執起指揮棒，從此便轉行。

1967年慕提在義大利一項指揮大賽中奪魁後，從此奠定他的音樂前程。二十八歲開始在弗羅倫斯歌劇院管絃樂團擔任指揮。1968年，義大利電臺交響樂團在他的指揮下，遠征柏林、維也納和美國，使他聲名遠播，從此確定他在國際樂壇的地位。緊接著，他又乘勝追擊，在倍受國際矚目的薩爾斯堡、愛丁堡、洛桑、布拉格和巴黎等音樂季中又獲廣大回響。毫

無疑問，他已成為閃亮巨星之一。果然在1973年，倫敦交響樂團請他擔任指揮；1980年，費城管絃樂團也聘請他。1986年，慕提繼阿巴多之後，成為米蘭歌劇院指揮。除此之外，他常年在各國演出，不斷與柏林、維也納等世界一流樂團合作。

由於慕提本身是義大利人，因此，在詮釋義大利歌劇音樂方面，更加貼切，有其權威性。除了音樂方面的才華受到肯定，慕提充滿智慧、靈性的特殊個人風格與魅力，也是他少年得志的主要原因。雖然有人批評他幾乎從來不笑，表情太嚴肅，不像義大利人，倒像嚴峻的德國人（骨子裡，他的確衷心崇拜德國作曲家，如貝多芬、布拉姆斯、舒曼等）。關於這點，慕提有他的看法：「又不是好萊塢電影明星，擺那些譜幹嘛？！」

羅斯托波維奇 （Mstislav Rostropovitsch）

1927年出生於蘇聯的羅斯托波維奇，不僅是指揮名家，同時也是非常優秀的職業大提琴和鋼琴演奏家。他小的時候，先跟父親學大提琴，隨母親學鋼琴，後來，又進入莫斯科音樂學院學作曲，二十四歲時獲「史達林」音樂大賽的獎項，開始受到矚目。1956年開始，他受聘為莫斯科音樂學院大提琴教授，他第一次正式執指揮棒是在柴可夫斯基的歌劇《尤根・奧尼金》中，果然不同凡響，次年，應邀前往巴黎演出。1974年，他離開祖國蘇聯，第一次的合作是和倫敦新交響樂團。之後，赴美擔任舊金山交響樂團指揮，並於1977年出任華盛頓國家交響樂團指揮。羅斯托波維奇具多方面的才華，不僅在指揮界有極崇高地位，也是當今世上最優秀的大提琴演奏家，同時也是作曲家，他的管絃樂、鋼琴和四重奏作品都倍受樂壇肯定。

小澤征爾（Seiji Ozawa）

1935年出生於滿洲國的小澤征爾，在世界級指揮家中是極少數東方面孔之一。由於曾經在一次橄欖球賽中折傷手指，從此為鋼琴演奏家生涯畫下句點，轉向指揮界發展。

小澤征爾在東京完成大學教育，二十四歲那年，獲得日本一家摩托車公司獎學金贊助，前往歐洲，並在音樂大賽中奪魁，一時之間，在日本聲名大噪。返國之後，立刻得到指揮日本交響樂團的機會，成績斐然。兩年後，在紐約愛樂交響樂團擔任當時世界最知名大師伯恩斯坦的指揮助理。這段期間，小澤征爾的表現傑出，才華更進一步受到世界樂壇肯定，第一次在美國登臺是指揮舊金山交響樂團。1964-1968年，正式出任芝加哥交響樂團指揮，1965-1970年，擔任加拿大多倫多交響樂團指揮。而1969年在全球矚目的薩爾斯堡音樂季中的表現，再一次確定他在樂壇的地位。1973年開始，小澤征爾同時指揮舊金山和波士頓交響樂團，尤其後者的樂團水準，更屬於世界一流。

小澤征爾的專長在於指揮19世紀晚期和20世紀作曲家的作品，多次和世界一流樂團合作，在他的帶領下，顯現出一種充滿活力的風格，打擊樂器尤其能有很好的發揮機會。

第VII篇 世界著名演奏家、聲樂家、歌劇院

第一章　鋼琴家

　　鋼琴是學習音樂的入門、基礎樂器，一開始，幾乎所有演奏家都必須接觸它，有些人留下來，有些則往別的樂器發展，因此「鋼琴演奏」是一門非常競爭的行業。全世界鋼琴家多得數不清，要在其中出人頭地，的確非常困難。所以，以下精選出來的大師，都是「鋼琴家中的鋼琴家」，同時為了方便購買CD、現場聆聽，儘可能避免年代太久遠的。

魯賓斯坦（Arthur Rubinstein）

　　1887年1月28日生於波蘭，1982年卒於日內瓦，是20世紀最著名的鋼琴大師。華沙音樂學院畢業後，前往柏林深造。五十歲之前，魯賓斯坦將演奏事業的重心放在歐洲，1932年他突然謝絕一切邀約，沉潛了好幾年；1937年重新復出，果然有驚人成績，真正成為世界超級巨星也在此時。其成熟高超的技巧，已達爐火純青的地步，令人嘆為觀止，特別是詮釋蕭邦的作品，全世界無人能出其右。

阿格麗希（Martha Argerich）

　　1941年6月5日生於阿根廷布宜諾艾利斯，十六歲那年，在義大利波臣及瑞士日內瓦鋼琴大賽中奪魁後，開始她的演奏事業。1965年又在華沙蕭邦鋼琴大賽中得獎，和阿巴多合作灌錄的普羅高菲夫《第三號鋼琴協奏曲》大受歡迎後，打開她在唱片界的市場。阿格麗希的專長在室內樂及詮釋李斯特、舒曼、拉威爾、史特拉汶斯基等人作品。她那屬於個人的特殊詮釋法，傑利畢達克曾經並不欣賞：「這女子彈出來的東西根本毫無音樂性可

言。」

阿勞 (Claudio Arrau)

1903年2月6日生於智利，1991年卒於奧地利。十一歲時舉辦第一次個人演奏會。1919、1920年連獲「李斯特獎」，1923年日內瓦鋼琴大賽得獎人。二十二歲即出任柏林「史坦宣音樂學院」教授，次年灌錄第一張唱片。1967年成立「阿勞基金會」，1978年榮獲柏林愛樂交響樂團最高榮譽獎章。

阿胥肯納吉 (Vladimir Ashkenazy)

1937年7月6日生於蘇聯，八歲時第一次登臺，二十二歲獲蕭邦鋼琴大賽第二名，次年，在比利時布魯塞爾獲得國際音樂大賽冠軍，接著，赴美巡迴演奏。1962年又獲柴可夫斯基音樂比賽首獎，1963年離開祖國後，定居歐洲。阿胥肯納吉除了是優異鋼琴家之外，同時也擔任倫敦皇家樂團指揮，1989年開始，受聘為柏林交響樂團指揮，1997-1998年，擔任布拉格愛樂交響樂團指揮。

巴倫波因 (Daniel Barenboim)

1942年11月15日出生於阿根廷布宜諾艾利斯的巴倫波因不僅是傑出鋼琴家，同時也是著名指揮。七歲那年舉辦第一次鋼琴演奏會，被視為天才。十三歲在倫敦音樂廳登臺。1964年和英國室內管絃樂團合作，在倫敦、巴黎、紐約登臺演奏，到處受讚嘆歡迎。1973年之後轉往指揮界發展，成就非凡。

米開朗傑里（Arturo Benedetti Michelangeli）

1920年1月5日生於義大利，1995年6月12日卒於瑞士。一開始，他學的是小提琴，十歲之後，才在米蘭音樂學院正式接受鋼琴教育；十九歲獲日內瓦國際音樂大賽冠軍；次年，被聘為波隆納音樂學院教師。第二次世界大戰結束，米開朗傑里首度在倫敦登臺，從此走上國際樂壇。1964年在義大利家鄉布雷希亞成立國際鋼琴音樂學院。米開朗傑里是完美主義者，對任何細節都一絲不苟，他甚至不彈演奏會現場所提供的鋼琴，而是隨身攜帶自己的琴和調音師。他彈出來的音色純淨無瑕，強調的是美學而不是力道與節奏，根據這項特質，除了蕭邦，最合適表現德布西作品。

布倫德爾（Alfred Brendel）

1931年1月5日生於奧地利。十七歲開第一次演奏會，1960年在薩爾斯堡音樂節中與維也納愛樂交響樂團合作演出，是他邁入國際樂壇的重要關鍵，以詮釋莫札特、舒伯特、李斯特作品著稱。1992-1996年，布倫德爾改變路線，彈奏貝多芬作品，深受歡迎；所灌製的CD、唱片銷路良好。獲科隆、倫敦、牛津、耶魯等著名大學頒發榮譽博士學位。

蓋博（Bruno Leonardo Gelber）

1941年3月19日生於阿根廷布宜諾艾利斯，八歲那年阿根廷電臺為他舉辦第一次個人演奏會；十五歲時在布宜諾艾利斯與名指揮馬捷爾同臺合作演出；十九歲時獲「瑪葵爾蒂」音樂大賽冠軍。

顧爾德（Glenn Gould）

1932年9月25日生於加拿大多倫多，年僅五十歲便突然腦中風英年早逝。三歲開始學琴，十五歲時第一次登臺演奏貝多芬鋼琴協奏曲，立刻受

到樂壇矚目。1955年顧爾德進軍美國，十分成功，兩年後赴歐，足跡遍及歐陸各國、英國、蘇聯，被視為天才、怪傑（由於其奇特行徑與個性）。1964年以後，他對登臺演奏失去興趣，從此只灌錄唱片。顧爾德擅長巴洛克、古典和近代（如興德密特、貝爾格、荀白克）的曲子，浪漫派作品則極少碰觸。

古爾達（Friedrich Gulda）

1930年5月16日生於維也納，1946年瑞士日內瓦鋼琴大賽首獎得主；1950年在著名的卡內基音樂廳登臺。1960年，歐洲爵士交響樂團成立，他是創辦人之一，嘗試將古典樂與爵士樂融合在一起。1968年在奧地利成立「即興創作音樂學校」。古爾達天生任性瀟灑，特立獨行，上臺演奏時不穿燕尾服，經常是一件黑色套頭毛衣加一頂猶太小圓帽，但喜愛他的聽眾皆不以為意，名指揮家貝姆甚至說：「他彈得實在好，穿游泳褲上臺也可以接受。」（為了還報，有回古爾達竟破例穿上正式禮服。）古爾達除了是鋼琴家，同時也是作曲家。

霍洛維茲（Vladimir Horowitz）

1903年10月1日生於蘇俄，1989年卒於紐約，與魯賓斯坦一樣同屬20世紀大師。二十三歲那年離開祖國赴歐，巡迴演奏會奠定他的聲譽，不久，前往美國，三十歲時娶了名指揮家托斯卡尼尼的女兒為妻，並在美國定居下來。霍洛維茲獨一無二的琴藝、觸鍵手法雖然不見得廣受樂評家推崇，但是他賦予鋼琴屬於樂器本身之外的生命，尤其在詮釋俄國近代作曲家作品時，超快速之中所蘊含的律動，更是無人能及。他曾於聲譽最高時退隱十二年，1965年，沉潛之後的霍洛維茲，技巧、境界更上一層樓，幾乎無人能比。1982年，他重返歐洲樂壇，在倫敦、巴黎、米蘭、柏林、漢

堡、維也納登臺演奏，最後回到離開六十一年的故鄉——蘇聯。

肯培夫（Wihelm Kempff）

1895年11月25日生於德國，1991年卒於義大利。他九歲入柏林音樂學院就讀，1924－1929年出任斯圖加特音樂學院院長。肯培夫以演奏德國古典和浪漫時期作品見長，尤其偏向柔弱部分（p）的表現與處理，予人如詩如幻、層次分明的感覺，所以，他極少彈奏李斯特或蘇俄作曲家的作品。

波里尼（Maurizio Pollini）

1942年1月5日生於米蘭。十五歲時即以彈奏蕭邦練習曲聞名。十七歲獲艾陀勒波里（Ettore-Pozzoli）鋼琴大賽首獎，隔年又得蕭邦鋼琴大賽第一名，隨後，拜在鋼琴大師米開朗傑里門下，詮釋蕭邦、貝多芬作品尤其有獨特風格；後來也經常演奏現代作曲家，如布列茲（Pierre Boulez）、史托克豪森（Karlheinz Stockhausen）等人作品。1981年，波里尼第一次嘗試指揮。1985年，朝另一種風格發展，開始彈奏巴哈作品，結果大受歡迎，再創個人音樂事業的高峰。

李希特（Svjatoslav Richter）

1915年3月7日生於烏克蘭，1997年卒於莫斯科。1937－1944年就讀莫斯科音樂學院，師事世紀大鋼琴家——紐因浩斯（Heinrich Neuhaus），1942年普羅高菲夫作品《鋼琴奏鳴曲》首演會上由他彈奏，1945年獲全俄鋼琴比賽冠軍，1960年赴美登臺演奏，大為轟動，返回歐洲後，在英、法、奧等國舉辦演奏會。

內田光子（Mitsuko Uchida）

1948年12月20日生於日本。二十一歲獲維也納「貝多芬」音樂大賽首獎，次年，又得到華沙「蕭邦鋼琴比賽」冠軍，聲響日隆，1982年，應邀在倫敦演奏全套莫札特鋼琴奏鳴曲，轟動一時，從此被視為鋼琴界詮釋莫札特作品的權威。內田光子與英國室內樂團合作，灌錄不少CD、唱片。四十歲時，第一次在紐約音樂廳登臺，彈奏貝多芬的《第三號鋼琴協奏曲》，深受好評，並獲頒贈古典樂獎章的至高榮耀。次年，在莫札特音樂節再獲唱片公司頒贈獎章。是亞洲人當中，少數活躍樂壇的國際知名人士。

普萊亞（Murray Perahia）

1947年4月19日生於紐約，五歲開始學琴，在1972年的國際鋼琴大賽得獎後，開始走紅。次年，應邀赴歐巡迴演奏，聲響更隆。普萊亞本人對室內樂較感興趣，透過他敏銳、善感、詩人般的氣質，詮釋莫札特、蕭邦、舒曼、布拉姆斯的作品尤其獨到，普萊亞不只是鋼琴家，同時也是英國室內樂團指揮。

沁莫曼（Krystian Zimmerman）

1956年12月5日生於波蘭，十九歲時獲蕭邦鋼琴比賽首獎，從此受矚目，不斷在歐洲各地登臺。不久，應邀赴美國、日本，並與伯恩斯坦、卡拉揚等指揮名家同臺演出，屬新生代中的佼佼者。沁莫曼具有敏銳的詩人特質，自我要求極高，傾向完美主義，不喜歡頻繁登臺，在技巧風格上，堪與米開朗傑里相提並論，蕭邦、李斯特、德布西作品是他的最愛。

塞爾金（Rudolf Serkin）

1903年3月28日生於波希米亞，卒於1991年。音樂教育完成於維也納，當時，他甚至跟隨荀伯格學作曲。十二歲時登臺擔任孟德爾頌《g小調協奏曲》鋼琴部分，一鳴驚人，從此受矚目。十七歲在柏林結識當時小提琴名家艾道夫布希，經常同臺演出，之後，和艾道夫布希拉大提琴的弟弟一起組成三重奏，聞名一時。後來，塞爾金甚至娶了艾道夫布希的女兒。二次大戰爆發後，他們全家移民新大陸，成為美國公民，並受聘為費城音樂學院教授，1968-1976年擔任院長。塞爾金的演奏風格十分大膽、熱情，他勇於向自己挑戰，賦予曲子戲劇性的高潮起伏，不少樂評家將他歸為「狂野派」，這種傾向維持至八十高齡仍不改。

席夫（András Schiff）

1953年12月21日生於布達佩斯，可以說是匈牙利最知名的鋼琴家，他先就讀於家鄉的李斯特音樂學院，後赴倫敦深造。二十一歲時，獲柴可夫斯基音樂比賽首獎；之後，除了在世界各大城市登臺，並與芝加哥、柏林、維也納和倫敦等著名樂團合作。他的演奏特色是不強調屬於個人化的表現，忠實地將莫札特、舒伯特、巴哈作品的原意、精神，細膩地傳達給聽眾。

波哥雷黎奇（Ivo Pogorelich）

1958年10月20日生於南斯拉夫貝爾格勒，卻在莫斯科完成音樂教育，二十二歲時參加蕭邦鋼琴比賽，在第三回合被淘汰，當時擔任裁判之一的女鋼琴家阿格麗希大不以為然，憤而離席，因此造成轟動，隨即接連不斷的演奏會讓他走紅國際，波哥雷黎奇對樂句的詮釋手法特殊，他彈奏莫札特、蕭邦、李斯特、穆索斯基作品獨樹一幟，充滿個人風格。成名之後，

1989年他在德國巴德沃里斯歐芬（Bad Wörishofen）創辦波哥雷黎奇音樂節，提供年輕音樂家出頭的機會，收入所得大半捐贈慈善公益機構。

季辛（Evgeny Kissin）

1971年10月10日出生的俄籍鋼琴家季辛，以年紀來說，應該尚未到躋身大師級演奏家之列的地步，但從演奏技巧來說，卻已出神入化，任何難度再高的曲子到他手裡，竟輕巧得令人絲毫不覺，算是演奏的最高境界。季辛第一次被家人發掘音樂天分，是在不滿一歲時。當時，長他十幾歲的姊姊正在彈鋼琴，突然間，十一個月大的季辛從搖籃坐起來，正確無誤地把旋律哼了一遍。一歲半開始，便在擔任鋼琴教師的母親啟蒙下，開始學琴，練習時間從每天二十分鐘，增加到一個小時；到正式入學前，已經可以自動增至四小時。季辛對音樂的確有一番狂熱，唸小學時，放學後回家，鞋、帽也不脫，第一件事便是衝到鋼琴前面坐下來彈一曲。母親了解他對音樂一種本能的需求，所以也不多加阻止。他在樂壇上真正嶄露頭角是十二歲那年，參加莫斯科音樂大賽，以蕭邦鋼琴協奏曲奪魁。後經卡拉揚賞識，大力提拔，從此以其高超的琴藝風靡全球，被譽為「鋼琴之神」、「繼霍洛維茲之後的鋼琴大師」。

許多鋼琴家不喜歡「安可曲」，季辛並不害怕被聽眾要求加奏，1993年在義大利波隆納，熱情的樂迷不斷要求加奏，總共彈了十三首「安可曲」，直到深夜十二點半舞臺工作人員抗議，才被迫散去。對於練習，季辛有他獨到的看法：「即使是鋼琴家，每天練二到四小時足矣，若有人整天練琴，只有兩種可能：第一、他除此之外沒事幹；第二、缺乏天分才華。」

第二章　小提琴家

曼紐因（Yehudi Menuhin）

1916年4月22日生於紐約，十一歲時便在巴黎音樂會上一鳴驚人，兩年後，在柏林又有更傑出的表現，當時幾乎全德的名人政要都到齊了，愛因斯坦說了一句話：「這時候，我們終於知道，上帝是存在的。」十九歲時，跟隨樂團全世界巡迴，共演出一百一十場。二次大戰期間，為紅十字慈善籌款，演出高達五百多場。或許因為年少時太突出的驚人表現，日後便很難有突破，所幸，他多方位發展，1956年在瑞士籌辦葛士塔特音樂節，1963年創辦曼紐因音樂學校；1969-1972年擔任汝德梭爾音樂節總監，1981年被聘為倫敦皇家交響樂團總裁。

史坦（Isaac Stern）

1920年7月21日生於蘇俄烏克蘭，十一歲隨父母移民舊金山。史坦不屬於天才兒童型，家人也未特意培養他的音樂技能，十歲時從班上同學那裡借來一把提琴，只是「試拉一下」，沒想到這次無心插柳，竟造成他從此和小提琴終身結緣。

史坦的演奏技巧大半自學而來，外形圓短矮胖的史坦雖不符合許多人對音樂家浪漫的想像，在臺上卻有令人陶醉、折服的本領，極受歡迎。他每年登臺次數不下一百五十回，同時灌錄唱片、CD、上電視、廣播、拍電影及紀錄片（1979年《從毛澤東到莫札特》，即是其中最著名的一部），非常活躍。史坦和曼紐因一樣，來自猶太家庭（他內心深處十分認同猶太血統，二次大戰後，發誓不踏上德國土地），成名後也致力於作育英才，

發掘、提拔音樂方面具有天分才華的年輕演奏家，並且積極為以色列爭取政治權益。50年代，美、蘇冷戰方酣時，美籍的史坦與俄籍小提琴大師歐伊史特拉夫（David Oistrach, 1908-1974）兩人互相欣賞，合作無間，舉辦許多小提琴二重奏演奏會及灌錄唱片，可見音樂是沒有國界的。

克萊曼（Gidon Kremer）

1947年2月27日出於立陶宛，來自德國─猶太家庭，第一堂小提琴課由父親親自授予。後來在莫斯科音樂學院跟隨小提琴大師歐伊史特拉夫。二十三歲獲柴可夫斯基音樂比賽首獎，當時獎章由他的老師親自頒發。獲獎後，蘇聯終於發放護照，允許他出國演奏，從此，足跡踏遍整個歐洲，甚至全世界。克萊曼擁有天真、熱情、好奇的赤子之心，他的音樂都是先經過再三反芻之後，才傳達給聽眾。這一點，有些樂評家不以為然，覺得有失作者原意；但是克萊曼的琴音確實有其個人獨特風格，每每帶給聽眾全新的感受。

帕爾曼（Itzhak Perlman）

1945年8月31日生出於以色列臺拉維夫。他對音樂的天分很早就被發掘，十三歲便以天才兒童身分保送紐約茱麗亞音樂學院，十九歲獲全美最重要的列汶特理（Lewentritt）小提琴比賽冠軍，二十二歲和同行杜比琳（Toby Lynn）結婚。之後，便展開一系列歐洲巡迴演奏會，並接受唱片公司委託，灌錄許多暢銷CD（經常與波士頓交響樂團合作，其中西貝流士作品最受歡迎，次為普羅高菲夫，另外還有他和俄籍名鋼琴家阿胥肯納吉一起灌錄的十首貝多芬鋼琴、小提琴奏鳴曲，愛樂者也不應錯過。）

五歲時得了小兒麻痺症的帕爾曼，行動不便，必須撐鐵架上臺，坐著演奏，但他個性樂觀開朗風趣，總是帶給聽眾愉悅的感覺；再加上高超的

琴藝，小提琴一到他手裡，扣人心弦、令人陶醉，誘惑性的琴音流瀉出來，所有的同情便消逸無蹤，取而代之的是驚訝與讚嘆。

祖克曼（Pinchas Zuckerman）

生於1948年7月16日，與史坦有許多共同點，難怪情同手足，例如他們都出生於臺拉維夫，十三歲時被史坦發掘，獲以色列－美國基金會資助，前往美國深造，兩人不僅同班，也先後得到同一小提琴大賽冠軍，巧的是，都在二十二歲左右和音樂界同行結婚。1982年12月以色列慶祝胡伯曼（Bronislaw Hubermann，1936年創立巴勒斯坦交響樂團的小提琴家）誕生一百週年，邀請全世界著名的小提琴家齊聚一堂，大會為最後一天誰唱壓軸傷腦筋時，此刻，由祖克曼脫穎而出，從此成為小提琴界的國際知名超級巨星。同行相忌，在各行各業中幾乎是定律，但祖克曼和史坦無論臺上臺下都是最好夥伴，他們一同登臺、灌錄唱片，風格接近，相互讚賞，默契十足。

慕特（Anne-Sophie Mutter）

1963年6月29日生於德國巴登州。七歲時，連續兩次獲小提琴青少年音樂大賽冠軍，十三歲，受卡拉揚賞識提攜，經常與柏林愛樂交響樂團合作，轟動一時；之後，陸續有許多世界著名樂團及指揮爭相與她合作。1985年，慕特在莫斯科登臺演奏，隔年，被聘為倫敦皇家音樂學院小提琴組教席，1988年應邀前往紐約演奏。

慕洛娃（Viktoria Mullova）

1959年9月27日生於莫斯科。十六歲時，一舉拿下汶納瓦斯基（Wienawski）音樂大賽冠軍，五年後，又在赫爾辛基獲「西貝流士音樂大

賽」首獎，隔年獲得「柴可夫斯基音樂大賽」首獎，可謂音樂大賽的常勝軍，為她開拓演奏事業的大好前程，1983年，慕洛娃流亡美國，灌錄唱片、CD（例如貝多芬的三重奏、布拉姆斯的鋼琴、小提琴二重奏），很快打開知名度。1994年開始不斷在世界各地旅行演奏。

凡格洛夫（Maxim Vengerov）

1974年8月20日生於蘇聯西伯利亞小城諾渥希比斯克（Nowosibirsk）。十五歲即在阿姆斯特丹、倫敦、東京和薩爾斯堡登臺，獲國際樂壇肯定。次年，得國際音樂大賽「卡爾富雷斯」（Carl-Flesh）首獎，更增聲勢，不久，應邀赴美，與紐約及以色列愛樂交響樂團合作演出，大為轟動。隔年，柏林、倫敦、薩爾斯堡（音樂節）等地樂團也爭相邀請他。1995年開始，不斷在世界各大音樂廳登臺，與費城、舊金山、倫敦等著名交響樂團合作。在年輕一輩音樂家中，算是十分突出優異的頂尖人物。尤其，他演奏時，不同於傳統的嚴肅正經，經常表現得一派輕鬆逗趣，可見其功力之高，應付艱難曲目尚遊刃有餘。

陳美（Vanessa Mae Vanakorn Nicholson）

1979年生於新加坡，與帕格尼尼同月同日生，只是整整晚了一百九十七年。三歲開始接受音樂教育，四歲隨家人移民至倫敦，五歲時第一次正式上小提琴課。十歲那年，與大型交響樂團同臺演出，一鳴驚人，被譽為現代「曼紐因」，兩年後，開始她的國際巡迴演奏會，灌錄許多銷售量驚人的CD。不少人認為她只是運氣、時機好，行銷、包裝成功，並沒有資格列入小提琴名家之流，但她的確具音樂天分、才華，巧妙結合古典、現代，屬時代性創舉，身為當今最受年輕人歡迎的國際巨星之一，卻是不爭的事實。

第三章　聲樂家

　　聲樂與其他器樂不同，對一般器樂演奏家而言，十九歲已經是可以蓋棺論定的年齡了，而聲樂家則並非如此，通常要到三十歲才漸入高峰。因此，聲樂界少見早慧的天才，這與身體結構有關，對聲樂家而言，身體便是他們的「樂器」。

女聲

妮爾森（Birgit Nilsson）

　　女高音，1918年5月17日生於瑞典。二十八歲時於斯德哥爾摩歌劇院演唱韋伯《魔彈射手》中女主角，一砲而紅，接著，前往歐洲內陸發展，維也納、拜魯特、慕尼黑、米蘭、紐約等音樂重鎮歌劇院都留下她繞樑三日不絕的歌聲，逐漸成為華格納歌劇的權威，1957-1970年駐唱拜魯特歌劇院。1986年以後，從舞臺上退休，專事教學。

瑪蒂絲（Edith Mathis）

　　女高音，1938年2月11日生於瑞士洛桑。十八歲時在洛桑歌劇院演唱莫札特《魔笛》，因而被認可。1959－1963年受聘於科隆歌劇院，以演唱莫札特歌劇為主。之後，跳槽到柏林歌劇院，聲勢有增無減，倫敦、紐約、漢堡、慕尼黑等全球大歌劇院以及薩爾斯堡音樂節都有她的足跡。

芭爾莎（Agnes Baltsa）

　　女中音，1944年11月19日生於希臘。二十四歲時在法蘭克福歌劇院演

唱莫札特《費加洛婚禮》，一鳴驚人，次年又在維也納歌劇院表現傑出，1976年開始，在薩爾斯堡音樂節中多次與卡拉揚合作，1982年受聘於柏林歌劇院，被視為臺柱。

貝樂絲（Hildegard Behrens）

女高音，1937年2月9日生於德國，原來唸法律，畢業後，才發現聲樂是終身職志，於是轉入佛來堡音樂學院，三十歲開始在杜塞爾多夫歌劇院駐唱，兩年後轉往紐約歌劇院，1977年在薩爾斯堡音樂節中與卡拉揚合作，1979年於蒙地卡羅因演唱華格納作品《女武神》，聲名大噪，1983年開始在拜魯特歌劇院專門演唱華格納作品，後轉赴紐約及巴黎歌劇院。

喬樂絲（Gwyneth Jones）

女高音，1936年11月7日生於英國威爾斯郡。二十六歲時在瑞士蘇黎世嶄露頭角，不久，倫敦歌劇院也請她登臺。1965年首次公開嘗試華格納歌劇，成績斐然；次年，應邀前往華格納歌劇的故鄉——拜魯特，此時，身價節節上升。1967年與大指揮家伯恩斯坦合作在紐約演出馬勒《第八交響曲》，聲譽達到最高點，從此，經常在漢堡、巴黎、維也納、紐約等各大歌劇院登臺。

蕾珊妮克（Leonie Rysanek）

女高音，1926年11月14日生於維也納。二十三歲時在因斯布魯克登臺，成績斐然，接著，被網羅在德國薩爾布呂克歌劇院旗下。1951年在拜魯特歌劇院演唱華格納作品，深受好評，後來，同一角色曾在倫敦、維也納等歌劇院演出，1957年應邀前往美國舊金山歌劇院，1959年在紐約歌劇院登臺，1972年應邀在巴黎歌劇院演唱史特勞斯作品。

珍貝可（Janet Baker）

女中音，1933年8月21日生於英國約克郡，二十三歲那年獲卡特琳費理爾音樂大賽首獎，並得到薩爾斯堡莫札特獎學金，1966年在倫敦歌劇院演唱莫札特及白遼士歌劇，大放異彩，從此更加名揚國際樂壇。但成名之後的珍貝可十分愛惜羽毛，她不願讓頻繁的旅途奔波傷害嗓子，要聽她的歌，只好親自跑一趟英國。而聽過現場的人都認為，珍貝可的歌聲圓潤溫暖，的確值回票價。

顧洛娃（Edita Gruberova）

花腔女高音，生於1946年12月23日。1970年在維也納歌劇院演出莫札特《魔笛》中「夜后」一角，讓她一砲而紅；同年，便接到薩爾斯堡音樂節的邀約，演出莫札特的《後宮誘逃》。1977年，第一次在紐約歌劇院登臺，再度演唱「夜后」一角，唱完之後，先是全場默靜，然後聽眾席的掌聲如火山爆發，一發不能收。1989年，慶祝法國革命二百週年，於凡爾賽歌劇院演出《茶花女》。

韓翠克斯（Barbara Hendricks）

女高音，1948年11月20日生於美國阿肯色州。二十八歲那年，在舊金山歌劇院登臺唱蒙特威爾第作品，一砲而紅；接著，進軍歐洲，在柏林歌劇院演唱莫札特《費加洛婚禮》中蘇珊娜和威爾第《弄臣》中的姬兒達。1981年，於薩爾斯堡音樂節中演唱莫札特作品《魔笛》中的帕米娜。之後，不斷在如巴黎、維也納、米蘭等歐洲各大歌劇院演唱。

法絲貝德（Brigitte Fassbaender）

女中音，1939年7月3日生於柏林。1961年在巴伐利亞歌劇院演唱奧芬

巴哈作品，大受好評，接著，繼續演唱比才、威爾第、莫札特、華格納等人作品，樂壇基礎從此奠定。1971年在倫敦歌劇院登臺，次年，赴巴黎歌劇院演唱華格納作品，她同時是薩爾斯堡音樂節的常客，1988年並擔任歌劇導演。

普萊斯（Margaret Price）

女高音，1941年4月13日生於威爾斯。二十一歲第一次正式登臺，演出莫札特作品《費加洛婚禮》，十分成功，一年後，同一戲碼在倫敦歌劇院演出。1969年赴美，於舊金山歌劇院，再度擔任莫札特作品《魔笛》的女主角，兩年後，在科隆歌劇院演出《唐·喬凡尼》，再次轟動，隨即應邀前往慕尼黑、巴黎、紐約等歌劇院。1981年在舊金山歌劇院與義大利著名男高音帕華洛帝同臺演出威爾第名作《阿依達》。

芙蕾妮（Mirella Freni）

女高音，1935年2月27日生於義大利。二十歲時在義大利演唱卡門一角，其臺風音質自然優雅，受到矚目。隨後，應邀赴荷蘭、倫敦、米蘭、紐約、芝加哥等各大歌劇院登臺，並與世界一流名指揮合作，1967年獲維也納聲樂大賽冠軍得主，1986年隨維也納歌劇樂團赴日本巡迴演唱。

卡芭葉（Montserrat Caballé）

女高音，1933年4月12日生於西班牙巴塞隆納，先後在故鄉和米蘭接受音樂教育，1965年在紐約登臺，從此聞名，不斷受邀，米蘭、維也納、漢堡、柏林、莫斯科、蘇黎世、日內瓦、布達佩斯等歌劇院都有她的足跡。

絲蒂德（Cheryl Studer）

　　女高音，1957年生於美國。在美國、奧地利完成音樂教育。二十三歲在慕尼黑登臺，成功踏出音樂事業的第一步，之後，德國各大歌劇院邀約不斷。1986年第一次在巴黎登臺，演活了莫札特作品《魔笛》中的帕米娜一角；1989年應邀前往維也納、薩爾斯堡音樂節，十分成功，從此躋身國際巨星之流。

男聲

帕華洛帝（Luciano Pavarotti）

　　世界三大男高音之一，1935年10月12日生於義大利。二十六歲獲國際聲樂大賽首獎，他那自然動聽的絕妙歌聲震驚樂壇人士，很快成名。倫敦、米蘭、紐約、阿姆斯特丹、巴塞隆納等歌劇院都爭相邀請他，甚至遠征澳大利亞。所到之處，無不風靡。其後，不斷在世界各地旅行演唱，是當今世上最受歡迎的聲樂家。

多明哥（Placido Domingo）

　　世界三大男高音之一，1934年1月21日生於西班牙馬德里。二十六歲時在墨西哥歌劇院演唱威爾第作品《茶花女》，成績斐然，走出第一步，隨後，被聘為紐約歌劇院駐唱，身價水漲船高，米蘭、倫敦、巴黎、薩爾斯堡（音樂節）等全世界一流歌劇院紛紛爭相邀請他，甚至拍起電影來（《茶花女》、《卡門》、《奧泰羅》），洛杉磯歌劇院並聘他為顧問，1993年首度在拜魯特音樂節中，正式公開演唱華格納作品。

卡列拉斯（José Carreras）

　　世界三大男高音之一，1946年12月5日生於西班牙巴塞隆納。二十四

歲時在巴塞隆納歌劇院演唱威爾第作品《拿布果》，打開知名度後，隔年，錦上添花，獲「威爾第聲樂大賽」首獎，隨後，在紐約、倫敦、維也納等全世界最著名歌劇院演唱，1976、1977年與卡拉揚、阿巴多等名指揮合作，接著，又在薩爾斯堡音樂節中擔任《阿依達》劇中男主角。1990年，第一次在羅馬和帕華洛帝、多明哥聯合獻唱，即舉世矚目的「三大天王演唱會」（1998年又在巴黎舉行一次）。四十一歲時突然得不治之症——白血病，卻奇蹟式地復原，從鬼門關走回後，卡列拉斯心境改變，每年將收入大半捐贈慈善事業，特別是有關白血病的研究。《卡門》中的荷西是卡列拉斯最喜愛、也是他拿手的角色，演過不下二百場。

科洛 （Rene Kollo）

男高音，1937年11月20日生於德國柏林，二十八歲開始，逐漸在德國樂壇闖出知名度，1969年，以演唱華格納作品獲激賞，從此，成為這方面著名權威之一，全世界各大歌劇院都有他登臺演唱的身影。

許萊亞 （Peter Schreier）

男高音，1935年7月29日生於德國小城邁森。二十二歲，第一次在德勒斯登歌劇院演出貝多芬作品《費黛里奧》，擔任男配角，受到矚目，不久，被柏林歌劇院網羅，1966年第一次在拜魯特歌劇院登臺，十分成功；次年應邀於維也納、薩爾斯堡音樂節中演唱，聲響日隆；同年赴美，在紐約歌劇院演出多齣莫札特作品，返歐之後，米蘭、布宜諾艾利斯歌劇院也請他登臺。1974年與卡拉揚同臺演出，被譽為音樂界盛事之一。

萊蒙第 （Ruggero Raimondi）

男中音，1941年10月3日生於義大利波隆那，二十三歲獲斯波雷多

（Spoleto）聲樂大賽首獎，隨後，應威尼斯歌劇院之聘，擔任駐唱。聲譽日隆。先後在米蘭、紐約、倫敦、漢堡、巴黎、日內瓦、貝莎多（Pesarto）等歌劇院演唱，甚至走向螢光幕，拍起電影《卡門》。

費雪‧迪斯考（Dietrich Fischer-Dieskau）

男中音，1925年5月28日生於德國柏林。二十三歲第一次在柏林市立歌劇院登臺，漸受矚目。1954、1956年兩次在拜魯特音樂節中有傑出表現，成功地更上一層樓。次年，被維也納歌劇院網羅，1963年，在巴伐利亞歌劇院演出史特勞斯作品，轟動一時，兩年後，在倫敦歌劇院擔任同一角色，1981年被聘任為柏林藝術學院教授，1992年從舞臺上退休。他個人最大的成就，是將德國藝術歌曲帶到至高的藝術境界。

摩爾（Kurt Moll）

男低音，1938年4月11日生於德國科隆附近。二十三歲時於阿亨市立歌劇院演唱威爾第作品，成績優異，奠定跨入樂壇的良好基礎。1968年，第一次在拜魯特歌劇院擔任華格納劇中角色，深受聽眾及樂評家讚賞，逐漸走紅，不斷受到漢堡、慕尼黑、維也納等劇院以及薩爾斯堡音樂節的邀約，1974年赴美，在舊金山歌劇院登臺，大為轟動，後又應邀前往倫敦、布宜諾艾利斯、巴塞隆納、米蘭、巴黎等大歌劇院演唱。

亞當（Theo Adam）

男低音，1926年生於德國德勒斯登。專精華格納歌劇，曾在世界各大著名歌劇院駐唱，例如德勒斯登歌劇院、拜魯特歌劇院、柏林歌劇院、紐約歌劇院等。

艾斯特（Simon Estes）

男低音，1938年3月2日生於美國愛荷華州。二十七歲獲巴伐利亞電臺音樂大賽聲樂組冠軍，次年又在柴可夫斯基音樂大賽中奪魁，此後，正式展開其音樂生涯，不斷在漢堡、紐約、米蘭、蘇黎世等地登臺。1978年在拜魯特音樂節中演唱，這也是第一位演唱華格納作品的黑人聲樂家，1986年開始，受聘於紐約茱麗亞音樂學院。

浦萊（Hermann Prey）

男中音，1929年7月11日生於柏林。二十二歲正式登臺演唱貝多芬歌劇，隔年，在漢堡歌劇院演唱莫札特作品，逐漸被樂壇注意。1959年應邀在薩爾斯堡音樂節中演出，深受好評，奠定演唱事業的基礎。次年，赴紐約登臺，演唱華格納作品，十分成功。之後，拜魯特歌劇院經常聘請他擔綱演出華格納歌劇。巴黎、倫敦也相繼邀他登臺。

阿拉加爾（Giacomo Aragall）

男高音，1939年6月6日生於巴塞隆納。先後在當地和米蘭接受音樂教育，二十四歲時第一次在威尼斯登臺，後又得聲樂比賽冠軍，從此奠定事業基礎；之後，不斷在歐洲各地著名歌劇院演唱。

克勞斯（Alfredo Kraus）

男高音，1927年9月24日生於西班牙伽那利群島，長大後在米蘭接受音樂教育。二十九歲第一次在埃及開羅登臺，成功地跨出第一步，不久，得到米蘭歌劇院演唱機會，名氣漸大，接下來的倫敦、維也納、愛丁堡、芝加哥、布宜諾艾利斯更確定他的國際地位。1962年在薩爾斯堡音樂節中大出風頭，又有突出表現。

利馬（Luis Lima）

男高音，1948年9月12日生於阿根廷，先後在布宜諾艾利斯、馬德里、米蘭接受音樂教育。二十六、七歲時連獲多項聲樂比賽冠軍，從此成功步入樂壇，隔年應邀在里斯本、曼茵茲、斯圖加特、柏林、漢堡、慕尼黑等歌劇院登臺，下一個事業高潮是在米蘭、紐約、維也納以及薩爾斯堡音樂節中演出，確定其國際巨星地位。

艾拉其亞（Francisco Arazia）

男高音，1950年10月4日生於墨西哥。二十四歲那年，因在德國演唱海頓神劇《創世記》一砲而紅，從此，接連於蘇黎世、杜塞道多夫、布魯塞爾、斯圖加特等歌劇院演唱。1977年，應邀在薩爾斯堡音樂節中演出，聲譽更隆；慕尼黑歌劇院聘他為駐唱，拜魯特、巴黎、維也納、倫敦都相繼請他登臺。

艾特南多（Wladimir Atlantow）

男高音，1939年2月16日生於列寧格勒，父親是聲樂家。二十七歲獲莫斯科音樂大賽聲樂組冠軍，從此建立知名度，不久被網羅在莫斯科歌劇院旗下，維也納、米蘭、柏林、慕尼黑等著名歌劇院也相繼邀請他。

波尼梭羅（Franco Bonisollo）

男高音，1938年生於義大利。1961年，在聲樂比賽中獲獎又被成名聲樂家莫諾提（Giancarlo Monotti）提拔賞識，很快走紅，1968年維也納歌劇院聘他為駐唱，從此，歐洲各大歌劇院不斷有他登臺的身影，甚至還有人請他拍電影。

霍夫曼（Peter Hoffmann）

男高音，1944年8月12日生於捷克，原來為運動員，後來卻在聲樂界發展。他1969年即出道，真正成為國際巨星卻在十年後，經常在劇中扮演英雄角色，漢堡、斯圖加特、慕尼黑、柏林、倫敦、維也納、芝加哥、舊金山、莫斯科、拜魯特、里斯本、巴塞隆納、巴黎等歌劇院都有他的歌聲繞樑。

喬奧羅夫（Nicolai Chiaurov）

男低音，1929年9月13日生於保加利亞。先後在索菲亞、莫斯科、列寧格勒接受音樂教育，成名於巴黎聲樂比賽中獲得冠軍，之後，在米蘭、倫敦、維也納等歌劇院登臺，並在薩爾斯堡音樂節中多次與卡拉揚合作演出。

第四章　舉世聞名的歌劇院

義大利

　　威尼斯歌劇院：1789年開始動工興建，完成於1792年，威爾第有多齣歌劇在此首演。內部觀眾席採U形設計，舞臺寬15公尺、深32公尺，有1500個座位。Add: Campo San Fantin 2519, I—30124 Venedig; Tel: 0039—41—786511，Fax: 0039—41—5221768

　　拿波里歌劇院：1734年開始動工興建，完成於1737年。內部觀眾席採馬蹄形設計，舞臺寬34公尺、深35公尺、高30公尺，有3500個座位。Add: Via San Carlo 98/F, I—80132 Neapel; Tel: 0039—81—7972111, Fax: 0039—81—79723069

　　米蘭歌劇院：1776年開始動工興建，完成於1778年。內部觀眾席採馬蹄形設計，舞臺寬34公尺、深35公

圖14：威尼斯歌劇院的包廂座位，木料、椅墊、做工，雕樑畫棟，無一不講究。

尺、高30公尺，有2800個座位。Add:Via Filodramatici 2, I－20121 Mailand; Tel: 0039－2－88791, Fax: 0039－2－8879388

法國

波多爾歌劇院：1773年開始動工興建，完成於1780年。內外皆極其宏偉壯觀，內部觀眾席採圓形設計，舞臺寬23公尺、深25公尺、高20公尺，有1158個座位。Add: Place de la Comdie, F－33074 Bordeaux; Tel: 0033－57－819081, Fax: 0033－57－819366

圖15：義大利拿波里歌劇院內部陳設一角。

巴黎歌劇院：1862年開始動工興建，完成於1875年。外觀非常豪華氣派，內部更是金碧輝煌，十足皇家風味，僅憑外表，就是視覺上的一大享受，觀眾席採圓形設計，舞臺寬48.5公尺、深27公尺、高60公尺。Add: 8, rue Scribe, F－75009 Paris; Tel: 0033－1－40011789, Fax: 0033－1－40019401

巴士底歌劇院：1985年開始動工興建，完成於1989年。這是典型新式現代化建築，表面鑲滿玻璃，外形看起來像機場大廳，拜科技之賜，內部有一流的音效，舞臺寬25公尺、深23公尺、高33公尺，有2700個座位。

Add:120, rue de Lyon, F—75012 Paris; Tel: 0033—1—40011789，Fax: 0033
—1—40011616

圖16：舉世聞名的巴黎歌劇院夜景外觀。

圖17：巴黎巴士底歌劇院現代化的外觀。

德國

柏林歌劇院：1741年開始動工興建，完成於1742年。內部觀眾席採U形設計，舞臺寬12公尺、深30公尺、高8公尺，有1396個座位。Add:Unter den Linden 7, D—10117 Berlin; Tel: 0049—30—203540, Fax: 0049—30—20354206

巴伐利亞州立慕尼黑歌劇院：1811年開始動工興建，完成於1818年。內部觀眾席有四層包廂式座位，舞臺寬20公尺、深18公尺、高13.5公尺，有2100個座位。Add: Max—Joseph—Platz 2, D—80539 München; Tel: 0049—89—218501, Fax: 0049—89—21851133

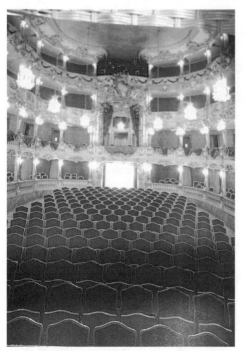

拜魯特歌劇院：這是非常特殊的歌劇院，專為華格納戲劇而設計的舞臺，也是他畢生志願，當年在華格納奔走張羅下（他本人也參與設計），終於得到巴伐利亞國王路德維希二世首肯資助，1872年開始動工興建，完成於1876年。外觀簡樸莊重，內部實用，華格納的戲劇在此演出效果最好，觀眾席呈扇形。舞臺寬32公尺、深23公尺，有1925個座位。Add: Festspielhügel 1—2, D—95445 Bayreuth; Tel: 0049—921—20221

圖18：德國慕尼黑歌劇院，外觀看來雖古色古香，但中央最上層卻有最現代化的舞臺燈光控制。

奧地利

維也納歌劇院：1860年開始動工興建，完成於1869年。內部觀眾席採馬蹄形設計，舞臺寬27.5公尺、深22.5公尺、高22.5公尺，有2276個座位。Add: Opernring 2, A—1010 Wien; Tel: 0043—1—514440, Fax: 0043—1—514442330

瑞士

日內瓦歌劇院：1874年開始動工興建，完成於1879年。外形古典，內部觀眾席採馬蹄形現代化座位設計。舞臺寬23.7公尺、深15.7公

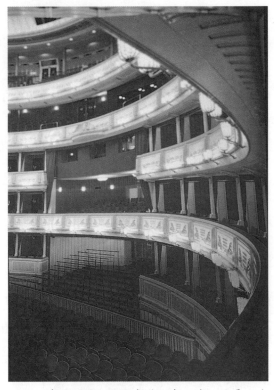

圖19：奧地利維也納歌劇院內部一角，這是二次大戰被炸重建後的簡樸新面貌。

尺、高20公尺，有2276個座位。Add:11, boulevard du Théâtre, CH—1211Genf; Tel: 0041—22—3112218, Fax: 0041—22—3115515

比利時

布魯塞爾歌劇院：1817年開始動工興建，完成於1819年。1855年遭遇火災，十四個月後重新開幕，1985年大肆整修，目前外形為白色羅馬式典雅建築，內部鋪上黑白相間的大理石地板，觀眾席採馬蹄形現代化座位設計，附加四層包廂，並有水晶吊燈、壁畫、雕飾，極其精緻豪華，舞臺寬

21公尺、深17,5公尺、高21公尺，有1770個座位。Add:4, rue Leopold, B－1000 Brüssel; Tel: 0032－2－2172211, Fax: 0032－2－2183527

英國

倫敦皇家歌劇院：1857年開始動工興建，完成於1858年。外形為白色羅馬式建築，內部極其奢華氣派，金碧輝煌，觀眾席採馬蹄形設計，舞臺寬33公尺、深24公尺、高36公尺，有2174個座位。Add: Royal Opera House, GB－London WC2E 9DD;Tel：0044－1－713404000, Fax: 0044－1－71831762

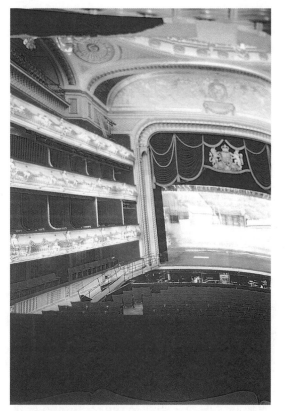

圖20：英國倫敦皇家歌劇院，連布幕上都有皇冠的正字標記。

俄國

莫斯科歌劇院：完成於1825年。不久就遭火災，燒得只剩骨架，1856年重新開幕。目前年久失修，在全世界都在致力於文化遺產保護時，唯獨俄國卻任其腐蝕，聯合國文教基金會只好出面搶救，其外形為白色羅馬式傳統歌劇院建築，內部照例是金碧輝煌，觀眾席採馬蹄形設計。舞臺寬39.4公尺、深23－80公尺、高30公尺，有2150個座位。

Add: Pr Marxa 8/2, ROS—
103009 Moskau; Tel: 007—
0952926570, Fax: 007—
0952929032

聖彼得堡歌劇院：完成
於1860年。相較於莫斯科歌
劇院的傳統，聖彼得堡歌劇
院走的是新潮路線，這裡不
時上演一些義大利、法國、
德國歌劇，外形古樸壯觀。
舞臺寬20公尺、深20公尺，
有1621個座位。Add:
Teatralnaia pl., ROS—190000
Sankt Petersburg; Tel: 007—
812—3103202

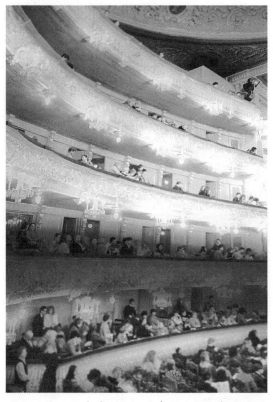

圖21：俄國雖是落沒的王孫貴族，但歌劇院的硬
體、軟體仍不含糊，圖為聖彼得堡歌劇院。

捷克

布拉格歌劇院：1868年開始動工興建，完成於1881年。外形古樸壯
觀，內部亦極其奢華，金碧輝煌，觀眾席採U形設計。舞臺寬18公尺、深
20公尺、高27.8公尺，有1554個座位。Add: Ostrovní 1, CS—11230 Prag 1;
Tel: 0042—2—4913437, Fax: 0042—2—4911530

匈牙利

布達佩斯歌劇院：1874年開始動工興建，完成於1884年。一百年後
（1984年），曾大大重新整修，內部也是千篇一律地金碧輝煌，觀眾席採馬

圖22：歌劇院天花板通常有美麗的壁畫，圖為布拉格歌劇院。

蹄形設計。舞臺寬27公尺、深20公尺，有2400個座位。Add: Andrassy ut 22, H－1061 Budapest; Tel: 0036－1－1312550, Fax: 0036－1－1319817

澳洲

雪梨歌劇院：該歌劇院外形十分特殊顯眼，已成澳洲標誌，也是世界著名建築之一，由丹麥籍建築師伍聰（Jörn Utzon）所設計，1959年開始動工興建，歷經一波三折終於完成於1973年。舞臺寬17公尺、高22公尺，有2679個座位。除了歌劇院，並有2800個座位的音樂廳和可容5500人的戲劇演出大廳。Add: Bennelong Point, GPO Box 4274, AUS－Sydney NSW 2001; Tel: 0061－2－2507111, Fax: 0061－2－2218072

美國

芝加哥歌劇院：完成於1889年。1955年，曾重新大肆整修，外形是摩天大樓，內部也十分現代化，有全世界最進步的舞臺機械化控制，可容3500名觀眾。Add: 20 North Wacker Drive, USA－Chicago, IL 60606; Tel:

圖23：雪梨歌劇院外觀。

圖24：現代化的音樂廳都經過專家特別設計，
以便發揮最良好音效，圖為雪梨歌劇院。

001－312－3322244, Fax: 001－312－3322633

紐約大都會歌劇院：1882年開始動工興建，完成於1883年。二次大戰後，美國政府決定將它改建為集音樂廳、歌劇院、戲劇院、音樂學院（茱莉亞音樂學院）於一身的世界文化中心，1966年，紐約歌劇院以新的面貌展現在世人面前。觀眾席以扇形方式分佈，聽眾無論從哪一個角度，都可享受同樣視覺、聽覺效果，深深符合美國公平、民主的立國精神。舞臺寬30.5公尺、深24公尺、高34公尺，有3824個座位，253個站位。Add: Lincoln Center, USA－New York, NY 10014；Tel: 001－212－3626000

舊金山歌劇院：完成於1932年，當初是為了紀念第一次世界大戰而建。該劇院最著名的是近50公尺寬的舞臺，設備十分現代化，可電動操作升降（地板部分），外觀為白色新雅典式建築。舞臺寬43.5公尺、深46.5公尺、高27.5公尺，觀眾席採馬蹄形設計，有3252個座位。Add: 301 Van Ness Avenue, USA－San Francisco CA 94117; Tel: 001 415－8614008, Fax: 001 415－6217508

阿根廷

布宜諾艾利斯歌劇院：1856年動工，完成於1857年。三十年後，經營不善，以九十五萬披索出售給國家銀行；後來市政府從銀行手中買回重建，1908年完工。該劇院外觀為維也納、巴黎與米蘭歌劇院建築的混合體，其重要性與紐約、米蘭等歌劇院幾乎不相上下。舞臺寬20公尺、深20公尺、高23公尺，觀眾席採馬蹄形設計，有2367個座位、1000個站位。Add: Cerrito 618, C.P.1010, RA－BS AS Buenos Aires; Tel: 0054－1－3822389, Fax: 0054－1－8144369

參考書目

Amis, John: *Wie ein Symphonie Orchester arbeitet.* Hamburg: Tessloff Verlag 1977.

Ardley, Neil: *Das große Arena-Buch der Musik.* Würzburg: Arena Verlag 1996.

Barth, Christian/Fliessbach, Holger/Leuchtmann, Horst/Stark, E.: *Menschen, Instrumente und Ereignisse in Bildern und Dokumenten.* London: Harrow House 1979.

Beaujean, Alfred: *Harenberg Konzertführer.* Harenberg Verlag 1998.

Beauver, Thierry: *Die schönsten Opernhäuser der Welt.* München: Wilhelm Heyne Verlag 1995.

Bernstein, Leonard: *Die Welt der Musik in 15 Kapiteln.* München: Albrecht Knaus Verlag 1992.

Berühmte Komponisten der Welt. RVG Rheingauer Verlag (ed.) 1987.

Braun, Richard: *Harenberg Klaviermusikführer.* Harenberg Verlag 1998.

Britten, Benjamin/Holst, Imogen: *Wunderbare Welt der Musik.* Freiburg/Basel/Wien: Herder Verlag, 1969.

Douliez, Paul/ Engelhard, *Hermann. Das Buch der Lieder und Arien.* München: Winkler-Verlag 1956.

Eggebrecht, Hans Heinrich: *Riemann Musiklexikon. Sachteil.* B. Schotts Soehne Mainz 1967.

Elliot, Jane/ Davenport, Vicky: *Musikinstruments.* Hildesheim: Gerstenberg Verlag 1989.

Gammond, Peter: *Mitreden beim Thema: Klassische Musik.* Taschenbuchverlag Jacobi KG 1995.

Hahn, Christoph/ Hohl, Siegmar: *Konzertführer.* Bertelsmann Lexikon Verlag 1993.

Heinrich, Hans: *Musik Verstehen*. München: R. Piper & Co. KG. 1995.

Henkel, Herbert: *Musikinstruments*. Deutsches Museum 1998.

Hofsümmer, Everhard (et al.): *Weltbühne Musik*. Köln: Naumann & Göbel Verlag 1991.

Hohl, Siegmar: *Musik Führer*. Bertelsmann Lexikon Verlag 1991.

Huch, Felix: *Mozart, Der Roman seines Lebens*. Hartfrid Verlag 1957/1970 (8th ed.).

—— *Beethoven*. Hartfrid Verlag 1955.

Ingman, Nicholas / Brett, Bernard: *Die Geschichte der Musik*. Hamburg: Tessloff Verlag 1972.

Jakob, Heinrich Eduard: *Joseph Haydn, seine Kunst, seine Zeit, seine Ruhm*. Hamburg: Christian Wegner Verlag 1954.

Kaiser, Joachim: *Kaisers Konzertführer*. München: Bayerischer Rundfunk 1996.

—— *Erlebte Musik*. Band I/II. List Verlag 1994.

—— *Grosse Pianisten in unserer Zeit*. München: R. Piper & Co. KG. 1978.

Kaiser, Joachim / Schels, Walter: *Musikerporträts*. Mosaik Verlag 1997.

Katzengruber, Werner/Myrda, Peter: *Musik zum Nachschlagen*. München: Compakt Verlag 1991.

Kentner, Louis: *Das Klavier*. Editio Sven Erik Bergh 1975.

Korff, Malte: *Konzertbuch Orchester Musik*. Wiesbaden/Leipzig: Breitkopf & Haertel 1991.

Kreusch-Jacob, Dorothee: *Zauberbühne Oper*. Ellermann Verlag 1985.

Kulturbibliothek der klassischen Musik-und Theaterstücke. Florian Noetzel Verlag (ed.), Herrsching: Manfred Pawlak Verlag 1986.

Lesch, Helmut/ Behrend, Katrin/ Poppel, Hans. *Erklär mir die Musik*. München: R. Piper & Co. KG. 1982.

Lexikon Orchestermusik Klassik. Wihlhem Goldmann Verlag (ed.) 1986.

Mann, Wikkiam: *Weltsprache Musik*. Herrsching: Schüler Verlag 1983.

Mauser, Siegfried: *Kunst verstehen, Musik verstehen.* München/ Regensburg: Laaber-Verlag Salzburg 1993.

Michels, Ulrich: *dtv-Atlas zur Musik.* Band I/II. Deutscher Taschenbuch Verlag 1985.

Neunzig, Hans A.: *Meilensteine der Musik.* Harenberg Kommunikation 1995.

Orlandi, Enzo: *Beethoven und seine Zeit.* Wiesbaden: Emil Vollmer Verlag 1965.

Pahlen, Kurt: *Das ist Musik.* Zürich: Schweizer Verlaghaus AG 1980.

—— *Musik.* Zürich: Schweizer Verlaghaus AG 1965.

Peter, Hans: *Hans-Peter Range von Beethoven bis Brahms.* Moritz Schauenburg Verlag 1968.

Raeburn, Michael / Kerndall, Alan: *Geschichte der Musik.* Kindler Schott 1993.

Rauhe, Hermann / Flender, Reinhard: *Schlüssel zur Musik.* Düsseldorf/Wien: ECON Verlag 1986.

Redemacher, Johannes: *Musik Schnellkurs.* Köln: Dumont Buchverlag 1995.

Rowley, Gill: *Das neue Buch der Musik.* Tessloff Sachbuch 1977.

Schmidt, Felix: *Hat man Toene?* München: Kindler Verlag 1994.

Schnaus, Peter: *Europäische Musik in Schlaglichtern.* Meyers Lexikonverlag 1990.

Scholes, Percy A.: *ABC der Musikhörens.* Zürich/Stuttgart/Wien: Albert Müller Verlag 1976.

Soehner, Dachs: *Harmonie Lehre.* München: Koesel-Verlag 1953.

Soehner, Paul: *Allgemeine Musiklehre.* München: Koesel-Verlag 1979/1984 (7th ed.).

Stadler, Klaus: *Lust an der Musik.* München/Zürich: R. Piper & Co.KG. 1984.

Ventura, Piero: *Die großen Musiker.* Südwest 1988

Wagner, Renate: *Neuer Opern Führer* ——*von den Anfängen bis zur Gegenwart.* Prisma Verlag 1978.

Wenzel-Jelinek, Margret: *Größe Sänger.* Zürich: Schweizer Verlaghaus 1989.

Westermann, Gerhart von: *Konzertführer*. Droemer Knaur 1957.

—— *Knaurs Konzert Führer*. München: Droemersche Verlagsanstalt 1951.

Younghusband, Jan: *Orchester vom Barock bis zur Gegenwart*. Köln: Verlagsgesellschaft 1991.

Zelton, Heinrich: Das *großen Konzertführer*. Orbis Verlag 1991.

Zöchling, Dieter: *Die Oper*. Dortmund Harenberg Verlag 1981.

圖片出處說明

Zöchling, Dieter: *Die Oper*. Dortmund: Harenberg Verlag 1981.

圖1，圖2，圖3，圖4，圖5，圖6，圖7，圖8，圖9，圖10，圖11，圖12，圖13

Beauver, Thierry: *Die Schönsten Opernhäuser der Welt*. München: Wilhelm Heyne Verlag 1992.

圖14，圖15，圖16，圖17，圖18，圖19，圖20，圖21，圖22，圖23，圖24

樂教流芳

黃友棣 著

「且把種種的煩惱委屈，
化作輕快的新歌來唱。」

本書透過生活裡的小故事，
闡述樂教中的大道理。
提供樂教工作的口訣，
幫助音樂教師增強音樂訓練的技巧。
分析古代的音樂軼事，
使讀者明察古代音樂論述的內涵。
解說社教歌曲的編作方法，
助益音樂教育的開展。
並收錄作者二十餘年來
關於樂教理念、欣賞方法、
創作技巧與品德修養的精要文字，
以擴大樂教人才的視野。

滄海叢刊

奇妙的聲音

鄭秀玲 著

對嚮往學習歌唱者而言，
這是一盞啟蒙的明燈。
對愛樂者而言，
這是一本認識歌唱藝術的指南。
因為本書
清晰地介紹有關歌唱的物理學及生理學上的理論；
介紹地解說人聲的分類、
學習歌唱的條件和發聲技巧的訓練；
並闡明演唱和詮釋等追求藝術歌唱的途徑。

音樂欣賞

陳樹熙／林谷芳　著

音樂細胞是可以培養的嗎？

作者說：
「聲音人人聽得見，
但是其情感意義只有『有心人』才能得知，
而形式對大多數人而言，
將永遠是個奧秘。」
——請以一顆聆賞的心，貼近音樂。

音樂欣賞是可以教會的嗎？

本書以音樂作品為主軸，
簡介西洋古典音樂的世界、
西洋樂派與作曲家群像，
以及中國音樂的表現，
並附有音樂專有名詞淺釋
與音樂基本概念的介紹。
——請參照本書的方法，認識音樂。

人類文明小百科

樂　器

Nathalic Decorde 著　孟筱敏 譯

風吹樹梢的呼聲、
腳踩土地的音響、
弦在弓上的震動
──這些都是史前時代的祖先們創造音律的起源。
古人只需將這些聲效稍加運用，
便能化為和諧的樂章。
為了重現這些聲響，
人類發明了各式樂器。

從詩琴到電吉他，
從打擊樂器到敲擊樂器，
從羽管鍵琴到電子合成樂器，
本書一一介紹西洋樂器的起源，
各種樂器的音效及演變過程，
同時提示各種樂器的傑出演奏者，
供讀者聆賞音樂的選擇參考。

EN SAVOIR PLUS

本系列其他著作陸續出版中，敬請期待！

欧洲系列

歐洲建築的眼波　　　　　　　　　　　林秀姿 著

究竟是什麼樣的人們，經歷什麼樣的歷史，
讓希臘和羅馬建築的靈魂總是環繞不去？
讓教堂成為上帝在歐洲的表演舞臺？
讓艾菲爾鐵塔成為鋼鐵世紀的通天塔？
讓現代主義的國際風格過關斬將風行世界？
讓後現代建築語彙一再重組走入電腦空間？

邁向「歐洲聯盟」之路　　　　　　　　張福昌 著

面對二次大戰後百廢待舉的歐洲，自1950年舒曼計畫開始透過協調和平的方法，
推動統合的構想——從〈巴黎條約〉到〈阿姆斯特丹條約〉、從經濟合作到政治
軍事合作、從民族國家所標榜的「國家利益」到歐洲統合運動所追求的「共同歐
洲利益」，逐步打造一個保障和平共存、凝聚發展力量的共同體。隨著1992年
「歐洲聯盟」的建立，以及1999年歐元的問世，一個足與美國、日本抗衡的第三
勢力已經形成……

奧林帕斯的回響——歐洲音樂史話　　　陳希茹 著

音樂是抽象的，嘗試從音符來還原作曲家想法的路也不只一條。本書從探索音樂
的起源、回溯古希臘、羅馬開始，歷經中古時期、文藝復興、17、18、19世紀，
以至20世紀，擷取各時期最重要的樂曲風格與作曲技巧，以一種大歷史的音樂觀
將其串接起來；並從歷史背景與社會文化的觀點，描繪每個時代的音樂特質以及
時代與時代之間的因果關聯；試圖傳遞給讀者每個音樂時期一些具體，或至少是
可以捉摸的「感覺」與「想像」。

信仰的長河——歐洲宗教溯源　　　　　王貞文 著

基督教這條「信仰的長河」由巴勒斯坦注入歐洲，與原始的歐洲文化對遇，融鑄
出一個基督教文明。本書以批判的角度，剖析教會與世俗政權角力的故事；以同
情的態度，描述相互對抗陣營的歷史宿命；以寬容的心，談論基督教與其他宗
教、文化的對遇。除了「創造歷史」的重要人物，本書也特別注意一些邊緣、基
進的信仰團體與個
人，介紹他們的理想
與現實處境的緊張關
係，讓讀者有機會站
在歷史脈絡中，深入
他們的宗教心靈。

欧洲系列

閱讀歐洲版畫

劉興華 著

歐洲版畫濫觴於 14、15 世紀之交個人式禱告圖像的需求,帶著「複製」的性格,版畫扮演傳播訊息的角色——在宗教改革的年代,助益新教觀念的流佈;在拿破崙時代,鞏固王朝的意識型態,直到 19 世紀隨著攝影的出現,擺脫複製及量產的路線,演變成純藝術部門的一支。且一起走過歐洲版畫這六百年來由單純複製產品走向精美工藝結晶的變遷。

閒窺石鏡清我——歐洲雕塑的故事

袁藝軒 著

歐洲雕塑的發展並非自成一個封閉的體系,而是在不斷「吸收、反饋、再吸收」的過程中,締造今日寬廣豐盛的面貌。本書以歷史文化的發展為大脈絡,自史前時代的小型動物雕刻,直到第二次世界大戰結束前的現代藝術,闡述在歐洲這塊土地上,雕刻藝術在各個時期所發展出各種不同的風貌,以及在不同時空下所面臨的課題與出路,藉此勾勒出藝術家在這過程中所扮演的角色。

恣彩歐洲繪畫

吳介祥 著

從類似巫術與魔法的原始洞穴壁畫、宗教動機的中古虔敬創作、洋溢創作熱情的文藝復興、浪漫時期壓抑與發洩的表現性創作、乃至現代遊戲性與發明式的創作,繪畫風格的演變,反映歐洲政治、社會及宗教對創作的影響,也呈現出一般的社會性、人性及審美價值。本書從歷史的連貫性與不連貫性來看繪畫,著重繪畫風格傳承的關係,並關注藝術家個人的性情遭遇、對時代的感懷。

歐洲宗教剪影——背景・教堂・儀禮・信仰

Bettina Opitz-Chen 陳主顯 著

為了回應上帝向他們顯現而活出的「猶太教」、以信仰耶穌為救世的彌賽亞而誕生的「基督教」、原意是順服真主阿拉旨意的「伊斯蘭教」——這三大萌生於小亞細亞的宗教,在不同時期登陸歐洲,當時的歐洲並不是理想的宗教田野,看不出歐洲心靈有容受異教的興趣和餘地。然而,奇蹟竟然發生了……

樂迷賞樂——歐洲古典到近代音樂

張筱雲 著

音樂反映時代,而作曲家—詮釋者—愛樂者之間跨時空的對話,綿延音樂生命的流傳。本書以這三大主軸為架構,首先解說音樂欣賞的要素、樂曲的類別與形式,以及常見的絃樂器、管樂器、打擊樂器與電鳴樂器,以建立對音樂的基本認識。其次從巴洛克、古典、浪漫到近代,介紹音樂史上重要的作曲家及其作品,以預備聆賞音樂的背景情境。最後提示世界著名的交響樂團、指揮家、演奏家、聲樂家及歌劇院,以掌握熟悉音樂的路徑。

國家圖書館出版品預行編目資料

樂迷賞樂：歐洲古典到近代音樂 / 張筱雲著. － －初
版一刷. － －臺北市；三民，民91
　　面；　　公分
　　參考書目：面
　　ISBN 957-14-3485-X　（平裝）

1.音樂

910　　　　　　　　　　　　　　　　90013274

網路書店位址　http://www.sanmin.com.tw

© 樂　迷　賞　樂
——歐洲古典到近代音樂

著作人	張筱雲
發行人	劉振強
著作財產權人	三民書局股份有限公司 臺北市復興北路三八六號
發行所	三民書局股份有限公司 地址／臺北市復興北路三八六號 電話／二五〇〇六六〇〇 郵撥／〇〇〇九九九八——五號
印刷所	三民書局股份有限公司
門市部	復北店／臺北市復興北路三八六號 重南店／臺北市重慶南路一段六十一號

初版一刷　中華民國九十一年一月
編　　號　S 74026
基本定價　陸元肆角
行政院新聞局登記證局版臺業字第〇二〇〇號

ISBN　957-14-3485-X　（平裝）

歐洲

為了尋找國王的女兒歐蘿芭—*Europa*，
從小亞細亞跨越到希臘半島，
傳播了古東方文化，
也推動了西方文化的搖籃，
催生「歐洲」的名字—*Europe*。